$L\ ^{45}_{50}$

LES MONUMENTS

DE

L'HISTOIRE DE FRANCE

OU

CATALOGUE

DES PRODUCTIONS DE LA SCULPTURE, DE LA PEINTURE
ET DE LA GRAVURE

RELATIVES A L'HISTOIRE FIGURÉE DE LA FRANCE ET DES FRANÇAIS

PAR MICHEL HENNIN

TOME PREMIER

Introduction
Table des auteurs

PARIS

TYPOGRAPHIE DE CH. LAHURE
Imprimeur du Sénat et de la Cour de Cassation
rue de Vaugirard, 9.

1854

Ces considérations générales, relatives à tout ce qui est du domaine de l'intelligence humaine, s'appliquent entièrement à l'étude de l'histoire et des diverses connaissances qui s'y rapportent. Les récits les plus circonstanciés des faits, les descriptions les plus minutieuses des lieux, ne sont pas seuls des moyens suffisants d'instruction pour l'esprit. La vue, l'examen des représentations d'objets matériels complètent les notions écrites. Le récit d'un événement prend un intérêt bien plus réel, se grave bien mieux dans la mémoire lorsqu'une représentation figurée en fixe sous les yeux et dans la pensée toutes les circonstances matérielles. Ce ne sont pas seulement alors des faits qui se gravent dans l'esprit et dans le souvenir, mais ces faits avec toutes leurs circonstances matérielles de lieux, d'accessoires, de vêtements, enfin de physionomie locale et du moment.

La vue des portraits des personnages dont l'histoire fait connaître les actions, le caractère, les habitudes, n'ajoute-t-elle pas beaucoup à l'impression de ces notions écrites? Ce que les historiens racontent d'un homme, d'une femme célèbres, se reporte involontairement, pour ainsi dire, sur leur image. On cherche à trouver dans chacun de ces éléments des rapports qui forment

et établissent l'opinion que l'on se fait de chaque personnage historique.

TABLE DES AUTEURS

CONTENANT LES INDICATIONS DES OUVRAGES CITÉS UN NOMBRE DE FOIS PLUS OU MOINS GRAND,

LES TITRES DES OUVRAGES CITÉS UNE SEULE FOIS SONT PORTÉS AVANT LES DESCRIPTIONS QUI EN ONT ÉTÉ TIRÉES.

Calmet (Dom Auguste). Histoire de Lorraine, etc. Nancy, A. Leseure, 1745-1757, in-folio, 7 vol., fig.

Daire (le révérend père) Célestin. Histoire de la ville d'Amiens. Paris, veuve Delaguette. 1757, in-4°, 2 vol., fig.

Cet ouvrage, outre un petit nombre de monuments cités à leurs dates, contient des plans, vues et autres sujets qui n'ont pas rapport à l'histoire de France.

Daniel (le R. P. G.). Histoire de la milice françoise, etc. Paris, Denis Mariette, etc. 1721, in-4°, 2 vol., fig.

Parmi les planches de cet ouvrage, neuf seulement ont un intérêt historique; je les ai indiquées à leurs dates.

628.	Monnaie de Clotaire II. Petite planche en largeur; Bouteroue, p. 270, dans le texte.
771, décembre 4.	Figure de Carloman, fils de Pépin, à l'abbaye de Saint-Denis. Planche in-8 en hauteur, grav. sur bois; Rabel, les Antiquitez et singularitez de Paris, fol. 45, dans le texte. — Planche in-8 en hauteur, grav. sur bois; du Breul, les Antiquitez et choses plus remarquables de Paris, fol. 69, dans le texte. — Dessin in-fol. en hauteur; Gaignières, t. I, 11. — Partie d'une planche in-fol. en hauteur; Montfaucon, t. I, pl. 19, n° 4. — Partie d'une planche in-8 en hauteur; Al. Lenoir, Musée des monuments français, t. I, pl. 26, n° 13. *Cette figure paraît être du temps de saint Louis.*
814, janvier 28.	Figure de Charlemagne, peinte à fresque au IX° siècle; au Vatican, *Museo sacro*. — Partie d'une planche lithogr. et coloriée, in-fol. max° en hauteur; du Sommerard, les Arts au moyen âge, album, 2° série, pl. 11.
929, octobre 7.	Sceau de Charles III le Simple; Heineccius, pl. 3, n° 18.
1046.	Monnaie de Richard, évêque de Verdun. Partie d'une planche in-8 en hauteur; Köhne, pl. 4, n° 8, texte n° 283, p. 123.
1226, novembre 29	Le sacre de Louis IX, saint Louis, vitrail de la chapelle de la Vierge derrière le chœur de l'église de

Saint-Louis de Poissy. Miniature in-fol. en hauteur; Gaignières, t. I, 53. — Planche in-fol. en hauteur; Montfaucon, t. II, pl. 20. — Planche in-fol. en hauteur; Beaunier et Rattier, pl. 109.

Ce vitrail est du xiv^e siècle.

1313,

Novembre 29 Figure de Philippe IV le Bel, en marbre blanc, sur son tombeau de marbre noir, dans le chœur de l'église de Saint-Denis. Dessin in-fol. en hauteur; Gaignières, t. II, 44. — Partie d'une planche in-fol. en hauteur; Montfaucon, t. II, pl. 37, n° 1. — Partie d'une planche in-8 en hauteur; Al. Lenoir, Musée des monuments français, t. II, pl. 65, n° 39. — Partie d'une planche in-4 en largeur, coloriée; comte de Viel-Castel, pl. 216, texte....

1415,

? Le liure de l'arbre des batailles fait par le prieur de Sallon en prouuence docteur en droit lequel il envoia au Roy de Frāce Charles le q̄uit. Manuscrit sur vélin, du xv^e siècle. Petit in-fol. veau marbré, de la Bibliothèque impériale, manuscrits, ancien fonds français, n° 7449. Ce volume contient :

Miniature représentant le roi Charles V assis sur son trône, entouré de divers personnages, auquel l'auteur, un genou en terre, offre son livre; pièce in-12 en largeur, étroite, cintrée par le haut. Au-dessous, le commencement du texte, le tout dans une bordure d'ornements; petit in-fol. en hauteur, au feuillet 6 recto.

Miniature représentant un arbre à trois branches de chaque côté; sur ces branches et au-dessous sont

disposées de nombreuses files de guerriers peints en camaïeu; pièce in-12 en largeur, idem, au feuillet 7, recto; ornements.

Ces miniatures sont d'un travail très-fin et curieuses sous le rapport des vêtements. La conservation est belle.

On lit à la fin du volume ; « Ce liure est au duc de Bourbon. Signé Jehan. »

1475.
Psautier latin ayant appartenu au roi René. Manuscrit sur vélin, petit in-fol. de 420 feuillets, maroquin rouge, de la bibliothèque de l'Arsenal, manuscrits latins, théologie, 139, B**. Ce volume contient :

Quatorze miniatures représentant des sujets de l'Histoire sainte et autres qui paraissent relatifs au roi René, avec de riches bordures à quelques pages et des lettres initiales peintes. La première de ces peintures, formant le frontispice, représente des personnages lisant, parmi lesquels on remarque un pape, un roi, et des musiciens; au bas, on lit sur une banderole : *Icy sont ceux et celles qui ont fait le Psaultier.*

Ces miniatures sont d'une très-fine et belle exécution; elles offrent de l'intérêt sous le rapport des costumes et d'autres détails. Ce très-beau manuscrit est d'une parfaite conservation.

Quatre miniatures de ce Psautier; deux planches lithogr. et coloriées, in-fol. mag° en largeur. Du Sommerard, les Arts au moyen âge, album, 8° série, pl. 27, 28. — Quatre idem, quatre planches lithogr. in-4 en hauteur; comte de Quatrebarbes, OEuvres complètes du roi René, t. I, aux p. 56, 64, 72, 76.

1476.

RÈGNE DE

Statuts de l'ordre de Saint-Michel, du 22 décembre 1476. Manuscrit sur vélin, du xv^e siècle, in-8, veau fauve, de la Bibliothèque impériale, manuscrits, fonds de Saint-Germain des Prés. — Gevres, n° 129. Ce volume contient :

Miniature représentant Louis XI assis sur son trône, tenant un chapitre de l'ordre de Saint-Michel. Dix chevaliers sont rangés aux côtés du roi. Dans une bordure d'architecture. Pièce in-8 en hauteur, au feuillet du commencement des statuts, recto.

<small>Cette miniature est d'un bon travail; elle est fort intéressante sous le rapport des vêtements. La conservation est très-belle.</small>

<small>L'ordre de Saint-Michel avait été fondé en 1469. (Voir à cette date.)</small>

1498.

Deux panneaux qui formaient sans doute les deux volets d'un triptyque. Le panneau de gauche représente le sacre de David, allusion à l'origine du sacre. Le panneau de droite représente le sacre de Louis XII, à Reims, par l'archevêque Guillaume Briconnet; on y voit les pairs ecclésiastiques et laïques, les grands dignitaires, des écuyers sonnant des trompettes; au-dessus de la figure du roi est le dais avec l'inscription : *Ung Dieu, ung roi, une foi*, peint sur bois, provenant d'Amiens. Au musée de l'hôtel de Cluny, n° 725. — Planche lithogr. et coloriée, in-fol. mag° en hauteur; du Sommerard, les Arts au moyen âge, album, 4^e série, pl. 35.

<small>Ces peintures sont aussi remarquables sous le rapport du travail que pour les sujets qu'elles représentent.</small>

1500.

RÈGNE DE

Le présent liure fait mencion des ordōnances de la preuoste des marchans et escheuinaige de la ville de Paris. Imprimé par lordonāce de meisseigneurs de la court de parlement. Au moys de janvier lan de grâce mil cinq cens. Petit in-fol. gothique, fig. Ce volume contient :

Figure représentant en haut le prévôt des marchands et les quatre échevins tenant leur audience. Au-dessous, à droite, un procureur plaidant et son clerc; à gauche, deux greffiers et le receveur auquel on paye. Au bas, les quatre sergents de la marchandise et les six sergents du parloir aux bourgeois. Planche petit in-fol. en hauteur, grav. sur bois. Au feuillet du titre, verso.

Cinquante-six figures représentant, l'une le roi sur son trône, et les autres les divers états auxquels se rapportent les ordonnances. Ces pièces ne sont pas toutes différentes, mais plusieurs se trouvent répétées à diverses ordonnances. Planches in-16 en hauteur, grav. sur bois, dans le texte.

Une édition de 1528, imprimée par Jacques Nyuerd, contient les mêmes planches, sauf quelques différences. (Voir à cette date.)

1500.

Le doctrinal des bons serviteurs. En vers. Sans lieu, ni nom d'imprimeur, ni date. Petit in-8 gothique, de quatre feuillets. *Très-rare.* B. I. I. Cet opuscule contient :

Figure représentant un homme, son bonnet à la main, devant un personnage en robe. Planche in-12 carrée grav. sur bois, au dessous du titre.

Figure représentant un roi de France et un homme,

un genou en terre devant lui. Petite planche carrée grav. sur bois, au feuillet quatrième, recto.

Figure représentant une femme devant laquelle sont deux hommes à genoux. Petite planche carrée grav. sur bois, au feuillet quatrième. Verso.

1520,
Juin 7. Bas-reliefs représentant l'entrevue de François Ier, roi de France et de Henri VIII, roi d'Angleterre, au camp du Drap d'or, entre Guines et Ardres. A l'hôtel de Bourgtheroulde, à Rouen. Trois planches in-fol. en largeur; Montfaucon, t. IV, pl. 29, 30, 31. — Partie d'une planche in-fol. en hauteur; Seroux d'Agincourt, Histoire de l'art, etc.; sculpture, pl. 38, n° 11, t. II, d°. p. 71. — Une planche et partie d'une autre in-fol. en hauteur; Ducarel, Anglo Norman antiquies, pl. 11, 12, appendice, p. 41, etc. — Planche lithogr. in-4 en hauteur; Ducarel, Antiquités anglo-normandes, pl. 33, nos 98 à 102. — Planche in-12 en largeur; Dibdin, a Bibliogrophical—Tour, t. I, à la p. 101, dans le texte. — Cinq planches in-8 en largeur; Delaquerière, Description historique des maisons de Rouen, t. II, à la p. 217. — Planche lithogr. in-fol. mag° en largeur; du Sommerard, les Arts au moyen âge, album, 2e série, pl. 9. — Planche in-fol. frise en largeur; séances publiques de la Société libre d'émulation de Rouen; 1827, à la p. 51.

1555. Le compas du Dauphin. Instruction pour Monsieur

RÈGNE DE 13

le Dauphin (depuis François II). Manuscrit sur vélin, du xvi° siècle, in-4 maroquin rouge, de la Bibliothèque impériale, manuscrits, ancien fonds français, n° 8036. Ce volume contient :

Miniature représentant François II jeune, ayant près de lui un poisson à tête de chien. A son côté est la reine Catherine de Médicis, sa mère, qui tient un grand compas ouvert au-dessus de son fils. Deux dames sont derrière la reine. Pièce in-12 carrée, au-dessous le commencement du texte, le tout dans un portique in-4 en hauteur.

<small>Cette miniature, d'un bon travail, offre beaucoup d'intérêt pour le sujet qu'elle représente et les vêtements des personnages. La conservation est belle.</small>

1566,
Avril 20. Diane de Poitiers représentée en Vénus, médaillon en marbre attribué à Germain Pilon, provenant du château d'Anet. Au musée de l'hôtel de Cluny, n° 108. — Partie d'une planche lithogr. et coloriée, in-fol. mag° en largeur; du Sommerard, les Arts au moyen âge, chap. v, pl. 13.

1567,
vemb. 10. Portrait d'Anne de Montmorency, connétable de France, en buste, à l'âge de 63 ans, médaillon de forme ovale, en émaux de couleurs, détails dorés, et huit autres plaques d'émail représentant des figures et des ornements; l'une d'elles porte la date de 1556. Peint par Léonard Limosin. Musée du Louvre, émaux, n°ˢ 245 à 253; comte de Laborde, p. 190. — Planche lithogr. et coloriée, in-fol. mag°

en hauteur. Du Sommerard, les Arts au moyen âge, album, 7ᵉ série, pl. 27.

1589,
Janvier 5. Portrait de la reine Catherine de Médicis, à cheval, assise, allant à gauche. En haut, à gauche :INA DE MEDICI MOGLIE... HENRICO II RE DI FRANCIA. Planche in-fol. en hauteur, grav. sur bois, *très-rare*. C. H.

1591.

Discours du siége de la ville de Rouen au mois de novembre mil cinq cent quatre-vingts onze, par M. Valdory. Rouen, Richard l'Allemant. Dédicace et permission d'imprimer de 1592. Petit in-8, *rare*. B I. I. Ce volume contient :

Plan à vue d'oiseau et figuré des forts de Saincte-Catherine assiégés. On lit en haut : Portraict du viel et nouueau fort de Saincte Catherine. A gauche, et en bas, en caractères imprimés, les renvois des lettres qui sont sur le plan. Planche in-fol. en largeur, grav. sur bois. Au commencement du texte.

1610,
Mai 14. Portrait de Henri IV à cheval, allant à droite, au galop. En haut, à gauche, les armes de France et de Navarre. Dans le fond, un paysage, des cavaliers et une chasse. En bas, dans un soubassement, entre deux vases de fleurs : *Au Roy*, et quatre vers : *Ce grand prince*, etc. *Jacobus de Fornazery Inuentor et fecit et excudit*, 1600. Planche in-fol. en hauteur, *très-rare*. C. H.

C'est un des plus beaux et des plus rares portraits de Henri IV.

1615,

cemb. 25. Estampe relative aux mariages de Louis XIII avec Anne d'Autriche, et de Philippe, prince d'Espagne, depuis Philippe IV, avec Élisabeth de France. En haut, sont les quatre époux; au-dessous les quatre parties du monde à genoux; planche in-fol. en hauteur, dans le milieu d'une feuille avec légendes imprimées. On lit à gauche : Hommage des quatre parties du monde sur le subiect de la S. alliance des tres puissans roys de France et d'Espagne. Au-dessous, une dédicace à Louis XIII, signée Pierre Firens. A droite sont les mêmes légendes en espagnol. A Paris, *chez Pierre Firens, ruë Saint-Jacques, à l'imprimerie de taille-douce,* feuille in-fol. mag° en largeur, *très-rare.* C. H.

1642.

Estampe représentant, en haut, la sainte Trinité, des anges et saints personnages dans les nues. En bas, est à gauche le pape à genoux ayant derrière lui des cardinaux, prélats et moines; à droite, on voit le roi Louis XIII, la reine Anne d'Autriche, le dauphin, depuis Louis XIV, Philippe duc d'Orléans porté sur les bras d'une gouvernante et trois seigneurs, tous à genoux. En bas, dans un cartouche, six vers : *Cette année et celles qui suivent*, etc.; à gauche : Auec privilege, Jaspar Isac F. et excudit. Planche in-fol. en largeur; *très-rare.* B. I. E.

1688,

nvier 1. Almanach pour l'année 1688. Il représente le dîner du

roi à l'hôtel de ville de Paris, le 20 janvier 1687. On y voit Louis XIV assis à table entre les princes et princesses de sa famille, servi par le prévôt des marchands et les échevins ; sur le devant sont les archers de la ville portant les plats ; en haut et en bas, des médaillons et cartouches représentent divers faits et réjouissances de cette époque. On lit en haut : LOUIS LE GRAND, L'AMOUR ET LES DÉLICES DE SON PEUPLE, *ou les actions de grâces les festes et les réjouissances* *le parfait rétablissement de la santé du Ro* *en* 1687. Le calendrier est en bas sur un soubassement in-4 en largeur. A Paris, chez N. Langlois. Planche in-fol. max° en hauteur, tirée sur deux feuilles collées ; *très-rare.* C. H.

Cet almanach est un des plus curieux et des plus beaux de la longue et intéressante série des almanachs figurés. Outre tout ce qu'il offre de remarquable, on y trouve une des preuves des soins que l'on employait pour l'exécution de ces grands almanachs. Celui-ci porte, au-dessous du sujet principal : *Dessiné sur le lieu par ordre de Messieurs de ville le 20 janvier* 1687. Il faut ajouter que l'année 1688 est une de celles du règne de Louis XIV pour lesquelles ces almanachs furent publiés en plus grand nombre. Il en existe environ vingt de cette année, ainsi qu'on le voit ici.

LES MONUMENTS

DE

L'HISTOIRE DE FRANCE

TYPOGRAPHIE DE CH. LAHURE
Imprimeur du Sénat et de la Cour de Cassation
rue de Vaugirard, 9

LES MONUMENTS

DE

L'HISTOIRE DE FRANCE

CATALOGUE

DES PRODUCTIONS DE LA SCULPTURE, DE LA PEINTURE

ET DE LA GRAVURE

RELATIVES A L'HISTOIRE DE LA FRANCE ET DES FRANÇAIS

 PAR M. HENNIN

TOME PREMIER

INTRODUCTION

PARIS

J. F. DELION, LIBRAIRE, SUCCESSEUR DE R. MERLIN

QUAI DES AUGUSTINS, 47

1856

INTRODUCTION.

> Quis est quem non moveat tot clarissimis monumentis testata consignataque antiquitas?
> (Cicero, *De Divinat.*, lib. I.)

> C'est un vain estude, qui veult; mais qui veult aussi, c'est un estude de fruict inestimable.
> (Montaigne, liv. I, chap. xxv.)

CHAPITRE PREMIER.

BUT DE L'OUVRAGE.

De toutes les connaissances qui occupent l'esprit de l'homme, aucune ne réunit plus d'avantages intellectuels que celle de l'histoire. Tableau de ce que les hommes ont été dans les temps passés, de tout ce qui compose l'ordre social et les situations individuelles, cette science réunit l'utilité de l'instruction à l'agrément des récits. Quoi de plus utile pour la conduite du présent et les directions de l'avenir que la connaissance des faits du passé; de plus intéressant que ces peintures vives, diverses, souvent si dramatiques des temps qui se sont écoulés? Quels enseignements pour tous, grands et petits, chefs des États ou individus isolés! Chacun peut y trouver des leçons, des encouragements pour faire le bien, des consolations dans l'infortune. Ceux surtout que la naissance, des qualités éminentes, ou le

hasard des circonstances ont placés à la tête des nations, peuvent et devraient y puiser toujours les enseignements qui les guideraient dans l'accomplissement de leurs devoirs. En méditant constamment les événements des temps passés, ils comprendraient mieux la direction à donner aux choses du présent, et tout ce que leur situation a de grave et d'important. Les hommes qui ont la puissance trouveraient dans l'histoire de leurs devanciers des motifs pour s'élever à la hauteur de leur mission, pour se placer, par leurs capacités et leurs vertus, au-dessus du commun des hommes qu'ils sont chargés de diriger et d'instruire par de bons exemples.

Mais l'histoire est là pour nous apprendre que les choses se passent rarement de cette façon, et que les hommes qui sont appelés à gouverner les masses ont trop souvent une conduite bien différente de ce qu'elle devrait être. Ne peut-on pas, avec raison, attribuer ces erreurs des hommes puissants à ce qu'ils n'ont pas suffisamment étudié et médité l'histoire des anciens temps?

Ces pensées conduisent à de tristes réflexions sur la nature même de l'homme. Il est ainsi, parce qu'il a été créé tel; mais il a reçu aussi le don de la perfectibilité; la puissance créatrice lui a donné la conscience : il doit donc lutter sans cesse contre le mal, pour arriver autant que possible au bien. C'est sous ce rapport que l'on peut dire que, parmi les connaissances dont les hommes qui gouvernent devraient le plus particulièrement encourager l'étude, celle de l'histoire est placée au premier rang.

Cette science de l'histoire est vaste, puisqu'elle con-

tient les récits de tout ce qui se rapporte aux États, aux individus, à la marche de tous les événements, leurs causes, leurs effets. L'esprit humain ne peut trouver de motifs plus élevés de ses investigations, puisque le but de toutes ses études en ces matières si variées est d'offrir les tableaux du passé, et d'en tirer des enseignements pour le présent et pour l'avenir.

Les hommes qui se sont livrés à l'étude de l'histoire, et qui ont contribué par leurs travaux à augmenter la masse des matériaux de cette science, doivent être distingués en deux classes différentes. La première est celle des auteurs qui ont écrit ce qu'ils ont vu ou pu voir, ce à quoi surtout ils ont pris part eux-mêmes, enfin les événements de leur temps, des lieux où ils étaient, qu'ils ont pu connaître mieux, apprécier avec plus de vérité que ne le peuvent faire des écrivains qui retracent les événements passés avant ou loin d'eux. Une partie très-importante de cette nature d'écrits est formée de ceux qui portent le nom de mémoires. Aucun pays n'est aussi riche que le nôtre en productions de cette catégorie.

La seconde classe, qui est la plus nombreuse, est celle des auteurs qui ont écrit ce que l'on nomme positivement l'histoire, c'est-à-dire des récits d'événements d'une durée plus ou moins longue, et embrassant d'une façon plus ou moins complète l'ensemble des faits et des considérations qui se rapportent à des époques déterminées, ou bien à une longue suite d'années.

Les écrivains de cette nature, les historiens, basent leurs travaux sur l'examen des récits écrits par les contemporains des événements qu'ils veulent peindre. Ils

mettent plus ou moins de soins à recueillir, à classer, à analyser ces renseignements, des vues plus ou moins étendues et élevées à les apprécier, un talent plus ou moins grand à en tirer le corps d'histoire qu'ils veulent écrire; quelquefois enfin, mais rarement, ils produisent une œuvre de génie.

Il faut indiquer maintenant, en peu de mots, par quels moyens les idées relatives à ces parties des connaissances pénètrent et se gravent dans l'esprit.

Toutes les notions qui sont du domaine de l'intelligence humaine, qui forment la masse des connaissances acquises par l'homme en général et par chaque individu en particulier, entrent dans la pensée et s'y gravent par deux natures de moyens, qui sont divers sans doute, mais qui, réunis, conduisent à un même but.

Les premiers de ces moyens sont les idées conçues dans l'esprit, fruits de l'intelligence et de la mémoire, et qui se forment sans autres agents que la seule pensée; ces idées s'expriment, se communiquent par le langage parlé; elles se reproduisent, se conservent par le langage écrit, et se fixent dans l'intelligence par ces deux éléments.

Les moyens de la seconde nature sont les objets matériels, qui sont transmis à la pensée par la vue, conservés par la mémoire, et reproduits par des représentations matérielles, œuvres des arts d'imitation. Ces idées matérielles sont aussi fixées dans l'intelligence par ces deux éléments.

Les cinq sens qui ont été donnés à l'homme sont les bases de cette double nature de lumières pour son esprit. L'ouïe et la vue y tiennent les places principales; les trois autres sens viennent ajouter aux moyens que

l'esprit humain a de s'éclairer sur ce qui l'entoure et l'intéresse.

On conçoit facilement que cette union des deux moyens d'instruction qui ont été donnés à l'homme, moyens intellectuels et matériels, forment la base de toutes les idées qu'il acquiert; et cela devient d'une évidence entière en analysant chacun de ces moyens séparément, indépendamment l'un de l'autre.

L'explication la plus détaillée, la plus complète, la plus lucide d'un des phénomènes célestes, d'un site terrestre, de l'homme, d'un animal, d'une plante, d'une machine, d'un objet quelconque créé par l'homme, explication isolée, sans la vue de l'objet même ou de sa reproduction artistique, est toujours peu claire, et très-souvent entièrement inintelligible pour l'esprit humain.

La vue d'un de ces objets ou de leur reproduction artistique, seule, sans explications parlées ou écrites, donne toujours, il faut se servir des mêmes mots, des idées peu claires et très-souvent inintelligibles.

Que l'on applique ces principes aux êtres privés, à leur naissance, de la vue ou de l'ouïe, sans que l'on ait pu, par l'art humain, leur donner des idées plus ou moins justes, fruits du sens qui leur manque, et en y suppléant.

Un homme né aveugle, auquel on n'aurait pas appris à se former, par le toucher, quelques idées sur les corps éloignés de lui, ne comprendrait que très-imparfaitement tout ce qui a rapport aux formes, et, dans aucun cas, il ne pourrait concevoir ce que sont les couleurs. On sait le mot de cet aveugle intelligent et instruit, auquel quelqu'un voulait expliquer la couleur

écarlate, et qui, après de grands efforts de réflexion et d'imagination, dit : « Je comprends fort bien ; la couleur écarlate doit être une chose qui ressemble au son de la trompette. » Il avait raison pour lui, et au fond il n'y comprenait rien.

Un homme né sourd, auquel on n'aurait pas appris l'art de l'écriture et de la lecture, ne comprendrait que très imparfaitement tous les corps matériels qui passeraient sous ses yeux, et se rendrait difficilement compte de ce que sont, en réalité, ces corps, leur nature, les manières dont ils agissent, leurs buts, et tout ce qui s'y rapporte.

Expliquez à un aveugle-né, non instruit, la lune, une fleur, une machine à vapeur.

Montrez à un sourd-né, non instruit, ces mêmes objets.

L'un comme l'autre comprendront peu, peut-être pas du tout, et certainement mal.

C'est donc de l'union de ces deux moyens d'instruction que l'homme tire toutes les connaissances qu'il acquiert.

Ces considérations générales, relatives à tout ce qui est du domaine de l'intelligence humaine, s'appliquent entièrement à l'étude de l'histoire et des diverses connaissances qui s'y rapportent. Les récits les plus circonstanciés des faits, les descriptions les plus minutieuses des lieux, ne sont pas seuls des moyens suffisants d'instruction pour l'esprit. La vue, l'examen des représentations d'objets matériels, complètent les notions écrites. Le récit d'un événement prend un intérêt bien plus réel, se grave bien mieux dans la mémoire, lorsqu'une représentation figurée en fixe sous les yeux et dans la

pensée toutes les circonstances matérielles. Ce ne sont pas seulement alors des faits qui se gravent dans l'esprit et dans le souvenir, mais ces faits avec toutes leurs circonstances de lieux, d'accessoires, de vêtements, enfin de physionomie locale et du moment.

La vue des portraits des personnages dont l'histoire fait connaître les actions, le caractère, les habitudes, n'ajoute-t-elle pas beaucoup à l'impression de ces notions écrites? Ce que les historiens racontent d'un homme, d'une femme célèbres, se reporte involontairement sur leur image; on cherche à trouver, dans chacun de ces éléments, des rapports qui forment et établissent l'opinion que l'on se fait de chaque personnage historique.

Ici se présente une observation importante.

On a vu précédemment que deux classes différentes d'écrivains produisent ou publient des travaux littéraires historiques : ceux qui constatent les faits qu'ils ont vus ou pu voir, et ceux qui donnent l'histoire proprement dite d'une période plus ou moins longue, et que ceux-ci ne peuvent s'appuyer que sur les documents fournis par les premiers.

Les représentations matérielles de faits ou de personnages historiques, les productions des beaux-arts qui retracent les hommes et les choses des temps passés, doivent être considérées sous un autre point de vue, et soumises, pour atteindre entièrement leur but, à d'autres conditions.

Un ouvrage historique raconte des séries plus ou moins longues de faits, développe leurs causes, leurs résultats, et dans la peinture d'un seul événement, même d'un fait momentané, il expose des circon-

stances mobiles, se succédant l'une à l'autre, et toutes insuffisantes, par leur nature même, pour fixer un moment précis, unique, dans lequel tout se trouve constaté.

C'est précisément là ce qu'offrent les productions des arts d'imitation. Ils ne retracent, ne peuvent retracer qu'un moment unique, instantané, mais entièrement précis et exact pour tout ce qui tient à la partie matérielle d'un fait, d'une situation, d'un lieu.

L'historien écrit un livre avec son esprit, l'artiste trace une image avec sa main. L'historien fait connaître une époque plus ou moins longue; l'artiste ne peut exposer qu'un moment unique.

Ainsi donc, il est indispensable d'admettre qu'un écrivain peut tracer l'histoire d'une suite de temps plus ou moins longue, en s'appuyant avec plus ou moins de talent sur les sources originales et sur les documents contemporains des événements.

Mais il n'en est pas de même pour les productions des beaux-arts. La nature même de ces productions, bornées à la représentation d'un moment instantané, exige que l'artiste ait vu ou pu voir les faits et les personnages qu'il représente.

Le langage écrit est tel qu'un écrivain peut faire le récit d'événements, de faits qu'il n'a pas vus, en les exposant avec une telle vérité, une telle expression d'exactitude, qu'un spectateur présent n'aurait pu faire autrement, ni mieux.

Les productions des beaux-arts ne sont pas de la même nature. Pour reproduire, pour représenter les êtres vivants, les objets naturels, les produits divers de l'industrie humaine, tels qu'ils étaient dans un moment

donné et instantané, il faut les voir, ou les avoir vus, ou du moins avoir pu les voir.

Mais, dira-t-on, les écrivains peuvent former un corps d'histoire en le composant de matériaux qu'ils recueillent dans les écrits contemporains des événements, et qui sont admis comme seul moyen de connaître les temps passés. Pourquoi donc les artistes ne pourraient-ils pas tracer des représentations des événements passés, en les basant sur les matériaux qu'ils recueilleraient dans les monuments contemporains des événements?

Deux réponses peuvent être faites.

D'abord, il faut bien admettre les récits historiques faits par des écrivains qui n'ont pas été témoins des événements qu'ils racontent, parce que, sans cela, on n'aurait pas de livres d'histoire, et parce que la langue parlée et écrite est telle qu'un auteur, comme on vient de le voir, peut faire de temps, d'événements qu'il n'a pas vus, des récits aussi exacts que s'il en avait été témoin.

En second lieu, pour les productions des beaux-arts, il faut reconnaître qu'aucun moyen n'existe de retrouver, par le travail de la pensée, les images fidèles, les représentations exactes des êtres ou des choses des temps passés, placés ensemble à un moment donné. Cela n'est pas possible. Un artiste, quels que soient son érudition, son exactitude, son talent, en faisant des tentatives dans ce genre, ne pourra manquer de se tromper. La moindre circonstance qu'il inventera s'éloignera très-probablement de la vérité du moment. Un seul moyen existe pour des entreprises de cette nature : c'est de faire des reproductions parfaitement exactes de monuments contemporains, sans en

rien ôter, sans y rien ajouter. Ces ouvrages sont alors de simples copies, qui, si elles sont fidèles, doivent être admises comme ayant la même faveur historique que les originaux.

Si l'on veut appliquer à ce raisonnement des preuves tirées de l'examen des productions des beaux-arts qui représentent des faits et des choses de temps écoulés avant l'existence de leurs auteurs, les exemples surabondent. Sur mille productions artistiques de cette nature, il n'en est certainement pas dix qui soient irréprochables; et celles-ci le sont d'autant moins qu'elles sont peu compliquées, et conséquemment insignifiantes sous le rapport de l'intérêt historique. Toutes les autres sont plus ou moins en désaccord complet avec les êtres et les choses des temps qu'on a voulu y représenter. Non-seulement les objets matériels, comme les édifices, les vêtements, les meubles, les accessoires de toute nature sont défigurés, mais l'esprit même des temps, la physionomie propre à chaque époque sont dénaturés. A ces traits caractéristiques de chaque temps, les auteurs de ces productions substituent ceux de l'époque à laquelle ils vivent; ils placent dans leurs compositions plus ou moins malencontreuses, des exemples des mœurs qu'ils ont sous les yeux, et qui contrastent entièrement avec les mœurs des temps qu'ils veulent représenter. En un mot, les productions de cette nature plus ou moins désagréables aux personnes instruites qui peuvent les juger, ne sont bonnes qu'à donner à la presque universalité des hommes des idées complétement fausses sur les temps dont on veut faire connaître les événements et la physionomie.

Il serait facile de citer de nombreux exemples de ces

sortes de compositions malheureuses; de faire ressortir, avec les détails nécessaires, leurs défauts ; de tirer de ces examens les preuves évidentes de leur manque de tout intérêt historique. On pourrait par là faire reconnaître que l'exposition de ces œuvres présentées comme devant donner une instruction historique, non-seulement n'atteint pas son but, mais produit des résultats entièrement contraires, c'est-à-dire introduit dans les esprits des séries d'erreurs de toute nature. Mais le simple exposé de ces notions évidentes suffit pour en faire apprécier la réalité et l'importance. Cependant je ferai une citation.

Le 22 mars 1594, Henri IV s'empara de Paris, et y entra sans combat ; les écrivains du temps racontent les détails curieux de cette entrée. Si, après avoir lu ces récits, on regarde les monuments de cette époque relatifs à ce grand événement, les faits se gravent bien davantage dans l'esprit. Il parut, aussitôt après, trois estampes relatives à cette occupation de Paris, publiées par J. Le Clerc : l'une d'elles porte en haut ce titre : « Comme Sa Majesté, le mesme jour, estant à la porte S. Denis, veid sortir hors de Paris les garnisons estrangères que le roy d'Espagne y entretenait. » L'estampe représente cette sortie des Espagnols. Henri IV est placé seul à une petite fenêtre au-dessus de la porte. Il semble dire, comme on le lit dans le texte placé autour de l'estampe : « Recommandez-moy à vostre maistre, mais n'y revenez plus. » Ce qui fit soubsrire, dit le texte, les seigneurs, gentilshommes et archers des gardes. Au-dessous passe la colonne espagnole, défilant par quatre : les soldats du rang au-dessous du roi ont la tête levée, le chapeau à la main et le genou ployé ; ceux du rang

suivant ont la tête nue et se préparent à ce même mouvement. Les vêtements, les armes des soldats, les figures des assistants, cela est saisissant, parce que cela est vrai; et cette estampe, de peu d'importance alors, est maintenant du plus grand intérêt; elle vaut mieux, sous tous les rapports, que les compositions faites dans les temps modernes sur le même événement, compositions qui ne sont que des inventions, sans aucune vérité historique. En regardant les trois estampes de l'entrée de Henri IV à Paris, publiées par J. Le Clerc, on croit être à cette entrée même. En regardant telle ou telle production d'un artiste moderne représentant ce même événement, on croit être à la porte d'un bal masqué.

Il faut d'ailleurs se hâter de dire que, dans les détails qui viennent d'être exposés, il ne s'agit nullement du mérite des productions historiques sous le rapport de l'art. Un bas-relief, un tableau, un dessin représentant un sujet historique de temps antérieur à l'artiste qui l'a produit, peut être une œuvre fort remarquable comme art, et n'avoir aucun intérêt monumental, aucune valeur historique. On peut admirer cette œuvre comme fruit du talent de son auteur, en la repoussant comme document de l'histoire. On doit la placer dans un musée, mais non pas dans un musée historique.

Ainsi donc, les productions des beaux-arts de toute nature relatives à des faits historiques, quels qu'ils soient, d'intérêt général ou privé, représentant des faits, des êtres animés ou des choses, n'ont de valeur historique, ne peuvent être considérés comme monuments, ne peuvent faire partie de l'histoire figurée, que si elles ont été exécutées par des artistes contemporains, qui ont vu ou pu voir ce qu'ils ont représenté.

Des copies fidèles, qui n'ont ni le mérite artistique, ni la valeur vénale d'originaux, ont le même intérêt, la même valeur historique que les originaux d'après lesquels elles ont été faites.

Rappelons aussi que tous ces monuments authentiques, réellement historiques, demandent eux-mêmes parfois à être vus et examinés avec critique, à être discutés comme le sont les textes écrits. Nous reviendrons sur ce sujet dans le chapitre deuxième. Cette observation fait juger combien méritent peu de confiance les productions d'artistes qui n'ont pas vécu dans les temps dont ils veulent retracer des images, et qui doivent conséquemment tirer de leur imagination presque tout ce qui constitue leurs productions.

De tout ce qui précède, on peut juger que la science de l'histoire, comme presque toutes les autres sciences, et plus que d'autres, doit être basée sur cette double source de l'instruction de l'homme, les idées écrites et les idées figurées. Les livres et les monuments doivent se prêter un mutuel appui.

C'est sous ce point de vue que l'on peut dire que les beaux-arts et les belles-lettres se tiennent par la main, sont frères et sœurs.

Les investigations des archéologues, depuis un demi-siècle, ont démontré combien il est indispensable, pour pouvoir établir des systèmes véritablement satisfaisants sur les arts et l'histoire des peuples de l'antiquité, d'unir aux connaissances des textes celles qui se puisent dans l'étude des monuments anciens eux-mêmes. L'union de ces études peut seule produire des observations fécondes en résultats certains. Si les écrivains qui ont précédé notre âge ont souvent erré, il le faut attribuer

à l'absence de cette double instruction, sur la nécessité de laquelle on ne saurait trop insister pour les époques diverses de notre histoire, comme pour les temps de l'antiquité.

Ici se présente une réflexion qui ne doit pas être oubliée. L'homme doué de la faculté de se former des idées sur tout ce qui l'intéresse, et principalement par le moyen des comparaisons, est porté par sa nature à être plus vivement impressionné par les objets matériels que par les instincts purement intellectuels. En mettant à part les esprits éminemment réfléchis, qui partout et toujours sont en fort petit nombre, les hommes sont plus occupés de ce qu'ils voient que de ce qu'ils pensent, ou plutôt ils pensent principalement à ce qui leur est inspiré par ce qu'ils voient.

Pour appliquer ces considérations sur la nature de l'esprit humain à ce qui tient aux instructions historiques, que l'on examine, dans le mouvement d'une grande ville, ce qui attire le plus l'attention. Les libraires étalent des livres dont on peut feuilleter quelques-uns; les marchands de tableaux, de dessins, d'estampes, en exposent aux yeux des passants : eh bien ! pour une personne qui s'arrête devant le libraire, cent s'arrêtent devant les tableaux, les dessins, les estampes, et surtout à ce qui représente des sujets historiques, principalement quand ils sont nationaux.

On pourrait conclure à la rigueur, de tout ce qui vient d'être exposé, que l'importance des monuments historiques figurés est telle qu'on devrait les placer sur la même ligne que les textes écrits, sous le rapport des secours qu'ils donnent à l'intelligence humaine pour arriver à l'instruction. Telle n'est pas la prétention de

ces restes artistiques des temps passés; mais ceux qui les connaissent, les étudient, les aiment, n'ont-ils pas le droit de demander pour eux une attention qui vienne en aide à celle que l'on accorde plus généralement aux œuvres écrites des historiens ?

Ceux-ci, plus ou moins influencés par leurs opinions, leurs passions, leurs intérêts, ne font pas toujours des récits exacts des temps passés. Pour que l'histoire soit plus impartiale, on demande aussi qu'elle soit écrite longtemps après les faits. Il en résulte que cette condition même, que l'on regarde comme une cause d'impartialité, est la source d'oublis et d'erreurs.

Les monuments contemporains aux faits qu'ils retracent sont, au contraire, de fidèles images des temps auxquels ils se rapportent. Les détails de tout genre qu'ils fournissent à ceux qui savent les voir et les étudier, présentent la véritable physionomie de ces époques.

Ce que l'on doit surtout conclure de tout ce qui précède, et de ces dispositions naturelles de l'esprit humain qui ont été indiquées, c'est que les représentations artistiques des faits des temps passés sont éminemment propres à faire entrer dans l'intelligence des connaissances fort utiles à l'homme.

Mais pour que ces notions soient exactes, pour qu'elles fournissent à l'esprit un aliment dont il tire des résultats vraiment utiles, il faut, ne nous lassons pas de le redire, que les éléments de ces notions soient vrais, que ces représentations des temps passés soient de véritables monuments des époques qu'elles concernent.

Ces idées ne sont point nouvelles; aucun écrivain judicieux n'a pu les contredire; elles sont la base de

tous les travaux, de tous les ouvrages sur ces matières. Ces idées sont exposées ici, non-seulement parce qu'il est convenable de les placer en tête d'un ouvrage général de la nature de celui-ci, mais aussi, il faut le dire, parce que bien des hommes, un grand nombre d'hommes, et même instruits, n'ont pas fixé sur ce point leur attention, ou n'en ont pas jugé la portée.

Les auteurs qui se sont occupés de l'histoire monumentale de la France n'ont fait que suivre l'exemple de ceux qui ont écrit sur l'histoire des peuples de l'antiquité. Depuis la renaissance des lettres et des arts, et le xv° siècle, les artistes n'ont cessé de prendre pour sujets de leurs compositions les faits de l'histoire des Grecs et des Romains; mais les archéologues ne citent pas ces productions de l'art moderne à l'appui de leurs recherches sur l'histoire et les mœurs des Romains et des Grecs. On admire les tableaux des maîtres des écoles modernes qui représentent les actions de Thésée, de Périclès, d'Alexandre, de Romulus et de Jules César; mais on ne s'en sert pas à titre d'autorités pour établir comment ces personnages des temps anciens étaient vêtus et agissaient. Pour cela, on se base sur les monuments de leur temps.

On doit faire de même pour les temps plus modernes, pour l'histoire de notre pays. Les historiens, les professeurs d'histoire ne s'appuient pas sur les ouvrages que l'on désigne sous le nom de romans historiques. Ces compositions, de peu de valeur pour les esprits droits, n'ont pas seulement les inconvénients des simples romans qui peignent l'homme autrement qu'il n'est, elles enseignent les faits historiques autrement qu'ils ne se sont passés, et ajoutent ainsi, aux lumières erro-

nées sur le cœur humain et à l'ignorance des faits réels, le pédantisme d'une fausse instruction.

Ce que les écrivains, les professeurs font pour les idées écrites, on doit le faire aussi pour les idées figurées, pour les monuments des temps passés, et n'admettre comme moyen d'instruction que ceux qui sont contemporains de ce qu'ils représentent.

Les compositions artistiques ayant trait à l'histoire, faites par des artistes pour des époques antérieures aux temps qu'ils ont pu voir, manquent toutes de cette saveur de vérité qui satisfait et charme les bons esprits, et vers laquelle on doit toujours chercher en toutes choses à diriger la pensée des hommes.

On exprime souvent des regrets, et cela dans presque tous les pays, de ce qu'il n'existe pas, ou du moins de ce qu'il n'existe que très-peu d'ouvrages historiques remplissant entièrement toutes les conditions que des écrits de cette nature devraient réunir. De telles œuvres sont celles du génie, et le génie est rare.

Ce que l'on dit pour l'histoire écrite, on peut le penser avec plus de raison encore pour l'histoire figurée. Aucun ouvrage ne renferme, avec un exposé des principes sur lesquels cette partie des connaissances historiques doit être établie, des nomenclatures de monuments de l'histoire de notre pays qui en indiquent des quantités approchant même de fort loin de l'ensemble de ce qui est connu.

Les travaux des auteurs qui se sont occupés des monuments relatifs à l'histoire de France, n'ont jamais eu pour but de donner des nomenclatures nombreuses de ces monuments, réunis sous un point de vue général. Le savant bénédictin D. Bernard de Montfaucon a pu-

blié son ouvrage des monuments de la monarchie française sur un plan conforme à ces idées, mais en le limitant à une série de monuments très-peu étendue sous les rapports de leur nature et de leur nombre; il se termine, de plus, à la fin du règne de Henri IV. Les écrivains qui lui ont succédé ont suivi la même marche; et tous ceux qui ont tenté de publier des nomenclatures se sont bornés à une nature spéciale de monuments, ou à une période plus ou moins limitée. Les nombreux auteurs qui, dans ces derniers temps principalement, se sont occupés de la numismatique du moyen âge, ont produit des travaux isolés de la même nature.

Il faut donc reconnaître que des travaux d'ensemble sur l'histoire monumentale de la France, et tous les genres d'intérêt que de tels travaux offriraient, n'ont jamais été publiés. Cela tient en grande partie, d'ailleurs, à ce que les monuments historiques relatifs à l'histoire des temps modernes n'ont pas été, avant le siècle actuel, considérés sous les rapports de tous les genres d'intérêt et d'utilité qu'ils présentent, et que le plus grand nombre des écrivains ne leur ont pas donné le degré d'importance qu'ils ont réellement, soit comme productions de l'art, soit comme enseignements historiques.

Une des preuves les plus remarquables du peu d'importance que l'on donnait, dans le siècle dernier, à tout ce qui concerne l'histoire monumentale de la France, prise dans sa complète acception, ressort de l'ouvrage du P. Lelong intitulé : *Bibliothèque historique de la France*. La première édition de cet important ouvrage est de 1718; la seconde, donnée par Fevret de Fontette,

a paru en 1768-78. Cet ouvrage contient les titres de la plus grande partie des livres imprimés et de beaucoup de manuscrits relatifs à l'histoire de France. Un grand nombre de ces ouvrages imprimés contiennent des planches représentant des sujets presque tous relatifs à l'histoire, et dont beaucoup sont d'un grand intérêt ; ces planches sont indiquées à la suite des titres des ouvrages, et, pour la presque totalité, sans autres mentions que celles-ci : *avec planches*, ou *avec figures ;* fort rarement il suit un détail court de ces planches, qui n'offre aucune utilité réelle, et qui est même quelquefois inexact. Il en est de même pour les manuscrits cités dans cet ouvrage.

Quant aux recueils d'estampes isolées formés dans le but de donner des séries générales relatives à l'histoire de France, ils sont peu nombreux, ainsi qu'on le verra au chapitre cinquième. Le principal de ces recueils est celui de Fevret de Fontette, qui est maintenant au département des estampes de la Bibliothèque impériale.

On trouvera, dans le chapitre cinquième, combien ce recueil a été formé sur des bases inexactes et fausses, ainsi que ce qu'il est en réalité.

Lorsque l'on désire acquérir une connaissance plus ou moins étendue de tout ce qui tient à cette partie des appréciations de l'histoire de France au point de vue monumental, il faut donc recourir à une grande quantité de livres. Si l'on veut, pour coordonner ces notions, avoir une base qui fasse connaître l'ensemble, il faut se servir de l'ouvrage de D. Bernard de Montfaucon et du recueil de Fevret de Fontette. Mais on vient de voir combien ces moyens d'instruction sont insuffisants ou erronés.

Un travail général sur les monuments figurés de l'histoire de France, considérés sous le point de vue de la stricte vérité, de l'intérêt réel que ces divers monuments doivent inspirer, et des nombreux avantages à retirer de ces examens, est donc à faire.

Mais avant de produire un tel livre, il est nécessaire que les éléments, les matériaux en soient réunis. Il est à désirer que de nombreuses nomenclatures de tous les genres de monuments historiques relatifs à l'histoire de la France soient réunies et publiées en un corps d'ouvrage.

C'est ce que j'ai désiré faire. Il suffisait pour cela d'avoir le goût des beaux-arts, celui des monuments historiques, l'habitude des recherches et le courage de faire des travaux de ce genre, de natures très-diverses et extrêmement nombreux. J'ai entrepris cette œuvre dans l'espérance d'en publier au moins les commencements, et d'ouvrir un sillon que d'autres pourront continuer et achever.

Je crois donc devoir exposer ce qui m'a conduit à une telle entreprise.

Élevé dans la maison de mon père, j'ai passé mes premières années au milieu d'une nombreuse bibliothèque et de grandes collections de médailles et d'estampes qu'il avait formées[1] : j'en ai pris le goût, et j'ai consacré à l'étude de ces monuments une grande partie du temps que mes emplois me laissaient libre. Depuis

1. P. M. Hennin, premier commis des affaires étrangères, associé libre résidant de l'Académie des inscriptions et belles-lettres. Voir Correspondance inédite de Voltaire avec P. M. Hennin. Paris, Merlin, 1825; in-8°.

bien des années, je me suis borné à réunir une collection d'estampes et de dessins relatifs à l'histoire de la France; de longues recherches, de nombreuses acquisitions, faites principalement dans les pays étrangers, m'ont conduit à former une réunion remarquable.

Pendant longtemps, des personnes qui s'occupent de l'histoire figurée m'ont pressé de publier le catalogue de cette collection. Mais une suite, quelque nombreuse qu'elle soit, est toujours, sous divers points, entièrement insuffisante, comparativement à ce qui est connu. De plus, une collection d'estampes proprement dite ne contient que peu de monuments antérieurs à la moitié du xvie siècle. Les monuments des temps antérieurs, reproduits par la gravure, ne l'ont pas été et ne pouvaient pas l'être de façon que ces images fussent recherchées comme estampes, et les collecteurs même d'estampes historiques en réunissent peu.

Mes réflexions sur ces points m'ont donc porté vers la possibilité de donner un catalogue des monuments relatifs à l'histoire de France, sinon de tous, chose à laquelle il n'y a pas à penser, au moins du plus grand nombre possible.

J'ai entrepris cette œuvre sans me dissimuler les difficultés dont elle devait être parsemée; j'ai été soutenu par le désir que j'avais de réunir les bases de cette branche de la science de l'histoire, et la plus grande nomenclature de ce genre qui pourrait être d'une véritable utilité aux hommes qui s'occupent de ces matières.

Je publie le commencement de ce travail : on jugera comment le but que je cherchais a été rempli. Ce que je désire, c'est que cet ouvrage soit utile aux écrivains qui

veulent s'éclairer par l'examen des monuments des temps dont ils font l'histoire, par la comparaison des documents figurés avec les documents écrits; aux hommes qui s'occupent de l'étude des beaux-arts et des monuments, aux artistes, aux collecteurs et amateurs d'estampes et de numismatique.

Une observation grave pourra être faite sur le but principal de cet ouvrage, en mettant même en dehors les difficultés de sa complète exécution ; c'est l'impression produite au premier aspect sur l'esprit par cette immense quantité de monuments de toute nature, intéressants chacun dans des séries particulières, et réunis ainsi en un seul corps. Sans doute une impression semblable offre quelque apparence de motifs pour des objections sérieuses ; mais, en réfléchissant attentivement, on reconnaît que cette réunion de tant d'indications de monuments historiques de toute nature dans un ordre unique, l'ordre chronologique, présente de grands avantages. On peut particulièrement y puiser de nombreuses lumières sur la marche des événements généraux, les transformations des diverses parties du territoire, l'influence des arts sur la civilisation, les changements dans les mœurs et les idées; on y trouve surtout les moyens de bien connaître les détails et la véritable marche de ce travail qui, pendant tant de siècles, a conduit à ce grand but de l'unité nationale, sur laquelle tout le monde est d'accord, et dans laquelle on doit trouver l'espérance de voir régler, au plus grand avantage de tous, cet ordre de choses si lentement et si chèrement acquis.

CHAPITRE DEUXIÈME.

NATURE DES MONUMENTS HISTORIQUES.

Les arts d'imitation sont aussi anciens que l'homme. La nature de son intelligence, ses facultés, ses goûts l'ont certainement porté, dès les premiers temps, à faire, d'après les objets qu'il voyait, des représentations ou modelées en relief, ou tracées sur des surfaces planes. Cela se perd dans la nuit des premiers âges de l'espèce humaine.

Les Grecs, qui personnifiaient toutes les idées et toutes les facultés de l'homme, disaient que le premier artiste avait été une jeune femme qui, apercevant sur un mur l'image de l'homme qu'elle aimait, indiquée par l'ombre de la lumière d'une lampe, avait tracé sur ce mur le contour de ce profil. Le père de cette femme, Dibutades, potier à Sicyone, aurait ensuite rempli ce contour de terre, qu'il aurait aussitôt modelée. Ainsi, le père et la fille auraient inventé en même temps le dessin et la sculpture. C'est là une de ces nombreuses fables imaginées par les auteurs grecs, poëtes et autres, et qui n'ont aucune valeur historique. Avant qu'il y eût des murs et des lampes, les premiers hommes avaient sans doute fait avec de la terre des imitations informes des objets qu'ils avaient sous les yeux ; ils les traçaient sur le sable en lignes incorrectes.

Voilà l'origine des beaux-arts; ils sont bien antérieurs aux arts proprement dits, aux sciences, et aux moindres applications de la primitive expérience pratique. L'homme a certainement fait des mains, des yeux dessinés sur le sable, des animaux en terre, avant de trouver la plus simple, la plus primitive des machines. De ce point à des découvertes plus scientifiques, il y a loin; et en considérant ces progrès sous le point de vue qui nous occupe, on peut penser que l'homme faisait déjà des objets d'art d'une certaine vérité, lorsqu'il a trouvé, par exemple, la roue, une des premières applications élevées de son expérience pratique, plutôt que de la science réelle.

L'histoire des beaux-arts chez les peuples anciens n'entre pas dans le plan de cet ouvrage. On connaît leur origine, leurs progrès, leur décadence chez ces divers peuples, par les monuments qui ont été conservés, par les écrits des anciens, et par les recherches si nombreuses des archéologues qui se sont occupés de ces matières.

A l'époque que l'on doit considérer comme étant celle de l'origine de la nation française, la Gaule avait été depuis longtemps conquise et occupée par les Romains. Des colonies grecques s'étaient établies dans quelques points du midi de ce pays. Les arts d'imitation étaient peu pratiqués dans les parties de ces contrées demeurées principalement gauloises, où les Romains avaient fait peu d'établissements, et où ils étaient en petit nombre; les rares monuments de ces époques et de cette partie de la Gaule attestent cette enfance, cette pauvreté de l'art gaulois.

Les parties du pays occupées principalement par les

Romains, comme points stratégiques ou commerciaux, ont une tout autre importance sous le rapport des beaux-arts. Les vainqueurs y avaient apporté leurs usages, leur culte, leurs arts. Dans ces parties de la Gaule, dans les villes opulentes qui s'y trouvaient, l'art est romain; les monuments d'architecture qui y avaient été élevés, dont plusieurs subsistent encore, et les productions des beaux-arts de ces époques qui nous ont été conservées, l'attestent.

Lorsque se formèrent les premières agrégations, les premières suprématies, origines de la nation française, les beaux-arts furent sans doute fort négligés : les dissensions intérieures, les changements de chefs, les invasions des peuplades étrangères, firent de ces époques un temps de transition pour les arts comme pour l'ordre social lui-même. Plus tard, une marche plus régulière dans la succession du pouvoir, des agrégations de provinces plus importantes, commencèrent à donner plus de fixité aux États et aux hommes qui les gouvernaient. Alors se forma l'art dit du moyen âge et gothique. Dans les premiers temps, les souvenirs de l'art ancien, les monuments que l'on avait sous les yeux, les procédés même de la pratique, contribuèrent à conserver des traces des styles jusqu'alors employés. Mais bientôt se forma cette école du moyen âge dont le caractère fut essentiellement distinct de tout ce qui avait précédé. Cette école, ou plutôt ces séries de styles artistiques, se distinguèrent surtout par ces caractères d'originalité, de naïveté, de simplicité vraie et naturelle, qui sont pour les beaux arts l'apanage de toutes les époques où ils se développent sans modèles, sans parti pris, sans conventions admises.

Pendant quelques siècles, et au milieu de situations de progrès relatifs, les beaux-arts furent cultivés en France suivant ces idées. Vinrent ensuite des tentatives d'imitations des monuments de l'art des anciens, lorsque les études classiques et les souvenirs des Grecs et des Romains prirent une place plus importante dans les esprits des hommes qui se livraient à l'étude des sciences et des lettres, bien peu nombreux alors. N'oublions pas, d'ailleurs, que les idées religieuses occupaient la plus grande place, pendant toutes ces époques, dans les imaginations; que le clergé et les ordres religieux dirigeaient en grande partie les affaires publiques et privées, et possédaient une importante portion des propriétés et des richesses. La direction donnée aux beaux-arts et aux travaux des artistes devait donc être et fut en effet principalement religieuse.

Arriva ensuite l'époque où les relations plus fréquentes d'un pays à l'autre, mais particulièrement les guerres des Français en Italie, introduisirent le goût italien en France, et y firent connaître les productions de cette contrée des xve et xvie siècles. François Ier et Henri II appelèrent en France les artistes italiens, qui multiplièrent les monuments de tout genre; et l'on vit se développer ainsi chez nous le style de la Renaissance, dont quelques artistes français ont créé de si remarquables modèles.

De nombreux et importants travaux de sculpture et de peinture furent les résultats de cette tendance donnée aux beaux-arts par les souverains de ce temps. Ce fut surtout dans les palais que la transition italienne se fit apercevoir avec éclat; et sur ce point, sans devoir entrer dans de nombreux détails, il faut citer bien par-

ticulièrement le château de Fontainebleau. Ce vaste édifice, ou plutôt cette réunion de constructions diverses, qui existait déjà du temps de saint Louis, fut successivement agrandi par François Ier, Henri II, François II, Charles IX et Henri IV. Il devint un palais magnifique, composé de divers bâtiments joints les uns aux autres, et richement ornés de marbres, de stucs, de sculptures, et surtout de peintures à fresque des plus habiles artistes du xvie siècle. Les principaux de ces artistes furent ceux que ces souverains firent venir d'Italie, et particulièrement Rosso Rossi, dit le maître Roux, qui vint en France en 1530, et y mourut en 1541; et Francesco Primaticcio, qui fut appelé en France en 1531.

Des artistes français prirent bientôt part à ces œuvres.

La gravure a conservé et multiplié la plus grande partie des productions de l'art qui ont concouru à l'ornement de ce palais. Ce sont les œuvres de ces artistes, et le style particulier qui s'y caractérisa, qui ont fait ranger toutes ces productions dans une catégorie à laquelle on a donné le nom d'école de Fontainebleau.

En s'attachant principalement à l'intérêt que doivent inspirer ces productions des arts, en dehors des considérations tenant à l'art lui-même, l'ensemble des peintures et des sculptures exécutées à Fontainebleau, et, en général, dans ce temps, sert de preuve bien frappante des regrets que doit inspirer la marche suivie dans la pratique des beaux-arts jusqu'au xvie siècle. Il s'agit ici de cette préférence presque exclusive donnée pendant ces époques, et surtout dans la décoration de ce palais, aux représentations relatives aux fables de

l'antiquité et à l'histoire des Grecs et des Romains. Si les peintres, les sculpteurs qui ont produit à cette époque tant de compositions de cette nature, avaient représenté des événements relatifs à l'histoire de France, des scènes de mœurs, des usages de leur temps, que de détails curieux ne nous auraient-ils pas conservés!

Ces considérations s'appliquent également aux œuvres artistiques des temps antérieurs relatives aux sujets religieux. Nous y reviendrons.

Plus tard, l'époque de l'art sous Louis XIV, celle du règne de Louis XV, offrirent aussi des styles particuliers, qui méritent d'être caractérisés séparément.

Enfin, en se rapprochant du temps présent, on peut citer l'époque de l'Empire, qui cependant laissera peu de traces.

Les caractères de l'art dans les diverses modifications qu'il a subies en France, pour être convenablement définis et appréciés, demandent de longs développements. Il n'entre pas dans le plan de ce livre de les exposer : il a pour but de fournir aux écrivains qui se livrent à de tels travaux les nomenclatures de tous les monuments sur lesquels leurs investigations doivent être basées. A chacun sa tâche; et celle qui forme le but de cet ouvrage est assez étendue.

Je me bornerai donc presque constamment à l'examen des questions qui se rapportent aux monuments en eux-mêmes, sous le point de vue historique, indépendamment des considérations artistiques que l'on en peut déduire. Mon but n'est pas l'histoire des beaux-arts, mais l'histoire de la France et des Français par les monuments des beaux-arts.

Il peut être utile d'abord de présenter ici, en peu de

mots, quelques idées sur la part que les productions des beaux-arts tiennent dans l'ensemble de ce qui compose l'existence de l'homme. Tout ce qui se rapporte à ses besoins physiques, à ses arrangements primitifs, a été successivement, d'abord pratiqué inhabilement, puis perfectionné. La civilisation, dans ses progrès, a produit d'innombrables objets servant à toutes les nécessités de la vie humaine. A mesure que se multipliaient ces facilités de l'existence, pour la nourriture, les vêtements, les habitations, il était de la nature de l'esprit humain qu'il cherchât à y joindre successivement des avantages non indispensables, mais d'agrément. Ces tendances ont commencé dès l'enfance des sociétés. Les femmes qui, les premières, ont tracé quelques bandes colorées sur les tissus grossiers dont elles s'étaient enveloppées, ont fondé les arts, les métiers. Les inventions, les applications de l'esprit humain, auxquelles on a donné le nom de beaux-arts, sont venues ensuite, et ont ajouté, aux avantages de la vie, celui d'en rendre tous les moments, toutes les situations successivement plus agréables. Les diverses tendances des esprits, leurs besoins si variés, ont été mis par là en situation de se satisfaire. Les sciences, marchant d'un pas égal, ont contribué davantage encore à ce grand mouvement des intelligences vers une civilisation progressante.

En ramenant les idées que présente cet aperçu, si rapidement tracé, au but qui nous occupe, on reconnaît l'immense part que tiennent, dans l'existence de l'homme, les beaux-arts, leur étude, leur pratique et leurs productions. En nous bornant ici à ces dernières, il est évident que tout ce qui est le résultat des travaux

des beaux-arts est d'un immense intérêt pour l'homme, sous le rapport des avantages qui en résultent pour lui. Mais ces avantages sont de deux natures : d'abord ceux qui satisfont principalement la vue sans appeler de nombreux développements d'idées diverses, et ensuite ceux qui occupent principalement l'intelligence, qui satisfont à des instincts de réflexions, qui contribuent à augmenter la masse des connaissances. Les productions des beaux-arts de cette dernière nature ont sans doute plus d'importance, plus de résultats utiles que les autres. Un tableau représentant un fait historique remarquable, le portrait d'un personnage célèbre, de beaux édifices, des détails de travaux d'industrie, est plus intéressant, frappe un plus grand nombre d'esprits, fait naître plus d'idées satisfaisantes pour l'intelligence, qu'un tableau représentant un troupeau de moutons, une forêt, ou des parties de simple ornementation.

Ces réflexions conduisent à établir combien les productions des beaux-arts qui ont pour but des représentations relatives aux faits historiques offrent d'intérêt; à plus forte raison quand il s'agit de l'histoire de la patrie; et c'est sous ce point de vue que ces réflexions se lient à notre sujet.

Avant d'entrer dans les nombreux développements qui suivront, il peut être utile de jeter un coup d'œil sur l'ensemble des monuments historiques relatifs à la France. Une considération importante est celle des deux grandes divisions qui existent dans ces monuments, et dont le point de séparation est placé vers le milieu du xvie siècle.

Dans la première période se trouvent les nombreux tombeaux sculptés, les vitraux, les tapisseries, les ma-

nuscrits à miniatures, les estampes gravées sur bois dans les livres imprimés, la nombreuse numismatique des seigneurs, des villes et des prélats.

C'est pendant cette période, et surtout dans ses dernières phases, que les artistes avaient pris l'habitude de vêtir les personnages de l'histoire sainte et des temps de l'antiquité avec les costumes du temps où ces artistes vivaient. Les meubles, les accessoires de toute nature, placés dans leurs compositions, étaient aussi ceux de leur temps. Nous reviendrons bientôt, avec les détails nécessaires, sur ce système et sur ses résultats.

Après cette longue période, et vers le milieu du XVI^e siècle, commence la seconde division des monuments historiques. Alors les tombeaux sculptés deviennent moins nombreux; les fabrications des vitraux, des tapisseries, sont abandonnées; l'imprimerie fait cesser le goût des manuscrits à miniatures, qui s'éteint peu à peu, ainsi que celui des estampes sur bois des livres; la numismatique seigneuriale et épiscopale diminue et cesse; enfin les personnages de l'histoire sainte et les peuples anciens ne sont plus vêtus et meublés à la française; alors, ces nombreuses séries monumentales sont remplacées par des œuvres de sculpture plus variées, par des productions de la peinture, surtout par celles de la gravure, qui représentent tous les objets matériels, et deviennent elles-mêmes des monuments en nombres infinis; la numismatique royale remplace toutes les autres. Ces deux grandes phases dans l'histoire des beaux-arts se trouvent nécessairement avoir une influence importante sur les documents historiques figurés, et cette considération doit être particulièrement fixée dans la mémoire.

Les arts d'imitation se divisent en trois branches principales, autour de chacune desquelles se groupent les parties des arts qui en dérivent, ou qui ont avec elles un rapport plus précis : la sculpture, la peinture, la gravure. A la rigueur, ce dernier art tient à la peinture; mais son importance est telle, sous bien des rapports différents, que l'on doit le considérer comme une partie des beaux-arts entièrement distincte.

Nous allons donc entrer, sur chacune de ces trois branches des beaux-arts, dans les détails demandés par la nature de cet ouvrage.

SCULPTURE.

La sculpture produit des représentations en ronde bosse ou en bas-relief. Les matériaux qu'elle emploie sont très-variés; elle s'est servie de toutes les substances qui peuvent, par le travail de l'homme, prendre une forme : la pierre, les marbres, les pierres dures, les pierres fines, les métaux, les terres, les bois, les coraux, les dents de divers animaux, toutes ces substances naturelles et un grand nombre de matières factices ont été employées par la sculpture.

Il est probable que l'art de la sculpture a précédé, dans les temps primitifs, celui de la peinture. Le raisonnement l'indique, et c'est aussi le sentiment de Winkelmann. Pour nous renfermer dans l'époque que cet ouvrage a pour but, et en nous bornant à de courtes considérations, disons que, dans les premières époques de l'histoire de la nation française, la sculpture était presque exclusivement employée : des statues tumulaires ou religieuses, des bas-reliefs de la même

nature, forment la plus grande partie des monuments de ces siècles qui ont été conservés. Cela ne tient pas seulement à ce que les matières avec lesquelles ils étaient faits étaient plus durables ; alors, la peinture était très-peu pratiquée, soit en tableaux, soit dans des manuscrits, ou sur des feuilles isolées de vélin ou d'autres matières, choses alors fort rares.

A mesure que la civilisation, les richesses, les relations augmentèrent, les monuments de la sculpture se multiplièrent, passèrent des temples dans les palais, sur les places publiques, dans les habitations particulières, et cet art reçut de nombreuses applications jusque dans les objets d'usage domestique.

Les arts qui tiennent à la sculpture, et qui en dérivent, sont la gravure des monnaies et médailles, celle des sceaux, le ciselage, ces sortes de travaux qui font partie de l'orfévrerie, et la production d'objets divers de cette nature. Ces parties de l'art, ces procédés ont suivi la même marche que la sculpture elle-même.

Les monnaies et les médailles forment une partie très-importante des monuments qui aident à éclaircir la science de l'histoire, et qui lui servent même de bases. Elles sont recommandables autant sous le rapport historique que sous celui de l'art; mais leur importance est différente pour les temps de l'antiquité et pour les nations modernes. Depuis l'invention de l'art du monnayage, dans le viie siècle avant l'ère chrétienne, les monnaies des peuples grecs, et, depuis, celles des Romains surtout, offrent, dans les objets qu'elles représentent et dans leurs légendes, de nombreuses indications de faits et de dates. Elles sont les seuls monuments qui nous restent pour beaucoup d'époques et de lieux.

Sous le rapport de l'art, elles offrent des moyens presque certains de suivre, ou plutôt de tracer son histoire. Aux époques où les beaux-arts arrivèrent à leur plus haute perfection, les monnaies grecques, et même celles des Romains, offrent de nombreux chefs-d'œuvre. Ce simple exposé fait juger de l'importance de ces monuments de l'antiquité, et de tout l'intérêt qu'ils méritent.

Il n'en est pas de même pour les monnaies des peuples modernes formés des débris de la puissance romaine. La numismatique du moyen âge n'offre, en général, ni dates, ni indications de faits historiques; les monnaies du vi^e au xiv^e siècle sont fort médiocres, pour ne pas dire plus, quant au travail; elles servent à éclaircir ou à rectifier des séries de souverains, de seigneurs, de prélats, de villes et de corps divers, et à constater qui avait le droit de monnayage. Ajoutons, surtout, que ces monnaies appartiennent à des époques pour lesquelles les documents de diverse nature, écrits et figurés, sont comparativement nombreux.

A dater du xiv^e siècle, les monnaies et les médailles deviennent plus remarquables, mais principalement quant à la gravure des coins; et, là encore, elles se trouvent placées très-inférieurement en parallèle avec les monuments divers de la sculpture.

Il résulte de ces considérations que la numismatique des temps modernes a une utilité historique fort inférieure à celle de l'antiquité et fort différente; que les lumières qu'elle fournit pour l'histoire sont limitées, que son utilité, quant à ce qui tient aux beaux-arts, est moindre.

Ce qui doit surtout être indiqué ici, relativement au

but de cet ouvrage, c'est le peu de secours que l'on trouve dans les monnaies du moyen âge sous le rapport de l'histoire figurée. Elles n'offrent aucunes représentations de faits, ni même d'objets quelconques, un peu exactement indiqués; peu de détails de costumes, d'armes ou d'accessoires; les portraits y sont sans aucune apparence de ressemblance ou d'individualité, dans les premiers siècles surtout.

Ces observations ne tendent pas à nier l'intérêt que ces monuments des premiers siècles de notre histoire méritent, mais à le réduire à sa juste valeur, et cela surtout sous le point de vue qui est la base de cet ouvrage, l'indication des monuments de l'histoire figurée.

Il faut donc reconnaître que l'importance des monnaies du moyen âge pour l'histoire et les notions qui s'y rapportent, toute limitée qu'elle se trouve être par les considérations précédentes, est encore grande, malgré son infériorité, comparativement à la numismatique ancienne.

Ce n'est pas dans un livre de la nature de celui-ci qu'il est nécessaire d'entrer dans des détails sur la théorie de la monnaie en elle-même, et sur les conséquences sociales de cet agent si capital de la civilisation : son usage, bien connu et répandu plusieurs siècles avant les premiers temps de l'établissement des Francs en Gaule, prit de grands développements dès la première race, et surtout depuis.

Le nombre des monuments numismatiques de ces temps, et des contrées qui formaient le territoire actuel de la France, est considérable. Ce sont des monnaies, des jetons, des gettoirs, des méreaux, et, plus tard, des pièces non destinées aux transactions, des médailles.

Il ne peut pas entrer dans le plan de cet ouvrage de donner des détails sur les diverses parties de la science de la numismatique du moyen âge, qui a été développée dans tant de publications.

Le droit de frapper monnaie ayant été généralement considéré comme un droit régalien, le nombre de ceux qui en jouissaient fut très-considérable. Ils en étaient saisis par la conquête, par des concessions de suzerain ou par des usurpations. Les grands feudataires, les communes, des seigneurs particuliers, puis les prélats, les églises, les chapitres, tous recevaient le droit de monnayage de leur suzerain, ou le prenaient par usurpation.

Les fabrications monétaires étaient réglées par des volontés souvent fort changeantes.

Il résulte de ce système de monnayage, qui a régné plusieurs siècles, qu'il est resté et qu'il reparaît des quantités nombreuses d'anciennes monnaies, qui servent aux investigations des érudits, et qui jettent beaucoup de clarté sur les faits de ces temps.

Mais cet hommage rendu à l'utilité actuelle de ces nombreux monuments, combien de déplorables faits ne trouve-t-on pas, sous le rapport social, lorsque l'on étudie le monnayage de ces siècles!

Ce ne sont pas seulement les inconvénients attachés à un tel système, les incertitudes parmi tant de monnaies diverses, les difficultés attachées à des transactions faites sur de telles bases, ni même les nombreux ateliers de fausses monnaies existant dans ces temps, qui caractérisent, qui forment le tableau des transactions sociales à ces époques désastreuses.

Un point capital, à cet égard, est que les princes, seigneurs, prélats, ayant droit de monnayage, en fai-

saient fréquemment un moyen de dépouiller les populations, en les trompant sur la nature des monnaies émises et sur leur valeur intrinsèque. Sans doute, cette accusation n'est pas générale; beaucoup de personnages ayant droit de monnayage avaient une conduite moins coupable, mettaient de la loyauté dans leurs émissions. Un grand nombre même ont cherché à remédier aux nombreux abus de cette partie de l'administration publique. Mais ces reproches peuvent être et ont été adressés à beaucoup de possesseurs d'ateliers monétaires.

La numismatique féodale des seigneurs et des prélats, dans les diverses parties de la France, offre beaucoup d'intérêt sur un point qui tient à la marche de la civilisation et de l'organisation des sociétés. On y trouve des séries de faits qui retracent les efforts de la royauté, pendant des siècles, pour abaisser et détruire la féodalité, en l'attaquant dans l'usage des droits régaliens de monnayage qu'elle possédait ou qu'elle s'attribuait. Ces dissensions ont été nombreuses, fréquentes, incessantes. Commencées avec l'introduction du monnayage dans chaque contrée, elles n'étaient pas éteintes entièrement encore sous le règne de Louis XIV.

La gravure des sceaux a suivi, à peu près, la même marche que celle des monnaies, sous le point de vue historique et pour des rapports de types. Les sceaux et les monnaies s'expliquent fréquemment par la comparaison de leurs représentations. Mais, au point de vue de l'art, les sceaux offrent de nombreux exemples de productions remarquables des graveurs de ces époques, et même des séries entières d'un très-grand intérêt.

Les sceaux qui ont été joints, dans le moyen âge, aux chartes et titres, sont donc une partie très-intéressante des monuments de ces époques, tant sous le rapport de l'art que sous celui de toutes les connaissances historiques que l'on y peut trouver. De nombreux ouvrages en ont reproduit des séries. On verra dans le chapitre sixième quelques détails sur ceux qui font partie des archives de l'État, recueil le plus considérable de ces monuments.

Les armoiries forment aussi une partie importante de l'histoire figurée, principalement en ce sens qu'elles se trouvent liées à tout ce qui a trait à l'histoire des familles. Un nombre immense d'armoiries, de blasons, ont été représentés par la sculpture et par la peinture dans les monuments, depuis le xiie siècle. La presque totalité de ces armoiries ont été reproduites dans une grande quantité d'ouvrages, soit manuscrits, soit imprimés.

Il y aurait à faire, pour cette partie de l'histoire monumentale, des travaux aussi immenses qu'intéressants. Mais, en dehors de ce qui se rapporte aux familles princières ou très-principales, on serait presque continuellement arrêté par des difficultés résultant de la matière elle-même. Cela vient du désordre qui a eu lieu, à bien des époques, en France, dans les institutions nobiliaires. Les usurpations de noms, de titres, d'armoiries surtout, ont été fréquentes. Les obstacles opposés à ces désordres ont été impuissants, principalement par l'absence de magistratures, de tribunaux héraldiques chargés de mettre de la régularité dans ces institutions, et le manque de pénalités sérieuses pour les infractions. On trouve beaucoup de preuves de

ces usurpations et de l'indifférence avec laquelle le gouvernement les a laissé s'établir et se fortifier par le temps.

L'orfévrerie, la ciselure et tous les procédés artistiques ou mécaniques qui s'y rapportent ont reçu des développements nombreux, dans le moyen âge, ont produit d'innombrables objets destinés à la parure, à l'ornementation, et surtout à tout ce qui se rapportait au culte. Du xii^e au xv^e siècle, le luxe des bijoux fut très-grand. Les objets en or et en argent, ornés de pierreries, l'orfévrerie réelle, était florissante. Les ouvrages en orfévrerie fausse étaient aussi très-multipliés. Le plus grand nombre ou plutôt la presque totalité de ces bijouteries ont disparu. On trouvera ci-après quelques détails à ce sujet. C'est dans les archives, dans les actes de ces époques, dans les testaments, dans les partages, dans les inventaires que l'on retrouve les indications de ces richesses.

Les travaux en émaux ont plus de rapport aux arts relatifs à la peinture. Nous allons en parler.

PEINTURE.

La peinture fixe sur une surface plane les représentations de divers objets, dont elle rend les contours, les couleurs, les situations et les rapports, par la perspective aérienne, les ombres et les dégradations des teintes. Ses productions s'appliquent sur toutes les surfaces planes, qu'elles soient droites ou contournées. Les principales matières sur lesquelles la peinture proprement dite a été exécutée, dans les temps anciens, sont les murailles, les panneaux de bois, les plaques

de métaux, les peaux diverses et les tissus. Depuis, la toile a été principalement employée.

Tous les produits de l'industrie ont été décorés par la peinture de sujets et surtout d'ornementations.

Disons quelques mots des divers procédés employés dans la peinture.

Depuis les temps anciens jusque vers le milieu du xive siècle, on a particulièrement connu et pratiqué la peinture à fresque, c'est-à-dire à l'eau, et celle à l'encaustique, c'est-à-dire à la cire. Nous reparlerons bientôt de la peinture sur verre et des émaux.

Quant à la peinture à l'huile, on croit qu'elle était connue, quoique fort peu pratiquée, dès le xie siècle; mais Jean de Bruges la fit certainement connaître et généralement admettre au milieu du xive siècle, et il en est regardé comme l'inventeur.

La peinture au pastel fut pratiquée depuis la fin du xviie siècle.

La peinture en miniature ne constitue pas un procédé particulier; elle n'est qu'une peinture plus fine, plus soignée, plus minutieuse que la grande peinture; elle se sert des mêmes procédés.

On a nommé peinture éludorique celle qui a employé les procédés de la miniature et de l'émail à la confection de tous les petits objets d'art, et même à ceux d'usages personnels et domestiques.

L'art de la peinture comprend tous les procédés qui y ont été employés, et qui ne constituent pas des arts séparés, quoique distincts. Ainsi le dessin n'est pas un art séparé; ce n'est qu'une appellation donnée à certains produits de la peinture, et qui n'en diffèrent que par les matières qu'on y emploie ou les substances sur

lesquelles ces productions sont tracées. On peut faire un dessin sur un mur, sur une toile, comme on peut peindre un tableau à l'huile sur du papier.

Les productions de la peinture ont été peu nombreuses dans les premiers siècles, par les motifs déjà exposés. Elles se sont ensuite multipliées, comme celles de la sculpture, et par les mêmes causes. Depuis l'introduction de la peinture à l'huile dans le xive siècle, cet art prit un accroissement et une importance qui le placèrent, quant au nombre de ses productions, au-dessus de la sculpture.

C'est ici que doivent se placer des observations importantes sur la partie la plus nombreuse et la plus remarquable des productions de la peinture depuis le xe siècle jusqu'au xvie. Ce sont les miniatures placées dans les manuscrits. Elles ornent un très-grand nombre d'ouvrages relatifs à l'histoire sainte, aux pratiques du culte, à l'histoire des peuples anciens, à la littérature grecque et romaine, aux chroniques et histoires de nos contrées. Un grand nombre de ces ouvrages, ainsi écrits et peints pendant six siècles, offrent de nombreuses miniatures qui représentent des sujets de sainteté, profanes, historiques ou allégoriques. Elles offrent des tableaux, des vignettes, des lettres initiales ornées, et une variété infinie de bordures et d'ornements de tous genres. Les artistes les plus habiles de ces époques se sont occupés de ces ornementations des manuscrits. Dans ces nombreux volumes, dont une grande quantité sont recommandables sous le rapport du mérite artistique, on trouve une immense quantité de sujets intéressants pour l'histoire. Ces peintures retracent tout ce qui est relatif aux vêtements, aux armures,

aux armes, aux ameublements, accessoires, arrangements intérieurs, enfin à toutes les particularités de l'existence de ces temps. Ces nombreuses productions de la peinture constituent une véritable encyclopédie figurée de tout ce qui a rapport aux temps du moyen âge.

Il faut d'ailleurs constater ici l'observation bien importante que chacun de ces manuscrits ne peut faire autorité que pour le temps dans lequel il a été exécuté, et que, pour ceux qui traitent de sujets historiques, les parties relatives aux temps antérieurs à la confection de l'ouvrage doivent être examinées avec critique.

Il faut aussi reconnaître que ces miniatures ont beaucoup de points de ressemblance entre elles dans ces diverses époques. On y trouve des répétitions nombreuses des mêmes objets avec peu de variations. Que cela tienne sans doute à la nature même des objets représentés, on doit l'admettre. Mais il faut baser ces similitudes sur la manière dont ces peintures étaient exécutées. Produites en grande partie dans des monastères, dans peu de localités, par des artistes qui avaient peu d'objets de comparaison sous les yeux, il devait en résulter de grandes similitudes dans les résultats d'un art ainsi pratiqué. Plusieurs de ces volumes ont été ornés par des peintres de la nature de ceux que l'on nomme maintenant artistes-amateurs.

Peu après les premiers temps de la découverte de l'imprimerie, un grand nombre d'ouvrages imprimés furent ornés de miniatures, par suite de l'usage d'en placer dans les manuscrits. Ces miniatures étaient peintes, soit sur des espaces réservés en blanc dans le tirage, soit sur les estampes gravées sur bois des édi-

tions. En général, ces ornementations ont été placées sur des exemplaires en vélin. Il en sera question de nouveau à l'article de la gravure.

Les manuscrits à miniatures du moyen âge ont été pendant longtemps peu étudiés, surtout peu reproduits par la gravure, par suite de la disposition des esprits qui s'occupaient peu de l'art en lui-même et de son histoire. C'est seulement depuis la fin du dernier siècle que l'on a commencé à donner aux miniatures des manuscrits toute l'attention qu'elles méritent. Les auteurs qui s'en sont occupés n'ont pu faire connaître en général que des fragments de ces anciens livres. Les manuscrits, sous le rapport principalement de leurs miniatures, ne sont donc qu'imparfaitement connus. Il n'existe de ceux des bibliothèques publiques que des catalogues plus ou moins incomplets et succincts. Quelques parties isolées ont été seulement publiées avec soin et succès. Mais, dans ces travaux, les auteurs, plus préoccupés en général de la partie littéraire que de celle de l'art, étudiant plus les textes que leurs ornementations, ont traité trop brièvement la partie des miniatures. Le catalogue des manuscrits de la Bibliothèque royale, dont la publication a commencé en 1739[1], n'a pas été complétement imprimé; il ne contient pas les manuscrits français, mais, pour les latins, dont beaucoup renferment des miniatures, ce catalogue ne donne pas les mentions nécessaires de ces miniatures, preuve évidente du peu d'intérêt que l'on attachait alors à ces peintures, et combien peu l'on pensait

1. Catalogus Codicum mss. Bibliothecæ regiæ parisiensis (Stud. et labore Aniceti Melot). Parisiis, e typ. reg. 1739-1744, in-fol., 4 vol.

à ce que l'on peut en tirer d'instruction pour l'histoire en général, et en particulier pour celle des arts.

Cependant des publications aussi importantes que précieusement exécutées sont venues, depuis lors, faire aux miniatures la part qui leur était due. Ces travaux auraient pu quelquefois être dirigés dans des buts plus utiles, plus complets. Ils n'en sont pas moins très-recommandables, soit qu'ils aient été entrepris par des particuliers, soit qu'ils aient été encouragés par le gouvernement.

Maintenant, c'est ici qu'il convient d'exposer quelques considérations qui méritent une attention sérieuse, au point de vue de l'importance qu'ont les monuments figurés relativement à l'histoire de notre pays. Ces réflexions se trouvent convenablement placées après tous les détails relatifs aux monuments de la sculpture et de la peinture, et particulièrement après ce qui se rapporte aux miniatures de ces époques.

Il faut d'abord reconnaître que des circonstances diverses ont multiplié, dans le moyen âge et jusqu'au xvie siècle, les monuments sans caractère historique français proprement dit, et ont restreint infiniment le nombre des productions des arts ayant ce dernier caractère. Ces circonstances ont eu pour bases les tendances générales des esprits pendant ces longues périodes, et les exigences des classes de personnes placées à la tête des peuples de l'Europe, et qui donnaient aux beaux-arts une impulsion en harmonie avec les idées dont elles étaient plus particulièrement occupées.

Il s'agit ici de la direction si généralement donnée aux beaux-arts pour les représentations de sujets reli-

gieux, et de ceux relatifs à la théogonie et à l'histoire des peuples de l'antiquité grecque et romaine.

Sans aucun doute, c'est à la religion chrétienne et à ses ministres que l'on a dû la plus grande partie des causes qui ont amené dans le moyen âge, et depuis, les progrès successifs des beaux-arts, et qui ont conservé aux temps postérieurs tant de monuments aussi précieux sous le rapport de l'art en lui-même que par la variété des sujets que ces monuments représentaient. Mais, tout en reconnaissant ces éminents secours que les idées religieuses ont apportés, pendant plusieurs siècles, à la pratique et à l'avancement des arts d'imitation, conséquence nécessaire de la suprématie en lumières et en opulence du clergé d'alors, il faut dire aussi combien il est à regretter, sous le point de vue de l'intérêt historique, que les idées religieuses aient eu une part si grande, si disproportionnée, comparativement parlant, dans les encouragements donnés aux artistes et à la multiplication des monuments.

Cette grande supériorité numérique des objets figurés, destinés à rappeler les idées relatives aux croyances religieuses et au service du culte, a contribué évidemment à diminuer le nombre des monuments de toute nature qui auraient fixé et conservé de nombreux faits relatifs à l'histoire et aux progrès successifs de l'organisation des sociétés. Les innombrables représentations des faits de l'Ancien et du Nouveau Testament, des vies des Saints, sujets uniformes par leur nature même, ont empêché la production d'objets d'art représentant des faits et des circonstances relatifs aux temps dans lesquels vivaient les artistes et ceux qui les faisaient travailler ; œuvres dont la variété et l'inté-

rêt auraient été très-importants au point de vue historique.

L'esprit religieux n'aurait point souffert d'une production plus restreinte des représentations relatives aux croyances et aux rites, et les notions tenant à l'histoire du pays auraient acquis plus de moyens de se développer par un plus grand nombre de monuments historiques.

Ce qui vient d'être dit s'applique également à l'influence exercée sur les beaux-arts par les idées ayant leur source dans les inspirations de la littérature et de l'histoire des peuples de l'antiquité. Jusqu'au xve siècle, les études des hommes éclairés ont été presque entièrement consacrées à la littérature grecque et romaine, et les beaux-arts ont subi cette influence. L'histoire des dieux des anciens, de leur culte, les fables grecques et romaines, les annales primitives de ces peuples ont inspiré de très-nombreuses productions des beaux-arts.

Il existe donc un nombre infini de représentations des scènes de l'Ancien et du Nouveau Testament, de figures de saints personnages, dont la composition exerça l'imagination et le talent des artistes de toutes les écoles dès les premiers temps où les arts d'imitation furent pratiqués. Plus tard, les représentations des divinités des anciens, de leurs fables, de l'histoire héroïque, des faits de l'histoire des Grecs et des Romains, furent également très-multipliées.

Voilà les influences qui sont regrettables. Moins de représentations des faits de l'histoire sacrée et de figures de saints personnages; moins de répétitions des sujets de la théogonie des Grecs et des Romains,

de leurs fables, de leur histoire, et plus de monuments relatifs aux faits de l'histoire de la France, cela eût été préférable et pour les temps d'alors et pour les époques postérieures.

Ces directions données à l'instruction des peuples et aux travaux des beaux-arts, dans les temps du moyen âge, et même encore depuis, s'expliquent par les mêmes raisons que toutes les autres tendances des hommes placés alors à la tête des divers pouvoirs. Mais ce n'est pas ici le lieu de développer ces considérations.

Cependant, si ces tendances, ces habitudes des arts d'imitation pendant plusieurs siècles ont amené les résultats fâcheux qui viennent d'être signalés, il faut reconnaître aussi que ces résultats ont été en partie rendus moins fâcheux par une autre tendance tout aussi remarquable, qu'il faut signaler maintenant. Il s'agit du système que les artistes français ont très-fréquemment suivi, jusqu'à l'époque de l'introduction de l'art italien en France, dans la composition et le dessin des sujets relatifs à l'histoire des temps anciens. Ce système consistait à vêtir leurs personnages des costumes du temps où ces artistes vivaient, et à représenter dans ces compositions les meubles, les accessoires et tout ce qui tient à l'existence des hommes suivant les usages de ces mêmes temps. Les personnages sacrés, les patriarches, les apôtres de Jésus-Christ, ses disciples, sont vêtus de costumes plus ou moins imaginaires et se rapprochant de ceux des Grecs et des Romains ; mais presque toutes les autres figures sont habillées à la mode du temps des artistes qui les représentaient. Ainsi dans une passion de Jésus-Christ,

peinte du temps de Charles VII, le peuple, les soldats, les grands sont vêtus suivant les modes de ce règne. Dans les miniatures des manuscrits de la guerre des Juifs, de Fl. Josèphe, écrits dans le xve siècle, Titus est vêtu, armé comme un chevalier de ce siècle ; sur sa tente est peint l'écusson des armes de France. Dans les peintures des manuscrits du xvie siècle où sont racontées les guerres puniques, les Romains et les Carthaginois sont vêtus et armés comme les soldats du xvie siècle et ils se battent à coups de canon.

Les artistes des écoles allemandes ont suivi le même système.

Mais il faut faire ici une remarque importante.

Le respect pour la représentation de Dieu, de Jésus-Christ, et des personnages saints empêchait les artistes de les couvrir des vêtements en usage à l'époque où ils peignaient. Mais, en dehors de cette considération, ils donnaient à tout ce qui n'était pas la conséquence stricte de ce respect une physionomie exacte de leur temps, de ce qu'ils avaient sous les yeux. Quel sujet de peinture plus sacré, plus grave que celui de l'Annonciation, la Salutation angélique ! Eh bien ! la plus grande partie des peintures qui représentent ce sujet offrent des compositions entièrement profanes, en ce sens qu'elles sont l'image des vêtements, des ameublements, des arrangements du temps où vivait le peintre. Dans celles du xve et du xvie siècle, on voit une jeune femme vêtue à la mode de ces temps, la coiffure gracieusement ajustée, dans une chambre garnie de meubles de ces époques, près d'un lit à colonnettes, d'un dévidoir; elle est agenouillée devant un prie-Dieu élégant. Il y a loin de là à la maison plus que modeste de

Bethléhem. L'ange, à genoux, offre à Marie un bouquet. Ces miniatures sont souvent, au point de vue de l'art, des compositions ravissantes.

On trouve là une des preuves les plus remarquables de l'influence de l'esprit artistique, luttant ainsi contre toutes les barrières qui lui sont imposées, qu'il s'impose à lui-même. C'est que l'art, exercé dans toute sa pureté, est une émanation de la nature, et que tout disparaît pour lui dans l'expression de ce qu'il sent vivement.

L'usage dont il vient d'être question, tout irrationnel qu'il était, avait cependant un fondement réel. On n'avait alors aucunes notions sur les formes des vêtements des peuples anciens. L'étude de l'antiquité monumentale n'existait pas. Le peu que l'on pouvait en savoir était parfaitement incertain. Il aurait donc fallu habiller les personnages de vêtements imaginaires ou conventionnels. Les artistes trouvaient plus simple de leur donner les habits qu'ils avaient sous les yeux, qu'à leur époque tout le monde portait.

Quelque peu raisonnable qu'ait été alors le parti presque généralement pris par les artistes et spécialement par les peintres des manuscrits, il faut reconnaître que ce système a eu des résultats extrêmement heureux, puisqu'il nous a conservé des représentations des costumes, des armures, des armes, des ameublements, des ajustements intérieurs, ustensiles, objets divers se rapportant aux usages, et enfin des édifices, jardins, etc.

Il est donc évident que la presque totalité des manuscrits à miniatures et des imprimés contenant des mi-

niatures et des estampes, relatifs à l'histoire sainte et à celle des peuples anciens, exécutés jusque vers le milieu du xvie siècle, sont en réalité des monuments relatifs à l'histoire de France, et doivent être considérés comme tels. Je les ai indiqués dans mon travail, dont ils forment une partie si importante et qui offre tant de moyens d'instruction.

A l'époque de l'introduction de l'art italien en France, cet usage cessa; les artistes donnèrent très-fréquemment à leurs personnages des vêtements nullement exacts quant à la valeur monumentale, imaginaires, mais non plus ceux du temps dans lequel ces artistes travaillaient.

Il ne faut pas penser que, depuis ces époques, les artistes aient été plus éclairés, que l'opinion publique ait été plus rationnelle.

Beaucoup de personnes ne pensant qu'à ce qu'elles ont sous les yeux, trouvent fort extraordinaire que dans les productions du moyen âge, les Grecs, les Romains et tous les peuples anciens, soient si souvent vêtus et armés comme les Français du xve ou du xvie siècle. Mais depuis la cessation successive de ces usages dans la pratique des arts, on a adopté d'autres anachronismes. Beaucoup d'artistes, cherchant des modèles dans les monuments de l'antiquité, ont commis des erreurs d'une autre nature, mais aussi déraisonnables. Ils ont vêtu à la romaine les rois, les princes, les guerriers, les personnages remarquables, et cela même d'une façon plus absurde encore que les artistes leurs devanciers, c'est-à-dire en confondant les époques dans l'ajustement de chaque personnage. Ils ont, par exemple, habillé à la romaine tel prince,

en conservant à sa figure les modes modernes suivies par ce prince.

Cet usage s'est continué jusqu'au temps de Louis XIV, de Louis XV et même depuis. Ainsi, sans multiplier les exemples, Louis XIV a été très-fréquemment vêtu en empereur romain, ou prétendu tel, avec sa grande perruque tombant par devant et par derrière.

Sous les règnes de Louis XV et de Louis XVI, beaucoup de productions artistiques ont représenté des personnages plus ou moins célèbres du temps vêtus à la romaine, à la grecque, avec la coiffure en boudins sur les oreilles et les cheveux attachés en queue.

Ce système, d'une absurdité évidente, s'est prolongé, même jusqu'à nos jours. On a élevé, en 1816, au milieu de la place des Victoires, à Paris, une statue de Louis XIV avec des cheveux longs, des moustaches, vêtu en guerrier romain ou du moins avec ce vêtement de convention adopté comme tel. Il est placé dans une attitude très-tranquille sur un cheval sans selle qui se cabre, de façon qu'aucun cavalier n'y pourrait tenir, et qui est soutenu sur ses deux jambes de derrière et une queue telle que jamais cheval n'en a eu de semblable. Il est rare de rencontrer une statue équestre plus contraire à toute idée sensée.

Ces habitudes artistiques, ces usages sont dénués de bon sens. Mais leurs résultats pour les productions du moyen âge ont été fort utiles, on vient de le voir, puisqu'ils nous ont conservé d'innombrables particularités sur les vêtements, les armes, les ameublements, etc., de ces temps que nous ne connaîtrions pas, sans cela. Dans les temps modernes, ces mêmes habitudes artistiques, également erronées, sont sans aucune uti-

lité d'aucune espèce et ne sont pas autre chose que des anachronismes ridicules.

Lorsque l'on blâme les temps passés, et souvent avec grande raison, on oublie quelquefois une chose : c'est l'examen de la question de savoir si, maintenant, on n'est pas aussi éloigné de la raison et de la vérité qu'alors.

Ce qui est certain, c'est que des observations de cette nature sont en général accueillies avec peu de faveur. Les habitudes qui portent à juger légèrement ce qui n'est pas d'intérêt très-général, le manque de connaissances qui amèneraient à faire des comparaisons, l'indifférence pour tout ce qui dépend de réflexions éclairées, voilà les causes de ces dispositions regrettables des esprits. Espérons que des progrès dans l'instruction des diverses classes de la société donneront des idées plus rationnelles.

Toutes ces observations sont relatives également aux productions de la peinture et de la sculpture. Terminons-les par un récit de souvenirs de temps peu éloignés, qui se rapportent à ce sujet.

Antonio Canova, le sculpteur le plus renommé de notre temps, chargé de faire une statue de l'empereur Napoléon, figure de grandeur colossale, monument officiel, destiné à dominer au musée du Louvre, l'a représenté entièrement nu, tenant de la main droite le globe du monde sur lequel est une statuette de la Victoire et de la gauche la haste. C'est ainsi que dans l'antiquité romaine étaient figurés les empereurs.

Il n'est pas hors de propos de citer ici quelques détails curieux relatifs à cette statue et à des circonstances qui s'y rapportent.

Canova, après avoir fait cette statue, fut appelé à Paris, en octobre 1810, pour exécuter celle de l'impératrice Marie-Louise. En lui donnant l'ordre de venir en France, on lui fit connaître que l'empereur désirait le fixer dans la capitale. Canova fut vivement peiné de cette nouvelle, à cause du peu de mérite qu'il reconnaissait aux artistes français et à la pratique de l'art en France, et aussi par la pensée de la situation de l'Italie et de celle du pape Pie VII, que lui, Canova, vénérait comme souverain pontife et comme son bienfaiteur.

Il se promit donc de se refuser à rester à Paris, et de dire entièrement sa pensée sur toute chose, avec respect mais avec fermeté. Il a consigné par écrit les traits principaux de ses conversations avec l'empereur, et ce sont assurément des renseignements intéressants sur l'histoire de ces temps[1].

Il est curieux en effet de lire les détails de ces entretiens entre deux hommes dont l'un, maître de l'Europe continentale, n'avait certainement pas pensé à acquérir les connaissances nécessaires pour juger sainement des productions des beaux-arts, et avait employé son temps à des études autrement importantes, et dont l'autre, dominant à Rome tout ce qui tenait aux arts, jugeait avec les idées produites par son goût pour l'imitation servile de l'art antique et par la nature de son talent, très-grand sans doute, mais presque uniquement systématique et de convention.

Il est surtout remarquable de lire ces détails qui

[1]. Gio. Rosini Saggio sulla vita e sulle opere di Antonio Canova. Pisa, Niccolo Capurro. 1825, in-8°, p. xix e seg.

semblent si loin du moment présent, on va le voir, après un intervalle seulement de quarante-cinq ans.

Toutes les personnes qui ont connu Canova savent que c'était un homme loyal, tout à fait incapable d'altérer la vérité dans des souvenirs qu'il mettait par écrit sans arrière-pensée et pour lui seul, sur des circonstances importantes alors en elles-mêmes, et aussi pour lui.

La première entrevue eut lieu le 12 octobre 1810. Dès le commencement de la conversation, Napoléon ait connaître à Canova son intention de le fixer à Paris, ce dont celui-ci s'excuse par les meilleurs motifs qu'il peut alléguer. L'empereur ajoute que tous les principaux monuments antiques étaient alors à Paris, et le sculpteur italien le prie de laisser au moins quelque chose en Italie. Napoléon répond que Rome remplacerait ce qu'elle avait perdu par des fouilles, et il ajoute qu'il en fera faire. Il était hors de toute vraisemblance d'imaginer que Rome, qui avait employé trois ou quatre siècles à trouver un nombre, restreint jusqu'à un certain point, de chefs-d'œuvre de la sculpture antique, en pourrait découvrir d'autres en peu de temps. Alors Canova explique ce que sont les fouilles et ce qu'elles coûtent.

Napoléon, parlant de sa statue en pied, dit qu'il aurait préféré qu'elle fût vêtue; l'artiste répond que Dieu lui-même, *Nemenno Iddio*, n'aurait pas pu faire une belle chose, s'il eût voulu représenter Napoléon vêtu à la française, avec des culottes et des bottes.

Napoléon demande alors, et avec raison, à l'artiste pourquoi donc, en faisant sa statue équestre, il ne l'a pas aussi représenté nu sur son cheval. Canova répond qu'il

ne serait pas possible de le placer nu sur un cheval, commandant des armées habillées. Mais il ne dit pas qu'il l'a représenté costumé en empereur romain. Des soldats français, rangés autour de cette statue équestre, auraient dû cependant être vêtus et armés à la française.

Dans d'autres conversations, Napoléon préoccupé des productions des beaux-arts de son temps, de l'école de David, dont les tableaux sont aujourd'hui dans un si complet oubli, dit qu'en Italie il n'y a point de bons peintres. Canova ne dissimule pas sa pensée que c'est en France qu'il n'y a point de bons peintres, mais qu'il en existe plusieurs fort habiles en Italie. Il cite Camucini, Laudi à Rome, Benvenuti à Florence, et à Milan Appiani et Bossi, lequel, dit-il, *aveva fatto cartoni divini*. Tout en appréciant favorablement les souvenirs que ces artistes peuvent avoir laissés dans leurs pays, il faut convenir que leurs productions ne peuvent pas être placées au premier rang.

Ainsi Giuseppe Bossi avait fait des cartons divins, parce qu'ils étaient d'accord avec le système, le goût de Canova, et Dieu lui-même n'aurait pas pu faire une belle statue de Napoléon vêtu à la française, parce qu'elle n'eût pas été d'accord avec le système et le goût de Canova.

Dans quelques-unes de ces conversations beaucoup d'autres objets furent traités. Il y fut question de la situation de l'Italie et particulièrement de celle de la ville de Rome, des affaires religieuses, du pape, du clergé. Canova expose avec fermeté mais respectueusement ses opinions. Napoléon parle de l'étendue de sa puissance, de ce dont il dispose, de l'intérieur de sa

famille, de l'impératrice Marie-Louise, de la naissance prochaine d'un enfant, etc., etc.

Ces derniers entretiens, empreints d'un cachet de vérité et d'un haut intérêt, tout importants qu'ils sont au point de vue historique, n'ayant pas rapport à notre sujet, il convient de ne pas les détailler ici.

Après avoir lu ces souvenirs intimes d'Ant. Canova, on est porté à regarder l'instruction et la rectitude d'idées qu'elle doit amener comme des éléments utiles de toute discussion.

Si ces détails sont remarquables comme peintures d'époques et de grandes figures historiques, quels enseignements graves n'en ressortent pas? Cinq ans seulement après ces conversations, l'Italie était rentrée tout entière sous la domination de ses anciens maitres; le pape régnait à Rome; Napoléon était prisonnier à deux mille lieues de l'Europe; son fils, âgé de quatre ans, était destiné au grade de colonel d'un régiment autrichien, et à mourir à l'âge de vingt-trois ans; Antonio Canova était de nouveau à Paris, faisant emballer et reporter en Italie tous les monuments enlevés de ce pays dix-huit ans auparavant, et enfin la statue de Napoléon, qui a amené cette digression, était donnée en cadeau à un général anglais par le chef de la dynastie, tombée en France, il y avait vingt-trois ans, et nouvellement restaurée !

Il pourrait être présenté ici quelques observations critiques relativement aux inscriptions placées sur les monuments dans les temps modernes. Le système assez généralement adopté pour ces inscriptions est presque entièrement irrationnel. Elles pèchent, ou par des omissions importantes qui laissent incertain le véritable

caractère du monument, ou par des indications superflues ou insuffisantes. L'emploi fréquent de la langue latine pour faire connaître aux Français ce qu'est un monument qui les intéresse est un usage dénué de bon sens. Plusieurs écrivains ont développé des observations judicieuses sur ce sujet, pour lequel il n'y a pas lieu d'entrer ici dans plus de détails, puisqu'ils n'ont réellement trait qu'accessoirement aux monuments de l'histoire figurée.

Pour terminer ce qui doit être exposé relativement aux productions de la peinture comme monuments historiques, et principalement quant aux tableaux peints à l'huile, il est à propos de faire ici quelques remarques.

Les productions de la peinture et surtout de celle à l'huile, aisément destructibles comme presque toutes les œuvres de l'homme, sont sujettes à diverses espèces d'altérations causées par le temps ou par des circonstances locales ou accidentelles. Mais l'art a trouvé des moyens de restaurer ces monuments, de réparer les accidents qu'ils ont éprouvés. Ces restaurations sont parfois si bien exécutées qu'il faut des connaissances approfondies sous le rapport matériel et intellectuel pour en juger avec certitude. Ce n'est pas tout. Les tableaux et surtout ceux peints à l'huile ont été, en général, et peu après l'introduction de cette méthode, placés et conservés dans des boiseries ou des bordures, sur lesquelles on inscrivait les indications des sujets représentés sur ces tableaux. Le temps a dû détruire ces bordures plus aisément que les tableaux mêmes; dans d'autres cas elles ont été changées. Il en résulte que beaucoup de tableaux représentant des sujets ayant

rapport à l'histoire, privés de leurs bordures, ne peuvent pas être expliqués. D'autres dont les bordures ont été changées le sont inexactement. C'est surtout pour les portraits que ces erreurs peuvent se rencontrer souvent.

De ces considérations, il résulte évidemment que, pour les temps postérieurs à la première moitié du xve siècle, les tableaux relatifs à l'histoire ont moins d'authenticité, de valeur historique que les estampes, ou du moins que celles-ci donnent de plus grandes garanties sous le rapport de l'exactitude.

Il ne faut pas négliger de rapporter ici une observation générale sur les productions de la sculpture et de la peinture des temps anciens. C'est que, si beaucoup de ces monuments ne donnaient pas des ressemblances bien précises des traits de la figure, ils étaient en général fort exacts pour la représentation des vêtements, armures, meubles, ustensiles divers et accessoires que les artistes plaçaient dans leurs compositions.

Les manuscrits du moyen âge contiennent quelquefois des récits, rédigés avec des expressions, des mots que la réserve du langage des temps modernes n'admet plus. Quelques-uns de ces anciens manuscrits ont été raturés ou surchargés pour faire disparaître des passages ou des mots devenus inconvenants. Mais il faut dire que ces altérations n'ont pas été commises dans le moyen âge, aux époques où ces écrits étaient produits, parce qu'alors personne ne trouvait ce langage blâmable. C'est dans les époques modernes, de notre temps, que ces actes de destruction ont été commis.

Il reste à parler, en peu de mots, des arts qui dérivent de la peinture proprement dite, et qui doivent être

classés à part, soit par le fait des matières qui y sont destinées, soit par celui des procédés employés.

Il faut placer en première ligne les verres peints. Dans toute la durée du moyen âge, les grands édifices, et principalement les églises, furent ornés de ces vitraux peints, et cela dès le ixe siècle. Leur emploi indique qu'ils représentaient presque tous des sujets de sainteté.

L'art de l'emploi des verres colorés taillés, et réunis au moyen de bandes métalliques, a marché à peu près de front avec celui de la peinture sur verre et dans les mêmes conditions; il avait les mêmes destinations.

La nature de ces objets d'art et leurs emplois ont dû causer la destruction du plus grand nombre d'entre eux. Une bien petite quantité de ces monuments a échappé à toutes les causes de ruine qui les entouraient.

Les vitraux peints ont été moins étudiés, moins reproduits par la gravure que les monuments de la sculpture, de la peinture et que les miniatures.

Cependant, les anciens vitraux qui subsistent encore offrent des exemples de compositions précieuses pour l'étude de la peinture historique au moyen âge.

Il faut dire que depuis quelques années diverses publications ont donné de nombreux détails sur tout ce qui tient à la fabrication des vitraux peints.

Nous arrivons aux tapisseries, monuments intéressants sous les rapports de leur fabrication et à quelques époques aussi pour les sujets qui y étaient représentés. Il est à propos d'entrer à ce sujet dans quelques détails.

Les tapisseries ou étoffes épaisses tissues chacune sé-

parément, au moyen de procédés divers, et représentant des ornements ou des sujets figurés, paraissent avoir été d'abord fabriquées en Orient.

Dans le moyen âge, les tapisseries conservées dans les églises et dans quelques demeures princières étaient en grande partie importées du Levant.

Mais, cependant, dès le ixe siècle, quelques fabrications de ce genre avaient déjà lieu en France. Saint Angelme de Norvége, évêque d'Auxerre, mort en 840, faisait exécuter des tapis pour son église.

Les religieux de l'abbaye de Saint-Florent de Saumur fabriquaient des tapisseries avant la fin du xe siècle. Les ateliers de ces tissus se multipliaient dès lors dans diverses villes de France.

Ces fabrications prirent ensuite un grand développement en Flandre, quant aux tapisseries figurées; c'est dans ce pays que furent faites ces tentures si remarquables par le haut point de mérite où elles parvinrent, tant comme fruits de l'industrie que comme productions des beaux-arts.

Ces tapisseries étaient un des principaux objets de luxe destinés à orner les églises, les palais, les tentes des princes à la guerre. Elles étaient également en usage pour les ameublements des demeures particulières. Des tentures fabriquées à bas prix, d'autres plus belles, mais détériorées par l'usage, étaient placées dans les demeures modestes.

Parmi les tapisseries destinées aux églises et aux demeures princières, plusieurs étaient fabriquées avec des soins et un luxe qui rendaient leurs prix très-élevés.

Toutes ces fabrications se distinguaient, suivant leur nature, en tapisseries de haute lisse et de basse lisse.

François I**er**, Henri II, Henri IV, favorisèrent les fabriques de tapisseries, leur donnèrent des encouragements, des locaux, des assignations pécuniaires, des priviléges.

En 1627, sous Louis XIII, fut établie la manufacture de la Savonnerie, près de Chaillot, pour la fabrication de toutes sortes de tapis.

Sous le règne de Louis XIV, les fabrications de tapisseries reçurent de grands encouragements; ce roi les établit dans le local où elles sont encore, au lieu dit des Gobelins, du nom d'une famille de teinturiers, à laquelle ces terrains appartenaient. C'était en l'année 1667. Le premier peintre du roi, Charles Le Brun, en était alors directeur.

Mais depuis le commencement du xvii**e** siècle le goût pour les tapisseries figurées avait successivement diminué. Cela fut causé par les prix élevés des fabriques privilégiées, par les difficultés mises à l'introduction en France des tapisseries des Pays-Bas, et plus tard par l'extension que prit l'usage des tentures en étoffes de soie.

Depuis le règne de Louis XIV jusqu'à présent, la manufacture des Gobelins, avec ses annexes, a été administrée au nom du pouvoir royal, ou pour parler plus précisément, pour le compte de la couronne; elle a subi diverses chances de prospérité et d'abandon, suivant les circonstances des temps.

Les tapisseries fabriquées au commencement du xvii**e** siècle, et particulièrement les belles tentures faites dans les Pays-Bas, sont celles qui offrent le plus d'intérêt, au point de vue historique, par le nombre de détails que l'on y trouve, sous le rapport des vêtements,

ameublements, détails d'intérieurs et accessoires, des temps où elles furent faites.

Il reste peu de ces tapisseries. La nature de leurs tissus et des matières qui les forment, les usages auxquels celles mises hors de service étaient employées, ont dû contribuer à anéantir le plus grand nombre de ces tentures.

Quant aux tapisseries figurées, fabriquées depuis le règne de Louis XIV jusqu'à présent, elles ont été faites, en général, dans des idées qui en rendent la plus grande partie parfaitement étrangère à tout intérêt historique français. On s'est attaché à copier en tapisseries des tableaux de maîtres anciens, surtout des écoles italiennes, des tableaux de maîtres français du temps, relatifs à l'histoire des peuples anciens, ou des tableaux relatifs à l'histoire de la France de temps antérieurs, sans valeur historique. Le plus petit nombre de ces travaux a été consacré à la reproduction en tapisserie de tableaux historiques du temps dans lequel ces tableaux avaient été peints, et conséquemment monuments historiques réels. Ainsi on a reproduit aux Gobelins quelques faits des règnes de Louis XIV, de Louis XV et de l'époque de l'Empire[1].

Ces tapisseries offrent peu d'intérêt en elles-mêmes, puisqu'elles ne sont que des copies plus ou moins heureuses de tableaux qui existent encore.

La broderie figure aussi dans les applications de l'art de la peinture. Dans les temps les plus anciens du moyen âge, des travaux de ce genre ont été exécutés

[1]. Voir A. L. Lacordaire, Notice sur l'origine et les travaux des manufactures de tapisseries, etc.

soit sur des étoffes, soit sur des toiles, des canevas. Ces travaux d'aiguille représentaient des sujets et des ornements. Ils étaient probablement exécutés à peu près uniquement par les dames et demoiselles des classes élevées qui y employaient leurs loisirs. Peu de ces restes des temps passés ont survécu à toutes les causes de leur destruction. On peut citer quelques ornements relatifs au culte, et bien spécialement la broderie représentant la conquête de l'Angleterre par Guillaume le Conquérant, connue sous le nom de tapisserie de Bayeux, ou de la reine Mathilde.

L'art de l'émaillerie est une application de la peinture, combinée avec des procédés chimiques et des travaux d'outil. L'émail est un cristal factice auquel on donne des couleurs, dans lesquelles on trace des contours et que l'on fixe sur des plaques de métal.

Ces procédés n'étaient pas connus des anciens Grecs ni des Romains. Ils étaient pratiqués dans l'antiquité chez les peuples qui habitaient le nord et l'occident de l'empire romain, et particulièrement dans les Gaules.

Beaucoup plus tard, les principales fabriques de ce genre de bijoux furent établies à Limoges. Le nombre de leurs produits devint immense. Ils prirent le nom du lieu où ils étaient surtout fabriqués, et ils reçurent le nom d'émaux de Limoges. Ces émaux étaient fixés sur des plaques d'or, d'argent, mais surtout de cuivre. La plus grande partie consistaient en objets destinés au culte, châsses, vases sacrés, crosses, ustensiles divers. Beaucoup de tombes furent recouvertes de plaques émaillées de grandeur naturelle.

Lors de l'introduction en France et en Italie du style dit byzantin, en imitation des monuments de l'Orient,

ce fut surtout à Limoges que l'on fabriqua beaucoup de petits monuments de tous genres dans ce style. Cette influence régna longtemps, et ce fut surtout dans l'émaillerie qu'elle se conserva.

Il ne reste qu'un mot à dire de la peinture sur porcelaine, qui a de l'analogie avec l'émaillerie, puisqu'elle est une application des procédés de la peinture sur une matière cuite. Cet art est très-récent comparativement à tous les autres procédés de la peinture. Son importance, au point du vue historique, est fort restreinte.

GRAVURE.

Nous arrivons à la troisième branche des beaux-arts, la gravure. Ici, et au premier mot, une observation très-importante est indispensable.

On donne communément à cet art le nom de gravure, en le considérant tel qu'il existe et se pratique depuis quatre siècles, en confondant ses procédés, ses travaux et leurs produits. Il y a en cela de grandes distinctions à établir, et il faut les préciser.

L'art de la gravure, en parfaite relation avec celui de la peinture ou plus positivement du dessin, a pour but de tracer sur des matières diverses, et de surfaces planes ou même de diverses courbes, des traits ou des altérations soit en creux, soit en relief, lesquels produisent des compositions figurées dont on peut tirer des répétitions identiques, des épreuves en plus ou moins grand nombre, sur du papier, sur des peaux, ou toutes autres matières semblables.

Voilà ce qu'est l'art de la gravure aujourd'hui; mais ce n'est pas là ce qu'il a toujours été, et il faut diviser

en deux époques l'histoire de cet art. La première est celle pendant laquelle on a gravé, sans multiplier les œuvres de cet art par des tirages d'épreuves; la seconde est celle qui date de la découverte de cet art de tirer des épreuves de l'impression des œuvres de la gravure, art plus exactement nommé chalcographie.

Quelques érudits, et principalement M. Quatremère de Quincy[1], ont pensé et cherché à établir que les Romains avaient connu un procédé pour multiplier les dessins coloriés, au moyen de l'impression sur toile avec plusieurs planches. Cette opinion a été réfutée avec succès et aucun motif bien réel fondé sur des textes, ou encore bien moins sur des monuments, ne vient appuyer cette opinion[2].

L'art de la chalcographie a une relation intime avec celui de la typographie. Celui-ci sert à la multiplication des idées écrites, et l'autre à celle des idées figurées. Ces deux arts se prêtent un égal appui. La découverte de l'un et celle de l'autre sont en rapports évidents. Les notions qui se rapportent à l'origine de ces deux arts se trouvent confondues ensemble. Il est donc indispensable de les exposer simultanément. Il est aussi important de faire ressortir la similitude qu'il y a dans les circonstances qui ont fait que ces deux arts ont été, l'un comme l'autre, pendant tant de siècles, sous les yeux de l'homme, pour ainsi dire, sans qu'il les ait aperçus.

1. Revue des Deux-Mondes; livraison du 15 mai 1837, page 490. — Mélanges archéologiques, p. 1, 48.
2. Letronne, Revue archéologique, 1848, p. 32. — Léon de Laborde *idem*, p. 120. — Delzons, *idem*, p. 419.

Il faut bien le reconnaître, rien ne démontre à ce point l'imperfection relative de l'esprit humain joint aux plus grandes facultés de perfectionnement que chacun de ces deux faits, en les considérant isolément, et que leur parfaite conformité en les groupant ensemble.

L'homme qui calcule ce que sera une éclipse de soleil qui doit avoir lieu dans plusieurs siècles, qui a découvert l'électricité, ses lois et les merveilleuses applications de ce fluide, ne voit pas des choses matérielles de la nature la plus simple qu'il a sous les yeux pendant longtemps, pendant des siècles. Si l'on veut chercher à expliquer les causes primordiales de cette imperfection relative de l'esprit humain, il ne faut pas les chercher uniquement et spécialement dans sa nature même, mais aussi dans les formules qu'il a établies. En définitive, l'origine est la même et cela conduit aux mêmes résultats; mais il est important d'en tenir compte. Une grande partie des imperfections sociales naissent des empêchements que l'homme a continuellement créés, lui-même, aux développements de sa propre intelligence. Il existe partout des institutions organisées, des exigences de diverse nature imposées en réalité dans ce but.

Dans l'examen attentif de quelques découvertes relatives aux sciences physiques faites par des hommes instruits, après de longues études, on trouve que ces découvertes auraient été faites bien longtemps plus tôt par des hommes illettrés, par des enfants même, si l'instruction généralement donnée tendait à développer les idées de l'enfance, au lieu de lui faire perdre le temps dans des études de mots parfaitement inutiles.

Les preuves abondent de cette organisation de l'intelligence humaine si immense à la fois et si bornée. En voici une que l'on peut citer, quelque peu importante, quelque triviale, pour ainsi dire, qu'elle soit, et précisément à cause de cela. Cette preuve, tout le monde l'a dans la poche depuis quelques années ; c'est ce petit ustensile nommé porte-monnaie. Rien de mieux imaginé, de plus convenable à son but, de plus utile, de plus commode, de plus simple. Il a fallu à l'homme, pour faire cette invention, environ deux mille ans.

Lorsque l'on cherche des faits qui constatent spécialement ces singulières anomalies de l'esprit humain, quant à ce qui se rapporte à la découverte de la chalcographie et de la typographie, on peut en réunir de plus ou moins remarquables. Je me borne à citer les deux suivants.

Plutarque raconte que le roi Agésilas, voulant ranimer l'ardeur de ses troupes découragées, ordonna un sacrifice, prit le foie de la victime pour le consulter et en tirer un augure, et le plaça dans sa main gauche. Il avait préalablement écrit dans cette main, avec une liqueur grasse et noire, le mot ΝΙΚΗ (victoire), à rebours, de droite à gauche. Après avoir examiné ce foie de la victime pendant le temps suffisant pour que les lettres se fussent imprimées sur ce foie, il le prit de la main droite et le montra à ses soldats. Le mot magique, l'oracle, parut alors et ranima le courage de ces guerriers [1].

Voilà bien la chalcographie.

1. Plutarque, Dits notables des Lacédémoniens.

Un passage d'un des ouvrages de Cicéron porte que s'il n'existait pas de Dieu, ce serait une chose aussi extraordinaire que si l'on prenait toutes les lettres formant les annales d'Ennius, qu'on les jetât pêle-mêle dans un trou, qu'on les reprît ensuite une à une, et qu'en les replaçant à côté l'une de l'autre, elles se trouvassent reproduire exactement le livre d'Ennius[1].

Voilà bien la typographie, l'imprimerie.

Cependant, depuis ces temps, il s'est passé quinze ou dix-sept siècles avant que la chalcographie et l'imprimerie fussent découvertes, et, pendant une grande partie de ces siècles, la littérature ancienne occupait presque exclusivement les esprits de tous les hommes instruits.

Exposons maintenant ce qui se rapporte à l'origine de l'art de tirer des épreuves des productions de la gravure, l'art de la chalcographie, et d'abord pour la gravure sur bois.

Dans les temps les plus reculés, lorsque la civilisation et la culture des beaux-arts se sont développées parmi les divers peuples, l'art de la gravure a été, sans aucun doute, connu et pratiqué. Beaucoup de monuments encore existants en fournissent des preuves. Il y a parmi les antiquités égyptiennes, indiennes, étrusques, grecques et romaines, des plaques de diverses natures, en métaux, en bois, en matières fabriquées, qui sont gravées en creux, et dans les conditions de cet art qui viennent d'être indiquées, qui sont de véritables gravures, même dans le sens attaché à ce mot depuis l'invention de la chalcographie. Cela est tellement exact

1. Cicero, De natura Deorum, lib. II, c. xxxvii.

que, depuis cette invention, on a tiré, on tire encore maintenant des épreuves de ces monuments, qui ont existé pendant quinze, vingt siècles et plus, sans que l'on ait entrevu cette possibilité, sans que l'on s'en soit servi pour cet emploi.

Nous arrivons à l'époque de l'invention de cet art.

Les Allemands et les Italiens se disputent cette découverte ; mais cette mutuelle prétention peut se justifier en disant que les premières épreuves de la gravure sur bois ont été faites en Allemagne, et celles de la gravure sur cuivre en Italie.

Les cartes à jouer tirées sur des planches de bois sont évidemment les premiers produits de la gravure multipliée par le tirage, par la chalcographie.

Cela date du xiiie siècle, et la première origine est due à l'Allemagne ; le peu de cartes à jouer, très-anciennes, qui ont pu être examinées ou qui subsistent encore, prouvent que, dès ce temps, les fabricants de cartes employaient des patrons découpés pour enluminer uniformément les cartes tirées, imprimées en noir. Il en résulte que l'art d'enluminer les estampes, si pratiqué depuis, date du même temps. Il est l'origine des diverses natures d'estampes coloriées, soit au moyen de plusieurs planches pour les diverses teintes, soit au pinceau.

Les plus anciennes cartes à jouer que l'on connaisse en original, sont celles faisant partie d'un jeu que l'on croit avoir été peint pour le roi Charles VI, par Jacquemin Gringonneur, vers 1393. Dix-sept de ces cartes, qui faisaient partie des collections de M. de Gaignières, ont été réunies au cabinet des estampes de la

Bibliothèque du roi, en 1711, lors de l'acquisition de ces collections.

La découverte qui servait à la fabrication des cartes à jouer fut ensuite appliquée à la multiplication de sujets religieux et surtout d'images des saints dont il était répandu à ces époques de grandes quantités, par suite de l'influence des idées religieuses, et du pouvoir du clergé catholique qui encourageait la contemplation des images. Ces produits de la chalcographie de planches gravées sur bois furent très-nombreux en Allemagne, dès le commencement du xve siècle.

Quant à des estampes de cette nature avec date, on croit avoir découvert à Malines une pièce représentant l'Annonciation avec la date de l'année 1418 [1].

Mais une estampe sur laquelle il n'y a pas de doute est celle représentant saint Christophe et qui porte la date de 1423. Cette pièce est de la plus grande rareté. On pense même que l'épreuve de la collection de lord Spencer est unique [2].

Sur ces estampes, produits de planches gravées sur bois, et portant dès les premiers temps des noms de saints, on ajouta ensuite quelques courtes explications, gravées aussi sur bois. Cela conduisit à la découverte de l'imprimerie dite xylographique, qui n'était que l'application de ce système à des livres composés de feuillets ainsi imprimés avec des planches de bois comprenant des pages entières.

Avant d'aller plus loin, disons que c'est depuis cette époque que furent produites ces feuilles imprimées re-

1. Revue encyclopédique, 1844, pl. XIV, p. 610.
2. Comte Léon de Laborde, Débuts de l'imprimerie à Strasbourg, p. 7.

présentant des sujets et des textes religieux, historiques, moraux, facétieux, de toute nature enfin, qui se multiplièrent à l'infini, et que l'on désigne assez généralement sous le nom d'imageries, pièces isolées offrant des estampes gravées d'abord sur bois et depuis aussi sur cuivre, et dont le succès et le débit furent prodigieux à presque toutes les époques, depuis lors et jusqu'à notre temps.

Ce qui atteste l'importance des résultats de cette découverte, ce sont les quantités innombrables de représentations diverses, ainsi multipliées par l'invention de la chalcographie. Pensons aussi à la supériorité que ces résultats donnent à cet art sur ceux de la sculpture et de la peinture, en considérant la part que les beaux-arts ont prise dans la marche de la civilisation des sociétés modernes.

C'est ici qu'il convient d'entrer maintenant dans quelques détails relativement à la découverte de l'imprimerie, la typographie, et à ses résultats dans les premiers temps.

On vient de voir qu'il a été trouvé de nombreux monuments des temps de l'antiquité, et principalement des Grecs et des Romains, en forme de plaques, de tessères, d'anneaux, qui portent un mot, plusieurs mots, des phrases entières, en relief ou en creux, gravés à rebours. Ces tessères, ces anneaux, servaient évidemment à être appuyés sur des surfaces de cire ou d'autres matières tendres, pour y tracer les mots dans leur sens réel. Il ne peut y avoir aucun doute à cet égard; quelques-unes de ces inscriptions à rebours offrent des arguments sans réplique, comme celles qui contiennent des prescriptions médicales.

Cela était assez près de l'imprimerie; mais bien des siècles devaient s'écouler avant qu'elle fût trouvée.

Vers l'année 1424, Jean Guttemberg, né à Mayence vers 1403, découvrit l'imprimerie, dite xylographique, ou l'art d'imprimer des textes par le moyen de planches en bois gravées. Il fut guidé par l'usage déjà suivi de placer de courtes légendes sur les estampes gravées sur bois, ainsi que cela vient d'être indiqué à l'article de la chalcographie. Guttemberg fit ses premiers essais à Strasbourg. Ce n'était pas encore le but où l'on devait arriver. Il découvrit ensuite le moyen de composer et d'imprimer les textes avec des caractères de bois isolés, mobiles. Il s'associa avec Fust et ensuite avec Pierre Schœffer. L'art de fondre en métal des caractères d'imprimerie séparés et de les employer fut trouvé vers 1452.

Et lux facta est!

Il faut dire ici cependant que des renseignements plus ou moins incertains attribuent la découverte des caractères mobiles à Coster, qui les aurait inventés à Harlem, de 1420 à 1430. D'autres renseignements de même nature fixeraient l'invention de la fonte des caractères entre les années 1430 et 1436.

Des lettres d'indulgence, datées de l'année 1454, ont été imprimées à Mayence dans cette année.

Il existe un fragment d'almanach de l'année 1457, imprimé en caractères mobiles, très-probablement à Mayence, par Guttemberg [1].

Il est à peu près certain que les Européens avaient été

1. Notice du premier Monument typographique en caractères mobiles, avec date, connu jusqu'à ce jour, par G. Fischer. Mayence, Théodore Zabern, 1804, in-4°, fig.

précédés de beaucoup dans la découverte de l'imprimerie par les Tartares et les Chinois.

Lorsque l'imprimerie eut été introduite en France, il était naturel que l'on cherchât bientôt à appliquer les procédés de cette merveilleuse découverte à la publication des ouvrages qui avaient le plus de lecteurs, et conséquemment à celle des livres de piété. La principale partie du commerce des libraires, jusqu'à cette époque, avait été la vente des livres de prières manuscrits. Le plus grand nombre de ces volumes étaient écrits sur vélin, et beaucoup d'entre eux étaient ornés de miniatures plus ou moins bien exécutées, représentant des sujets et des ornements.

Beaucoup de ces volumes étaient remarquables sous le rapport de l'art, et curieux pour les sujets de leurs peintures. On les conservait précieusement dans les familles, et l'état de fraîcheur dans lequel certains de ces volumes sont parvenus jusques à nous atteste le cas que l'on en faisait et les soins que l'on prenait pour leur conservation.

Ce fut précisément ce goût de peintures dans les livres de prières qui arrêta l'emploi de l'imprimerie pour la multiplication de ces livres, dans les premiers temps de l'introduction de cet art en France, malgré la grande différence des prix des imprimés comparativement à ceux des manuscrits. L'habitude de voir dans les livres de piété des sujets, des ornements peints, empêchait la vente des imprimés, simples productions de cet art nouveau où l'on ne trouvait que des textes de prières sans aucune ornementation.

Les imprimeurs, les libraires, reconnurent bientôt cette insuffisance de la typographie, et ils ne tardèrent

pas à y remédier. Ils se servirent pour cela de l'art de la gravure sur bois, déjà pratiqué en France avec un certain degré de perfection. Ils employèrent les produits de cet art à orner les livres imprimés, en conservant les formes, les styles et le genre d'ornementations employés dans la peinture des manuscrits.

Simon Vostre, libraire de Paris, eut le premier cette idée, ou du moins il l'a mise le premier en exécution vers l'année 1484. Il fut aidé par un graveur que l'on croit s'être nommé Jolat, et par l'imprimeur Philippe Pigouchet. Il commença à publier de ces sortes d'heures, en 1486, et peut-être même dès 1484, en admettant l'existence d'une édition de cette date, qui n'est cependant connue que par son indication dans le catalogue Capponi.

Ce fut alors que commencèrent à paraître ces *heures*, *horæ*, imprimées en France en caractères gothiques, avec des planches représentant des sujets et des ornements gravés sur bois, et dont les éditions ont été très-nombreuses.

Parmi les premières de ces éditions, celles de Simon Vostre sont très-remarquables par la précision de leur exécution, les soins du tirage, la belle qualité de l'encre.

Les libraires et imprimeurs qui suivirent la voie ouverte par Simon Vostre, furent son imprimeur Philippe Pigouchet, qui publia des heures pour son propre compte, Antoine Verard, Thielman Kerver, les Hardouin, Guillaume Eustace, Guillaume Godard et François Regnault.

Tous ces volumes sont ornés de nombreuses planches gravées sur bois, représentant des compositions de tous

genres. On y voit des sujets de l'Ancien et du Nouveau Testament, de la Vie des Saints, de l'Histoire mythologique et profane, des danses des morts imitées de la danse macabre, alors en vogue, des scènes de la vie privée et même grotesques, des personnages de tous les états, des ornementations variées, où se trouvent représentés des animaux, des fleurs, des fruits et d'autres objets. Toutes ces planches sont disposées en tableaux, vignettes, lettres initiales et bordures d'encadrements des pages.

L'exécution typographique de ces livres de piété était telle que ces divers ornements étaient formés, non-seulement de planches de la grandeur des pages, mais aussi de petites planches séparées qui se trouvaient réunies et disposées suivant les besoins de la composition, la nature et le format du volume. Il résultait de ces dispositions que l'on pouvait facilement varier les pages de chaque réimpression, et, en effet, on trouve peu de ces éditions si multipliées qui se rapportent entièrement l'une à l'autre.

Des exemplaires de ces heures imprimées étaient tirés sur vélin. Beaucoup étaient ornés de miniatures, soit peintes sur les estampes gravées, soit dans des espaces réservés libres, comme dans les manuscrits.

Ces publications furent faites presque toutes à Paris. On conçoit qu'elles furent généralement accueillies. Elles offrent, comme matériaux relatifs à l'histoire figurée, un intérêt qui, sans être égal à celui des manuscrits de ces époques, est encore très-grand.

Mais, dans la suite, l'habitude de ne lire les prières que dans des livres ornés de peintures ou d'estampes devint moins générale et commença à se perdre. Ces

nouvelles tendances des esprits, jointes aux changements dans les caractères d'imprimerie, à la différence des liturgies et à l'introduction de planches gravées sur cuivre dans ces livres, firent disparaître presque entièrement cette nature d'éditions, de même que les manuscrits à miniatures peintes. Leur nombre devint relativement petit à dater de xvi° siècle et cessa réellement ensuite à peu d'exceptions près.

A dater de ce temps, ces heures à figures ne furent plus recherchées que par les curieux ; mais leur grand nombre faisait qu'elles étaient peu considérées, sauf celles ornées de miniatures. Depuis quelques années, l'étude des temps du moyen âge, sous le rapport des beaux-arts, a donné à ces livres un nouvel intérêt, et l'on a pu, en les étudiant, reconnaître ce qu'ils ont de remarquable sous le rapport historique et sous celui de l'exécution typographique.

Ce ne fut pas seulement dans les livres de piété imprimés que l'usage s'introduisit de placer des estampes gravées sur bois relatives au texte. Cet usage s'appliqua à d'autres publications, histoire sainte, ancienne, chroniques modernes, sciences, romans ; les ouvrages de toute nature furent ornés de pareilles estampes.

Les observations qui ont été précédemment exposées sur les anachronismes de vêtements, d'armes, d'ameublements, d'arrangements intérieurs, d'ustensiles, que l'on trouve dans les miniatures des manuscrits du moyen âge, sont entièrement applicables aux estampes qui ornent les livres imprimés depuis l'invention de l'imprimerie jusque vers la fin du xvi° siècle.

Il faut ajouter ici une autre observation importante sur tous les livres de cette nature ; elle consiste dans

cette circonstance, que les planches sur bois, ainsi placées dans chacun de ces volumes, n'avaient pas toujours été gravées spécialement pour les ouvrages où elles se trouvent. Les imprimeurs, possesseurs d'un nombre plus ou moins grand de ces planches, les gardaient comme faisant partie de leur fonds, et plaçaient dans leurs publications celles de ces planches qui leur paraissaient le plus analogues au sujet de chaque ouvrage.

Il y a certaines de ces planches qui reparaissent dans de nombreuses publications du même imprimeur.

Il résulte de cette méthode des imprimeurs du xve et du xvie siècle, que ces planches, ornements des livres de ce temps, doivent être considérées avec critique, sous le rapport de la vérité historique.

Ces préliminaires étant établis pour ce qui se rapporte à la connexion qui existe entre les productions de la chalcographie et celles de la typographie, dans les premiers temps qui ont suivi ces découvertes, il faut revenir à la continuation de ce qui tient aux premiers temps de l'art de la gravure sur bois. Disons quelques mots sur les procédés de cet art.

Après avoir convenablement disposé des planches de bois, ordinairement de poirier ou de buis, l'artiste y trace le dessin, et l'on creuse ensuite avec des instruments tranchants les parties qui doivent rester blanches. Plusieurs des imperfections des productions de la gravure sur bois, à diverses époques, venaient de ce que l'on n'employait pas toujours les bois les plus convenables.

Bientôt après les premiers développements de la chalcographie sur bois, la gravure en bois sur deux,

trois et quatre planches pour obtenir les contours, les ombres et les demi-teintes fut trouvée et pratiquée. C'est le genre nommé par les Italiens *chiaro-scuro*, et en France clair-obscur ou camaïeu. On se servit principalement de cette méthode pour faire des copies et des imitations des dessins des anciens maîtres.

Les procédés pour obtenir des estampes de cette nature ont été divers, soit en Allemagne, soit en Italie. On a des estampes allemandes de ce genre datées d'années antérieures à 1518, et l'on pense, avec quelque fondement, que le premier artiste qui a employé ce procédé a été Jean Ulrich Pilgrim.

A dater de cette époque, le *chiaro-scuro* fut pratiqué en Italie où il fut introduit par Hugo da Carpi, dont on a deux estampes de ce genre avec la date de 1518.

Les premiers graveurs sur bois n'ont pas, en général, gravé eux-mêmes les estampes qui portent leurs noms. Elles ont été gravées, d'après leurs dessins, quelquefois tracés sur les planches de bois, même par des artistes inférieurs, dont le travail consistait à enlever les parties de bois pour laisser en relief ou en creux les parties devant servir à l'impression. C'est de là qu'est venu le nom, donné à ces graveurs, de tailleurs d'images.

Il est probable que dans les premiers temps où fut pratiquée la gravure sur bois et depuis la gravure sur cuivre, beaucoup d'estampes furent vendues et répandues, comme étant des dessins.

Depuis quelques années, la gravure sur bois, longtemps négligée, a repris une grande vogue. Cela est venu de la mode qui s'est introduite de placer des estampes dans le texte des livres, ainsi que cela se pra-

tiquait dans les xv⁰ et xvi⁰ siècles. Les planches sur bois peuvent se composer facilement avec des parties de caractères, ou être tirées séparément sur les feuilles déjà imprimées. En outre, on fait sur les planches en bois des clichés en métal qui se placent, avec les textes, dans la composition des pages. Cette dernière découverte fut bien postérieure à l'emploi des planches de bois elles-mêmes tirées simultanément avec des textes composés en caractères mobiles.

L'invention du tirage des œuvres de la gravure sur cuivre suivit celle du tirage des produits de la gravure sur bois.

L'art de tirer des épreuves des productions de la gravure sur cuivre, ou autres métaux, a été découvert en Italie. Quelques détails préliminaires doivent être donnés ici.

L'art de la gravure sur métaux, pratiqué depuis des siècles ainsi qu'on l'a déjà vu, devait être particulièrement appliqué, aux époques où la civilisation et la prospérité croissaient, à des objets de luxe et particulièrement à ceux employés dans le culte catholique, sous l'impulsion d'un clergé riche, puissant et qui a toujours tenu à la splendeur des cérémonies religieuses. Cet art fut pratiqué dès le vii⁰ siècle, en Italie et dans d'autres contrées. Dans les xiii⁰, xiv⁰ et xv⁰ siècles, il était très-florissant, et il était employé pour une grande quantité d'objets, vases sacrés, reliquaires, ustensiles d'usages domestiques, ornementations d'ameublements, armes défensives et offensives. Les Italiens, et surtout les Florentins, se distinguaient dans cet art, qui était plus particulièrement pratiqué par les orfévres, parce que ces gravures étaient faites principalement

sur or et argent. Quelques-uns de ces orfévres étaient de véritables artistes.

La méthode le plus généralement employée consistait à graver sur des plaques de ces deux métaux planes ou concaves des ornements et des sujets en traits creux. On remplissait ensuite ces traits d'un mastic en émail dur formé d'argent, de plomb, de soufre noir et de borax, de teinte obscure, et fortement adhérent. De là était venu le nom donné à ces travaux, de *nigellum*, ou *nigelli*, en italien *niello*, *nielli*, dont on a fait en France celui de nielles.

Un orfévre-graveur de Florence, nommé Maso (Tommaso) Finiguerra, élève de Masaccio, et qui vivait dans la première moitié du xve siècle, fort habile dans son art, avait l'habitude, comme d'autres orfévres, sans doute, de mettre dans les traits gravés des objets qu'il travaillait, du noir en poudre pour juger de leur effet à mesure que le travail avançait, et de tirer ensuite des empreintes en pâte de terre ou en soufre fondu, afin de bien connaître les résultats de son œuvre, avant de remplir les traits de *niello*. On a encore quelques preuves de cet usage. Vasari, dans la vie de Marc-Antoine Raimondi, raconte que Finiguerra remarqua que le noir en poudre resté au fond des traits ou tailles de la gravure s'imprimait sur ces pâtes, et y traçait des dessins comme faits à la plume. Mis ainsi sur la voie, il reconnut, après de nombreux essais, que le papier mouillé, appliqué et pressé sur ses travaux de gravure, recevait et retenait de la poudre noire mêlée à de l'huile placée dans les tailles faites par le burin.

Maso Finiguerra, Baccio Baldini, à qui il fit connaître sa découverte, et quelques autres graveurs qui la

connurent, ne la considérèrent d'abord que comme un procédé d'étude artistique, comme un moyen de conserver pour eux seuls et leurs travaux futurs des souvenirs de leurs travaux passés. Ils tirèrent seulement un petit nombre de ces épreuves, véritablement d'essai, souvent une ou deux. En effet, on a trouvé quelques-unes de ces épreuves primitives sur papier, mais toujours presque uniques. Il faut citer ici la fameuse paix de Maso Finiguerra gravée en 1452 pour l'église de Saint-Jean de Florence, et placée maintenant dans le musée de cette ville. Une épreuve sur papier de ce nielle a été trouvée dans un volume d'estampes diverses de la collection de l'abbé de Marolles, du département des estampes de la Bibliothèque nationale, par l'abbé Zani, en l'année 1797 [1].

Cette découverte de l'art de multiplier les œuvres de la gravure sur métaux par des épreuves uniformes eut donc lieu vers 1450. On en comprit bientôt toute l'importance et l'on commença à graver sur des plaques de métal destinées, non plus à des fragments d'ornementations, mais à fournir des épreuves. Voilà l'origine de la chalcographie.

Antonio Pollajuolo, Baccio Baldini, Sandro Botticello, Andrea Mantequa et d'autres graveurs multiplièrent alors en Italie les produits de cet art. Enfin, Marc-Antonio Raimondi, orfévre-graveur de Bologne, s'établit à Rome, où, sous la direction de Raphaël, il porta l'art de la gravure au plus haut degré de perfection qu'il eût atteint jusqu'alors. Ce grand artiste mourut à Rome vers l'année 1539.

1. Voir Duchesne aîné, Essai sur les nielles.

Il faut cependant dire ici que les Allemands ont cherché à attribuer cette découverte à des artistes de leur pays. Ils ont voulu établir que, dès le milieu du xvᵉ siècle, la gravure sur cuivre était pratiquée en Allemagne, pour en tirer des épreuves, par des artistes dont les noms et les époques précises sont demeurés inconnus.

Mais la date la plus ancienne que l'on puisse citer à cet égard est celle de l'année 1466 qui existe sur les estampes d'un graveur allemand dont le nom est resté inconnu et auquel on a donné la dénomination de maître de 1466.

Les premiers graveurs au burin de l'Allemagne bien connus, Martin Schoen, Israël Von Mecheln, Martin Zagel, Albert Glockenton, Michel Wolgemut, et enfin le célèbre Abrecht Durer, sont postérieurs à cette époque.

La gravure sur métaux se divisa bientôt en divers procédés dont voici le détail.

La gravure au burin seul. — Dans cette méthode, après avoir tracé sur la planche le dessin avec un outil nommé la pointe sèche, on grave les traits plus ou moins profonds et épais avec le burin, instrument tranchant, coupant, qui enlève des parties du métal.

La gravure à l'eau-forte. — Dans ce procédé, on couvre la planche d'un léger vernis inattaquable par l'eau-forte, puis on trace le dessin avec une pointe qui enlève des parties de ce vernis. On couvre ensuite la planche d'eau-forte qui mord et enlève des parties du métal dans les traits tracés, en l'y laissant plus ou moins longtemps, suivant les effets que l'on veut obtenir. La gravure à l'eau-forte a été pratiquée bientôt après l'in-

vention de la chalcographie. Albert Durer l'inventa vers 1510. Francesco Mazzuoli ou Mazzola, dit le Parmesan, l'introduisit en Italie vers 1530.

La gravure à l'eau-forte et au burin.—Cette méthode réunit ces deux procédés.

La gravure en *mezzotinto*.—Elle est pratiquée sur des planches entièrement grainées au moyen d'un instrument nommé berceau. L'artiste y trace les parties qui doivent être claires au moyen d'un outil nommé grattoir. Ainsi, dans cette méthode, le graveur opère en raison inverse de tous les autres procédés.

La gravure en manière noire succéda à ce système. Elle est pratiquée par des points sur l'enduit placé sur la planche et que l'on fait mordre à l'eau-forte. Le tout est ensuite raccordé. Cette méthode fut découverte par Louis de Siegen ou de Sichem, lieutenant-colonel au service du landgrave de Hesse-Cassel. Il publia, en 1643, la première estampe de ce genre, qui représente le portrait d'Amélie-Élisabeth, landgrave de Hesse. Il enseigna son secret au prince palatin Robert, connu en Angleterre par son attachement à la cause de Charles Ier. Celui-ci fit connaître ce secret à quelques artistes de Londres. Les premiers produits de cette méthode furent peu remarquables; mais elle a été traitée depuis avec une grande perfection et des succès non interrompus. Elle a pris le nom de manière noire ou anglaise.

La gravure en points, pour laquelle on emploie l'eau-forte raccordée avec des pointes et ciselets frappés au marteau.

La gravure en manière de crayon, qui tient aux mêmes procédés.

La gravure au lavis, ou *aquatinta*, obtenue par divers procédés de points, d'eau-forte et de méthodes variées combinées suivant le goût de l'artiste.

La gravure imitant la peinture, qui se pratique au moyen de diverses planches pour chaque couleur.

La gravure en enluminure, qui consiste à colorier au pinceau des contours ou des estampes plus ou moins avancées.

La gravure sur acier, très-usitée dans ces derniers temps. — L'avantage principal de cette méthode résulte du très-grand nombre d'épreuves que fournissent ces planches, qui supportent un tirage presque illimité.

Tels sont les divers procédés au moyen desquels a été pratiquée la gravure sur métaux pour en tirer des épreuves par la chalcographie.

Les deux genres de gravure sur bois et sur métal ont été quelquefois employés simultanément. On a gravé sur bois et sur cuivre pour obtenir des estampes d'un effet particulier offrant les avantages des deux sytèmes réunis.

Au commencement de ce siècle, une découverte nouvelle est venue ajouter d'immenses ressources à l'art de la gravure et à la chalcographie. Aloys Sennefelder, de Munich, inventa, en 1796, la gravure lithographique. Cette découverte avait pour résultat la gravure immédiate de chaque dessin qui était luimême son moyen de reproduction. Ce procédé était basé sur la propriété qu'ont certaines pierres de retenir, à l'état poli, et étant sèches, les corps gras; et, d'une autre part, sur la propriété qu'ont les corps gras et résineux de retenir les matières de la même nature. Un des-

sin étant tracé sur une pierre lisse de cette qualité au moyen de crayons gras, on mouille la pierre, puis on passe sur sa surface un rouleau chargé de noir gras. Ce noir s'attache aux traits des crayons et n'adhère pas aux parties humides. De nombreuses épreuves sont fournies par ce moyen de multiplication, qui a fait de chaque dessinateur un graveur de sa propre œuvre dessinée.

Cette méthode ou plutôt cet art nouveau a fourni aux artistes le moyen de graver leurs œuvres en les composant. Chaque peintre, chaque dessinateur est devenu graveur : un dessin a été une estampe, multipliée à de grands nombres d'épreuves. Introduit en France en 1814, et dans le monde entier, cet art s'est divisé en plusieurs systèmes, a reçu de nombreuses et diverses applications; il a pris d'immenses développements, et il est destiné à servir dans l'avenir de principal agent pour la propagation de toutes les branches de connaissances et d'industrie.

La lithographie et les divers procédés qu'elle a amenés ont des emplois multipliés et variés, même pour une grande quantité de produits de l'industrie. On les applique à la fabrication des étoffes, des terres cuites, de la tableterie et d'autres objets, ce qui, d'ailleurs, avait déjà eu lieu bien antérieurement pour la gravure sur bois et sur cuivre.

Parmi les divers procédés introduits à la suite de la lithographie proprement dite on peut citer les suivants : L'*autographie* ou *report sur pierre*, qui consiste à calquer des dessins ou des tableaux, et à les décalquer sur la pierre lithographique dont on tire ensuite des épreuves exactement conformes à l'original.

On reporte aussi sur pierre des estampes gravées au

burin, et ces pierres fournissent des épreuves dans le même sens que les estampes mêmes.

La *lithochromie* ou *chromolithographie*, qui produit des imitations de l'aquarelle et de la gravure à plusieurs couleurs.

Il faut mentionner ici les divers procédés mécaniques ou physiques qui ont été inventés pour la reproduction des tableaux et dessins.

Le *diagraphe*, inventé dans ces derniers temps par M. Gavard, pour obtenir une grande exactitude dans la copie des tableaux. L'inventeur s'en est principalement servi pour la publication des *Galeries historiques de Versailles*.

La *chambre noire*, dont l'usage est fort connu depuis longtemps pour reporter les objets extérieurs sur un papier où l'on en trace exactement les contours.

La *chambre claire*, qui remplit le même but pour les objets placés de façon à être peu éclairés.

Le *pantographe* ou *compas de mathématique*, connu depuis plus de deux siècles, perfectionné dans ces derniers temps, et au moyen duquel on peut réduire les dessins avec précision.

Une invention des plus importantes, basée sur les phénomènes de la nature, employant la lumière elle-même comme agent de production des images soumises à son action, est venue apporter de nouveaux moyens à la pratique des arts d'imitation. A la suite de quelques essais, tentés en France par Niepce de Saint-Victor, vers 1827, Daguerre découvrit le procédé auquel son nom a été donné. Inventé en 1839, le daguerréotype vint fournir des moyens bien plus précis, ou plutôt presque entièrement exacts pour la représen-

tation figurée des objets. Les procédés employés jusque-là consistaient dans la reproduction par la main de l'homme, qui devait tracer les contours et tout ce qui constitue les images des objets matériels. Le daguerréotype trace lui-même la reproduction artistique de ces objets. C'est la lumière, l'action du soleil, qui fixe sur une plaque de métal la représentation parfaitement exacte de tout ce qui est soumis à son action.

On est ensuite parvenu à reporter sur le papier ces images ainsi obtenues.

Cet art a été plus loin. Il a réussi à rendre la puissance de la lumière sur le métal si énergique, qu'elle grave elle seule des planches de métal avec lesquelles on obtient des épreuves sur papier.

On peut contester, et avec raison, à la reproduction sèchement exacte des objets par l'action seule de la lumière, le pouvoir de donner des œuvres d'imitation empreintes de cette animation qui les rend entièrement vraies. Cette objection est surtout admissible dans l'état actuel de ces procédés, pour tout ce qui tient aux figures, aux objets animés, particulièrement lorsqu'ils sont en nombre et groupés. Mais, en admettant même que le daguerréotype ne puisse jamais franchir cette barrière, qui en ferait un procédé purement mécanique et ne donnant que des produits empreints de ce caractère, il faudrait reconnaître que ce sera toujours le plus grand auxiliaire que les arts du dessin posséderont pour la meilleure exécution de toutes leurs productions demandant de l'exactitude et pour les reproductions des objets inanimés. On peut se convaincre de ces résultats et de leur importance, principalement pour les vues d'édifices et les productions de la sculpture.

Le daguerréotype a conduit aux procédés suivants :

La *photographie* a pour résultat de donner, par l'effet de la lumière et de procédés électro-chimiques, des produits sur le papier, analogues à ceux obtenus sur les plaques de métal par le daguerréotype.

L'*héliographie*, qui consiste à transporter les productions de la photographie sur acier, d'où l'on tire des épreuves.

La *lithophotographie*, au moyen de laquelle on transporte les productions du daguerréotype sur pierres lithographiques.

La *paniconographie* produit des planches en relief qui peuvent être employées à tirer des épreuves au moyen de la presse typographique ordinaire concurremment avec les caractères d'imprimerie.

Ces diverses découvertes, résultats du daguerréotype, qui seront suivies d'autres applications et de perfectionnements, apporteront de grands avantages dans la pratique des beaux-arts.

Mais il faut mentionner ici un fait aussi important que singulier. Les produits du daguerréotype et des procédés en dérivant, dont le résultat est de fixer les objets sur des plaques de métal ou sur le papier par l'action de la lumière, ont en eux-mêmes une cause de destruction qui leur est propre. Ils éprouvent, comme les autres productions des arts, des altérations par les effets du temps et de la lumière, mais avec une progression beaucoup plus prompte que les œuvres de la main des hommes. Fruits de la lumière seule, ils sont successivement altérés et enfin détruits par elle, avec une telle rapidité, que très-peu d'années suffisent souvent pour les faire disparaître, suivant la nature de

leur fabrication, et que l'on pense que leur durée ne peut pas aller au delà de vingt à trente années.

Il faut joindre à ces causes naturelles de la destruction de ces productions, celles qui résultent de la fabrication des papiers qui y sont employés, et dont il va être question avec détails. On peut juger en conséquence de l'avenir de ces fugitives images.

Ainsi tous ces produits modernes, si importants comme résultats d'actualité, comme moyens d'études artistiques, comme souvenirs ou objets d'instruction pour ceux qui les recueillent, comme utiles auxiliaires de l'industrie, auront successivement disparu depuis des années, des siècles même, tandis que les estampes gravées par les méthodes ordinaires, imprimées sur des papiers fabriqués par les anciens procédés, seront encore remarquables par leur conservation.

Depuis quelques années on s'est occupé de la reproduction des estampes par elles-mêmes, au moyen de la photographie, c'est-à-dire d'obtenir des épreuves d'une estampe produites par l'action de la lumière sur cette estampe même. On conçoit dès l'abord la portée d'une telle découverte, si elle devenait praticable avec une complète réussite.

Sans doute, en jugeant la chose au premier aspect, on peut penser que cette multiplication des estampes anciennes par elles-mêmes serait utile, puisqu'elle conserverait indéfiniment des productions des beaux-arts.

Mais toutes les appréciations des procédés employés jusqu'ici, de leurs résultats et des difficultés inhérentes à ces méthodes, doivent faire penser que ces tentatives ne conduiront pas au but que l'on se propose, c'est-à-

dire à obtenir des reproductions complétement identiques.

Un des principaux obstacles à l'exécution de ces reproductions résulte des qualités des encres qui ont été employées à diverses époques pour le tirage des planches. Les encres ont quelquefois été composées d'éléments non entièrement de nature grasse. Il s'ensuit que les opérations de la reproduction, d'une part, altéreraient les originaux servant à cette reproduction, et donneraient, d'autre part, des résultats différents de ce que sont ces originaux.

Outre ces difficultés provenant de la nature des encres anciennes, on doit penser que les opérations de ces reproductions, les manipulations qui en résultent, l'action de la lumière rendue plus puissante, contribueraient encore à dénaturer les originaux, à leur faire perdre quelques parties de leur conservation, de leur fraîcheur. C'est là une objection grave.

Il reste encore à parler des papiers à employer pour ces reproductions. Si l'on se servait des papiers à la mécanique généralement employés maintenant, ils contribueraient aussi à ôter à ces multiplications d'estampes anciennes toute ressemblance avec les originaux. On va voir les détails relatifs à ce qui se rapporte à l'emploi des papiers modernes pour la chalcographie et la typographie.

Il faut aussi parler des obstacles que la fabrication de ces reproductions rencontrerait dans les idées, dont on doit tenir compte, des possesseurs des estampes anciennes.

Ces collecteurs consentiraient difficilement à soumettre des pièces rares, de grand intérêt et de prix éle-

vés, à des opérations qui pourraient leur causer des dommages réels.

Il faut bien reconnaître aussi que ces reproductions d'estampes anciennes, en raison de leur multiplicité, et même de leur bas prix, ne seraient point désirées. Cela peut paraître singulier aux personnes qui ne connaissent pas les goûts et les habitudes des collecteurs d'objets d'art; mais cela est ainsi. Lorsque des objets d'art sont extrêmement communs et à très-bas prix, on les recueille peu.

Il resterait enfin les considérations résultant de l'utilité qu'apporteraient aux artistes ces nombreuses reproductions. Mais les artistes considèrent généralement les estampes anciennes comme des objets d'étude, des outils de leur état, dont ils font cas principalement pour l'utilité qu'ils en retirent, et qu'ils ne consentent pas à acquérir à des prix un peu élevés.

Quant aux livres, l'application de ces procédés conduirait à des résultats moins praticables que pour les estampes, ou plutôt elle serait encore plus impossible, sous le rapport de son utilité pratique. En effet, en mettant à part les hommes instruits et qui s'occupent des beaux-arts, tout le monde aime à examiner une estampe, sans connaître son mérite, son authenticité, son état, sa valeur. Mais il n'en est pas de même pour les livres. Excepté les connaisseurs, personne n'examine un livre, et encore bien moins s'il s'agit de rareté, de mérite comme production typographique Les seuls connaisseurs de livres anciens en font cas, les examinent, mais ils regardent, non pas ce que renferment ces volumes, car on lit peu ces sortes de livres, mais bien chaque exemplaire en lui-même, son état,

sa conservation. Ce qu'ils considèrent, ce qu'ils veulent posséder c'est un livre en original. Une copie n'a pour eux aucun intérêt. On pourrait citer ici les reproductions de livres anciens très-rares, qui sont faites quelquefois. Mais ces nouvelles éditions ne sont jamais tirées qu'à un nombre d'exemplaires très-restreint, et même numérotés, ce qui les rend elles-mêmes des raretés; si ces réplications étaient faites à grand nombre, elles seraient sans valeur.

Malgré ces réflexions, ces objections, de nombreux essais ont été faits pour la reproduction des estampes par elles-mêmes. On s'en est occupé dès les premiers temps qui ont suivi la découverte de la lithographie, et par le moyen de la photographie.

En 1839, des échantillons de ces reproductions acquirent de la publicité. Quelques journaux donnèrent des descriptions de ces nouveaux produits qui allaient faire qu'il n'y aurait plus dorénavant d'estampes ni de livres rares. Quelques écrivains firent des plaisanteries sur les peines des amateurs d'estampes et de livres qui allaient voir les pièces rares de leurs collections multipliées à l'infini avec une *désespérante identité*.

Ces plaisanteries ne prouvaient pas autre chose que l'absence de toutes connaissances sur ces matières dans les écrivains qui publiaient de semblables pronostics.

Ces essais se sont continués jusqu'à ces derniers temps, mais avec peu de succès aux yeux des personnes instruites.

Ces tentatives n'aboutiront très-probablement qu'à des résultats sans importance. On reproduira des estampes et des livres rares, qui pourront être gâtés par ces opérations, et ces reproductions plus ou moins sa-

tisfaisantes, en nombre d'épreuves plus ou moins grand, ne trouveront ni approbation sérieuse, ni acheteurs.

En terminant ce court exposé des procédés de l'art de la gravure, de la chalcographie et de ce qui s'y rapporte, il y aurait d'intéressants détails à donner sur les papiers, leur fabrication, leurs qualités. On pourrait faire un traité intéressant de la papeterie dans ses rapports avec l'art de la gravure. Ces discussions ne rentrent pas dans le but de cet ouvrage. Bornons-nous à dire que les papiers qui ont servi au tirage des estampes ont été en général plus ou moins appropriés à cet usage, jusque vers la fin du siècle dernier. A quelques époques et dans quelques pays, d'admirables produits de la papeterie ont été employés pour les estampes. En France, dans le xvie siècle principalement, et dans la première moitié du xviie, on s'est servi de papiers de cette nature.

Mais depuis le commencement du siècle actuel et par suite de l'invention et de l'emploi du papier fabriqué à la mécanique, depuis que la mode a demandé des papiers d'une grande blancheur, les estampes ainsi tirées ne sont plus dans des conditions matérielles égales, à beaucoup près, à celles des temps antérieurs. Outre que le blanc trop vif du papier nuit à l'effet, par les causes qui dérivent de la théorie de la lumière, la nature même de la fabrication de ces papiers leur ôte toutes chances de durée. Les estampes des temps antérieurs à ces nouvelles modes se nettoient facilement, presque comme du linge, au moyen de précautions convenables; elles supportent toutes les restaurations nécessaires. La presque to-

talité des estampes des temps modernes ne peuvent pas résister aux opérations du nettoyage, à moins de précautions qui rendent ces opérations fort difficiles, sans résultats bien certains, et avec de nombreuses chances de destruction.

Les estampes de notre temps sont destinées à périr plus ou moins promptement par l'influence de toutes les causes qui tendent à leur destruction. Les productions des graveurs modernes seront, en grande partie, anéanties ou considérablement détériorées, lorsque les estampes de temps bien antérieurs seront encore brillantes de conservation et même de fraîcheur.

Il en est à peu près de même pour les produits modernes de l'imprimerie.

Comme, lorsque l'on est entré dans un système faux, on est conduit à subir des conséquences de plus en plus fâcheuses, les fabricants de papiers à la mécanique ont imaginé d'en faire qui ont les apparences du papier fabriqué à la forme, du papier vergé. Il en résulte qu'il faut de l'attention et des connaissances pratiques pour bien juger de la nature des papiers que l'on emploie.

On pourrait citer des exemples remarquables des résultats de ce fâcheux système. Parmi les ouvrages imprimés dans ces derniers temps sur des papiers fabriqués suivant l'usage actuel, il y en a qui sont destinés à être beaucoup lus ou consultés. Eh bien! les administrations des bibliothèques publiques ont dû déjà renouveler plusieurs fois les exemplaires d'ouvrages ainsi publiés.

Les effets désastreux de l'emploi presque unique de mauvais papier dans l'impression des livres frappent tous les esprits réfléchis. On a cherché des remèdes

à cet état de choses. Mais ces questions sont en général peu connues, et les moyens proposés ordinairement seraient peu praticables. Si l'on voulait mettre un terme à ces usages déplorables, il serait utile de décider que les impressions payées par l'État ne se feraient que sur du papier vergé, et que le gouvernement n'achèterait que des livres ainsi imprimés.

Puisqu'il s'agit ici du papier, il n'est pas hors de propos de traiter aussi une question qui s'y rapporte pleinement et qui a une importance égale et même plus grande que ce qui vient d'être exposé pour l'imprimerie. Il s'agit de l'usage d'envoyer les correspondances sous enveloppes séparées. Cette habitude a été introduite dans le siècle dernier, par une série de causes peu connues, par caprice, mode; et aussi par des motifs difficiles à connaître et à indiquer. Cet usage a dû être suivi dans des circonstances où l'on voulait éviter de faire connaître à qui une lettre avait été envoyée.

Après l'année 1792, il s'introduisit une mode fort rationnelle et qui réparait les inconvénients de l'enveloppe. On s'habitua à mettre en tête de chaque lettre le nom de l'écrivain et du destinataire : N. à N. Ensuite on imprima des têtes de lettres, puis on les orna de petites estampes. Quelques-unes sont demeurées comme objets d'art, entre autres celles de Prudhon. Il y en a même qui ont un intérêt historique.

Cette innovation cessa vers la fin du Consulat et sous l'Empire ; on revint alors aux errements de l'ancienne monarchie. Depuis, l'usage des enveloppes s'est maintenu, a grandi, et il en est venu au point que,

maintenant, en dehors du commerce, et des catégories modestes de la société, dans les classes plus ou moins élevées, c'est presque une incivilité que d'envoyer une lettre sans enveloppe.

On n'attribue généralement aucune importance à cette mode, parce que les circonstances qui peuvent en faire connaître le danger se présentent rarement, et cependant ces circonstances causent quelquefois de graves inconvénients. On en éprouve dans les affaires contentieuses les plus fâcheux résultats; d'abord celui qui vient d'être indiqué, la possibilité de nier la destination d'une lettre; en second lieu, les timbres de la poste indiquant les jours de départ et d'arrivée placés sur l'enveloppe n'existant plus, point de date certaine. Si l'on présente l'enveloppe avec la lettre, il reste à la partie adverse la possibilité de dire que cette enveloppe présentée n'est pas celle de la lettre.

Mais ces inconvénients, très-fâcheux pour les intérêts pécuniaires et privés, ne le sont pas moins pour les études historiques. Après un certain temps, la plupart des correspondances ne peuvent être examinées, commentées, citées qu'avec critique et certitude des notions qu'elles contiennent; or, avec l'habitude des enveloppes, dans un grand nombre de circonstances, les noms des destinataires des lettres ne peuvent plus être trouvés. Si l'on ajoute à cela les difficultés causées par les mauvaises écritures et l'habitude fréquente des signatures peu lisibles, il résulte des impossibilités d'attributions pour les documents de notre temps, qui embarrassent les recherches historiques et causeront bien des tribulations aux archéologues futurs.

Ce serait encore là une partie des usages actuels qui

demanderait une réforme. Il devrait être imposé, dans les administrations publiques, de placer dans chaque lettre le nom de l'écrivain et celui du destinataire. Il serait également de toute utilité de prescrire que ces correspondances ne seraient admises que sur des papiers vergés.

Les productions de la chalcographie, tant pour la gravure sur bois que pour celle sur cuivre, se répandirent en France ainsi que dans les autres contrées de l'Europe. Mais ces arts n'y furent pas exercés aussitôt qu'en Allemagne et en Italie. Cependant, il paraît qu'il y avait déjà en France des fabricants de cartes à jouer et des graveurs sur bois, dans le commencement du xve siècle.

La gravure sur bois était très-pratiquée sous Louis XI et sous Charles VIII. Le *Speculum humanæ salvationis*, imprimé à Lyon avec des figures gravées sur bois, est de l'année 1478. D'autres ouvrages de la même nature furent publiés dans les années suivantes. Cet art était parvenu en France à un certain degré de perfection vers 1486, époque à laquelle Simon Vostre, libraire de Paris, publia les premières éditions de ces livres d'heures avec figures sur bois si multipliées depuis, si remarquables, et qui étaient destinées à remplacer les heures manuscrites avec miniatures en usage précédemment.

Quant à la gravure sur cuivre, il y eut quelques premiers essais dans des livres, et entre autres dans un voyage à la terre sainte publié à Lyon en 1488. Mais le plus ancien graveur au burin de l'école française, de réputation et de talent, est Jean Duvet (le maître à la licorne), né en 1485.

7

Jusque vers le milieu du xvi⁰ siècle, les productions de la gravure sur cuivre d'artistes français furent donc peu nombreuses. Mais les relations avec l'Allemagne, et particulièrement les affaires religieuses et les dissensions causées par la réformation firent que l'on grava en Allemagne beaucoup d'estampes, tant sur bois que sur cuivre, relatives aux événements qui se passaient en France.

A mesure que le goût des arts se répandait, le nombre des graveurs augmentait en France. Sous Henri IV et Louis XIII il devint considérable. Les procédés matériels nécessaires pour la pratique de cet art et pour le tirage des épreuves se perfectionnèrent aussi au plus haut point. Les presses furent mieux construites, l'encre d'impression devint d'une qualité supérieure. La fabrication des papiers destinés au tirage des estampes atteignit un grand degré de perfection, ainsi que cela vient d'être détaillé.

Lorsque le nombre des graveurs augmenta en France, plusieurs d'entre eux produisirent une grande quantité d'estampes relatives à l'histoire du pays. Aucune école ne possède autant d'artistes qui se soient distingués dans ce genre que l'école française. Les principaux furent Jacques Callot, Abraham Bosse et Sébastien Le Clerc. Un grand nombre d'habiles graveurs de portraits ajoute à cette richesse de monuments historiques de la gravure en France. Citons Léonard Gaultier, Thomas de Leu, Michel Lasne, et depuis, les Poilly, Robert Nanteuil, les Andran, Antoine Masson et les Drevet.

Sous Louis XIV, des artistes amateurs commencèrent à paraître, et ils eurent beaucoup de successeurs.

Depuis que le nombre des graveurs fut devenu considérable, et le goût des estampes très-répandu, le nombre et la variété de ces productions s'accrurent. Sous le rapport historique, tout devint le but de ces multiplications de la gravure, soit pour en enrichir les livres, soit et surtout pour des pièces isolées. Faits généraux, fêtes, cérémonies, spectacles, naissances et morts, guerres, troubles civils, assassinats, faits privés, portraits, costumes, caricatures, tout fut représenté par la gravure.

Il ne faut pas oublier de signaler l'incontestable supériorité des estampes sur les tableaux et les dessins, non-seulement par le fait de leur multiplication à l'infini, mais aussi sous le rapport de la certitude des détails historiques représentés. Les productions de la peinture sont, on l'a déjà vu précédemment, plus ou moins altérables par le temps et les diverses circonstances qui concourent à leur détérioration. Les estampes, quoique soumises à ces mêmes altérations, en sont réellement garanties par leur multiplication uniforme. Un nombre plus ou moins grand d'épreuves intactes échappent aux causes de destruction, et au besoin la partie conservée d'une épreuve remplace celle détruite dans une autre. Aussi ce sont les estampes qui donnent réellement aux tableaux et aux dessins leur authenticité historique. Elles en font souvent connaître les sujets non indiqués sur les tableaux, ou parce qu'ils n'y ont pas été portés par le peintre, ou parce que les encadrements qui les indiquaient ont été détruits.

On comprend aussi que les estampes gravées d'après des tableaux ou des dessins historiques ont d'autant plus d'autorité réelle qu'elles sont plus anciennes,

puis qu'il y a lieu de penser qu'aux époques où elles ont été gravées, les originaux ainsi reproduits étaient mieux conservés et conséquemment plus entiers qu'ils n'ont pu l'être depuis par suite de restaurations.

Ce qui vient d'être dit pour les reproductions par la gravure des tableaux et de toutes les œuvres des arts qui y tiennent, comme les miniatures, vitraux, tapisseries, est également applicable aux monuments de la sculpture.

Les productions de la gravure, ou plutôt, nous le savons, de la chalcographie, et pour leur donner le nom généralement admis, les estampes, tiennent dans le domaine de l'intelligence humaine une place beaucoup plus importante qu'on ne le pense habituellement. Tous les objets qui peuvent être représentés, du moins presque tous, l'ont été, et leurs images sont répétées uniformément par des quantités innombrables d'estampes. Elles sont donc l'agent principal au moyen duquel les idées figurées se forment et se conservent dans la pensée.

Leur importance est aussi grande que leur nombre est immense.

Les estampes étant d'un intérêt si général, il doit en résulter que beaucoup d'hommes en réunissent, en gardent des quantités plus ou moins considérables. Pour beaucoup de personnes, ce sont les outils de leur état. En dehors de ces nécessités, il est dans la nature de l'esprit humain que l'on recueille ces produits de l'art comme curiosité, souvenir, but d'instruction, et pour d'autres motifs.

De là sont venues les réunions, les collections si multipliées d'estampes. En généralisant, elles sont

partout, dans la chambre où des bordures en exposent quelques-unes, et dans les musées, les bibliothèques tant publiques que privées.

Quelle que soit la nature de l'esprit d'un homme tant soit peu instruit, lettré, réfléchi ou seulement curieux, il pourrait réunir une série d'estampes relatives à ce qui occupe plus ordinairement sa pensée. Non-seulement les idées élevées, mais les goûts les plus futiles pourraient trouver dans les estampes à se satisfaire, et d'une façon bien autrement attachante et fructueuse que les distractions généralement recherchées.

Et cependant il faut reconnaître que, comparativement au nombre des hommes qui devraient réunir des séries d'estampes, il ne s'en trouve que peu qui forment des collections étendues et surtout rationnelles dans un but bien déterminé. Depuis les temps qui ont suivi l'invention de la chalcographie, depuis le règne de Henri III, époque à laquelle on peut commencer à citer des collections d'estampes, les réunions de ce genre n'ont pas été aussi nombreuses que l'on pourrait le penser.

L'immense intérêt qui s'attache à tout ce qui a trait à l'art de la gravure et à ses productions a été le but des travaux et des études d'un grand nombre d'écrivains qui ont publié l'histoire de cet art, celle des graveurs et des nomenclatures de leurs productions. Citons principalement l'abbé de Marolles, Florent-le-Comte, Michel Papillon, Rasan, Heinecken, Huber et Rost, l'abbé Zani, Jombert, Adam Bartsch, Brulliot, Robert Duménil.

Considérations diverses.

Après avoir parlé des beaux-arts, sculpture, peinture, gravure, il faut ici mentionner, au moins, en peu de mots, l'art de la typographie. Les produits de cet art constatent ce qui se rapporte aux beaux-arts comme à toutes les sciences. Les livres sont souvent eux-mêmes des monuments par les estampes qu'ils contiennent. Les détails concernant la typographie, en ce qui se lie aux monuments figurés, ont été rapportés précédemment à l'occasion des premiers temps de la gravure. Quant à ce qui constitue positivement l'histoire de cet art en lui-même, il n'entre pas dans le plan de cet ouvrage d'en donner les développements.

En revenant à l'idée de ce que l'imprimerie et la chalcographie réunies ont produit, il faut terminer par l'énonciation de cette vérité, que ces deux découvertes ont été pour l'humanité la garantie de son plus haut degré de civilisation. L'homme en possession de ces deux agents pourra avancer dans la voie des progrès. Reculer ne sera plus possible. On a dit, avec raison, qu'un homme, le plus puissant de tous, pourrait troubler tous les États, renverser les trônes, mais qu'il ne pourrait pas détruire un almanach.

Terminons ces observations relatives à la nature des monuments historiques par un aperçu sur ce qu'ils ont été dans leur ensemble pour ce qui se rapporte à l'histoire de France.

Les monuments historiques sont rares pour les temps de la première et de la seconde race, et même pour le commencement de la troisième, jusqu'à l'époque de

saint Louis. Sans aucun doute, il en a existé un bien plus grand nombre que ceux que nous connaissons, et beaucoup de productions des arts de ces temps ont été détruites par les causes qui vont être bientôt détaillées.

Depuis saint Louis, les monuments deviennent plus nombreux; ils le sont beaucoup dès le temps de Charles V; sous Charles VIII, leur nombre s'accrut encore. Il pouvait déjà passer pour prodigieux dès la fin du xve siècle. A partir de cette époque, il a été toujours croissant. Sous Louis XIII et Louis XIV, les monuments historiques furent multipliés à des quantités considérables. Depuis ce moment, on doit presque négliger ceux qui ne sont pas d'un intérêt général ou bien remarquable. Lors de la révolution de 1789, le nombre des documents historiques figurés s'est encore accru. On ne peut guère former de collections depuis cette époque, qu'en les composant de pièces choisies. Enfin, dans ces dernières années, on est arrivé à ce point de publier des journaux d'histoire figurée.

Quant à la nature des monuments, les productions de la sculpture furent d'abord les plus nombreuses, et elles ont eu une grande importance historique; viennent ensuite les peintures murales ou sur panneaux, les monnaies et sceaux, les miniatures sur vélin pour les livres de prières et autres, les vitraux, les tapisseries. La peinture à l'huile, lors de sa découverte, augmenta de beaucoup le nombre des monuments historiques. La gravure vint enfin compléter toutes ces séries artistiques diverses relatives à l'histoire, d'abord en multipliant des copies uniformes des œuvres des autres arts, puis en produisant des œuvres originales.

Les monuments des beaux-arts, en les observant dans leur ordre chronologique, font connaître l'histoire des arts elle-même. Quelques idées générales ont été déjà développées à cet égard quant à l'art lui-même. Si on les applique aux monuments, leur examen confirme et développe ces idées. Ainsi l'on y trouve successivement l'art d'imitation des anciens, l'art primitif, le style dit gothique, celui de la Renaissance, le byzantin, l'art italien, ceux des règnes de Louis XV et de l'Empire.

Une grande partie des monuments, et principalement de ceux de la sculpture, relatifs aux époques antérieures au xe siècle, que l'on a longtemps considérés comme contemporains des sujets qu'ils représentaient, n'étaient, en effet, que des restitutions faites postérieurement. Il s'agit ici surtout des statues placées sur les tombes des souverains et des princes et seigneurs. On sait principalement que beaucoup de ces figures furent faites sous le règne de saint Louis. Il faudrait, à la rigueur, ne pas admettre ces sculptures comme n'étant que des restitutions nullement monumentales, dans le sens strict. Mais elles ont été considérées, pendant des siècles, comme parfaitement authentiques, et sur la croyance qu'elles n'étaient que des reproductions, des copies de monuments antérieurs. On doit reconnaître que dans la presque totalité de ces œuvres de l'art, les détails que l'on peut rapprocher de documents bien réellement contemporains sont en faveur de leur exactitude. Tous les hommes instruits qui se sont occupés de ces matières ont admis ces monuments comme productions contemporaines, originales ou copies des temps auxquels ils se rapportaient, en indiquant les

réserves critiques convenables. Il est donc à peu près indispensable d'admettre ces données comme exactes, et de s'y conformer.

Mais il faut dire ici que pour l'appréciation de ces statues tombales il est nécessaire d'avoir recours aux estampes qu'en ont données les ouvrages publiés avant les destructions de ces monuments. Ces destructions ont eu lieu à diverses époques, et très-principalement sans doute en 1793 et 1794, à Saint-Denis, aux Célestins et dans tant d'autres églises. Depuis ces époques de destructions si nombreuses, la négligence, les déplacements, les restaurations même et surtout, ont amené des erreurs, des confusions, de nouvelles destructions enfin, dont les détails sont aussi inconcevables que nombreux.

Ces réflexions nous conduisent à rappeler un point important que l'on doit avoir toujours présent dans l'examen des monuments historiques figurés, et surtout ceux des temps anciens, aussi bien que dans celui des textes écrits. Il s'agit de la critique indispensable pour la juste appréciation de ces monuments. En ces matières, tout doit être vu, examiné, jugé avec critique, et, en cela comme en tout ce qui sert de base aux jugements de l'intelligence, on ne connaît bien la vérité que par la comparaison de beaucoup d'éléments qui s'appuient, se contredisent et se rectifient les uns et les autres.

Pour tous les hommes ayant étudié les productions des beaux-arts, qui sont les représentations, soit de monuments antérieurs, soit d'objets que les artistes avaient sous les yeux, soit de faits de leur temps, il est évident qu'une grande partie de ces reproductions sont inexactement rendues. La manière de voir des artistes,

leurs opinions sur l'importance ou l'indifférence des objets qu'ils retraçaient, le manque de soins, d'intelligence ou de talent, et d'autres circonstances, ont amené ces inexactitudes. A ces causes individuelles, il faut ajouter celles provenant des opinions du moment, du goût de chaque époque et surtout d'une espèce de manque systématique d'exactitude et de vérité qui est presque général dans de certains temps.

Il faut aussi penser que s'il est indispensable d'admettre comme ayant une véritable valeur historique, les monuments faits par des artistes contemporains, il est positif que s'ils ont pu voir ce qu'ils représentent, il y a des cas où ils ne l'ont pas réellement vu.

C'est ici qu'il faut mentionner les monuments historiques exécutés dans des lieux éloignés de ceux où les faits représentés se sont passés, et principalement les estampes. Ainsi, un grand nombre d'événements de notre histoire ont été retracés par des graveurs des pays étrangers, et surtout en Allemagne; cela a eu lieu principalement dans le xvie siècle. Ces artistes ont représenté des sujets historiques français, avec, en partie du moins, les édifices et les vêtements de leur pays et de leur époque.

Ainsi, les monuments de la peinture, et surtout ceux de la gravure, offrent-ils de nombreux, très-nombreux exemples d'inexactitude. On peut s'en convaincre en comparant les édifices encore existants avec les représentations qui en ont été faites à diverses époques, et l'on reconnaît, après de minutieux examens de ce genre, combien d'inexactitudes ont été commises, et à quelles époques elles l'ont été plus spécialement. De ces études, il résulte d'ailleurs aussi que depuis un

demi-siècle la fidélité des reproductions artistiques a été plus grande que dans les temps antérieurs.

Une cause résultant de l'art lui-même a produit aussi beaucoup d'inexactitude dans les représentations de faits ou de localités. C'est la nécessité du pittoresque, comme l'entendent les artistes, plus préoccupés de l'effet artistique de leurs œuvres que de leur mérite comme documents. Ainsi, un peintre, un dessinateur, un graveur, déplacent un édifice, un arbre, une forêt même de leur situation propre, et à plus forte raison une figure, un groupe, de leurs places réelles ; ils suppriment même ce qui ne leur semble pas convenable pour leur œuvre ; ils font des compositions où il ne faudrait que des représentations exactes ; le tout pour obtenir un meilleur effet. Ils veulent seulement plaire lorsqu'ils devraient penser à instruire. Au reste, en cela ils ne font qu'obéir à un des instincts de l'homme et à la pente de ce mouvement des idées qui nous portent en général vers les illusions, aux dépens de la réalité.

Faut-il conclure de là que les productions des beaux-arts, que l'on regarde comme des monuments, parce qu'elles ont été faites par des artistes ayant vu ou pu voir ce qu'ils ont représenté, ne méritent pas beaucoup plus de confiance que les productions d'artistes qui n'ont pas vu ni pu voir ce qu'ils ont représenté? Une telle opinion serait entièrement erronée. Il faut tirer seulement de ces graves considérations une preuve de plus et fort importante de la nécessité de tout voir, de tout juger avec critique.

Si des artistes ont commis tant d'inexactitudes en retraçant les objets qu'ils avaient sous les yeux, combien ne doivent pas en commettre ceux qui composent des

sujets relatifs aux temps passés sur des documents épars, plus ou moins inexacts eux-mêmes et souvent mal choisis, mal appréciés? Si l'on doit examiner avec critique les productions des artistes qui ont figuré des faits dont ils étaient contemporains, combien ne doit-on pas se défier des compositions imaginées après le temps auquel elles sont relatives? Ne doit-on pas les exclure entièrement du domaine des documents historiques? Sans aucun doute, il doit en être ainsi. C'est le but auquel tendent les réflexions qui ont été déjà développées. C'est aussi le principe qui a été admis dans tous les travaux qui ont servi à la rédaction de cet ouvrage.

Un point important de la critique qui doit présider à l'examen des monuments anciens, est celui qui a pour but de fixer leurs époques. Tant d'éléments doivent entrer dans ces appréciations, lorsqu'il y a de l'incertitude, qu'elles sont souvent fort incertaines. C'est surtout dans la détermination de l'âge des manuscrits à miniatures que ces difficultés sont grandes. Elles le sont d'autant plus que quelquefois les miniatures d'un manuscrit ne sont pas toutes de la même époque, et que d'autres fois aussi, les miniatures sont de temps postérieurs à celui où les textes ont été écrits.

Il est encore un point particulier qu'il est nécessaire de mentionner ici, à cause de son importance réelle, et parce que tout le monde peut en apprécier l'intérêt et voir en cela une preuve capitale de la nécessité de l'exactitude. Il s'agit des portraits et de la ressemblance des physionomies. Certes, on doit admettre le haut intérêt qu'inspire la contemplation des traits des personnages qui ont une célébrité quelconque. La recher-

che des rapports entre leurs actions, leur destinée, et les traits de leurs visages est un but d'examen et d'études. On ne peut nier aussi, en sortant du domaine de l'histoire, que les affections de toute nature sont très-intéressées dans ces considérations, et que la ressemblance exacte dans les portraits des parents, des amis, ne soit une source de beaucoup de sentiments agréables, de doux souvenirs, quelquefois d'heureuses inspirations.

Cette exactitude des portraits étant évidemment une idée sur laquelle tout le monde est d'accord, il est facile de se convaincre que la même exactitude est à désirer dans les représentations de tous les autres objets, animés ou non, de tous les êtres, car ce sont aussi là des portraits.

L'exactitude dans les ressemblances des portraits est en général une chose rare. Cela tient à beaucoup de circonstances, parmi lesquelles les talents des artistes et la nature de ces talents tiennent la première place.

Il faut mettre d'abord de côté tous les portraits entièrement imaginaires, c'est-à-dire ceux des personnes dont on ne peut pas avoir les images véritables et dont on en donne cependant de tout à fait créées par l'imagination de l'artiste. Viennent ensuite les portraits de personnages dont on pourrait avoir les traits exacts que l'on n'a cependant pas, et dont on donne aussi des portraits imaginaires. Enfin, il y a des personnages dont on a les portraits véritables, et dont il en existe aussi d'entièrement différents et conséquemment de pure invention.

Mais, après avoir élagué ces diverses natures de portraits entièrement créés par l'imagination des artistes,

il reste encore les portraits réels, faits avec plus ou moins de talent, plus ou moins de vérité et d'exactitude, parmi lesquels un très-grand nombre doivent être examinés et jugés avec critique. C'est surtout, on le conçoit, pour les personnages dont il a été fait un nombre plus ou moins grand de portraits qu'il se présente plus de difficultés, de doutes, de motifs d'examen, et, disons-le, plus de causes d'incertitude. Dans ces diverses investigations, on comprend que bien des circonstances sont influentes, telles que l'âge, le style artistique du temps, la mode qui influe même sur la manière de disposer les portraits. Ces difficultés font connaître combien il y a d'incertitudes, et combien, si l'on met de l'importance à ces examens, il faut y apporter de critique.

Après les portraits inexacts involontairement, il faut parler de ceux qui le sont par fait exprès.

Beaucoup de portraits d'un personnage ont été indiqués comme étant celui d'un autre. Ce curieux genre de tromperie a été exercé, ou par ignorance, ou pour s'éviter des travaux, en donnant comme étant d'un personnage dont le portrait était momentanément désiré, celui d'un autre déjà peint ou gravé, ou enfin par suite de cet esprit de négligence et d'indifférence dont on ne trouve que trop d'exemples. Les éditeurs d'estampes ont commis plusieurs de ces tromperies, en publiant un portrait antérieurement gravé, comme étant celui d'un personnage sur lequel l'attention publique était appelée. Pour cela, ils se sont quelquefois servis d'une ancienne planche ou bien ils en ont fait graver une avec une tête prise au hasard.

Ces sortes de tromperies sont de véritables falsifications. On en trouvera des exemples dans les indications des monuments.

Le grand intérêt qui s'attache aux portraits a produit des ouvrages spéciaux contenant des séries de portraits de diverses natures, soit par contrées, par états, par artistes qui les ont produits, ou autres catégories. Le plus important de ces catalogues est celui contenu dans la Bibliothèque historique de la France, du P. Lelong, édition Fevret de Fontelle, appendice du tome IV. Il est intitulé : « Liste alphabétique de portraits des François et Françoises illustres. » On y trouve les indications plus ou moins complètes, mais très-succinctes, des portraits d'environ six mille personnages.

Disons, pour terminer ces considérations, que le vif intérêt qui s'est presque toujours attaché aux productions des beaux-arts relatives à l'histoire, et qui a été beaucoup plus répandu dans ces derniers temps, a été cause d'un certain nombre de falsifications de monuments de diverses natures. Ce serait un sujet qui demanderait de longs développements pour être traité convenablement. Un tel travail n'entre pas dans le plan de cet ouvrage. Mais lorsqu'il s'est présenté des occasions de signaler des altérations ou des faussetés de cette nature, relativement à des monuments cités dans notre travail, les considérations qui en résultent ont été exposées.

Ajoutons seulement quelques courtes observations sur ce sujet.

Les falsifications des productions des beaux-arts demandent, pour s'en faire une juste idée, à être classées et examinées par époques, par pays et par nature d'ob-

jets. L'antiquité tient le premier rang, par l'importance des restes que l'on en a recueillis, par l'intérêt que l'on y porte, depuis qu'ils sont devenus le but de tant d'études sérieuses, et par les valeurs pécuniaires que l'on y attache depuis deux ou trois siècles. Quant aux natures des objets, chacune a été plus ou moins falsifiée, suivant les difficultés de ces travaux et les résultats que les faussaires en recueillaient. Il faudrait de longs détails pour exposer quels ont été ces divers travaux d'imitations, mais on reconnaîtra qu'il serait sans utilité de les donner ici.

Les monuments des nations qui se sont formées des démembrements de l'empire romain, des nations modernes, ont beaucoup moins exercé l'habileté des faussaires. Cela s'explique par le peu d'intérêt que l'on a porté à ces monuments jusqu'aux derniers temps, et par les médiocres valeurs pécuniaires qu'on leur attribuait. Depuis que les collecteurs, les artistes, les gouvernements ont donné plus d'importance à ces restes des temps passés, que des collections privées et publiques ont été formées, que les prix se sont élevés, il devait s'ensuivre des falsifications. Cela a eu lieu, et de grands nombres d'objets faux, des diverses époques de l'art en France, ont paru. Les collecteurs, les hommes instruits, ont facilement reconnu ces tromperies et s'en sont préservés. Des études suivies, l'examen de beaucoup de productions des arts, donnent une habitude pratique, une espèce d'instinct dont les décisions, jointes à ce qu'il y a de positif, matériellement, dans ces investigations, assurent la presque entière certitude des décisions.

Ici se terminent les observations que j'ai cru devoir

exposer sur la nature des monuments historiques, et spécialement pour ceux qui se rapportent à l'histoire monumentale de la France. Ces examens ne pouvaient avoir pour but que de donner des aperçus de toutes les questions relatives à la pratique des beaux-arts, au point de vue qu'il s'agissait de faire reconnaître et apprécier.

CHAPITRE TROISIÈME.

DESTINÉE DES MONUMENTS HISTORIQUES.

Le vif intérêt qu'inspirent sous tant de rapports les représentations figurées de faits ou de personnages historiques, devrait préserver ces monuments des atteintes de diverses natures qui tendent continuellement à leur destruction. Il semble que tous les hommes, et surtout ceux qui sont chargés du gouvernement des États ou d'une partie de l'administration publique, devraient entourer ces restes des temps passés de tous les soins propres à leur bonne conservation. Mais il n'en est pas toujours ainsi. Ce n'est pas assez que le temps et les éléments travaillent sans cesse à la destruction de ces productions des arts, il faut encore que l'homme ajoute à ces ravages, en en créant de beaucoup plus fâcheux, parce qu'ils sont souvent plus rapides et plus entiers.

Un grand nombre de causes diverses ont contribué à ces destructions, et aux spoliations qui, presque toujours, en sont l'origine ou les suites. Le meilleur moyen de se rendre compte d'un ensemble de faits étant de bien connaître les diverses natures de ces faits, il est utile, pour se faire des idées justes sur ce grave sujet, d'établir une espèce de nomenclature des catégories diverses de ces destructions.

Ces catégories se distinguent d'abord en deux natures

différentes : les destructions produites par les causes naturelles et accidentelles, et celles résultant du fait des hommes. Celles-ci doivent être attribuées à trois sortes de situations de ceux qui les commettent.

Les divers mobiles qui font agir les hommes présentent des caractères si différents, qu'il faudrait les particulariser pour les apprécier convenablement. Cela peut sans doute entrer dans l'examen de chaque fait isolé; mais dans des exposés généraux et succincts tels que ceux qui doivent être établis dans cet ouvrage, de telles classifications détaillées ne produiraient que des notions confuses.

Il faut penser, de plus, qu'un grand nombre de destructions et de soustractions de monuments et d'objets d'art ont été amenées par des causes diverses réunies, comme les guerres, les dissensions politiques, jointes à la cupidité. Il résulte clairement de là que des classifications rigoureuses ne seraient pas strictement possibles.

Il paraît donc convenable de limiter la classification des actes de destructions et de spoliations aux cinq catégories qui viennent d'être mentionnées.

Quant aux désastres causés par les hommes, si l'on veut chercher pour chaque fait particulier les causes qui l'ont produit, on les trouve dans les dispositions de notre organisation intellectuelle, dans les passions qui portent quelques hommes à commettre des actes criminels ou déraisonnables, et aussi dans la force des événements amenés par les mêmes dispositions. Ces causes sont les guerres, les troubles politiques, les dissensions religieuses, la cupidité, la vanité, l'ignorance, l'incapacité, la négligence.

Voici donc l'indication des diverses catégories de destructions et spoliations des objets d'art. Elles ont lieu :

I. Par les causes naturelles.
II. Par les causes accidentelles.
III. Par les hommes en général, réunis ou isolés.
IV. Par les hommes ayant autorité.
V. Par les hommes ayant le goût des beaux-arts.

Nous allons parcourir successivement ces diverses causes de destructions et de spoliations des monuments et objets d'art, en citant quelques faits plus ou moins saillants relatifs à ces causes. Ces citations pourraient être beaucoup plus multipliées, car les récits des écrivains à cet égard sont fort nombreux.

Les exposés relatifs à un certain nombre de faits conduisent souvent à la nécessité de considérations qui tendent à tirer de ces faits les enseignements qui doivent en résulter et pour les choses et pour les époques. Ces considérations ont été placées aux points convenables de ces examens.

Les rapports intimes de la typographie avec les beaux-arts ont été déjà exposés. Les livres font connaître les productions de la sculpture et de la peinture ; ils les décrivent, les expliquent ; ils en détaillent les séries, en établissent l'histoire. Beaucoup de livres sont d'ailleurs, en eux-mêmes, des productions des beaux-arts, par les planches qui en font partie. En considérant donc les produits de la typographie comme devant être assimilés en beaucoup de points aux œuvres des beaux-arts, en les identifiant il est nécessaire de les comprendre

dans une partie des détails qui vont être donnés sur les dévastations et les spoliations des monuments et des objets d'art.

Les mêmes considérations doivent faire comprendre, parmi les récits que l'on va lire, les faits relatifs aux manuscrits sans miniatures, documents écrits et pièces autographes.

I. — DESTRUCTIONS PAR LES CAUSES NATURELLES.

Les causes de destructions de monuments qui sont naturelles, le temps, les influences de l'atmosphère, la lumière, amènent de nombreuses altérations qui dénaturent un grand nombre d'objets d'art et conduisent souvent à leur perte totale. Cela est la conséquence d'une des premières lois de la nature. La terre que nous habitons, toujours neuve, toujours jeune, et ses productions, sont formées de molécules qui tendent constamment à se dépouiller de leurs formes actuelles pour en prendre d'autres. Les créations de l'homme sont soumises aux mêmes lois, et sont seulement plus attaquables encore.

Ainsi, le temps seul d'abord, puis l'action des éléments, de la lumière, de l'air, de la chaleur, de l'humidité, détruisent les objets d'art.

Les monuments de la sculpture en pierre, en marbre, sont attaqués par l'air, par l'eau, par les végétaux qui naissent et vivent sur leurs surfaces. Ceux en matières dures et en métal offrent plus de résistance et durent plus longtemps. Les pierres gravées, les monnaies, après plusieurs siècles d'existence, sont souvent dans

le même état de conservation qu'au moment où elles ont été produites ou enfouies.

Les monuments de la peinture proprement dite, et de ceux des autres arts qui s'y rapportent, en employant les mêmes matières, sont détruits par les mêmes causes.

Les produits de l'art de la gravure, les estampes, les produits de la typographie, les livres, sont aussi attaqués par les mêmes éléments de ruine.

A ces diverses causes de destructions, il n'y a de remèdes que les soins et les précautions qui peuvent combattre, arrêter, retarder du moins la perte des objets d'art. Ce sont donc ces soins que l'on ne saurait trop recommander à tous les hommes qui, par goût ou par devoir, conservent des productions des diverses branches des beaux-arts.

II. — DESTRUCTIONS PAR LES CAUSES ACCIDENTELLES.

Les causes accidentelles arrivées par la force des choses ou par le fait de l'homme, produisent les mêmes résultats que les causes naturelles pour la destruction des objets d'art.

Les inondations, les éboulements de terrains, les chutes des édifices, les incendies surtout, amènent de fréquentes pertes d'objets d'art.

On pourrait citer beaucoup d'événements de cette nature qui ont produit de bien regrettables désastres. Indiquons seulement la chute et les incendies des ponts à Paris, alors couverts de maisons, dans lesquelles logeaient beaucoup de libraires et de marchands d'estampes; les incendies de la grande salle du Palais,

en 1618, de la foire Saint-Germain en 1762, de la bibliothèque Saint-Germain des Prés, en 1794.

Cependant, il faut faire observer que quelques-uns de ces événements concourent, au contraire, à la conservation des monuments en les mettant pour longtemps à l'abri des chances de ruine. Il est surtout question ici des éboulements de terrain.

Contre les causes accidentelles de destruction des objets d'art, il n'y a encore de remèdes que les soins et les précautions convenables pour prévenir ces sortes de désastres. Ce sont aussi là des recommandations que l'on ne saurait rendre trop fréquentes auprès des hommes qui recueillent des objets d'art, mais surtout auprès de ceux qui sont chargés de l'administration des grands dépôts artistiques et littéraires. On verra que, fréquemment, ces sortes de soins sont peu pratiqués, surtout en ce qui tient aux chances des incendies.

III. — DESTRUCTIONS ET SPOLIATIONS PAR LES HOMMES EN GÉNÉRAL.

Nous arrivons aux destructions et spoliations des objets d'art et des monuments causées par les hommes en général, réunis ou isolés.

L'homme est né destructeur; telle est sa nature. Il détruit parce qu'il a créé, de même qu'il consomme parce qu'il a produit.

Examinons les très-jeunes enfants, ceux sur lesquels l'action des idées acquises est moins puissante. Quand on leur donne un objet quelconque, même une chose dont la vue leur est agréable, beaucoup d'enfants sont portés par les premières impulsions de leur instinct à

chercher d'abord s'ils peuvent manger cet objet, et ensuite à le rejeter ou à le briser.

La puissance créatrice a fait l'homme ainsi, et c'est un indice capital de ses vues dans la formation de notre race. Imperfection et possibilité de perfectionnements infinis; ignorance profonde et capacités merveilleuses; aveuglement pour les choses lss plus simples qui sont sous nos yeux, et vues sans bornes dans les notions les plus abstraites; enfin, sous le rapport moral, passions et conscience.

Ajoutons à cela le besoin absolu pour l'enfant de soins longtemps prolongés, et conséquemment celui de la vie commune, de la société.

Quelle conclusion doit-on tirer de ces bases évidentes de notre organisation? Celle de la nécessité des bonnes directions de l'élèvement, de l'éducation, de l'instruction, tant sous le rapport physique que sous le rapport moral.

Nous allons voir comment ces nécessités ont été résolues sous le point de vue qui nous occupe, la conservation des monuments, des productions des beaux-arts. Nous allons reconnaître combien d'hommes, outre les passions qui les portent à la destruction, suivent ce penchant par les résultats des mauvaises éducations ou plutôt de la nullité d'éducation à ce point de vue. Et il n'est pas question ici seulement des masses, mais d'hommes nés dans des classes élevées, puissants, instruits et même amateurs des beaux-arts.

Avant d'entrer dans les détails qui vont suivre, il convient de présenter une observation. Dans tout ce qui tient aux appréciations sur les dévastations et les spoliations des monuments et des objets d'art

dans les temps passés, il y a une difficulté souvent principale. C'est l'esprit de parti qui influe sur les jugements d'une grande quantité des hommes, conséquemment des écrivains, et qui rend très-difficile la manifestation de la vérité. Les hommes, en général, adoptent et soutiennent ensuite des opinions qui leur sont tracées par leurs sympathies ou leurs antipathies, et ces opinions ont presque toujours leur source dans les intérêts privés. Ainsi, l'on trouve continuellement dans les temps anciens comme dans les temps modernes, et particulièrement de nos jours, des auteurs qui, ayant adopté des idées favorables à tel ou tel parti politique, à telles ou telles croyances religieuses, louent tout ce qui a été fait par les hommes qui pensaient comme eux, et blâment tout ce qu'ont fait les partisans des idées contraires.

Deux actes semblables sont ainsi approuvés ou blâmés par le même écrivain suivant les opinions des hommes auteurs de ces actes.

La violation d'un tombeau, la soustraction d'un objet d'art, réprouvées avec raison, par un écrivain, sont par un autre, sinon approuvées, du moins excusées.

Ces erreurs, résultat de la nature de l'esprit humain et surtout des mauvaises passions de beaucoup d'hommes, conduisent plus loin. L'esprit de parti pousse jusqu'à dénaturer des faits avérés, à en inventer pour soutenir des opinions erronées. On pourrait citer beaucoup d'exemples de ces tromperies.

L'impartialité entière est donc une qualité qui se rencontre rarement, dans les récits relatifs aux destructions des monuments, comme dans toutes les appréciations historiques.

Les principales dévastations causées par les hommes réunis ont été amenées par les résultats de diverses natures de la guerre. Les dissensions politiques, les troubles religieux se confondent tellement dans les tristes récits que nous avons, qu'il ne serait pas possible de présenter des considérations séparées sur ces divers points. Ils ont des caractères particuliers, sans doute, mais qui se trouvent presque toujours confondus, et qui obligent, dans des considérations aussi limitées que celles qui doivent être ici données, à se borner à des aperçus généraux.

Les troubles religieux, les haines des sectes entre elles ont surtout causé de nombreuses destructions de monuments. Le culte catholique en a particulièrement souffert, puisqu'il se trouvait en conflit avec d'autres religions qui n'admettent pas les mêmes croyances sous le rapport des images. Au milieu des désordres et de l'animosité des guerres religieuses, distinguait-on les objets d'art destinés au culte de tous les autres? Non, sans doute, et de grands dégâts ont eu lieu au nom de la religion.

Dans les dévastations causées par les passions politiques et les troubles religieux, la cupidité a toujours été un des principaux mobiles de l'homme. Les joyaux, les objets en métaux précieux, les vases et ornements du culte détruits, dispersés, étaient soustraits par les destructeurs.

Les faits que l'on pourrait citer pour les natures de dévastations dont il s'agit ici sont nombreux. Ils ont tous à peu près le même caractère, et sont accompagnés de circonstances semblables. Ils ont été recueillis la plupart du temps en termes généraux. Les bornes

qu'il faut imposer ici à ces considérations obligent à limiter les citations à un petit nombre.

Les fabriques d'émaux de Limoges avaient produit, dès leur origine, des quantités innombrables de ces ouvrages splendides connus sous le nom d'*émaux de Limoges*. Les grandes abbayes du Limousin furent pillées de fond en comble, dès le XIIe siècle, par les Anglais, qui, selon Geoffroy du Vigeois, en enlevèrent jusqu'aux sanctuaires, la plupart émaillés, tels que le gigantesque autel de Grandmont, le bahut de Bourganeuf, servant de trésor, etc. Une grande partie de ces objets d'art, qui avaient échappé à ces dévastations, furent pillés et détruits dans les guerres de religion du XVIe siècle [1].

En 1562, les calvinistes détruisirent des autels et des tombeaux dans les églises. Après avoir profané l'abbaye de Saint-Étienne à Caen, et dispersé les ossements de Guillaume le Conquérant, ils se portèrent à l'abbaye de Sainte-Trinité, où ils ouvrirent et profanèrent le tombeau de la reine Mathilde, brisèrent la statue de cette princesse, et prirent un anneau d'or qui était au doigt du squelette [2].

« En 1789, il existait encore, dans le seul diocèse de Limoges, plus de deux mille cinq cents reliquaires ciselés et émaillés, non compris les calices, bénitiers, plats, conques, burettes, encensoirs, navettes, croix, paix, ostensoirs, suspensoirs, couvertures de livres, diptyques, crosses émaillées et objets analogues. » Mais depuis ce temps, le fléau de la rapacité s'est chargé

[1]. Texier, Essai sur les argentiers et les émailleurs de Limoges, p. 59. — Du Sommerard, Les Arts au moyen âge, t. V, p. 177.
[2]. Ducarel, Antiquités anglo-normandes, p. 115.

de faire disparaître les monuments échappés à la conquête et aux fureurs du fanatisme; et le creuset des fondeurs et le marteau des chaudronniers, dans des temps plus rapprochés de nous, n'ont pas le moins contribué à la destruction et à la réduction en métal des produits si remarquables et si recherchés aujourd'hui d'une fabrique toute française, qui avait brillé d'un tel éclat pendant les siècles du moyen âge et de la Renaissance [1].

De 1792 à 1795, une immense quantité de destructions, fruit des passions populaires de ces temps, eurent lieu. Elles présentent des séries de faits déplorables arrivés sur presque tous les points de la France, résultats des dissensions politiques, de l'animosité contre le pouvoir monarchique qui venait d'être renversé, contre la noblesse et le clergé catholique. On pourrait citer un grand nombre de faits de cette nature. Ils sont presque tous identiques.

A ces époques désastreuses succédèrent des temps relativement plus tranquilles; il y eut donc alors moins de destructions de monuments.

En 1814 et 1815, eurent lieu des désordres nouveaux, mais peu nombreux.

En arrivant aux époques plus rapprochées du temps présent, rappelons brièvement quelques faits de dévastations.

En 1831, eut lieu la destruction de la bibliothèque de l'Archevêché de Paris, qui fut presque entièrement jetée dans la rivière.

Pendant les journées de février 1848, le Palais-Royal

1. Du Sommerard, Les Arts au moyen âge, t. V, p. 177.

et le château de Neuilly furent dévastés. Une partie de la collection d'estampes du Palais-Royal fut détruite ; quatorze volumes de la collection de portraits furent brûlés. Les hommes qui commirent ces dévastations au moment de l'établissement du gouvernement républicain, détruisirent même des tableaux qui représentaient des victoires des armées républicaines de 1793 et 1794.

Ces derniers faits sont récents ; pour les apprécier à leur juste valeur, il faut reconnaître qu'ils n'étaient nullement les résultats de l'opinion générale, des sentiments dominants dans les classes populaires. L'histoire pourra faire connaître à quelles influences ces dévastations doivent être imputées.

Mais en considérant ici, ainsi que nous le faisons, ces destructions comme causées par le fait des passions politiques des hommes réunis, il est nécessaire d'exposer une considération importante qui prouve l'amélioration des classes les plus nombreuses de la société depuis l'année 1789 jusqu'aux derniers temps.

Le 10 août 1792, la monarchie fut détruite et remplacée par le gouvernement républicain ; toutes les statues des rois furent immédiatement renversées.

En 1814, l'Empire succomba sous les efforts de l'Europe coalisée contre la France ; l'ancienne dynastie fut rétablie ; la statue de l'Empereur, placée sur la colonne de la place Vendôme, fut renversée de ce grand piédestal, plutôt par des prescriptions de ceux qui commandaient alors que par suite de démonstrations du peuple, qui prit peu de part à cette destruction.

En 1830, une nouvelle révolution, sans détruire la forme monarchique, fit sortir de France la branche

aînée des Bourbons, remplacée par la branche d'Orléans. Les images des rois furent respectées.

Enfin, en février 1848, une nouvelle et terrible commotion renversa encore la monarchie et lui substitua de nouveau le gouvernement républicain. Bien des menaces de destruction furent annoncées, sinon mises en exécution; les statues des rois furent toutes respectées. Seulement, dans la cour du Louvre, on enleva la statue du duc d'Orléans, plutôt par prévoyance que pour obéir à un sentiment populaire, car aucune manifestation publique n'eut lieu à ce sujet. Cette même statue, d'un autre moulage, qui était à Alger sur la place du Gouvernement, fut respectée. La population s'opposa à son renversement; cette statue existe encore au même lieu.

Ce qu'il y eut de plus grave à Paris à cette époque fut de voir placé sur la tête de la statue de Louis XIV de la place des Victoires, un bonnet rouge, qui en fut bientôt ôté.

Peu après, il parut une estampe, à bas prix, de celles qui font partie de ce que l'on nomme *imageries*, laquelle, mieux que tout ce que l'on pourrait dire, fait connaître la situation de l'esprit public, sous ce rapport, à cette époque. Elle représente la statue de Henri IV du Pont-Neuf, la figure du roi mettant pied à terre. En bas est un homme en veste, un ouvrier, regardant la statue; et on lit au-dessous : « Ne te dé-« range donc pas, mon bonhomme. » Il était impossible de rien imaginer de plus vrai, de plus spirituel et de plus convenable pour exprimer l'état des esprits, et les confirmer dans les saines idées sous le rapport du respect dû aux monuments publics.

Les haines de peuple à peuple, les préjugés de nationalité ont donné lieu à quelques destructions.

Quelquefois aussi, des sentiments tout contraires se sont manifestés, pour produire, au reste, encore des faits de même nature, des destructions. En voici un exemple singulier :

En 1427, la ville de Montargis fut assiégée par les Anglais, et délivrée par le bâtard d'Orléans, depuis comte de Dunois. Une bannière du comte de Warwick qui commandait les Anglais fut prise, et l'on éleva sur l'emplacement de leur camp une croix; on nomma ce monument la Croix-aux-Anglais. Elle tomba en ruine en 1716 et fut alors replacée sous un dôme. Une fête annuelle fut instituée pour conserver le souvenir de ces faits, et cette cérémonie, célébrée jusqu'en 1792, était appelée la Fête-aux-Anglais.

En 1792, la garde nationale de Montargis demanda la destruction de la croix et du drapeau, souvenirs « qui insultaient à une nation généreuse qui nous avait montré le chemin de l'affranchissement et de la liberté. » Suivant deux délibérations du corps municipal de la commune de Montargis et du conseil général, la croix fut détruite, et le drapeau fut brûlé sur le champ de la Fédération[1].

Nous passons aux destructions et spoliations par les hommes isolés.

Les passions politiques ont causé des destructions par des hommes isolés. Un homme a quelquefois détruit l'image d'un souverain, d'un personnage public qui lui déplaisait, ou bien un monument d'art relatif

1. Mémoires de la Société archéologique de l'Orléanais, t. II, p. 200.

à un peuple ennemi. Ces faits sont trop peu importants pour qu'ils aient été recueillis.

Il en est de même quant aux idées religieuses. Il est arrivé souvent qu'une piété exagérée a fait détruire des objets d'art relatifs à la religion, sans autre but que la satisfaction donnée aux propres croyances du destructeur. On conçoit que de tels faits n'aient pas été constatés.

Des convictions de la même nature ont développé, principalement dans les temps modernes, des sentiments exagérés de réserve, de pudeur, qui ont causé la destruction de beaucoup d'objets d'art. Des monuments de la sculpture, de la peinture, beaucoup de livres et de manuscrits ont été ainsi anéantis par suite des scrupules de leurs propriétaires. Des faits de cette nature sont connus. On trouve quelquefois des estampes couvertes d'encre noire dans quelques-unes de leurs parties.

Ces impressions sur les esprits sont fort différentes, suivant les personnes, les temps et les lieux. Tels ou tels monuments de la sculpture, de la peinture qui choquent les étrangers, lorsqu'ils visitent une contrée, ne paraissent pas inconvenants aux habitants de ce pays. On pourrait en citer de nombreux exemples dans les édifices de l'Italie.

Il est enfin certaines natures de spoliations des objets d'art commises par des individus isolés qui, dans l'opinion de ceux qui les commettent, ont des caractères particuliers qu'il n'est pas inutile de signaler ici.

Quelques hommes se font, sur certains points, une morale à leur usage particulier. Ils sont incapables de prendre une pièce de monnaie, mais ils prennent des

petits objets d'art, un dessin, une estampe valant de l'argent, et ils cherchent à se persuader que ce n'est pas voler.

Il y a un autre genre de capitulations de conscience bien autrement grave. On a appliqué à l'action de prendre ce qui appartient à autrui, une appellation différente du mot voler, et cette façon de s'exprimer en est venue au point de se produire ouvertement. Tout le monde sait combien ces locutions triviales sont usitées, et c'est surtout dans les maisons d'éducation qu'elles sont employées. Cela est déplorable. Ces confidences des enfants sont reçues avec des sourires ; on traite cela d'espiégleries. Que des êtres dégradés se créant un langage séparé de celui qui est généralement usité, concertent entre eux leurs méfaits dans ces locutions auxquelles on a donné le nom d'argot, cela se conçoit à la rigueur. Mais encourager la jeunesse à de telles habitudes, c'est un oubli des plus graves de toute morale, c'est une profanation.

Le vol a été la cause de la spoliation, de la destruction de quantités immenses d'objets d'art. Il faut dire la destruction, parce que la conséquence inévitable du vol a été, dans un très-grand nombre de cas, de briser, de dénaturer, d'anéantir les objets volés pour en tirer des métaux précieux ou des matières qui ne pussent pas être reconnues. L'on peut donc dire qu'un grand nombre de monuments d'art volés ont été détruits, à l'exception des monnaies, des objets usuels non reconnaissables, des pierres précieuses, des livres, des estampes.

Une cause de conservation des monuments en a préservé quelques-uns; c'est la certitude que devaient

avoir les coupables que la destruction des objets volés par eux ne leur produirait rien. Ils passaient alors sur la crainte que l'existence de ces objets ne vînt à servir d'indices accusateurs, ils n'opéraient pas de destructions sans produit utile. C'est par là que des tableaux, des manuscrits à miniatures ont été préservés, parce que leur destruction n'eût donné que des cendres.

De très-grands nombres d'objets d'art ont donc été volés et détruits par l'homme isolé. Les objets en or, en argent, ornés de pierres précieuses, les bijoux, ont toujours été les choses le plus spécialement enlevées à leurs propriétaires, aux établissements où elles étaient placées. Aussi, les monuments de cette nature ont-ils toujours été fort peu communs et sont-ils devenus successivement très-rares. Les églises, les monastères étaient spécialement remplis d'objets de ce genre. Il était naturel que dans les siècles du moyen âge où les idées religieuses avaient tant d'empire sur les esprits, où le pouvoir et les richesses du clergé catholique étaient si grands, les objets précieux relatifs au culte se soient multipliés. Vases sacrés, reliquaires, croix, crosses, mitres en or, en argent, ornés de pierres précieuses, existaient en grandes quantités. Presque tout a été soustrait, à divers titres, dispersé, fondu, détruit.

Mais ce ne sont pas seulement les objets précieux par leur matière qui ont été ainsi pris et anéantis. Les monuments en matières de moindres valeurs ont été également soustraits et détruits; le plomb, le fer, le bois ont subi également des dévastations.

On verra bientôt des exemples de ces spoliations exercées par les hommes ayant autorité. Celles commises par les hommes isolés pourraient fournir de

nombreuses listes de méfaits de ce genre. Il faudrait recourir pour les établir aux archives des tribunaux. Peu de ces vols ont été constatés en laissant des traces bien connues.

Les diamants de la couronne, des armures anciennes, la chapelle d'or du cardinal de Richelieu, des présents faits à Louis XII, par Saïd Mehemet, ambassadeur de la Porte Ottomane; d'autres présents offerts à Louis XVI par Tipoo-Saïb, et une grande quantité d'objets précieux de diverses natures, étaient conservés au Garde-Meuble de la couronne à l'époque de la révolution de 1789. L'assemblée nationale ordonna, en 1791, qu'il serait fait un rapport sur tous les objets conservés au Garde-Meuble. Ce rapport fut présenté le 28 septembre 1791, et il constata des soustractions nombreuses qui avaient eu lieu antérieurement dans ce dépôt.

Dans la nuit du 16 au 17 septembre 1792, un vol considérable fut commis au Garde-Meuble par une bande nombreuse de voleurs. Presque tous les diamants, au nombre desquels étaient le Régent et le Sanci, furent enlevés. Les coupables furent découverts au moment de l'exécution de leur vol. On recouvra la plupart des objets volés[1].

Dans la nuit du 16 au 17 février 1804, un vol, aussi important qu'audacieusement exécuté, eut lieu au cabinet des médailles et antiques de la Bibliothèque nationale. Le voleur principal, nommé Giraud, s'introduisit dans le cabinet, par une des fenêtres, au moyen d'une de ces perches de maçons qui servent aux échafau-

1. Histoire de Paris, par Dulaure, t. VIII, p. 40.

dages. Il prit un grand nombre d'objets des plus précieux dont l'agate de la Sainte-Chapelle, le vase des Ptolémées, la couronne d'Agilulfe, le calice de l'abbé Suger, un poignard de François Ier, et autres monuments divers. Les voleurs portèrent ces objets en Hollande, où ils les proposèrent à une personne qui les reconnut aussitôt. Ces malfaiteurs furent arrêtés et condamnés au bagne. Les objets volés furent ainsi recouvrés et rendus à la France dès le mois d'avril de la même année, sauf quelques-uns d'entre eux qui avaient été détruits ou dispersés par les voleurs.

En 1831, dans la nuit du 5 au 6 novembre, un vol d'objets, de la plus grande importance, fut commis au cabinet des médailles et antiques de la Bibliothèque royale, par un forçat échappé du bagne, nommé Fossard. Il se cacha de jour dans un endroit écarté de la Bibliothèque, et, la nuit venue, il s'introduisit dans la salle du cabinet, en pratiquant un trou à la porte d'entrée. Alors, ayant la nuit entière pour commettre le vol qu'il avait médité, il alluma une lanterne, ouvrit les médailliers et en tira les tiroirs à demi. Ayant ainsi trouvé la suite des médailles impériales romaines d'or, il vida tous ces tiroirs dans des sacs. Il ôta de même les médailles et monnaies d'or des suites modernes. Il prit aussi quelques petits monuments précieux, dont le beau sceau de Louis XII en or. Au petit jour il s'échappa avec ses sacs remplis, par une des fenêtres du cabinet donnant sur la rue de Richelieu, au moyen d'une corde.

Fossard déposa son vol chez son frère, qui était horloger-bijoutier. Une partie des médailles furent immédiatement fondues, et malheureusement ce furent

des médailles antiques. Ensuite, le frère recéleur craignant d'être découvert, cacha les sacs contenant le restant des médailles, dans la Seine, derrière une des piles du pont de la Tournelle.

Les coupables furent arrêtés; ils avouèrent, et sur leurs indications on retira de la rivière les objets volés; mais environ deux mille médailles antiques d'or, des plus rares, avaient été fondues, entre autres tous les médaillons romains.

Les vols de manuscrits, de livres, d'estampes et de documents écrits, commis par des hommes isolés, ont été, dans tous les temps, plus ou moins nombreux. Ces sortes de soustractions ont été malheureusement plus fréquentes dans les derniers temps. Je rapporterai seulement quelques faits de cette nature.

Parmi les vols commis dans les bibliothèques, il faut en citer un qui a eu le plus de célébrité et de fâcheuses conséquences. En 1705, un prêtre du Dauphiné, nommé Jean Aymont, qui avait changé de religion et s'était retiré à la Haye, où il s'était marié, écrivit à M. Clément, garde de la Bibliothèque du roi, sous prétexte de l'offre qu'il voulait faire d'un livre curieux. Il fit ensuite entrevoir qu'il avait des révélations à faire, utiles au service du roi, et même qu'il pensait à revenir à la religion catholique. On lui fit envoyer un passe-port, et il vint à Paris en 1706. Il s'introduisit chez M. Clément, capta sa confiance, fut souvent admis dans l'intérieur de la Bibliothèque, et y vola plusieurs manuscrits, entre autres un fort précieux du concile de Jérusalem, et des fragments d'autres volumes. Il se sauva en 1707 et eut l'audace de publier que le but de son voyage en France avait été le pieux dessein d'y

rechercher des pièces qui servissent à la défense de la religion protestante. Quelques-uns de ces volumes furent recouvrés, entre autres celui du concile de Jérusalem, sur lequel on avait négligé de placer l'estampille de la Bibliothèque, que les états généraux obligèrent ce voleur à céder et qui fut restitué à la Bibliothèque en 1709 [1].

Une lettre de M. le Beuf, chanoine et sous-chantre de la cathédrale d'Auxerre, relative à un projet de catalogue général des manuscrits de France, insérée dans le Mercure de France en 1725, contient ce passage :

« Je n'oublierai jamais qu'un tailleur d'habits m'a dit vingt fois qu'un archiviste, ou garde-titre d'un chapitre, lui avait fourni pendant vingt-deux ans des cahiers de fort beaux manuscrits de grand *in-folio*, qui lui ont servi à faire des bandes pour prendre la mesure des habits qu'il faisait. Il m'en a fait voir une fois quelques restes où il était encore facile d'apercevoir que c'étaient des manuscrits des ouvrages de S. Augustin, d'un caractère du xii^e siècle au moins [2]. »

Les anciens manuscrits ornés de miniatures, les livres enrichis d'estampes ont, par cela seul, un plus grand intérêt et plus de valeur. On devrait donc penser qu'ils sont mieux conservés que les autres. Il n'en est pas toujours ainsi, et ces enrichissements, que les beaux-arts ont donnés aux livres, soit par la nécessité de rendre les textes plus clairs, soit à titre d'orne-

1. Catalogue des livres imprimez de la Bibliothèque du Roi. Paris, Imp. royale, 1739-1750, 6 vol. in-fol., t. I, préface, p. xlvj. — Le Prince, Tableau historique de la Bibliothèque du Roi, p. 74.
2. Mercure de France, 1725, p. 1149.

mentation, causent souvent la destruction de ces livres. On détache, on coupe des miniatures, des dessins, des estampes, dans les volumes pour lesquels ils ont été faits pour les vendre et les conserver séparés. On gâte ainsi le livre et les objets d'art qui servaient à son utilité ou à son embellissement. Au lieu d'un tout complet et tel qu'il a été créé, on a deux choses incomplètes et gâtées.

Des destructions semblables de manuscrits ont eu souvent lieu. En voici un autre exemple des années qui ont suivi la révolution de 1789.

« Il y a quarante ans, quand le commerce de la librairie, arrêté par la révolution, reprit faveur, M. Devilly père utilisa l'achat considérable qu'il avait fait de livres et de manuscrits saisis par le district. Durant plusieurs années, la principale occupation de madame Devilly la mère, femme d'ailleurs très-respectable et d'esprit, fut de séparer du texte les miniatures qui l'illustraient. On vendait le texte aux relieurs ainsi qu'aux femmes de ménage pour couvrir leurs pots de beurre et de confitures, et les images passaient, moyennant deux, trois et quatre sous pièce, entre les mains des enfants qu'on voulait récompenser. J'ai mérité moi-même quelques-unes de ces immunités que je conserve encore précieusement [1]. »

Les soustractions de livres et d'estampes, dans les bibliothèques et dépôts publics, ont été très-nombreuses. Non-seulement ces vols sont reconnus par la disparition des objets soustraits, lorsque se présentent

[1]. Histoire des Juifs dans le nord-est de la France; par M. Émile-Auguste Bégin. — Mémoires de l'Académie royale de Metz, xxiv° année, p. 157.

les occasions de les vérifier, mais les diverses collections contiennent les preuves mêmes des soustractions. Il y a dans les bibliothèques des annotations indiquant que tels ou tels volumes ou recueils ont été prêtés à des personnages nommés, et n'ont pas été rendus par eux ou l'ont été mutilés de telles ou telles parties.

Il existe au département des estampes de la Bibliothèque impériale des recueils dans lesquels des estampes ont été enlevées dans la Bibliothèque même, sous les yeux des employés. On voit dans ces recueils les places vides où étaient collées les estampes soustraites, avec les indications des époques auxquelles ces soustractions ont été connues.

Depuis longtemps, mais principalement dans ces dernières années, des quantités considérables de documents manuscrits, et surtout de pièces autographes, ont été soustraites dans les bibliothèques et les dépôts d'archives. Beaucoup d'amateurs de ces curiosités littéraires en formaient des collections dès avant ce temps. Un commerce actif de pièces autographes a eu lieu; des ventes plus ou moins importantes en ont fait paraître de grandes quantités. L'opinion publique s'est émue de ces apparitions de documents manuscrits plus ou moins précieux, et le gouvernement a fait des recherches pour connaître les provenances de beaucoup de ces pièces que l'on pensait avoir été soustraites des dépôts publics. Des procès de diverses natures, qu'il est inutile de rappeler ici, ont eu lieu et ont fait connaître bien des faits regrettables. Il n'est pas dans la nature de cet ouvrage d'entrer dans des détails sur ces faits qui ne concernent pas des monuments figurés.

Je me borne à ce peu de mots en renvoyant aux publications relatives à ces détournements[1].

La vanité, ce mobile de tant d'actions, tient aussi sa place dans les causes de la destruction des monuments par le fait des hommes isolés. Beaucoup de voyageurs, surtout, mus par ce sentiment, veulent laisser des traces de leur passage en inscrivant leurs noms sur les monuments qu'ils visitent. Ainsi ils gâtent, détériorent, détruisent souvent même ce qu'ils viennent, disent-ils, étudier ou admirer. Ce ne sont pas seulement les murs des édifices qui se couvrent de ces myriades de noms inconnus. Les objets d'art délicats, fins, les statues en sont aussi gâtés. On pourrait citer de nombreux exemples de ces dégâts, véritables profanations : je me borne à un seul.

Sur la statue de François Ier, placée dans son tombeau à l'abbaye de Saint-Denis, ouvrage admirable de Pierre Bontemps, plus de deux mille noms ont été gravés avec des pointes. Toutes les parties de cette figure en sont couvertes. Plusieurs de ces noms sont accompagnés de dates qui remontent à l'année 1580. L'un de ces destructeurs, nommé Alexandre Syts, annonce qu'il est venu de Gand exprès pour placer son nom sur cette statue[2]. On ne sait ce dont il faut le plus s'étonner, ou de la manie de ces destructeurs, ou de l'incurie des moines qui étaient alors chargés de la conservation de ces monuments.

Plusieurs ouvrages sur les généalogies contiennent des erreurs et doivent être appréciés avec critique. Ces

[1]. Voir particulièrement : Dictionnaire de pièces autographes volées, etc., par Lud. Lalanne et H. Bordier. Paris, Panckoucke, 1851, in-8.
[2]. Al. Lenoir, Musée des Monuments français, t. III, p. 73.

erreurs ont été causées par les prétentions de familles qui ont fait altérer les notions historiques qui les concernaient. Ces altérations ont eu lieu soit en créant et publiant des actes et des documents faux pour servir de preuves à des faits imaginaires, soit en supprimant des documents authentiques desquels il résultait des faits dont la connaissance ne convenait pas à certaines familles plus ou moins puissantes. Les circonstances de cette nature sont assez nombreuses. Quelquefois le pouvoir souverain s'est ému de ces altérations de la vérité, et les tribunaux ont dû s'en occuper.

A diverses époques, des livres ont été pris, achetés ou soustraits des bibliothèques publiques, pour les détruire, afin de faire disparaître des preuves de faits qui étaient contraires aux intérêts ou à la considération de familles ou d'individus. On peut citer à cet égard l'ouvrage intitulé : *Mémoires de Fléchier sur les grands-jours tenus à Clermont en* 1665-1666, publiés par B. Gonod, en 1844.

Cet ouvrage contient des détails sur des procès intentés à des familles de l'Auvergne à cette époque et qui furent jugés par ce tribunal des grands-jours. Par suite d'achats et de soustractions d'exemplaires de cet ouvrage, détruits probablement par des personnes intéressées à ces souvenirs, il est devenu très-rare, presque introuvable. Depuis la publication de ce livre, M. Gonod eut à souffrir des persécutions, qui ont duré jusqu'à sa mort. On peut juger de cet ouvrage par le passage suivant :

« On y porta plus de douze mille plaintes : une multitude de causes y furent jugées, tant civiles que criminelles, et, dans ces dernières, que voit-on sur la

sellette des accusés ? Les personnages les plus considérables de l'Auvergne et des provinces circonvoisines, par leur naissance, leur rang, leur fortune : des juges, des prêtres même !

« Nous aurons peine à comprendre aujourd'hui tant d'audace et tant de crimes, etc. [1] »

L'exergue de la médaille des grands-jours d'Auvergne, frappée par ordre de Louis XIV et avec sa tête, porte au revers : Repressa potentiorum audacia 1665-1666.

L'ignorance cause aussi des destructions d'objets d'art, par les hommes isolés. On comprend que peu de circonstances de cette nature ont été recueillies, quoiqu'il doive y en avoir de nombreuses.

Il y a aussi dans quelques hommes une espèce de curiosité puérile, qui doit être rangée dans la présente catégorie. C'est celle qui consiste à prendre des fragments de monuments, de certaines parties des objets d'art, qui sont enlevées sans aucun but comme valeur, mais à titre de souvenirs. On prend, par exemple, quelques tubes de pierres ou d'émaux formant une mosaïque, de petits fragments de statues, de bas-reliefs. Chacune de ces soustractions semble, au fond, n'être rien, et après un certain nombre de semblables détournements, un objet d'art, un monument se trouve fragmenté et détruit. Ces mutilations se font, il faut le redire, non par cupidité, mais dans un but de curiosité, pour conserver des souvenirs. Le sentiment que doivent inspirer ces sortes de soustractions, c'est le dégoût pour de tels instincts d'ignorance et de barbarie.

Quant aux livres spécialement, il faut bien men-

1. Mémoires de Fléchier sur les grands-jours tenus à Clermont, p. vj.

tionner une autre nature d'idées qui cause des destructions et des spoliations. Il y a des personnes qui empruntent un livre, ne le rendent pas, le donnent à d'autres, l'oublient, le jettent, le brûlent, et tout cela sans avoir la moindre idée de faire un mal quelconque, une action blâmable. Cela vient de la persuasion dans laquelle sont beaucoup de personnes qu'un livre, ce n'est rien. Cela semble bizarre, mais cela est parfaitement exact et l'on en voit fréquemment des preuves. Des hommes, fort honorables d'ailleurs, prennent ou reçoivent un livre isolé, ou même un volume d'un ouvrage qui en contient dix; ils le perdent, le jettent, se le laissent prendre, sans penser que ce qu'ils commettent est, tout simplement, une soustraction très-blâmable.

La négligence, l'insouciance ont produit de nombreuses destructions d'objets d'art, perdus par le fait des hommes isolés, sans but quelconque. Ces dégâts ont été, sans aucun doute, fort nombreux. J'en cite seulement deux exemples.

Les vitraux peints par Jean Cousin, qui ornaient dans le château d'Anet la chambre à coucher de Diane de Poitiers, furent détruits en 1683, par suite de constructions ordonnées dans ce château par M. de Vendôme[1].

Un résumé des travaux exécutés à Autun pour la découverte et la conservation des monuments antiques qui se trouvent dans cette vieille cité, contient des détails qui attestent les soins et la sollicitude de quelques hommes du pays, pour obtenir sur ce point des

1. A. Lenoir, Histoire des Arts en France, pl. 111.

résultats intéressants. Mais on trouve également dans ces récits bien des preuves d'abandon, de négligence et de fâcheuses pertes. En 1841, on découvrit près de Saint-Pierre-l'Estrier de nombreuses sépultures antiques qui furent détruites, ou vendues comme pierres; les ossements que ces sarcophages renfermaient furent brisés et dispersés[1].

Terminons ces observations relatives aux destructions de monuments causées par la négligence, l'insouciance des hommes isolés, en entrant dans quelques considérations générales. Leur grande importance sera appréciée et l'on ne trouvera pas déplacés ici les détails qui vont être exposés.

L'homme éprouve un besoin continuel de connaître les objets qui l'entourent, pour se rendre compte des avantages de toute nature qu'il peut en tirer. Il a pour arriver à cette connaissance le secours de ses sens, et il est poussé presque involontairement à les employer tous. L'éducation seule peut l'arrêter dans la pratique de ces examens; mais, dans beaucoup de cas, elle est impuissante, parce qu'elle est incomplète. Il a été déjà fait une observation sur ce point pour l'enfance. Lorsqu'un objet est présenté à un enfant, il arrive très-fréquemment qu'il le regarde, le porte à sa bouche pour juger s'il peut le manger, et, dans le cas contraire, il le brise ou le rejette. L'homme fait, grand enfant quelquefois, aperçoit un objet, il cherche à le connaître; pour cela que voit-on fréquemment? Il veut le toucher, le sentir, le porter à sa bouche pour en connaître le goût,

1. Autun archéologique, Société éduenne, p. 40 et suiv., p. 55.

le frapper pour savoir quel son il produit. Les objets d'art, comme tout le reste, sont soumis à ces essais de l'homme, résultats de sa nature, et qui ne peuvent être réglés, amendés que par l'éducation, par l'instruction. Mais celles-ci sont souvent mal dirigées sous ce rapport, et ne donnent pas les habitudes d'ordre et de soins qui seraient désirables. Que l'on examine la conduite de quelques hommes dans les musées, dans les bibliothèques, dans les collections de tout genre. Malgré les précautions prises, les avis donnés par écrit et verbalement, la surveillance des employés, on voit continuellement des personnes porter les mains sur ce qui est à leur portée. Lorsque des objets, surtout les manuscrits, livres, dessins, estampes, sont donnés en communication, il faut voir journellement ce qui se passe, dans les dépôts publics, pour juger à quel point d'irréflexion, de manque de tous soins, d'incuries, arrivent plusieurs des hommes auxquels ces objets sont confiés. Et encore, faut-il penser que ces hommes ne sont pas les premiers venus; il y a sans doute parmi eux des curieux inintelligents, mais la majorité se compose de personnes plus ou moins instruites, ou qui cherchent l'instruction. Eh bien! on voit trop souvent, dans ces salles, des personnes froisser les livres, les ployer, mouiller leurs doigts pour tourner les feuillets, placer leurs plumes, leurs coudes, sur les volumes ouverts.

Dans ces dernières années, on a vu dans un de nos jardins publics des scènes déplorables. Les élèves de pension en promenade s'arrêtaient dans des parties de ces jardins où il y a des statues en termes. Pendant que le plus grand nombre de ces élèves jouaient aux

barres ou à d'autres jeux, quelques-uns d'entre eux grimpaient sur les statues en termes, s'accrochaient aux mains, aux bras de ces figures, à leurs attributs et détérioraient des parties de ces marbres. Cela se passait devant les maîtres de ces écoliers, qui n'en disaient rien, devant les promeneurs dont la plus grande partie n'y donnaient aucune attention.

Que doivent produire de semblables éducations? quels sentiments de convenances, d'obéissance aux lois, de respect pour les propriétés, peuvent exister dans l'esprit de jeunes gens ainsi élevés? Quelles impressions doivent laisser, dans l'esprit d'hommes ayant participé à de tels actes, les souvenirs des divertissements de leur enfance? De quelque côté que l'on examine de pareils faits, on ne trouve que des réflexions déplorables.

Les causes réelles et premières de tant de désordres de cette nature qui ont lieu dans ce monde, sont les résultats des systèmes vicieux des éducations données aux enfants, aux jeunes gens. Si ces systèmes n'étaient pas si contraires au véritable sens intime de l'homme et surtout au but vers lequel on devrait le guider, beaucoup d'hommes seraient fort différents de ce qu'ils sont. On leur fait perdre les plus précieuses années de la jeunesse à apprendre des mots qu'ils devront oublier lorsqu'ils entreront dans la vie réelle, au lieu de leur enseigner les notions qui pourraient leur être utiles.

Ces idées ne sont point nouvelles. Beaucoup de bons esprits les ont exprimées depuis longtemps. Un homme instruit écrivait en 1605, en parlant des écoles :

« Nous y voyons les enfants plus consommer d'an-

nées à l'apprentissage des paroles, qu'ils n'employent de moys à la cognoissance des choses[1]. »

Sans doute ce n'est pas ici le lieu de développer des systèmes d'éducation plus rationnels que ceux généralement suivis. Mais il n'est pas tout à fait hors de propos, pour arriver à des considérations relatives aux matières développées dans cet ouvrage, d'exposer quelques idées sur les bases qui devraient être adoptées dans l'éducation générale.

La nature de l'homme, sa totale incapacité pendant les longues années de son enfance, la nécessité impérieuse pour lui de la vie en commun, de la société, tracent des règles qui devraient servir de guide dans tout ce qui tient à son élèvement, son éducation, son instruction.

Avant tout, et en indiquant en peu de mots ce qui tient à l'élèvement des enfants, ne doit-on pas être frappé du manque de presque toutes prescriptions légales relatives aux soins que demandent les premiers temps de notre existence? Ce n'est pas ici qu'il convient de traiter un pareil sujet, qui ne pourrait être développé sans de nombreux détails que leur gravité ne permet pas de présenter en abrégé.

Que chacun se rende compte des soins que demande, sous le rapport hygiénique, cet être à peine sorti à la lumière, qui est le fils de l'homme. Que l'on analyse ensuite comment ces soins sont donnés; que l'on juge les pratiques de toute nature auxquelles cet être nouveau-né est soumis; que l'on tire de ces ex-

[1]. Antoine de Laval, Desseins des professions nobles, etc.; préface, p. 4.

posés les conclusions évidentes qui en résultent, pendant la vie entière, pour tant d'êtres humains privés de santé, dégradés par des défauts de conformation physique et des désordres dans l'intelligence.

L'entrée de l'homme dans la vie, entourée de tant d'aberrations, qui viennent d'être à peine indiquées, causées par l'homme lui-même, est une grande figure qui indique les dangers qui l'attendent à chaque pas dans sa carrière par les résultats des vices des institutions qu'il se donne à lui-même. Dieu, qui a tout créé, a donné à l'homme, sans doute, les passions qui le détournent de la voie qu'il devrait suivre pour accomplir dignement sa destinée, mais il lui a donné aussi l'intelligence et la conscience, qui devraient toujours lui servir de guides, surtout lorsqu'il est chargé de gouverner ses semblables. Dans les bases des religions de tous les peuples, on trouve cette indication du libre arbitre donné à l'homme, et celle de l'usage qu'il doit en faire pour arriver à ce qui est le bien.

Après les premiers enseignements pratiques donnés par les pères et mères, les idées commençant à se développer, quelles devraient être les directions données aux enfants? Ces directions devraient être tracées dans le triple but de l'éducation physique, morale et intellectuelle.

Pour la première, il faudrait faire connaître à l'enfant qui doit devenir homme ce qu'il est physiquement, son organisation. Les premières notions à lui donner devraient être des éléments de chirurgie, de médecine, d'hygiène surtout; les premières habitudes à lui faire contracter devraient être des pratiques tendant à conserver ses qualités physiques et à les perfectionner, la

tempérance, les exercices corporels, la gymnastique, la natation.

Simultanément, mais plus particulièrement lorsque la jeunesse s'écoule, il faudrait s'occuper de l'éducation morale. C'est sur ce point principalement que les systèmes d'éducation demandent des réformes. Ils sont basés sur l'idée qu'il faut enseigner aux enfants ce que certains hommes ont professé dans certains pays et en certains temps, comme étant la règle de toutes choses. On leur apprend à redire des pensées émises par d'autres au lieu de chercher à développer en eux des idées, fruits de leur propre intelligence.

Après ce qui tient aux affections de famille, on ferait réfléchir les enfants sur le but principal de l'existence, l'association entre les hommes. On leur enseignerait leurs obligations envers leurs semblables et les obligations de ceux-ci envers eux; leurs devoirs et leurs droits.

Il faudrait surtout diriger ces jeunes esprits vers ce qui est le bien en toutes choses, et leur faire comprendre que ce qui est le plus utile à l'homme, et pour le temps présent, et surtout pour l'avenir, c'est l'honnêteté, le sentiment du devoir.

Quant à l'instruction intellectuelle, à tout ce qui tient à l'enseignement proprement dit, il est évident que les directions à lui donner devraient être basées sur les nécessités dans lesquelles chaque homme se trouvera placé lorsqu'il entrera dans la vie réelle. Ainsi, il faudrait enseigner d'abord ce qui est utile à tous les hommes, la lecture, l'écriture, l'arithmétique, des éléments des sciences physiques et mathématiques, les bases de la législation, la géographie, l'histoire, princi-

palement celle du pays ; et il faudrait ensuite , et surtout, donner les instructions professionnelles relatives à la carrière à laquelle chaque élève est destiné.

Les parties de l'instruction relatives aux langues anciennes, à la littérature, à l'histoire des sciences, à celle des peuples anciens ou étrangers, et à tout ce qui est érudition devraient évidemment être réservées à quelques esprits d'élite ou à de jeunes hommes placés dans des situations tout à fait exceptionnelles.

Il est bien entendu que tout ce qui se rapporte à l'instruction religieuse est ici entièrement réservé.

Pour tous ces enseignements, en cherchant à les diriger dans les buts indiqués, on trouverait des méthodes plus efficaces que celles qui sont suivies maintenant. Il en est une qui produirait d'heureux résultats. On pourrait diviser, dans les diverses classes, les leçons en deux parties. La première serait destinée à l'enseignement donné par le maître. La seconde, plus ou moins circonscrite, serait remplie par des discussions entre les enfants eux-mêmes, sous la direction du maître, sur ce qu'il leur aurait enseigné un moment auparavant. L'énonciation d'un pareil système, peu employé jusqu'ici, soulèverait sans doute bien des oppositions. Il mérite cependant que des hommes connaissant l'enseignement, et des esprits éclairés se livrent à l'examen des questions qui en naissent.

Il résulte de l'ensemble de ces idées l'évidence de tout ce qu'il y a d'erroné dans un système d'éducation, unique, donné dans des établissements soumis aux mêmes règles, et dans lesquels tous les enfants devant recevoir une instruction un peu élevée, sont admis pour y apprendre les mêmes choses par les mêmes

méthodes, tandis que tous ces enfants sont destinés, devenus hommes, à des carrières de toutes les natures et fort diverses.

Ce qu'il faut à un peuple, en matière d'éducation et d'instruction, c'est un grand nombre d'écoles dirigées dans des buts différents.

Ces considérations exposées d'une façon très-succincte ne l'ont été ici que pour arriver à des conclusions de même nature relativement aux notions qui font le but de cet ouvrage. Il s'agit de rappeler l'utilité que présenterait dans l'éducation l'étude simultanée des notions écrites et des notions figurées, parce que cette méthode tend évidemment au développement de l'intelligence des enfants par elle-même.

On pourrait ajouter ici quelques exemples qui prouveraient la grande utilité d'un système d'enseignement des notions historiques fondé sur la réunion des idées figurées aux idées écrites. Mais il est facile de s'en convaincre par la pensée. Que l'on cite un fait remarquable, une noble action, un événement solennel. On les fait connaître à des enfants, à des jeunes gens; on cherche à leur en faire apprécier la véritable portée, à leur inspirer le désir d'imiter ce qui est bien, de fuir le mal. Le but se trouverait bien mieux rempli, les souvenirs se fixeraient davantage dans la mémoire de ces jeunes intelligences, si le maître présentait en même temps des représentations de monuments authentiques du temps, et disait : Voilà les portraits de ces hommes, nos aïeux, comme ils étaient vêtus, logés; voilà les représentations fidèles de leurs habitudes, de leur vie privée et publique. Cette manière d'enseigner l'histoire vaudrait mieux pour l'instruction de jeunes gens de

notre pays et de notre époque que celles que l'on suit généralement.

IV. — DESTRUCTIONS ET SPOLIATIONS PAR LES HOMMES AYANT AUTORITÉ.

Nous passons aux destructions et spoliations causées par les hommes ayant autorité. Ici l'on peut présenter plus de faits positifs remarquables, parce qu'ils ont été mieux constatés.

Les dévastations causées par les guerres, les dissensions politiques, les troubles religieux et les instincts de la cupidité se trouvent presque constamment réunis dans les événements que l'histoire fait connaître. Ceux qui vont être rappelés et qui ont ces divers caractères seront donc réunis en une même série. Les fractionner aurait l'inconvénient d'amoindrir les instructions qui en résultent.

Les hommes et les réunions d'hommes placés à la tête des sociétés, les corporations, les personnages puissants, ont commis de nombreuses destructions et soustractions de monuments et d'objets d'art pour en tirer des avantages de diverses natures. On ne faisait ordinairement connaître, quand cela se pouvait, ni les spoliations ni leurs causes. Lorsqu'elles étaient publiques, on prétextait la nécessité de donner de meilleures destinations aux objets dont on s'emparait. Les gouvernements invoquaient toujours les besoins d'argent pour les affaires de l'État.

De tout temps, et bien avant que Louis XIV eût prononcé ce mot célèbre : « l'État, c'est moi ! » beaucoup de personnages placés à la tête des sociétés de toutes

natures, ont considéré les objets faisant partie du domaine public, général, appartenant à tous, comme étant leur propriété particulière.

Les églises, les monastères, ont été dépouillés de leurs objets précieux par les gouvernements. Les résultats de ces spoliations amenaient la nécessité de détruire, de vendre les choses enlevées pour en obtenir des sommes effectives. Dès les premiers temps de la monarchie française, ces exactions eurent lieu. Dans le xv⁹ siècle, elles furent nombreuses. Elles se multiplièrent depuis, et dans le xvi⁹ siècle elles furent aussi fréquentes que considérables. Les temps de guerre civile étaient les époques des plus grandes spoliations.

Avant tout, citons un fait remarquable, quoiqu'il ne se rapporte pas à des destructions de monuments, mais parce qu'il fait connaître les idées et les habitudes des temps du moyen âge, précisément parce qu'il est relatif à une époque postérieure et qu'il s'agit d'un homme haut placé sous tous les rapports.

Dans ses Mémoires, le duc de Sully raconte la surprise que le roi Henri IV voulut tenter sur Paris, après la bataille d'Arques, à la fin de l'année 1589. Il fit attaquer tous les faubourgs en même temps. Celui de Saint-Germain tomba en partage à MM. d'Aumont, de Châtillon et de Rosni, qui pénétrèrent dans ce faubourg et même jusqu'à la porte de Nesle et au Pont-Neuf. Il fallut se retirer, le duc de Mayenne étant arrivé au même moment avec son armée. Le duc de Sully fait de cette attaque un récit dont voici quelques passages :
« Je ne tuois qu'à contre-cœur des gens, que la peur rendoit plus morts que vifs.... Une partie des faubourgs fut pillée; nos soldats ne sortirent point de

celui de Saint-Germain qu'ils n'eussent enlevé tout ce qu'ils trouvèrent propre à l'être. J'y gagnai bien trois mille écus, et tous mes gens y firent un butin très-considérable[1]. »

Ainsi, voilà un grand seigneur, Maximilien de Béthune, marquis de Rosni, depuis duc de Sully, grand maître de l'artillerie, surintendant des finances, maréchal de France, le meilleur des ministres d'un de nos meilleurs rois, qui avoue tout simplement qu'il a tué des Français qui ne se défendaient guère, qu'il a fait piller un des faubourgs de Paris, que ses gens y firent un butin considérable et qu'il y *gagna*, lui, trois mille écus.

Il faut ajouter ici que le duc de Sully était d'une honnêteté stricte, d'une loyauté entière dans tout ce qui tenait aux habitudes ordinaires de la vie et à l'administration des affaires publiques qui lui étaient confiées. Il se refusait à accepter tous présents des personnages avec lesquels il avait à traiter quelques affaires[2].

Si les choses se passaient ainsi en 1589, dans une guerre, il est vrai, politique et religieuse, quels devaient être les résultats des guerres dans les siècles antérieurs !

Les citations suivantes, qui pourraient être beaucoup plus nombreuses, feront connaître la nature des dévastations et spoliations qui doivent être rangées dans la catégorie de faits dont il est question.

L'église abbatiale de Saint-Taurin, près Évreux, renfermait beaucoup de richesses. Cette maison religieuse

1. Mémoires de Maximilien de Béthune, duc de Sully, liv. III.
2. *Idem*, liv. VI, 1594.

fut entièrement dépouillée par l'avidité du premier abbé commendataire du couvent, le cardinal Jacques d'Annebault. « Abusant de son autorité, dit Le Brasseur, p. 316, il enleva la plus grande partie des meubles de l'abbaye et de l'église, fit même casser et rompre par morceaux la grosse cloche, en vendit le métal à la livre et employa le prix à son profit. Jean Le Grand, abbé régulier, qui vivait encore, voyant cette disposition qui déshonorait et le monastère et l'église, en conçut un si grand déplaisir qu'il en mourut le 16 avril 1540[1]. »

L'abbaye de Fleury ou Saint-Benoît-sur-Loire possédait depuis plus de huit siècles une bibliothèque aussi nombreuse qu'importante, lorsqu'elle reçut en 1551, pour abbé commendataire, Odet de Coligny, cardinal de Châtillon. Il embrassa bientôt après les opinions calvinistes, et n'en jouit pas moins, pendant les six années qui suivirent la publicité de son changement de religion, de tous les bénéfices attachés à ses honneurs ecclésiastiques. Pendant ce temps, de 1562 à 1569, il dilapida les biens du monastère de Fleury, fit saisir par son intendant tous les vases précieux, les diptyques et les couvertures d'or et d'argent des évangélistaires, les croix, les candélabres, les encensoirs, la châsse d'or de saint Benoît et la plupart des riches coffres qui renfermaient les reliques des saints. Les manuscrits de la bibliothèque furent détruits ou dispersés. Une partie de ces manuscrits passèrent dans les bibliothèques Petau, Bongars, puis dans celles de l'Électeur palatin et de Christine, reine de Suède, puis

1. Recueil de la Société libre d'agriculture, sciences, arts et belles-lettres du département de l'Eure, t. IX, p. 310.

enfin dans la collection du Vatican. La *Gallia Christiana* et divers auteurs parlent de ces destructions et dilapidations [1].

Le roi Louis VII mourut de paralysie à Paris, le 18 septembre 1180. « Son corps fut inhumé dans l'église de l'abbaye de Barbeaux, près de Melun, où la reine Alix, sa femme, lui fit élever un tombeau de marbre blanc. Le roi Charles IX, étant à Fontainebleau, eut la curiosité de faire ouvrir ce tombeau : on y trouva le corps de Louis VII presque entier, et ses ornements royaux à demi consumés par la pourriture. Il avait des anneaux aux doigts et une croix d'or au col. Le roi et les princes du sang qui se trouvèrent là présents, les prirent pour les porter en mémoire d'un si bon et religieux prédécesseur [2]. »

L'abbaye de Fontenelle ou de Saint-Wandrille, à sept lieues de Rouen, avait été fondée sous Clovis II par saint Wandrille. Ce monastère de l'ordre de Saint-Benoît et l'un des plus illustres, était aussi le plus ancien de la Normandie, après celui de Saint-Ouen, de Rouen. Dans les temps anciens et surtout depuis le XVIe siècle, les dévastations et les dépouillements de cette abbaye furent nombreux. On peut lire de longs récits de destructions de tombeaux et autres monuments, de dilapidations, de ventes de matériaux provenant des édifices religieux, et cela opéré par les prieurs, abbés et religieux de cette abbaye [3].

1. Paulin Pâris, t. IV, p. 50 et suiv.
2. Mézerai, Abrégé chronologique de l'Histoire de France; Amsterdam, David Mortier; 1755, t. V, p. 50.
3. Précis analytique des travaux de l'Académie royale des sciences, belles-lettres et arts de Rouen, pour l'année 1832. — Essai sur l'abbaye de Saint-Wandrille, par E. H. Langlois, p. 236, 262, 263, 276, 294.

Le roi Louis XIV avait fort aimé le cardinal de Coislin, évêque d'Orléans; il avait pour ce prélat une estime déclarée et qui allait jusqu'à la vénération. Après la mort de ce saint évêque, arrivée en 1706, le roi se laissa influencer par le père Tellier, qui lui persuada que le cardinal avait été janséniste. On alla, suivant les ordres du roi, jusqu'à ôter de la cathédrale d'Orléans la tombe du cardinal, parce que les fidèles avaient pris l'habitude d'aller prier près de cette tombe, et l'on empêcha avec violence ce pieux usage, qui avait commencé dès la mort de cet évêque, et qui n'était que la conséquence de la réputation que sa vie entière lui avait acquise [1].

L'église collégiale de Saint-Georges, de Nancy, fondée en 1339 par Raoul, duc de Lorraine, fut successivement élevée, dotée et embellie par ses successeurs. En 1380, elle fut à peu près terminée par le duc Jean. C'était la chapelle et le lieu principal des sépultures des ducs de Lorraine. Plusieurs d'entre eux et d'autres personnages éminents y furent enterrés. Mais au commencement du xviie siècle, la splendeur de cette église diminua; elle fut successivement dépouillée de ses avantages de toute nature, et la fondation de la primatiale de Nancy surtout contribua à achever son abaissement. Enfin, en 1717, le duc Léopold fit détruire le chœur de cette église. Les chanoines dressèrent, en date du 15 juin de cette année, un procès-verbal dans lequel on peut lire les destructions, les dispersions et les profanations qui eurent lieu dans ce lieu qui eût dû être respecté. Le mausolée des ducs

1. Mémoires de Saint-Simon, ch. CCLXIV.

Jean de Lorraine et Charles d'Anjou, celui de Charles le Téméraire furent détruits. Beaucoup d'autres monuments aussi précieux sous le rapport de l'art que pour les souvenirs historiques qu'ils rappelaient, et respectables par leur origine et la mémoire de ceux pour qui ils avaient été élevés, furent aussi renversés. Enfin, en 1742, ce qui restait de cette église fut détruit par les ordres de Stanislas, roi de Pologne, duc de Lorraine, dit le Bienfaisant. Les matériaux servirent de moellons pour les édifices nouveaux que ce prince fit élever à Nancy et qu'il ne finit même pas [1].

Les églises de la ville de Reims, si riches en objets précieux, furent dépouillées par les exigences des souverains depuis les époques où elles furent successivement fondées, jusqu'à la moitié du xvIIIe siècle [2].

Il existait à Sens, dans l'église de Saint-Étienne, un précieux retable en or représentant des sujets sacrés, qui avait été donné à cette église par Sevin ou Seguin, archevêque de Sens, de 977 à 999. En 1760, ce précieux monument fut porté à la monnaie et fondu sur un ordre du roi Louis XV. Il produisit une somme de 40 000 fr., dont une partie fut placée en rentes sur le clergé de France [3].

Un magnifique autel de l'église de Notre-Dame de Reims fut détruit avant la révolution de 1789, et les matières précieuses qui le formaient furent fondues et vendues [4].

La belle châsse en argent de Saturnin, qui existait à

1. Voir Société d'Archéologie lorraine, t. I, bulletin 3, p. 157 et suiv.
2. Prosper Tarbé, Trésor des Églises de Reims, p. 27 et suiv.
3. Du Sommerard, Les Arts au moyen âge, t. V, p. 247.
4. Prosper Tarbé, Trésor des Églises de Reims, p. 122.

Toulouse, fut fondue en 1792, sans que l'on prît même la peine de mouler les figures de ronde bosse et les admirables bas-reliefs qui la décoraient. C'était l'œuvre de Nicolas Bachelier ou plutôt Bachelieri, dernier fils de l'architecte-sculpteur de ce nom, de Lucques, qui s'était établi à Toulouse [1].

Les églises de Reims furent presque entièrement dépouillées. Outre les objets en métaux ou précieux, les belles tapisseries, les curieuses toiles peintes qu'elles renfermaient furent détruites ou dispersées [2].

La chaire de l'archevêque de Rouen, belle sculpture en bois du XVIe siècle, fut détruite dans le mois de février 1793 par suite d'un arrêté de la commune de Rouen, approuvé par le conseil général du département, sous le prétexte que c'était un trône et que ce monument gothique blessait également le bon goût et les principes de l'égalité [3].

Il existait avant la révolution de 1789, à Toulouse, des registres contenant les annales de cette ville. Ces commentaires municipaux étaient conservés au Capitole; ils formaient le Livre d'or de la cité.

Ces annales commençaient à l'an 1295. Pendant plus d'un siècle, ces volumes ne contenaient que les noms des capitouls et de leurs officiers, avec les portraits de ces capitouls, peints en miniature, dans les premières lettres. Depuis, on plaça dans ces registres des faits divers, et l'on donna plus d'étendue aux por-

[1]. Mémoires de la Société archéologique du midi de la France, t. I, p. 354.
[2]. Prosper Tarbé, Trésors des Églises de Reims, p. 30 et suiv. — L. Paris, Toiles peintes de Reims, t. I, Introduction.
[3]. E. H. Langlois, Stalles de la cathédrale de Rouen, p. 201.

traits. Au milieu du xvi° siècle, Guillaume de la Perrière, historiographe de la ville et écrivain fécond, travailla à ces annales.

A l'époque de la révolution de 1789, ces volumes étaient au nombre de douze, contenant cinq cent quatre-vingt-quatorze portraits de capitouls, peints par les peintres du Capitole, et deux cents autres tableaux représentant des événements importants survenus, soit à Toulouse, soit dans d'autres pays.

Le 8 août 1793, les représentants du peuple, en mission près l'armée des Pyrénées, Cl. Alexandre Isabeau, Augustin-Jacques Legris et Marc-Antoine Baudot, délégué dans le département du Lot et dans les contrées voisines, étant à Toulouse, rendirent un arrêté portant que les registres du capitoulat et les portraits des capitouls seraient remis au président de la Société populaire et brûlés sur l'autel de la patrie, le 10 août, aux cris de : *Vive l'Égalité!*

Le conseil général, extraordinairement assemblé, délibéra d'exécuter avec empressement ledit arrêté !

Baudot fut le principal instigateur de cet acte de vandalisme.

Quelques-uns de ces volumes furent préservés [1].

De 1792 à 1795, de très-nombreuses destructions de monuments et principalement de tombeaux eurent lieu dans toutes les parties de la France. Il faudrait entrer dans de longs détails, et un livre spécial pour exposer toutes les spoliations et les destructions de ces temps. Quelques localités furent plus que d'autres livrées à ces dévastations.

1. Mémoires de l'Académie nationale des sciences, inscriptions et belles-lettres de Toulouse, iv° série, t. I, 1851, p. 410.

Dans les églises et les monastères, les tombeaux furent violés et en partie détruits. Les restes qu'ils contenaient furent dispersés, quelquefois insultés. Un grand nombre de ces déplorables événements ne doit pas être imputé au pouvoir central qui gouvernait la France, ainsi que cela va se trouver bientôt établi; mais aux autorités inférieures, poussées à ces excès par la situation des esprits et la marche des événements de cette époque. Il faut surtout rapporter cette fureur de destruction qui s'empara alors de tant d'imaginations à toutes les causes qui avaient amené le bouleversement social de 1789.

Comme l'ensemble de tous ces faits, à jamais déplorables, serait ici trop étendu, indiquons-en seulement quelques-uns.

Les plus graves eurent lieu à l'abbaye de Saint-Denis. On peut en trouver les récits dans plusieurs ouvrages, et spécialement dans ceux de Millin et d'Al. Lenoir. Celui de M. le baron Guilhermy contient des résumés remarquables et très-curieux sur l'ancien état de l'église de cette abbaye, les destructions de 1793-94, la manière dont ensuite les monuments furent préservés, transportés, conservés, restaurés.

L'église de Saint-Denis contenait les tombes du plus grand nombre des rois de France jusqu'à Henri II, de beaucoup de princes et princesses de la famille royale, et de quelques autres personnages. Cette abbaye fut supprimée en 1790.

Un décret de la Convention nationale du 31 juillet 1793 ordonna la destruction des tombeaux de Saint-Denis, en commémoration de la journée du 10 août 1792. Des mesures de conservation furent prescrites

relativement aux objets d'art. Dom Poirier, ancien bénédictin, et depuis membre de l'Institut, fut chargé de ce soin. Le procès-verbal des exhumations est daté du 12 octobre 1793 au 18 janvier 1794. Les restes des corps trouvés dans les tombes furent dispersés.

De nombreux objets précieux furent aussi trouvés dans ces tombeaux; on cite dix couronnes, neuf sceptres, trois mains de justice, quatre anneaux, des agrafes, chaînes, étoffes, broderies. Ces objets furent vendus ou dilapidés. On pense que plusieurs sont dans des collections publiques ou privées. Le sceau en argent de la reine Constance de Castille, femme de Louis VII, fut conservé et placé au département des antiques et médailles de la Bibliothèque nationale.

Quant aux pierres tombales, et autres monuments, de marbre et de pierre, ils furent postérieurement transportés à Paris lors de la formation du musée des Petits-Augustins, par les soins de Alex. Lenoir. Malgré tout ce qu'il put faire, et son zèle, la conservation de ces débris et leur transport à Paris causèrent de nouvelles dégradations et des confusions dans ceux des monuments composés de diverses parties, et dans les attributions.

Le musée des Petits-Augustins fut ouvert en 1794. Il fut successivement établi, classé et dirigé par Al. Lenoir, ainsi qu'on peut le voir dans les ouvrages qu'il a publiés.

En 1806, un décret impérial ordonna la restauration de l'église de Saint-Denis. A dater de cette époque, des restaurations déplorables ont été entreprises, et ceux qui en ont été chargés ont aggravé l'état dans lequel cet édifice se trouvait.

Le 16 décembre 1816, une ordonnance royale décida la clôture du musée des Petits-Augustins, l'établissement dans ce local de l'école des Beaux-Arts, et la restitution des monuments aux églises et aux familles qui en avaient été spoliées.

Alors commença une série de nouveaux désordres qui causèrent des dégâts, des destructions de monuments, et des confusions inouïes. On rendit quelquefois aux églises et aux particuliers des monuments autres que ceux qui leur avaient été enlevés. On confondit les tombes des rois et des reines par de fausses attributions, dans les arrangements nouveaux faits à Saint-Denis. Ces restaurations furent remplies d'erreurs; des armoiries même furent déplacées, et celles coloriées le furent contrairement aux règles du blason. Des inscriptions furent changées.

Quant à la partie architecturale de l'église, il en fut de même; on a dépensé pour la restauration de cet édifice plus de sept millions, depuis 1806, pour placer l'édifice dans un état de ruine. Telle est l'opinion d'hommes instruits, et suivant eux le mal que le vandalisme de 1793-1794 n'avait pas fait a été exécuté avec la réflexion, le temps et l'argent que l'on aurait pu consacrer à des restaurations convenables [1].

Un des édifices religieux qui souffrit de plus graves destructions, après l'église de Saint-Denis, fut le monastère des Célestins de Paris. On y détruisit la chapelle d'Orléans qui contenait les tombes de plusieurs princes de cette famille; on renversa la statue de Philippe Chabot de Jean Cousin, le groupe des trois

[1]. Voir : le baron Guilhermy. Monographie de l'église royale de Saint-Denis. — Revue archéologique, etc.

grâces de Germain Pilon, les colonnes d'Anne de Montmorency, de François II, de Timoléon de Brissac, l'obélisque de la famille de Longueville, etc.

A Dijon, les destructions furent particulièrement des plus regrettables. Les beaux tombeaux des ducs de Bourgogne furent brisés.

Les dévastations de cette époque, qui ont amené la perte de si grandes quantités de monuments et d'objets d'art, demandent que nous entrions ici dans quelques considérations générales à ce sujet. La révolution de 1789, ou plutôt les événements qui en ont été la conséquence de 1792 à 1795, ont causé bien des désastres de cette nature, mais il est nécessaire de les caractériser et de faire des parts équitables aux faits, aux idées et aux hommes de ces temps.

Ce n'est point ici le lieu de tracer un tableau, même succinct, des causes qui ont amené la révolution de 1789, les troubles qui la suivirent et spécialement ceux de 1792, ainsi que du désordre qui s'établit dans presque toutes les parties de la France. Ces faits et leurs résultats ne doivent être considérés dans cet ouvrage que sous les rapports de la dévastation des productions des beaux-arts et des monuments.

Un nouvel ordre de choses entièrement différent de celui auquel il succédait, la destruction des priviléges du clergé et de la noblesse, un gouvernement républicain succédant à la monarchie ; ces causes et tant d'autres, qui en étaient la conséquence, constituaient des situations entièrement nouvelles. Dans de telles circonstances, et surtout dans les premiers temps de ces troubles, il est facile de reconnaître que les monuments et les œuvres des arts ne pouvaient pas être respectés.

Les diverses causes qui ont été indiquées se réunirent pour détruire : l'ignorance, la cupidité, les haines politiques, les divergences d'opinions religieuses.

De très-grands nombres d'objets d'art qui rappelaient la monarchie, la suprématie de la noblesse, le culte catholique, furent donc détruits. Cependant il faut reconnaître que la plus grande partie de ces destructions doivent être attribuées aux effets de l'opinion des masses à ces époques plutôt qu'à la volonté précise des hommes du pouvoir, sauf dans des circonstances spéciales ayant un but politique.

Une très-grande part dans les causes de ces malheurs doit être attribuée à la situation intérieure du pays, aux craintes qu'elle inspirait pour des retours vers le passé.

Les hommes placés à la tête du gouvernement ne prirent pas des mesures de dévastations générales. Ils s'y opposaient fréquemment. Le mal était opéré par les pouvoirs et les agents inférieurs.

Les prescriptions légales, les ordres administratifs des années 1791 et 1792, ne furent jamais entièrement mis en oubli : L'assemblée nationale avait chargé son comité d'aliénation de veiller à la conservation des monuments des arts qui étaient placés dans les biens du clergé. La municipalité de Paris avait nommé des savants et des artistes pour les adjoindre à ceux que le comité d'aliénation avait choisis. Ces savants réunis formèrent une commission des monuments.

Un dépôt général fut placé aux Petits-Augustins; Al. Lenoir en fut nommé garde le 4 janvier 1791, et, depuis, ce dépôt devint le Musée des monuments français[1].

1. Al. Lenoir, Musée des Monuments français, t. I, avant-propos.

Malgré ces précautions, ces dispositions légales et administratives, le désordre fut grand de 1792 à 1795 et encore depuis. Les destructions de monuments et d'objets d'art furent très-nombreuses. Mais, il faut le redire, jamais les prescriptions du gouvernement ne furent tracées dans ce sens. Il y a beaucoup de preuves du contraire. Rappelons que, pendant les époques les plus désastreuses, le président de la commission des arts qui avait remplacé celle des monuments, Grégoire, publia trois mémoires contre le vandalisme, qui furent transmis à un nombre considérable d'exemplaires dans tous les départements [1].

Citons un seul exemple des prescriptions du pouvoir central sur ce sujet, pris de l'époque la plus déplorable du régime de la Terreur.

Un décret de la Convention nationale du 18 vendémiaire an II (9 octobre 1793) avait prescrit la destruction des monuments de la féodalité. Un autre décret, explicatif du premier, fut rendu le 3 brumaire an II (24 octobre 1793), pour empêcher les destructions des monuments et d'objets d'art qui étaient causées par le décret précédent. Voici les deux premiers articles de ce décret :

« Article 1. Il est défendu d'enlever, de détruire, mutiler ni altérer en aucune manière, sous prétexte de faire disparaître les signes de féodalité ou de royauté dans les bibliothèques, les collections, cabinets, musées publics ou particuliers, non plus que chez les artistes, ouvriers, libraires ou marchands, les livres imprimés ou manuscrits, les gravures et dessins, les

1. Al. Lenoir, Musée des Monuments français, t. I, avant-propos, p. 5.

tableaux, bas-reliefs, statues, médailles, vases, antiquités, cartes géographiques, plans, reliefs, modèles, machines, instruments et autres objets qui intéressent les arts, l'histoire et l'instruction.

« Article 2. Les monuments publics transportables, intéressant les arts ou l'histoire, qui portent quelques-uns des signes proscrits, qu'on ne pourrait faire disparaître sans leur causer un dommage réel, seront transportés dans le musée le plus voisin, pour y être conservés pour l'instruction nationale. »

On pourrait donc mettre en regard de tant de dévastations qui ont été commises dans ces temps de désordre bien des faits qui feraient contraste, et qui prouveraient que l'esprit de destruction n'était ni général, ni entier, ni surtout approuvé.

Quelques-uns de ces faits présenteraient même des circonstances assez bizarres. Ainsi, le tome 46 de l'histoire de l'Académie des inscriptions et belles-lettres, publié en 1793, par ordre de la Convention nationale, contient deux mémoires de Desormaux, lus à cette Académie en 1772 et 1774 sur la noblesse française.

Si l'on veut offrir une appréciation générale sur les faits de destruction de cette époque, il faut reconnaître que des faits de même nature avaient eu lieu jusqu'en 1789, par les hommes placés à la tête de la société. Le mal venait alors d'en haut. Depuis 1792, ce fut le contraire. Malgré les prescriptions de la Convention nationale, de la commune de Paris, des autorités centrales des départements, les dévastations furent opérées par les autoritées inférieures. Le mal vint d'en bas.

Quant aux jugements à porter sur les hommes de cette époque, au point de vue qui nous occupe, le seul qui doive être traité ici, et même en les accusant de beaucoup de destructions qu'ils recommandaient d'éviter, ces jugements doivent être prononcés avec équité. Plus les leçons de l'histoire sont sévères, plus elles doivent être justes. Après les appréciations résultant de la situation de la France, des dangers intérieurs et extérieurs qui la menaçaient, en laissant de côté des faits déplorables dont il ne doit pas être question ici, il faut bien admettre les nécessités dans lesquelles les dangers du pays plaçaient ceux qui le gouvernaient. Il faut reconnaître aussi que ces hommes ont été dirigés par des motifs autres que ceux des hommes qui, avant eux, avaient commis des actes de destruction et de spoliation semblables à ceux qui leur sont imputés. Il faut reconnaître qu'ils étaient guidés par des motifs basés sur des principes, et que les actes qu'on leur reproche n'ont pas été commis pour satisfaire des intérêts de cupidité privée.

Le meilleur moyen pour éviter le retour de désastres passés est de les faire connaître avec leur véritable caractère, et d'en exposer les causes et les résultats.

On devrait croire qu'après les époques dont il vient d'être question, après les destructions et spoliations des années 1792 à 1794, il se manifesterait un changement notable dans les sentiments, dans les opinions, dans la conduite des hommes ayant autorité. Sans doute, les désordres nombreux cessèrent; en présence de tant de ruines, on pensa, sinon à les réparer, du moins à ne pas les aggraver. D'ailleurs, il restait plutôt à réparer les désastres qu'à en faire de nouveaux. On

revint à des idées plus saines, à une marche plus régulière. Les principes d'administration changèrent : des hommes qui s'étaient fait remarquer par leur conduite dévastatrice furent éloignés du pouvoir.

Les améliorations effectuées dans l'administration du pays pendant le gouvernement directorial, se firent également sentir pour ce qui tenait aux beaux-arts et à leurs productions. La situation de la France à l'époque de l'établissement de la constitution de l'an III, comparée à l'état où le pays se trouva être ensuite lors du 18 brumaire an VIII, atteste ce qui a été fait de bien pendant la durée du gouvernement du Directoire, malgré les oppositions que ce gouvernement rencontra et les troubles intérieurs de cette époque.

Cependant, pendant la durée de ce gouvernement, il y eut encore bien des dévastations achevées ou commises de nouveau. Il faut dire aussi que l'état des choses sous ce rapport antérieur à la révolution de 1789 qui a été caractérisé reparut avec le retour, quelque peu senti qu'il fût encore, vers les habitudes anciennes de l'autorité du pouvoir supérieur. Ce fut par des impulsions d'en haut que des dévastations furent commises.

De 1800 à 1814, de nouvelles améliorations eurent lieu sous le rapport de la conservation des monuments des arts, mais accompagnées, comme précédemment de destructions partielles.

Les événements de 1814 amenèrent d'autres destructions dont l'une a un sens purement politique.

La statue de l'empereur Napoléon, placée sur la colonne de la place Vendôme, qui avait été élevée en mémoire de la campagne de 1809, fut descendue du

haut de cette colonne le 8 avril 1814. Cet acte ne fut pas le résultat d'un mouvement populaire, mais une opération ordonnée par le pouvoir naissant de la famille des Bourbons, et amenée aussi par la présence des troupes étrangères, récemment entrées dans Paris.

Après la chute de la branche aînée des Bourbons, le roi Louis-Philippe crut devoir replacer la statue de Napoléon sur la colonne. Mais au lieu d'élever une statue vêtue et ornée comme la précédente, des habits et des insignes impériaux, on représenta Napoléon vêtu d'une redingote, coiffé d'un petit chapeau à trois cornes et tenant à la main une lorgnette. C'était encore là une destruction.

En 1815, on ôta le buste de Napoléon sculpté dans le fronton de la colonnade du Louvre, et on le remplaça par celui de Louis XVIII; sur presque tous les monuments les N. N. furent grattées et remplacées par des L. L.

Depuis ces temps, et même dans les dernières années, beaucoup de destructions de monuments ont été commises. Les publications relatives à l'archéologie et aux beaux-arts les font connaître [1].

Il a été déjà cité des faits de spoliations de monuments qui ne sont pas des objets d'art, mais qui en ont toute l'importance. Il s'agit ici des soustractions de livres et de manuscrits.

Les motifs qui doivent faire comprendre les récits de ces faits, parmi ceux qui sont relatifs aux monuments et aux objets d'art, ont été indiqués au commencement de ce chapitre.

1. Voir surtout : Annales archéologiques, 1844 à 1855. Ce recueil a donné fréquemment des articles intitulés : *Actes de vandalisme.*

On pourrait faire de nombreux et déplorables récits des spoliations de manuscrits et de livres précieux qui ont eu lieu à diverses époques et en divers pays, par les hommes ayant autorité, soit en s'autorisant de la conquête des lieux où ils étaient conservés, soit sous d'autres prétextes, soit enfin sans aucuns motifs autres que la cupidité. Citons quelques-uns de ces faits.

Charles VI, pour punir son oncle, Jean, duc de Berry, ordonna, dans un de ces moments de déraison auxquels il était sujet, que l'on démolît le château de Wincestre, où le duc Jean avait réuni ses trésors et où se trouvait sa librairie. « Le commun de Paris vitement y alla, armé d'outils et d'instruments, et en peu de temps le château fut ruiné. Le duc y avait rassemblé tous ses trésors. Dans le nombre des objets rares, qui furent pillés, on eut à regretter surtout une bibliothèque très-riche pour ce temps-là, et une belle suite des portraits des rois de France[1]. » Ces faits eurent lieu en 1416.

Après la mort de Charles VI tous les livres, au nombre de plus de neuf cents, que Charles V son père avait réunis dans une des tours du Louvre, furent enlevés par le duc de Bedford, régent du royaume, maître de Paris; cela eut lieu le 15 octobre 1429.

Charles VIII s'empara, en 1491, à Pavie, de la bibliothèque des Sforce et des Visconti, et les fit transporter en France.

Louis XII, en 1495, enleva les livres de la famille royale de Naples et les fit également porter en France.

Louis XII réunit à sa bibliothèque les manuscrits ou

[1]. Barrois, Bibliothèque protypographique, p. xiv.

au moins une grande partie des manuscrits qui avaient appartenu à Louis de la Gruthuse, seigneur flamand, qui avait été attaché aux derniers ducs de Bourgogne. Ils ont été depuis au nombre des plus remarquables de la Bibliothèque royale. On ignore comment et à quel titre ces précieux volumes se trouvèrent appartenir à la France. Les armoiries de la Gruthuse qui y étaient peintes ont été recouvertes par l'écu de France. Mais on les reconnaît à des mentions dans les titres ou à la fin des volumes, et à l'emblème de ce seigneur, une bombarde, représentée dans les bordures.

En 1527, les livres du connétable de Bourbon furent confisqués et réunis à la bibliothèque du roi à Fontainebleau.

On connaît avec assez de détails les accroissements successifs que reçut la bibliothèque des anciens comtes de Flandre devenue fort importante sous la domination des ducs de Bourgogne, et qui, depuis ces derniers princes, a été nommée Bibliothèque de Bourgogne. On connaît aussi les dilapidations, les vols, les dégâts causés par la négligence et l'abandon que cette riche bibliothèque eut à subir.

Les troubles de la Belgique, dans le xvie siècle, amenèrent des dispersions d'anciens manuscrits qui se sont trouvés depuis dans diverses bibliothèques de l'Europe.

Pendant les temps qui suivirent cette époque, la Bibliotèque de Bourgogne fut fréquemment laissée dans un état d'abandon qui causa de nouvelles pertes.

Le Palais royal de Bruxelles, où cette bibliothèque se trouvait placée, ayant été réduit en cendres dans la nuit du 3 au 4 février 1731, les livres et manuscrits que l'on parvint à sauver furent placés dans les souter-

rains de la chapelle de ce palais, qui étaient heureusement secs. Ils y restèrent jusqu'en 1754.

Mais, en 1746, le maréchal de Saxe, général de l'armée française, s'étant rendu maître de Bruxelles, on découvrit ce que contenaient ces souterrains, et des commissaires firent enlever beaucoup de manuscrits précieux de cette collection; une partie fut déposée à la Bibliothèque royale de Paris; le reste fut gaspillé, partagé et vendu.

En 1769, les volumes que l'on put retrouver à la Bibliothèque de Paris furent réclamés par le gouvernement autrichien et rendus.

De 1789 à 1791, nouvelles dilapidations, nouveaux vols.

En 1794, la Belgique ayant été soumise et occupée par la France, la bibliothèque fut de nouveau dépouillée de nombreux ouvrages imprimés et manuscrits [1].

En vertu du traité conclu avec le pape à Tolentino, le 19 février 1797, une grande quantité de livres précieux furent transportés de Rome à la Bibliothèque nationale de Paris. En 1815, malgré les stipulations du traité de Paris et toutes les observations faites à ce sujet, des livres de cette nature furent repris et même enlevés de force [2].

Après ces récits de destructions causées par les

1. Pour tous ces détails, voir : Mémoire historique sur la Bibliothèque dite de Bourgogne, présentement Bibliothèque publique de Bruxelles, par de La Serna Santander. Bruxelles, A. J. de De Braeckenier, et Paris, frères Tilliard, 1809, in-8°. — Marchal, Catalogue des manuscrits de la Bibliothèque royale des ducs de Bourgogne, t. I, p. CL et suiv., CCV, etc. — Barrois (J.), Bibliothèque protypographique, p. XXXII, etc. — Les ducs de Bourgogne, etc., par le comte de Laborde, 2e partie; t. I, p. LXXXIII et suiv.

2. Van Praet, Recherches sur Louis de Bruges, p. 91.

hommes ayant autorité, par les résultats des guerres, des dissensions politiques, des troubles religieux et dans des buts de cupidité, poursuivons cet examen.

L'ignorance, la négligence, l'insouciance, ont laissé de leurs traces dans des destructions de monuments, dans des dilapidations d'objets d'art et de documents, par le fait des hommes ayant autorité.

L'abbaye de Long-Pont renfermait des tombeaux anciens que l'on trouvera mentionnés dans cet ouvrage. Après l'incendie qui eut lieu dans cette abbaye, en 1724, le prieur dom Dubois fit détruire ces monuments et les fit convertir en degrés d'escalier [1].

Les tombeaux de Henri le Jeune fils de Henri II, roi d'Angleterre et duc de Normandie, de Richard Cœur-de-Lion son frère, de Guillaume fils de Geoffroy Plantagenet, de Charles V roi de France, de Jean, duc de Bedford, oncle de Henri V roi d'Angleterre, avaient été élevés dans la cathédrale de Rouen. Le clergé de cette église fit détruire tous ces monuments en 1734, pour, disait-il, embellir l'église. Il s'agissait d'exhausser le maître-autel et de dégager le sanctuaire. En deux années, ces précieux tombeaux furent anéantis.

Montfaucon avait publié les tombeaux de Richard Cœur-de-Lion et de Henri le Jeune, qui existaient encore de son temps [2].

Citons ici un fait presque unique dans son genre.

Il existait à Metz, dans l'église des Grands-Carmes, une décoration du maître-autel, ouvrage du xiv° siècle, sculpture en pierre dans le style de cette époque, remarquable par la délicatesse de sa composition, en

1. Lelong, Bibliothèque historique de la France, t. IV, p. 350.
2. Achille Deville, Tombeaux de la cathédrale de Rouen, p. 153 et suiv.

partie à jour et en colonnettes, et par la finesse de l'exécution. On disait à Metz que Louis XV, lors de son séjour dans cette ville, après sa maladie, en l'année 1744, alla voir ce monument, et qu'il fut tellement surpris de la délicatesse du travail, qu'il ne voulut pas croire que c'était de la pierre. Pour s'assurer si ce n'était pas du bois, comme il le supposait, il monta à l'aide d'une échelle, et en fit lui-même l'épreuve avec un instrument tranchant qu'on lui avait donné exprès [1]. Ce monument fut transporté en 1792 au musée des monuments français.

Les tombeaux des frères et des enfants de saint Louis étaient ce qu'il y avait de plus remarquable dans le chœur de l'abbaye de Royaumont ; mais ils étaient déjà avant 1789 dans le plus mauvais état. Cette indifférence des moines, pour la mémoire des princes dont ils tenaient toutes leurs richesses, est révoltante. Ces tombeaux avaient été mis en pièces pour des réparations de l'église, et les fragments avaient été scellés contre les murs. Ces moines avaient poussé la barbarie jusqu'à scier ces tombeaux dans toute leur longueur, afin qu'ils ne dépassassent point la place exiguë qu'ils avaient bien voulu leur laisser [2].

Les heures de Charlemagne, écrites et peintes sur l'ordre de ce prince et d'Hildegarde, par le calligraphe Godescale, en 781, avaient été données par Charlemagne même à l'abbaye de Saint-Servien, de Toulouse, lors du voyage qu'il fit dans cette ville pour se rendre auprès de son fils Louis, roi d'Aquitaine. Ce précieux volume, remarquable par son antiquité et ses belles

1. Mémoires de l'Académie celtique, t. IV, p. 300.
2. Millin, Antiquités nationales, t. II, abbaye de Royaumont, p. 8.

miniatures, fut conservé dans cette abbaye dans un étui d'argent jusqu'en 1793. A cette époque, l'étui fut volé et le manuscrit jeté dans un magasin où étaient des parchemins destinés à être détruits ou vendus. Sur une réclamation de M. Casimir Marcassus de Puymaurin, en date du 24 germinal an II, ce volume fut placé dans la bibliothèque de la ville de Toulouse, qui plus tard en fit hommage à l'empereur Napoléon, à l'occasion de la naissance du roi de Rome[1]. Ce précieux manuscrit a été mis depuis dans la bibliothèque du Louvre. Il est maintenant au musée des Souverains.

En 1793, le district de Blois ordonna la vente du riche mobilier de Chambord, qui fut livré aux fripiers accourus de tous les coins de la province. Toutes les merveilles des arts, que dix-sept règnes avaient accumulées, furent dispersées en peu de jours. On arrachait jusqu'aux lambris qui garnissaient les murailles! Les portes de l'intérieur, si riches d'ornements, étaient jetées dans le brasier allumé dans la salle d'adjudication, avec les cadres des tableaux, déchirés souvent avant d'être vendus[2], etc.

Le 30 novembre 1793 furent brûlés, à la manufacture des Gobelins, au pied de l'arbre de la liberté, conformément à l'autorisation du ministre de l'intérieur, la tenture dite de la Chancellerie, la tapisserie représentant la visite de Louis XIV aux Gobelins et plusieurs portières en tapisserie[3].

Le jury des arts fut chargé, en septembre 1794, de

1. Du Sommerard, Les Arts au moyen âge, t. V, p. 160.
2. De la Saussaye, Le château de Chambord.
3. Notice sur l'origine et les travaux des manufactures de tapisserie et de tapis réunies aux Gobelins, par A. L. Lacordaire, p. 36.

l'examen des tableaux dont on exécutait des copies en tapisserie à la manufacture des Gobelins. Douze tapisseries en cours d'exécution furent supprimées comme présentant des sujets incompatibles avec les idées républicaines ; d'autres furent modifiées dans leur exécution, comme offrant des sujets fanatiques ou immoraux. Il est curieux de connaître quelques-uns des motifs sur lesquels furent basées les décisions de ce jury. En voici des exemples :

« *Le siége de Calais*, par Berthelemi. Sujet regardé comme contraire aux idées républicaines ; le pardon accordé aux bourgeois de Calais ne leur était octroyé que par un tyran, pardon qui ne lui est arraché que par les larmes et les supplications d'une reine et du fils d'un despote : rejeté. En conséquence, la tapisserie sera arrêtée dans son exécution.

« *Héliodore chassé du temple*, copie de Raphaël, par Noël Nallé. Sujet consacrant les idées de l'erreur et du fanatisme ; d'ailleurs copie très-défectueuse d'un superbe original, et conséquemment à rejeter. La tapisserie sera discontinuée.

« *La robe empoisonnée*, par de Troy. Le sujet est rejeté comme contraire aux idées républicaines ; mais la tapisserie étant presque achevée, sera terminée, avec la suppression des deux diadèmes qui sont sur la tête de Creuse et de son père.

« *Mathatias tuant des impies*, par Lépicie. Sujet fanatique : rejeté.

« *Cléopâtre au tombeau de Marc-Antoine*, par Ménageot. Sujet rejeté comme immoral[1]. »

1. Notice sur l'origine et les travaux, etc., par A. L. Lacordaire. p. 37.

S'il est curieux aujourd'hui de lire de pareilles décisions en matière de beaux-arts, dont quelques-unes cependant, il faut le reconnaître, ne sont pas dénuées de tout sens, il l'est tout autant de lire les noms des membres de ce jury des arts, dont quelques-uns ont agi, depuis lors, dans des principes bien différents.

Depuis 1795, des dévastations produites par les causes dont il s'agit ici, l'ignorance, la négligence, l'insouciance, eurent lieu presque constamment. En voici quelques exemples :

Dans la chapelle de l'hôtel de Cluny, à Paris, les figures sculptées de tous les membres de la famille de Jacques d'Amboise, entre autres celle du cardinal d'Amboise, étaient placées contre les murs, par groupes, en face des mausolées. La plupart étaient à genoux, vêtues avec les habillements de leur temps, très-singuliers et bien sculptés. (Piganiol de la Force, 1765.)

Ces figures furent abattues et détruites vers la fin du xviiie siècle ; elles furent brisées et employées par fragments à former un mur dans la salle basse située au-dessous de la chapelle. Ce mur, entièrement composé de ces fragments, avait pour but de dissimuler un charmant escalier qui décorait cette salle. Lors des travaux d'installation du musée, en 1844, on découvrit ces fragments et l'escalier qui fut mis à jour [1].

Le château de Blois, élevé, embelli et habité par les rois de France depuis François Ier jusqu'à Louis XIV et Gaston, duc d'Orléans, a été dévasté depuis 1792 par les administrations du domaine et de la guerre, et par les autorités du pays. Les meubles qui y restaient

[1]. Catalogue du Musée de l'hôtel de Cluny, p. 11.

ont été dispersés ou vendus. En 1804, on vendit au poids et à vil prix quatre charretées d'armures, lances, hallebardes, épées, qui se trouvaient encore dans les combles du château. Il fut ensuite converti en caserne, et le génie militaire contribua à détruire et à dénaturer encore cet édifice pour l'appliquer à sa destination. Enfin, en 1841, une commission des monuments civils fut créée, et le château de Blois fut classé, bientôt après, en première ligne, parmi les monuments civils dont la restauration devait être entreprise [1].

Une mitre garnie d'or et de pierres précieuses avait été léguée à l'église cathédrale de Reims par le cardinal Charles de Lorraine, archevêque de cette ville. C'était celle qu'il avait portée au concile de Trente. Elle fut épargnée par le comité d'aliénation, en 1792, et déposée au district, et fut ensuite placée au musée de Reims. Au mois de ventôse an XII (mars 1804), elle disparut sans qu'on pût savoir ce qu'elle était devenue. Une longue instruction fut commencée à cette occasion; elle fut inutile. On crut qu'il ne s'agissait pas dans cette affaire d'une soustraction frauduleuse ordinaire, mais d'un détournement clandestin fait par ordre de l'autorité supérieure. Au surplus, ce n'était qu'une conjecture, que rien n'a confirmée depuis, car la mitre n'a plus reparu ni à Paris ni ailleurs [2].

En 1807, pour subvenir à des dépenses de réparations indispensables dans la cathédrale de Metz, on eut la monstrueuse idée de vendre les tuyaux du grand jeu d'orgues, d'aliéner en grande partie les marbres provenant des autels et des tombeaux mutilés. Sous un

1. De la Saussaye, Histoire du château de Blois.
2. Prosper Tarbé, Trésors des églises de Reims, p. 85.

gouvernement qui voulait la restauration du culte, mais au meilleur marché possible, on faisait argent de tout : on simplifiait les ornements jusqu'à la mesquinerie, et l'on condamnait sans pitié, comme barbares, les créations incomprises des siècles passés [1].

En 1812 on détruisit, à Toulouse, la chapelle du chapitre et l'admirable cloître du monastère de la Daurade, pour l'établissement d'une manufacture impériale [2].

A l'époque de 1815, il existait dans les magasins de l'imprimerie ci-devant impériale des exemplaires des codes tirés sur vélin, fort beaux, et qui étaient destinés à être donnés en présent. Le chancelier de France, ministre de la justice d'alors, fit arracher et détruire les premiers et derniers feuillets de ces exemplaires qui portaient le nom de Napoléon, et ces volumes ainsi mutilés furent vendus [3].

L'hôtel de Bourgtheroulde, à Rouen, était décoré de bas-reliefs représentant l'entrevue de François Ier, roi de France, et de Henri VIII, roi d'Angleterre, au camp du Drap d'or, entre Guines et Ardres. Pendant longtemps cet hôtel a été occupé par une pension de jeunes gens. Les élèves jouaient constamment à la balle contre ces bas-reliefs. Les maîtres, les inspecteurs en étaient témoins et ne s'opposaient point à ces jeux, causes de dégradations de ces précieux monuments de l'art. Ils ne comprenaient pas combien d'idées fausses, dange-

1. Begin, Histoire de la cathédrale de Metz, t. II, p. 214.
2. Histoire générale du Languedoc, par De Vic et Vaissete; édition de Du Mége, t. I, p. 463.
3. Catalogue de Curiosités bibliographiques, par le bibliophile voyageur (Leblanc), vente du 27 mars 1847, et jours suivants.

reuses, ils laissaient par là pénétrer dans les têtes de leurs élèves. Quels résultats peuvent amener de semblables éducations !

On verra, à l'année 1250, l'article d'un échiquier que la tradition indiquait comme ayant été donné au roi saint Louis, en Syrie, par le Vieux de la Montagne. Ce précieux échiquier, qui avait disparu du garde-meuble de la couronne postérieurement à 1791, fut remis à Louis XVIII, dans les premiers temps de la Restauration. Ce roi le garda et s'en servit. Une des pièces, la reine de couleur, ayant disparu, le roi, indigné de ce vol, donna cet échiquer à une personne de sa maison; depuis il fut acheté par M. Du Sommerard et placé dans son cabinet [1].

Ainsi Louis XVIII, dans un mouvement de mauvaise humeur, a disposé d'un objet précieux appartenant à la couronne et l'a donné à une personne qui l'a vendu ou donné à tout autre, de façon que peu après, cet objet, finalement, a été vendu.

Les tableaux servant de bannières aux confréries sont des monuments intéressants par les sujets qu'ils représentent, pour les costumes et aussi pour l'histoire de la peinture, parce qu'ils ont presque toujours une date positive. Il serait donc à désirer que l'on en eût conservé beaucoup. On aurait pu le faire avec des soins et de l'ordre. Voici un exemple de la manière dont ces curieux restes des temps passés ont été détruits et gaspillés, comme tant d'autres objets.

La ville d'Amiens avait une confrérie de Notre-Dame du Puy ou du Puits, établie dès 1389 ou 1393. Les

1. Musée de l'hôtel de Cluny; n° 1744

maîtres de cette association prenaient chacun une devise ou refrain en l'honneur de la sainte Vierge. On donnait des prix chaque année aux poëtes qui avaient fait la meilleure ballade sur ces devises, et, depuis une époque que l'on ne peut pas préciser, la confrérie faisait peindre chaque année un tableau allégorique où étaient représentés la sainte Vierge, le maître du Puy et sa famille. Ces tableaux étaient portés dans les processions, et depuis l'année 1493, ils étaient conservés et accrochés aux piliers de la cathédrale.

En 1517, la duchesse d'Angoulême, mère de François Ier, étant à Amiens, prit plaisir à lire cette suite de ballades et aussi, sans doute, à voir les tableaux de cette confrérie. Les magistrats de la ville firent faire un manuscrit contenant les ballades et les copies de ces bannières qu'ils allèrent, au château de Blois, offrir à cette princesse. Ce manuscrit fut placé depuis à la Bibliothèque royale (ancien fonds français, n° 6811).

En 1723, ces tableaux, placés dans la cathédrale, étaient devenus si nombreux qu'on les distribua dans quelques paroisses et dans les églises de la campagne. Quatre ou cinq des plus beaux furent conservés et placés dans une chapelle assez sombre dite des Machabées. Ils étaient dans de très-beaux cadres en bois sculpté.

Sous la Restauration, M. de Bombelles, évêque d'Amiens (1819-1822), fit marché avec un peintre en bâtiments pour lui céder ces tableaux en compensation du badigeonnage de la chapelle où ils étaient placés. M. Du Sommerard, qui se trouvait alors à Amiens, empêcha la réalisation de ce marché. Mais les vicissitudes de ces curieux tableaux ne se terminèrent pas là, et

l'on peut en trouver la suite dans un recueil scientifique[1].

Ces désordres, ces résultats de l'ignorance, de la négligence, de l'insouciance ont-ils cessé dans les derniers temps? Voici quelques faits à cet égard.

La fabrique de l'église de Saint-Benest, dans le diocèse de Poitiers, vendit vers l'année 1843, à un marchand de curiosités, un calice et un ostensoir qui, suivant la tradition, avaient servi à saint Benoît[2].

Il y a quelques années, il y avait à la mairie de Nancy une chambre ornée d'environ 80 dessins aux crayons de couleur, représentant des portraits de personnages plus ou moins célèbres des xvie et xviie siècles, faits par Janet, les Dumoustier et leurs imitateurs. Cette précieuse réunion provenait, dit-on, de la collection des ducs de Lorraine.

L'administration de cette ville, voulant donner à cette chambre une décoration plus moderne, y fit coller du papier peint et vendit tous ces portraits à un fripier de la ville au prix de quelques centimes chacun. Ce marchand les étala par terre devant son magasin. Heureusement des amateurs de la ville les recueillirent aussitôt, et quelques-uns de ces beaux et curieux portraits sont arrivés à Paris, où ils ont été vendus cent, deux cent fois et plus le prix auquel la mairie de Nancy les avait donnés!

Parmi les faits nombreux de négligence, on peut citer le suivant, qui est remarquable.

Au mois de juillet 1846, M. Charles Lenormant, con-

[1]. Mémoires de la Société des Antiquaires de Picardie, t. III, p. 453 et suiv.
[2]. Mémoires de la Société des Antiquaires de l'Ouest, 1843, p. 429.

servateur du cabinet des antiques et médailles de la Bibliothèque royale, découvrit une tête de marbre antique dans une des caves de la Bibliothèque. Cette tête a été attribuée à Phidias, et l'on a pensé qu'elle avait pu faire partie des sculptures du Parthénon. Diverses opinions ont été émises à ce sujet. L'origine de l'existence de ce beau fragment antique dans les caves de la Bibliothèque n'a pas pu être établie. Mais ce ne fut pas sans un étonnement mêlé de quelque gaieté que l'on apprit la découverte d'un tel monument dans les caves d'un établissement qui possède depuis si longtemps un musée d'antiquités [1].

Des destructions, des pertes de monuments ont souvent eu lieu par suite de profanations de tombes sans aucun motif ni aucune nécessité. Ces faits se sont passés quelquefois sans que l'on s'en soit beaucoup inquiété ni que les autorités publiques y aient mis ordre.

En novembre 1846, des journaux ont annoncé la vente d'ossements des rois de France, provenant des tombes royales de Saint-Denis. Comment ces ossements avaient-ils été conservés? dans quoi étaient-ils contenus? On ne s'en est pas préoccupé.

En février 1847, des travaux souterrains de la restauration de l'église de Saint-Germain l'Auxerrois firent découvrir des ossements humains. Les ouvriers et les employés subalternes de l'église les déposèrent dans la rue, au grand scandale de quelques passants. Dans quels tombeaux ces ossements étaient-ils placés? Il ne parut pas que l'on eût pensé à le rechercher.

[1]. Comte de Laborde, Athènes, etc., t. I, à la p. 157 et suiv.

Au mois de février 1848, la caserne des Célestins a été occupée par la première garde républicaine; le bureau des architectes a été bouleversé, et la plupart des documents recueillis ne se sont pas retrouvés. On n'a pas davantage respecté les cercueils qui avaient été déposés au bureau des architectes. Les restes qu'ils contenaient et qui avaient échappé à la violation de 1793 ont été tirés de leurs linceuls et dispersés. Ce qui a pu être retrouvé a été déposé au Muséum d'histoire naturelle, à l'hôtel de Cluny et à Saint-Denis [1].

Les destructions et dilapidations de titres, de chartes, de documents, commises en 1792 et dans les années suivantes, offrent des séries de faits aussi nombreux que regrettables. Ils ont été signalés dans divers ouvrages [2]. Je cite quelques-unes de ces fâcheuses destructions pour l'époque de la Révolution, et pour les temps postérieurs. C'est surtout depuis quelques années que des désordres bien nombreux ont eu lieu pour les documents autographes, dans divers dépôts publics.

De nombreuses destructions de manuscrits anciens eurent lieu dans les années qui suivirent 1792, pour servir à faire des gargousses d'artillerie pour le service de l'armée. A Rouen, un assez grand nombre de volumes précieux provenant des abbayes de Jumiéges et de Saint-Wandrille eurent ce sort [3].

1. Bulletin des comités historiques (archéologie et beaux-arts), t. III, p. 105. — Rapport à M. le préfet de la Seine sur les fouilles des Célestins. 1848, in-4°. — Bulletin de la Société de l'Histoire de France, décembre 1851, p. 170.

2. Voir : Les ducs de Bourgogne, etc., par le comte de Laborde, 2ᵉ partie, t. 1, p. v et suiv.

3. Langlois, Essai sur la calligraphie des manuscrits du moyen âge, p. 108.

Il ne faut cependant pas penser que, dans les années 1792 à 1795, le gouvernement ordonnait la destruction des documents écrits. Il en prescrivait au contraire la conservation, comme il le faisait pour les monuments et les objets d'art, sauf dans quelques cas où il s'agissait de titres rappelant les anciens priviléges de manière à être trop en désaccord avec les principes du nouvel état de choses. Non-seulement on ordonnait alors la conservation des titres et documents, mais on en prescrivait la réunion. C'est de 1789 à 1795 qu'ont été fondés en principe les établissements destinés à conserver les titres, à les réunir dans des archives, à favoriser, à ordonner l'étude de ces monuments. La loi du 7 messidor an II (25 juin 1794) est une des bases de ces créations. C'est depuis lors que l'on a commencé à réunir dans des archives, et spécialement au grand dépôt des archives de l'État, tous les documents antérieurement placés dans tant de lieux différents, et dans les édifices que la vente des domaines nationaux faisait aliéner.

Dans ces années, ce n'est pas par la volonté du gouvernement central que tant de pertes de documents ont eu lieu. Elles ont été causées par le zèle malheureux des autorités inférieures, ainsi que pour tout ce qui se rapportait aux monuments et aux objets d'art.

Les accusations de destructions de titres, chartes et documents écrits, commises pendant les années 1790 et suivantes, par le fait des autorités, doivent être reconnues et jugées de même qu'il en a été pour les monuments et les objets d'art.

Un grand nombre de documents ont péri sans doute pendant ces années, mais il faut dire encore ici que

l'autorité supérieure a constamment recommandé des mesures de conservation. Sans doute, il y a eu de 1792 à 1795 des destructions opérées par ordre supérieur de titres et de sceaux rappelant et constatant positivement les droits de la féodalité. Ces faits sont peu nombreux. Mais c'est dans ces années qui suivirent la révolution de 1789 que furent réglées les dispositions de conservation, de réunion des titres, chartes et documents écrits, et que les archives furent fondées.

La chambre des comptes de Blois, qui s'était attiré beaucoup d'inimitiés par son adhésion à la réforme judiciaire du chancelier Maupeou, fut supprimée après le rétablissement des parlements, au mois de septembre 1775. Les membres de cette chambre réclamèrent la conservation d'un tableau qui était en leur salle du conseil et qui contenait l'indication des officiers qui avaient fait partie de cette chambre. Cette demande leur fut accordée, et le tableau fut placé dans l'hôtel de ville de Blois. Il fut détruit en 1792 comme entaché de féodalité.

A cette même époque de 1775, les archives de cette chambre des comptes, créée par Louis, duc d'Orléans, dans le xive siècle, furent placées dans des magasins. On en fit depuis le triage, et l'on transporta aux archives générales et à la Bibliothèque royale ce que l'on jugea pouvoir intéresser la couronne de France. Le reste fut abandonné à la municipalité de la ville de Blois, qui le conserva quelques années et en permit, en 1792, la vente, qui fut faite à bas prix.

Le baron de Joursanvault, de Beaune, s'occupait alors de recherches généalogiques et autres. Il acquit presque toute cette masse de précieux documents. Il mourut

vers 1832, et sa famille se décida à vendre sa collection, qui contenait environ quatre-vingt mille chartes et actes divers, en grande partie relatifs à la famille d'Orléans. Les héritiers proposèrent de céder cette collection à l'État pour la somme de 50 000 francs, payable en dix ans. Ni la Bibliothèque royale, ni le ministre de l'instruction publique, ni le ministre de l'intérieur, ne voulurent accepter ces offres. En 1838, un catalogue de vente fut fait par M. de Gaule, et cet ouvrage est devenu un livre de bibliothèque. La vente aux enchères produisit environ 45 000 francs, et tous ces documents précieux y furent adjugés. Ainsi eut lieu la dispersion de cette collection, par une vente qui fut, comme le dit un écrivain qui raconte ces faits, un désastre littéraire, une sorte de retraite de Moscou, laissant derrière elle une longue traînée de débris [1].

En 1843, la mairie de la ville de Versailles, voulant employer à un nouvel usage des chambres qui étaient remplies de vieux papiers depuis longtemps abandonnés et inconnus, ne trouva rien de mieux à faire que de mettre en vente, au poids, ces papiers, qui furent achetés par des épiciers de la ville et employés à envelopper du fromage et d'autres objets d'épicerie. Des amateurs d'autographes furent bientôt avertis de ce fait, et s'empressèrent de racheter ce qui restait de ces papiers. Ils formaient partie des archives du ministère de la marine et de celles de la ville de Versailles. M. Leblanc, ancien libraire, en recueillit beaucoup et en plaça dans des ventes. Il se trouva parmi ces papiers, dont beaucoup étaient d'un grand intérêt, une liasse de pièces sur une

1. Les ducs de Bourgogne, etc., par le comte de Laborde, 2ᵉ partie, t. III, p. xvii et suiv.

négociation avec le dey d'Alger, en 1789, relative à la destruction d'un corsaire algérien par un vaisseau napolitain, près des îles d'Hyères, que le dey se fit rembourser par le gouvernement français. Le catalogue porte qu'il serait pénible de présenter l'analyse des motifs, des considérants et des réflexions dont ces singuliers documents sont accompagnés. Le tout constatait une dépense de 1 814 457 fr., dont le payement fut approuvé par le roi Louis XVI [1]. Ces papiers furent achetés à la vente à un prix assez élevé, pour le compte du gouvernement. Ils avaient été vendus au poids, c'est-à-dire pour quelques centimes.

Il vient d'être cité quelques exemples de documents anciens en vélin qui, dans les années 1792 et suivantes, ont été remis aux arsenaux pour être employés à fabriquer des gargousses d'artillerie. Ces dispositions inqualifiables ont alors eu lieu fréquemment. Mais ce qui est plus inconcevable encore, c'est qu'elles ont continué, après les années 1794 et 1795, à être pratiquées sous tous les gouvernements qui se sont succédé depuis lors. On peut en trouver la preuve dans un fait tout récent.

Il y a peu de temps, il existait encore dans les magasins de l'artillerie des provisions de ce genre de parchemins, destinés à la fabrication des gargousses. En 1853, le ministre de l'intérieur, instruit de ces faits, a soustrait ce qui restait de ces provisions et les a fait remettre aux archives de l'État.

Or, il existe dans ces archives une collection des comptes des rois de France, écrits sur des parchemins

1. Catalogue de Curiosités bibliographiques. Paris, Leblanc, 1844. La vente indiquée au jeudi 23 décembre 1844, p. 88.

de choix de grande dimension. Cette précieuse collection, qui commence au règne de saint Louis, a malheureusement des lacunes, particulièrement pour le règne de Charles VII. Eh bien! dans les manuscrits enlevés des magasins de l'artillerie, en 1853, se trouvait précisément une partie de ces comptes du temps de Charles VII [1].

Tous ces désordres rapportés précédemment, outre ce qu'ils ont d'odieux et de déplorable en eux-mêmes, causent de notables inconvénients pour les collections publiques, en ce sens que beaucoup de personnes qui leur feraient des dons s'en abstiennent par suite du sentiment de répulsion qu'elles éprouvent.

De nombreux exemples pourraient encore être rappelés ici. Je me borne aux suivants.

M. de Soleinne avait formé la plus riche bibliothèque dramatique des derniers temps. Pendant quarante ans il n'avait pas cessé d'y consacrer son temps, des soins sans relâche et des sommes considérables. Il voulait que sa création ne fût pas dispersée, et son projet était de léguer sa bibliothèque au Théâtre-Français et d'y attacher une rente perpétuelle pour son entretien et sa continuation. C'était un projet favori dont il fit part plus d'une fois à ses amis et à plusieurs sociétaires du Théâtre-Français. Mais il eut connaissance de faits tels qu'il dut renoncer à cette idée, s'il faut en croire ce qui a été rapporté dans le catalogue de sa bibliothèque, qui fut vendue en détail aux enchères publiques. Voilà ce qu'on lit dans ce catalogue : « Il y eut, dit-on (et nous aimons à croire que ces bruits sont faux ou exagérés),

1. Moniteur du 5 octobre 1854, article de M. Vallet de Viriville.

une sorte de pillage dans les papiers et la bibliothèque de ce théâtre, qu'on avait respectés depuis cent cinquante ans, et M. de Soleinne apprit que les registres de La Thorillère, des lettres de Lekain et de mademoiselle Clairon, etc., avaient été vendus par un brocanteur à la porte de la Comédie-Française. »

Ce catalogue ajoute que M. de Soleinne pensa alors à léguer sa collection à la Bibliothèque royale, mais qu'il renonça à cette idée par des motifs que je ne crois pas devoir mentionner ici, et dont il convient de laisser l'entière responsabilité aux rédacteurs de ce catalogue [1].

Les pertes de tant de documents, causées par des spoliations ou des destructions, ont appelé l'attention de l'administration, et ces faits ont motivé, à diverses reprises, des avis rendus publics. Il en existe un récent dans lequel le ministère de la marine fait un appel, en termes parfaitement convenables, aux propriétaires de documents manuscrits intéressant ce département [2].

D'autres démarches, des oppositions faites aux ventes publiques, des procès intentés par l'administration, ont eu parfois un autre caractère. Quelques-uns de ces conflits ont eu une certaine publicité.

Depuis de longues années, à diverses époques, ou plutôt toujours, pour ainsi dire, le gouvernement s'est préoccupé des papiers des personnes qu'il pensait devoir posséder des écrits qu'il lui serait utile d'avoir. Conformément à cette pensée et aux habitudes qui en ont été la suite, beaucoup de perquisitions de papiers ont été faites chez des particuliers après leur mort, par

1. Bibliothèque dramatique de M. de Soleinne. 1843, t. I, préf., p. xv.
2. Moniteur universel du 16 décembre 1853.

les autorités publiques. On pourrait en citer de nombreux exemples. C'est surtout chez les hommes ayant rempli des fonctions publiques que ces réclamations ont eu lieu. Elles sont même devenues tellement générales envers les administrateurs et les militaires de grades élevés qu'un nombre considérable de familles ont été et sont encore soumises à ces examens et à ces demandes de papiers. Les administrations des douanes visitent les écrits qui sortent du pays, et les retiennent si elles le jugent convenable. Ces opérations sont effectuées en vertu d'une loi du 13 nivôse an x (3 janvier 1802), qui d'ailleurs établit des formes convenables et préservatrices des intérêts des tiers à cet égard. Mais on peut dire que l'administration qui a le droit de prendre ainsi des papiers dans les successions, devrait apporter les soins les plus attentifs à la conservation des archives de l'État. Cela n'a pas toujours lieu, ainsi que l'on en peut juger par les faits précédemment cités.

Il n'a pas été publié de travaux importants et suivis sur ces longues séries de dévastations que je n'ai fait qu'indiquer. Cependant, quelques tentatives ont été annoncées. On peut citer le plan d'un ouvrage intitulé : Histoire du Vandalisme, en France, depuis le XVIe siècle, par M. Rey, communiqué à la Société française pour la conservation des monuments, dans la séance du 24 janvier 1839 [1].

Il a été fait mention précédemment, dans la partie de ce chapitre relative aux destructions causées par les hommes en général, de destructions de livres amenées par des sentiments de vanité de quelques individus ou

1. Bulletin monumental, t. V, p. 223.

de certaines familles. Dans les classes puissantes, des tendances qui ont des rapports avec ces sortes de sentiments produisent quelquefois des résultats de la même nature.

On a dit, et cela est exact, qu'un souverain absolu et tout-puissant ne pourrait pas détruire un almanach. C'est la démonstration évidente de l'importante place que l'imprimerie a été appelée à remplir dans la civilisation et pour le progrès des lumières.

Mais ce qu'un homme, tout puissant qu'il soit, ne pourrait pas faire, une société y est parfois parvenue. C'est là une des preuves les plus remarquables de la puissance de l'association. Cette observation s'applique principalement à des sociétés puissantes, marchant vers un but qui leur est toujours présent, non pas pour l'utilité d'un homme en dehors d'elles, quel qu'il soit, mais pour leur avantage unique, collectif, sans même se préoccuper en rien de ce qui pourrait être profitable à un de leurs membres.

Par exemple, il est publié un livre inspiré par une association de cette nature, dans lequel, pour l'avantage d'une cause, certains faits sont exposés dans des formes telles que l'opinion publique s'en occupe et que les fabricateurs de ce livre reconnaissent qu'ils ont été trop loin. Ils décident alors de faire disparaître cet ouvrage, tiré cependant à un très-grand nombre d'exemplaires. Cette association parvient à ce but, et il devient presque impossible, non pas seulement d'acquérir un de ces exemplaires, mais même d'en voir un, dans les lieux où il devrait s'en trouver.

Les mêmes tendances amènent quelquefois des faits, qui, s'ils ne sont pas des destructions, ont le même but

et les mêmes résultats. Au lieu de destructions de livres, on opère des disparitions de livres existants. Des associations de la nature qui vient d'être indiquée font imprimer des livres destinés uniquement à l'usage particulier de ceux qui en font partie. Ces ouvrages sont tirés à de très-grands nombres d'exemplaires. Ils sont remis avec défenses sévères de les communiquer à qui ne fait pas partie de l'association. Il est presque impossible d'en acquérir un exemplaire.

Nous passons maintenant à d'autres détails qui, quoique n'ayant pas précisément rapport à des destructions ou à des spoliations de monuments et d'objets d'art, doivent cependant être présentés à la suite de tout ce qui vient d'être exposé.

Les restaurations mal entendues sont une cause de la ruine des monuments, de la perte de leur véritable caractère; souvent elles les dénaturent, et leur ôtent toute valeur historique et artistique.

On a vu précédemment les détails relatifs aux restaurations des monuments de l'abbaye de Saint-Denis, qui ont été cités après les actes de destructions commis dans cette église, pour ne pas interrompre les récits qui se rapportaient à cette réunion de monuments funéraires d'une si grande importance.

Il faut mentionner ici très-particulièrement les restaurations d'édifices et surtout des édifices religieux qui ont eu lieu à diverses époques. Ce sont surtout les églises gothiques qui ont subi de nombreuses restaurations propres à les dénaturer entièrement.

Des églises du moyen âge remarquables par leur style, leur architecture, les détails de leur ornementation ont été dénaturées par des adjonctions en style

grec ou romain. Citons l'église de Saint-Eustache de Paris. Il faudrait de longs détails pour faire connaître, même brièvement, ce qui a été fait à cet égard à diverses époques. Ces développements ne sont pas de nature à entrer dans cet ouvrage ; ils ont été exposés dans un grand nombre d'écrits.

La porte d'entrée principale du portail du milieu de l'église de Notre-Dame de Paris était originairement carrée et séparée en deux ventaux par un pilier ou trumeau. En 1771, l'architecte Soufflot, contrôleur des bâtiments, fut chargé de construire une porte d'une nouvelle forme et dans une proportion plus grande, pour faciliter l'entrée du roi et des autorités les jours de cérémonie. Cet architecte commença par faire supprimer le pilier du centre : une grande partie du bas-relief du *Jugement dernier* fut ensuite tronquée, et l'on détruisit de cette manière l'effet de cette grande composition, dont l'ensemble présentait beaucoup d'intérêt[1], etc. Depuis quelque temps, on a cherché à rétablir cette porte dans son état primitif.

Quelques écrivains ont remarqué, avec raison, les rapports qui se trouvent entre les changements que l'esprit philosophique développé pendant le règne de Louis XV amena dans les esprits ainsi que dans les institutions, et les destructions opérées à la même époque dans les monuments des arts. En effet, alors, plus que précédemment, on détruisit des édifices religieux, et principalement pour les faire changer de forme et dénaturer leur caractère d'époques. C'est de ce temps que datent ces restaurations d'édifices du

1. Gilbert, Description historique de la basilique métropolitaine de Paris, p. 64.

moyen âge, auxquels les habiles gens de ce temps appliquaient des parties d'architecture grecque ou romaine.

Mais de ce rapprochement, il ne faudrait pas tirer des points de similitude entière. En changeant les institutions anciennes, on tendait à fonder un ordre de choses nouveau, plus rationnel; en détruisant ou restaurant maladroitement les monuments, on commettait des actes de vandalisme, d'ignorance ou de mauvais goût.

Hâtons-nous de dire que depuis plusieurs années des idées plus justes, un goût plus pur se sont développés, que les gouvernements ont mieux apprécié l'intérêt des monuments de l'ancienne architecture, et que les nombreuses restaurations qui ont été entreprises ou achevées l'ont été dans des systèmes plus rationnels. Ce n'est pas ici le lieu d'entrer dans les détails de ces restaurations qui, n'étant proprement relatives qu'à l'architecture, ne font pas partie du plan de cet ouvrage et encore bien moins d'apprécier les principes et les autorités sur lesquels elles ont été exécutées. Il est seulement à propos de mentionner cette moderne et rationnelle tendance vers des idées justes. Des travaux remarquables dans ce genre ont été exécutés depuis quelques années.

Il n'est pas hors de propos de mentionner ici les différences d'opinions qui se sont développées depuis quelque temps entre les défenseurs de l'architecture dite gothique, ogivale, du moyen âge et les partisans de l'architecture grecque et romaine. Ces discussions ont eu pour but principal tout ce qui se rapporte au choix à faire entre ces styles si divers pour la construc-

tion et la décoration des édifices nouveaux destinés au culte catholique.

Les partisans de l'architecture du moyen âge développent tous les motifs de convenances religieuses qui appuient leur opinion. Partant de points, contestables parfois, qui établissent, suivant eux, l'immutabilité des usages du culte, et prenant pour base l'état des arts dans le moyen âge, ils veulent que les édifices que l'on construit maintenant soient élevés entièrement dans les mêmes conditions artistiques et autres que ceux de ces temps. Ils demandent, dans la construction de ces édifices, la conservation exacte des anciennes formes, même de celles les plus contraires aux idées actuelles, à nos habitudes, à nos besoins. Ils veulent copier même les gouttières qui versaient les eaux pluviales sur les passants. Ils repoussent le chauffage et l'éclairage par le gaz.

Quant à la partie des beaux-arts relative à l'ornementation des édifices religieux, aux productions de la sculpture et de la peinture, ils ont les mêmes exigences; ils demandent que les personnages saints, représentés dans les édifices destinés au culte, le soient dans le style, avec les formes employés dans le moyen âge. Ils se récrient à l'usage de suivre dans ces représentations les modèles fournis par l'art ancien, et même par les écoles modernes. Ils regardent comme des productions indignes de la religion celles qui offrent les formes du corps humain, telles que les anciens les ont exprimées, ou telles que les artistes modernes les voient.

On pourrait dire à ces partisans exclusifs des styles du moyen âge que nos mœurs, nos usages, nos besoins ne sont pas ceux des siècles passés, que les

conformations des êtres vivants doivent être rendues telles qu'elles sont, que le christianisme a commencé plusieurs siècles avant le moyen âge, et que, conséquemment, l'art grec ou romain peut être employé pour la représentation des sujets relatifs à la chrétienté.

Les partisans des formes de l'architecture grecque et romaine, des styles de l'art dans l'antiquité, ne manquent pas de bonnes raisons pour appuyer leurs idées.

On pourrait leur objecter que les temples grecs et romains étaient destinés à des peuples vivant dans des climats différents, plus chauds que les nôtres, et ayant des habitudes tout autres que celles des temps modernes.

Ces discussions entre des opinions si différentes les unes des autres et dans lesquelles on désirerait, parfois, ne trouver que le résultat de convictions artistiques et scientifiques, ont été exposées dans divers écrits[1].

Pour terminer ces observations, il faut dire qu'il serait à désirer que ces savants, ces artistes, d'opinions si contraires, voulussent bien unir leurs efforts pour trouver des systèmes de constructions de monuments religieux conformes aux besoins, aux habitudes de notre temps et de notre climat, enfin des bases d'une architecture française convenable pour le XIXe siècle.

Les hommes de l'art, et particulièrement dans ce dont il s'agit ici, ceux qui s'occupent d'architecture se méprennent souvent dans le but auquel ils tendent. Artistes avant tout, ils se préoccupent de créer ce qu'ils considèrent comme le beau. Les usages auxquels doi-

[1]. Voir entre autres : Annales archéologiques (Paganisme dans l'art chrétien), t. XII, p. 300 et suiv.

vent servir les édifices qu'ils construisent ne leur sont pas assez présents quand ils composent leurs œuvres. Les projets faits, si on les laisse libres de l'exécution, ils élèvent et achèvent des constructions qui se trouvent en partie impropres à ce à quoi elles sont destinées. Qui n'a vu des édifices bâtis par des architectes, même de grande renommée, offrant les erreurs les plus évidentes? On trouve dans les grandes villes de l'Europe, des maisons destinées à des réunions nombreuses, salles de spectacle et de concert, dans lesquelles on a oublié des portes, des issues suffisantes, des escaliers assez larges, les locaux indispensables aux services de ces lieux de réunion.

Combien d'édifices devant servir à toutes natures d'usages, et qui demandent le plus de clarté possible, combien de bibliothèques destinées à l'étude, sont disposés de façon que la lumière n'y pénètre pas suffisamment!

En un mot, on peut le dire à des artistes dont le plus grand nombre arrivent à la pratique de leur art par de longues études et des réflexions qui développent en eux le bon goût, ils doivent se persuader d'une vérité trop peu sentie. C'est que dans ces matières, le beau consiste principalement dans ce qui est utile, commode et approprié aux destinations.

Des restaurations des monuments sont sans doute souvent nécessaires, indispensables, et même pour la conservation future des objets d'art. Mais avec combien de précautions, de soins matériels et intellectuels, de connaissances théoriques et pratiques ne doivent-elles pas être exécutées! En dehors même de l'architecture, on pourrait faire un livre, et très-étendu, sur l'art de

la restauration des divers objets d'art; on pourrait y consigner une très-longue série de fautes, d'erreurs, de bévues, qui ont dénaturé, gâté, anéanti des monuments de toute nature, sculptures, tableaux, dessins et estampes.

Quelques développements sur ce sujet s'appliquent plutôt aux destructions causées par les hommes ayant le goût, bien ou mal entendu, des beaux-arts. Nous y reviendrons.

On peut juger par le petit nombre de faits qui viennent d'être cités, combien de dévastations ont eu lieu par les résultats de cette ignorance basse qui méconnaît la valeur de tout ce qui ne sert pas aux besoins de la vie matérielle. Ces dévastations ont été presque toujours tellement irréfléchies, qu'elles ont eu lieu au détriment même des intérêts pécuniaires.

Combien de livres, d'estampes, de miniatures, de documents précieux ont été anéantis sans aucun profit pour les destructeurs!

Les recueils littéraires font connaître beaucoup de faits et contiennent des observations sur ces tristes spoliations et destructions [1].

Je n'ai pas fait entrer dans les diverses parties de tout ce travail des considérations sur les faits de même nature qui ont eu lieu dans les pays étrangers. C'eût été sortir des bornes du plan de cet ouvrage. Mais il faut dire ici que des spoliations semblables ont eu lieu dans bien des pays et à bien des époques. Presque toujours, les hommes puissants ont abusé de leur force pour dépouiller des dépôts publics, de livres,

1. Entre autres, Bulletin de la Société de l'Histoire de France; 1853, décembre; 1854, janvier, février, etc.

de documents, qui n'auraient dû, sous aucun prétexte, être enlevés des lieux où ils étaient placés.

Après avoir parlé de l'oubli des soins nécessaires pour la bonne conservation des monuments, il faut aussi faire mention d'un point important qui se rapporte à ceux qui sont stables, et de nature à rester dans la place où ils ont été originairement placés. Le mieux est toujours de les y laisser. On conçoit facilement qu'une œuvre d'art, un monument, une statue, faits pour un souvenir local, perdent beaucoup de leur intérêt en étant déplacés. Ils se trouvent aussi détériorés, dénaturés souvent par suite des travaux nécessités par ces changements. Les motifs de ces mutations sont quelquefois justifiés par des nécessités de routes, de constructions, d'arrangements plus convenables. Mais souvent aussi elles se font sans but bien nécessaire, et pour satisfaire à des idées personnelles d'administrateurs ou d'architectes, occupés des convenances d'arrangement de leurs propres œuvres.

Il faut aussi parler des changements qui se font dans la distribution des monuments des objets d'art, en les transportant d'une collection dans une autre. Ces changements sont d'abord blâmables au point de vue de la stricte équité. Quoiqu'on puisse considérer les musées, les collections dépendant de l'État à un titre quelconque, comme faisant partie d'un ensemble régi par la même autorité, appartenant au même maître, il faut pourtant reconnaître que chacun de ces dépôts forme un établissement qui a des droits acquis.

La chose devient plus grave lorsque l'on s'empare d'objets faisant partie de collections appartenant à des villes, à des églises, à des sociétés.

On conçoit facilement combien ces déplacements, outre ce qu'ils ont d'irrégulier et même de blâmable, causent de confusion et d'incertitude dans les travaux littéraires. On cite des monuments, des objets d'art de toute nature comme existant dans telle collection, tandis que des dispositions comme celles qui viennent d'être indiquées les en ont ôtés pour les placer ailleurs.

Il faut parler aussi des transports des monuments d'un pays dans un autre sans aucun but, comme souvenirs historiques, ni comme intérêt artistique. Il ne s'agit pas ici de monuments de médiocre dimension, de petits objets d'art, qui, par leur nature, peuvent facilement changer de place sans inconvénients, mais de monuments importants par leur masse, et qui perdent toujours de leur intérêt à être déplacés. Ces transports offrent beaucoup d'inconvénients sans présenter d'avantages.

Je citerai seulement ici l'obélisque de la place de la Concorde. Ce monolithe, l'un des deux qui décoraient la façade d'un des temples de Louqsor, est orné d'inscriptions en caractères hiéroglyphiques, c'est-à-dire inintelligibles pour tous autres que les savants, et contenant une dédicace de ce temple, c'est-à-dire la moitié de cette dédicace, puisque l'autre moitié, sculptée sur l'autre obélisque, est restée à Louqsor. Cet obélisque a été acheté en Égypte ou offert en présent à la France par le pacha. C'était sans contredit une chose très-curieuse et fort remarquable. On citait, pour appuyer l'idée de le transporter à Paris, l'exemple des Romains qui ont dépouillé l'Égypte de quelques monuments de ce genre pour les élever à Rome. Pour les Romains, c'était là des trophées d'une conquête, de la possession

d'un pays conquis. Mais pour nous qu'était ce monolithe orné d'hiéroglyphes contenant la moitié de la dédicace d'un temple égyptien? C'était évidemment un objet très-embarrassant; mais si l'on voulait absolument l'avoir, il fallait le considérer comme une chose de collection, comme une partie de notre musée égyptien. On pouvait le placer près de ce musée, au Louvre. L'idée de faire de ce monolithe, tout curieux, tout précieux qu'il soit, l'ornement d'une de nos places était une conception fort malheureuse, qui a été aggravée par le fait de l'exécution. On en est convaincu si l'on approfondit, outre les considérations sur l'énormité de la dépense, les questions d'art, de goût, de localité, et même celles purement mécaniques.

Il faut enfin traiter un sujet qui a plus de gravité encore que les précédents, et pour lequel je dois m'excuser d'entrer dans des détails dont je me dispenserais si je ne le croyais nécessaire pour l'ensemble de mon travail. Il est de certaines circonstances que l'on ne doit rappeler qu'avec des ménagements, sans doute, mais le but que je dois remplir m'entraîne dans cette discussion, et, en toute chose, la vérité convenablement exposée doit prévaloir.

Il s'agit ici de ces enlèvements d'objets d'art que les armées conquérantes, que les gouvernements ont souvent exercés dans les pays qu'ils avaient soumis par la force des armes. Ces enlèvements ont eu lieu dans tous les pays, à toutes les époques. Aucun peuple ne peut les reprocher à un autre, sans que celui-ci n'ait les mêmes griefs à opposer. Quelquefois, ces spoliations ont été ratifiées par des traités. Ces actes, ordinairement imposés par une force prépondérante, ne chan-

geaient en rien la nature de ces enlèvements. La meilleure preuve, c'est que les pays dépouillés ont bien souvent repris ce qui leur avait été ravi, sans qu'il fût même fait mention des traités en vertu desquels on les avait dépouillés.

Ces enlèvements ont toujours eu deux buts différents, deux caractères distincts.

L'un de ces buts a été d'emporter dans son pays des objets d'art destinés à enrichir les musées ou bien à orner les palais des souverains. Ce sont là, en réalité, des actes peu convenables pour les nations au nom desquelles on les commet. C'est une mauvaise idée que celle d'exposer aux regards d'un peuple, de donner comme sujets de méditations, comme modèles d'études aux hommes instruits et aux artistes, des objets dont on a dépouillé un autre peuple. La contemplation des monuments de tous les arts doit avoir pour but l'élévation de l'intelligence. Ce n'est pas une bonne voie pour parvenir à inspirer de nobles sentiments à un peuple que celle de l'exhibition d'objets ainsi acquis. Lorsque l'on a des musées publics, il faut que ce qui les compose y ait été admis par des moyens entièrement convenables.

Sans aucun doute, les peuples, lorsqu'ils se font la guerre, ont des motifs de ne pas se ménager, et souvent ces animosités, ces rancunes, trop bien justifiées, peuvent présider aux arrangements qui succèdent à l'état de guerre. Bien des causes peuvent porter une nation à exiger d'une autre des réparations, des dédommagements pour les maux, les désastres soufferts. Ce sont choses qui doivent alors s'évaluer en argent. On peut, on doit même, quelquefois faire payer ce que l'on

nomme les frais de la guerre. Ces frais vont quelquefois à celui qui avait le moins dépensé. Mais enfin, les comptes réglés, bientôt il n'y en a guère de trace. Les écus ne portent rien de cela sur leurs empreintes. Ils ne sont à personne, parce qu'ils sont à tout le monde, à celui qui les a dans sa poche. Mais des objets d'art soustraits, qui sont là, dans des musées, à rappeler sans cesse des désastres, des spoliations, des haines; cela n'est ni convenable ni généreux.

Le second but que les chefs d'une armée conquérante ont eu, en enlevant des objets d'art, a été d'en faire des trophées, commémoratifs de leurs victoires. Cette idée n'est pas plus justifiable que la première. Elle est, sans aucun doute, encore plus fâcheuse. Ces exhibitions publiques permanentes de trophées emportés des pays conquis ont pour résultats d'entretenir les haines entre les peuples, même lorsqu'ils sont redevenus en paix.

Ajoutons que ces trophées sont presque toujours d'un effet fort peu convenable, parce qu'ils n'ont pas été faits pour le lieu où ils sont transportés, ou qu'ils sont placés près d'autres objets avec lesquels ils font disparate. On peut citer quelques exemples.

Les quatre chevaux en bronze, dit de Venise, en sont un bien connu. Œuvre d'art peu remarquable attribuée, sans aucune certitude, à Lysippe; on croit qu'ils furent faits pour la ville de Corinthe, d'où ils furent transportés à Rome sous le règne de Néron. En l'an 326 de l'ère chrétienne, on les porta à Constantinople, d'où les Vénitiens les enlevèrent en l'an 1205 pour les placer à l'église de San-Marco. En 1801, le premier consul Bonaparte les fit transporter à Paris, et plus

tard ils furent placés sur l'arc de triomphe du Carrousel. Là, ils étaient mêlés avec des statues modernes et disposés de manière à être vus d'une façon peu favorable. Par suite des événements de 1814 et 1815, ces chevaux de bronze furent repris par le gouvernement autrichien, renvoyés à Venise et replacés au portail de l'église de San-Marco sur des colonnettes qui les supportent de la façon la plus ridicule.

Qu'ont gagné en considération, en puissance, en éclat, les gouvernements, les nations qui ont ainsi fait voyager ces quatre chevaux de bronze depuis plus de vingt siècles? En quoi cela a-t-il servi aux beaux-arts?

Quel effet produisait au milieu de l'immense esplanade des Invalides le petit lion de Saint-Marc de la *Piazzetta*?

Il ne faut pas induire de ces réflexions que les peuples ne doivent pas élever de monuments qui rappellent les faits d'armes glorieux par lesquels ils ont défendu leur patrie et se sont illustrés. Mais il faut les composer, les exécuter, les élever soi-même. Chacun peut en faire autant chez lui, et cela n'empêche pas les nations de s'estimer mutuellement, d'oublier leurs querelles, leurs guerres passées et de vivre en bonne intelligence.

Au milieu des séries de dévastation qui viennent d'être citées, il y a eu, dans divers temps, de la part des pouvoirs publics et des individus, des tentatives pour parvenir à la conservation des monuments des arts. On en a vu plusieurs exemples; de plus, on a publié des recommandations particulières ou générales de diverses natures dans ce but, et quelques essais ont même été faits pour l'établissement de sociétés permanentes chargées de ces soins.

Il y a plus de vingt ans qu'a été formée la Société française pour la conservation des monuments. Fondée par M. de Caumont, cette société a contribué au but de ses travaux, autant que son influence et les moyens pécuniaires dont elle dispose l'ont permis. Elle publie un recueil intitulé : *Bulletin monumental*, et les Comptes rendus des congrès archéologiques qu'elle tient dans diverses villes.

Outre ces tendances si louables, ces efforts si méritants, on est heureux de trouver quelques récits consolateurs qui, après tant de faits déplorables, ramènent à de meilleures pensées. Et combien ces récits méritent d'obtenir la sympathie des personnes bien pensantes, lorsque, venant des mêmes sources, qui ont causé tant de désastres, ils tendent à mettre sur la voie d'améliorations intellectuelles et morales !

Près des ruines de Lambesa, en Algérie, existait le tombeau de Titus Flavius Maximus, chef de la troisième légion Auguste, mort dans le deuxième siècle de notre ère. Ce monument était encore entier en février 1849 ; mais il menaçait ruine. M. le colonel Carbuccia, alors commandant supérieur de la subdivision de Batna et colonel du deuxième régiment de la légion étrangère, fit restaurer avec soin ce tombeau par M. Lambert, adjudant au 11e régiment d'artillerie.

Les pierres furent numérotées et replacées solidement, les objets trouvés dans ce tombeau y furent religieusement replacés. Le 4 mars 1849, cette œuvre étant terminée, une cérémonie eut lieu, le tombeau restauré fut inauguré[1], et honoré par un feu de bataillon

1. Revue archéologique. A. Leleux, 1849, p. 797 ; 1850, p. 186, où est une planche représentant ce tombeau ; 1851, p. 78.

de la garnison de Batna. Une inscription rappelant la restauration de ce monument y fut ajoutée.

Il y a quelque chose de touchant dans cet hommage rendu à un guerrier mort il y a tant de siècles, par des guerriers de nos jours, l'un comme les autres dans des positions identiques et soutenant les intérêts de leur patrie dans des pays lointains. M. le colonel depuis général Carbuccia, pour ce fait et d'autres services rendus à la science archéologique, fut nommé correspondant de l'Institut. Il est mort en l'année 1854, à Gallipoli. Honneur à sa mémoire!

V. — DESTRUCTION PAR LES HOMMES AYANT LE GOUT DES BEAUX-ARTS.

Nous arrivons enfin aux destructions causées par les hommes ayant le goût des monuments et des objets d'art.

La première cause de ces destructions vient des changements qui s'opèrent dans les idées des amateurs des arts et des collecteurs. Il faudrait plutôt qualifier ces dispositions de modes, de fantaisies. La principale origine de ces variations est évidemment le manque des connaissances nécessaires pour arriver à l'appréciation rationnelle des objets d'art, de façon à pouvoir se former un plan précis du but auquel on tend en les recueillant. Ici se présente une idée, trop fréquemment adoptée; il s'agit de l'opinion reçue que ce que l'on appelle le goût suffit pour juger toutes les productions des arts. Rien n'est plus erroné qu'une telle opinion. Pour juger, il faut comparer; pour comparer, il faut savoir beaucoup, avoir beaucoup vu.

On a souvent écrit sur cette matière. Je citerai spécialement un opuscule qui contient des réflexions remarquables à cet égard. L'auteur de cet écrit développe des considérations pleines d'exactitude et de justesse sur les points suivants :

1° Les études préliminaires que devraient faire toutes les personnes qui veulent se livrer à l'étude des beaux-arts et former des collections ;

2° Le peu de connaissances de la plupart de ces personnes, et les résultats fâcheux et même ridicules qui en viennent ;

3° Les causes des goûts ou plutôt des manies qui se sont succédé dans la formation des collections ;

4° Les inconvénients de toutes sortes des modes, amenées par la littérature de chaque époque et par le peu de connaissances réelles des écrivains en renom, qui sont en général des hommes à imagination, et plus ou moins romanciers [1].

Une des plus remarquables aberrations du goût dans les personnes qui se sont occupées de l'étude et de la recherche des monuments, est l'appréciation erronée généralement faite pendant longtemps des productions de l'art de certaines époques antérieures. Ce n'était pas seulement pour telle ou telle partie des beaux-arts que des préventions presque générales étaient admises ; c'était pour tout ce qui se rapportait aux époques proscrites. Sculpture, peinture, architecture, ameublements, tout était blâmé et repoussé.

Il faut citer en première ligne toutes les productions

[1]. Essai sur les Monuments historiques, par M. Faure Lapouyade. Actes de l'Académie royale des sciences, belles-lettres et arts de Bordeaux ; septième année, 1845, p. 221.

des arts du moyen âge. Aucunes n'ont été plus exposées à ce sentiment de dédain qui vient d'être indiqué. Depuis le développement du goût des arts et l'introduction du style italien, dans le xvi⁰ siècle, les productions du moyen âge, antérieures à la Renaissance, ont été frappées d'une réprobation presque générale. Ces monuments étaient considérés comme des œuvres sans mérite artistique. Les érudits seuls leur accordaient de l'intérêt, comme documents historiques et servant à appuyer des faits et des dates. Mais ils n'en tiraient presque jamais de conséquences relatives à l'art en lui-même, à la physionomie que ces restes des temps passés donnaient à la civilisation de leurs époques. Lors même que plus tard des écrivains à vues plus élevées, comme les bénédictins, vinrent s'appuyer sur les monuments de ces siècles pour les identifier avec les textes anciens, pour les présenter comme autorités appuyant les récits des historiens contemporains, ces écrivains négligèrent presque entièrement les notions qui étaient fournies par ces monuments pour l'histoire des arts et pour les considérations qui s'y rattachent.

Une preuve évidente de l'exactitude de ces considérations, c'est le peu de soin avec lequel furent faites, en général, les estampes représentant des monuments du moyen âge, sous la direction des savants qui les publiaient, quant au style et à la vérité artistique. Cette observation, au reste, n'est pas générale, et l'on pourrait citer des reproductions fort bien senties des monuments du moyen âge, dans le xvii⁰ et le commencement du xviii⁰ siècle. Une partie des dessins de Gaignières en sont un exemple.

Ce dédain pour les monuments du moyen âge, de la

part des collecteurs, a produit de nombreuses pertes d'objets d'art de ces époques.

Il n'est question ici que de l'influence exercée par les amateurs des arts. La part des pouvoirs publics, sous ce rapport, était également fatale. Elle a été déjà signalée, et pour s'en convaincre, il suffit de juger dans quel esprit les restaurations d'anciens édifices ont été faites pendant tant de temps et jusqu'à nos jours.

Ce ne fut guère qu'à l'époque où l'on forma des collections d'objets d'art du moyen âge, après les destructions de 1793 et 1794, que l'on commença à sentir généralement le mérite de ces monuments sous le rapport du style et de la physionomie artistique. Le musée des monuments français fut une des causes principales de ce complet revirement dans les idées des collecteurs et des écrivains. On commença alors à mieux apprécier ces restes des temps reculés pour ce qu'ils étaient réellement sous le rapport de l'érudition et sous celui de l'art. Il faut reconnaître la grande part qui revient dans cette mutation des idées à Alexandre Lenoir, premier directeur de ce musée. N. X. Willemin, comme artiste, A. L. Millin, comme écrivain, Al. Du Sommerard, comme collecteur, contribuèrent aussi beaucoup à ces nouvelles directions des esprits.

Après cette défaveur éprouvée pendant si longtemps par les productions de l'art du moyen âge, il faut citer celle qui s'est attachée depuis le règne de Louis XVI jusqu'à ces derniers temps aux œuvres des artistes de l'époque de Louis XV. L'école de Boucher, celle de Watteau ont été longtemps entièrement délaissées.

Pendant que ces productions étaient repoussées, l'école de David était placée au-dessus de tout. A cette

époque, les œuvres mêmes des grands maîtres des écoles italiennes étaient presque dédaignées.

Mais le règne de l'école de David ne fut pas long. Les années qui suivirent 1814 y mirent fin. — Les productions des artistes de ce temps furent alors en grand discrédit, sauf quelques exceptions spéciales, comme Greuze, alors déjà vieux, et Prudhon. Après la mort de David, arrivée le 29 décembre 1825, ses derniers tableaux et ses dessins ne trouvèrent aucun accueil.

Ces variations ont continué à avoir lieu depuis lors. On a changé successivement de goût. Aujourd'hui, les collecteurs d'estampes ne veulent point des productions des plus habiles graveurs des écoles italiennes, très-recherchées encore il y a vingt-cinq ans; mais ils recueillent à grand prix les estampes du temps de Boucher et de Watteau, qui, alors, étaient mises entièrement en oubli.

Des antipathies semblables se sont aussi manifestées de pays à pays.

Si nous examinons ce qui s'est passé, depuis longues années, pour des parties spéciales des beaux-arts, nous trouvons des faits analogues. Ainsi, par exemple, les productions des arts et particulièrement les dessins et estampes qui ont pour principal mérite de l'intérêt sous le point de vue historique, ont été presque complétement dédaignées jusqu'à ces dernières années; de nombreuses estampes, surtout historiques, représentant des événements, des faits de toute nature, ont été constamment mises au rebut, détruites, employées à faire des enveloppes pour d'autres productions de la gravure, dont on ne veut pas aujourd'hui.

Citons seulement ici les grands almanachs figurés,

si curieux pour notre histoire, et dont chacun représente des faits principaux de l'année précédente. Cette mode a duré cent-cinquante ans, depuis 1610 jusque vers 1760. Pendant cet espace de temps, il a été publié environ huit cents de ces almanachs, et quelquefois vingt différents pour la même année. Ils sont remarquables comme productions de la gravure, et pour la variété des scènes qu'ils représentent, l'exactitude des costumes et le nombre des particularités que l'on y trouve.

Ce n'est que depuis environ vingt ans que l'on a commencé à donner à ces grandes estampes tout le degré d'intérêt qu'elles méritent. Précédemment, elles étaient dédaignées. Aussi, ces curieux almanachs, maintenant fort recherchés, sont tous très-rares.

Après ces considérations sur les variations des goûts des amis des productions des arts, continuons l'examen de quelques autres fausses directions que plusieurs d'entre eux adoptent.

Des observations ont été déjà présentées sur les falsifications des objets d'art anciens. Il n'y avait pas lieu à développer longuement ce qui se rapporte aux œuvres des faussaires en général. Mais il est à propos de donner ici quelques détails sur les erreurs de certains collecteurs relativement à la conservation et aux restaurations des objets qu'ils recueillent.

Le manque de soins convenables et les restaurations mal entendues causent de fréquents dommages dans les collections particulières.

Les monuments de sculpture en pierre et en bois ont souvent été détériorés par des restaurations, des adjonctions ou des suppressions qui en ont dénaturé le caractère. On a parfois réduit ou augmenté un objet

de sculpture pour le rendre propre à être mis dans telle ou telle place, à faire pendant ou milieu avec d'autres objets. Les nettoyages et grattages des monuments de sculpture leur ôtent souvent la finesse des détails et le sentiment général de leur exécution. Combien de fois on a ajouté aux statues, en les restaurant, des attributs nullement en rapport avec les figures représentées !

Il en est de même pour les tableaux, que des nettoyages maladroits, des restaurations inintelligentes, détériorent et dénaturent.

Certains amateurs des objets d'art ont une autre manie, exercent leur intelligence, leur goût diversement. Ils prennent des fragments d'objets de diverses époques, les réunissent, les taillent, y ajoutent des parties modernes et composent ainsi des plaques, des socles, de petits meubles, des objets de fantaisie, et offrent ces produits de leur imagination comme des monuments de tel ou tel temps. Cela est au-dessous de toute critique.

Il est une partie importante des productions des beaux-arts qui demande que nous entrions ici dans des détails qui lui sont spécialement relatifs. Il s'agit des œuvres de la gravure, des estampes. Elles ont été atteintes, comme les monuments de la sculpture et de la peinture, par les hommes mêmes qui les recueillaient.

Ces désastres frappent peu, à cause de la nature des estampes, du nombre plus ou moins considérable d'épreuves qui devraient exister de chaque planche. Mais on est convaincu de l'immensité de ces destructions, lorsque l'on suppute les quantités d'estampes remarquables soit par leur exécution, soit par ce qu'elles représentent, dont il a été tiré plusieurs centaines

d'épreuves, souvent davantage, et dont on peut citer à peine quelques-unes, en indiquant les collections où elles se trouvent.

La manière dont quelques collecteurs conservent leurs estampes est une cause de la détérioration et de la perte de beaucoup de ces feuilles. Ne se rendant pas bien compte de ce qu'ils veulent faire en réunissant des œuvres de la gravure, ils ne les placent pas dans un ordre rationnel. Ce n'est pas tout. L'arrangement matériel que quelques amateurs établissent dans leurs collections ne tend pas à leur bonne conservation. On les place souvent sur des rayons de bibliothèque, dans des portefeuilles trop petits, sans toiles qui les recouvrent, et avec une absence de soins qui cause des détériorations.

Il a été déjà question du peu de précautions avec lesquelles les estampes sont examinées dans les collections publiques par les curieux auxquels on les communique. Mais ce qui est fâcheux à dire, c'est que le même manque de soins se trouve quelquefois chez des collecteurs. Outre les défauts d'arrangement qui viennent d'être signalés, on voit des possesseurs de collections d'estampes, en les regardant, en les faisant voir, les toucher sans ménagements, frapper sur ces feuilles pour donner plus de force à leur raisonnement, mouiller à chaque instant leurs doigts pour tourner les feuillets. C'est un des spectacles les plus tristes que de voir des hommes gâter, détruire même à la longue, des objets d'art qu'ils recueillent, qu'ils étudient et que même ils admirent.

A diverses époques, il a été de mode, parmi les collecteurs et amateurs d'estampes, de rogner les

marges jusqu'au bord de l'estampe même. Cet usage a amené des chances de destruction plus faciles et plus promptes. Il a causé la perte d'un grand nombre d'estampes, et, dans tous les cas, diminué la valeur de celles qui ont subi ces mutilations.

Cette fâcheuse habitude a été en partie causée par une autre mode qui consistait à coller les estampes en plein sur des cartons ou papiers forts, en les entourant de cadres en noir ou en or. Cela se nommait estampes *glomisées*, en l'honneur du nommé Glomy, qui avait eu du renom dans l'arrangement des estampes et des dessins de cette manière, et qui en a gâté ainsi un grand nombre.

Il y a des collecteurs d'estampes qui ont pour la conservation et l'arrangement de celles qu'ils réunissent des goûts, ou plutôt des manies que l'on ne sait comment caractériser, et qui tiennent de la folie.

Dans ces derniers temps, un négociant de Paris était amateur d'estampes et de dessins; mais il mettait particulièrement de l'intérêt à telle ou telle partie de chaque estampe, de chaque dessin. Il était déterminé, dans ses préférences, par la nature des parties de chaque composition, ou bien, quant aux estampes, par la beauté des épreuves. Il découpait donc quelques-unes des pièces qu'il possédait, et ne gardait que les fragments qui lui plaisaient, soit figures isolées, soit groupes, soit fragments de vues. Sa fortune se trouva dissipée par suite de la manière dont il conduisait ses affaires, ce qui est facile à concevoir s'il les dirigeait comme il traitait ses collections. Resté presque sans revenus après en avoir eu de fort suffisants, privé de ressources, ne pouvant en trouver dans l'industrie,

mais ayant de bonnes relations, il obtint de se créer une position en dehors du commerce. Il continua alors à faire des achats d'estampes et de dessins, et à les tailler suivant son goût. Il ne concevait pas comment les négociants auxquels il avait acheté des estampes belles et bien conservées pouvaient se refuser à les reprendre de lui aux mêmes prix, lorsqu'il les avait coupées par morceaux.

Il s'est trouvé des collecteurs de portraits qui ont eu l'idée bizarre de ne considérer comme devant mériter l'attention et ne devant être conservée que la partie du visage des personnages dont ils recueillaient les portraits. Ces amateurs, pour organiser leurs recueils suivant leurs idées, découpaient les portraits, conservaient seulement les têtes des personnages, les classaient dans leurs portefeuilles, et rejetaient le surplus des estampes comme étant sans intérêt.

On a des exemples aussi complets qu'affligeants de la manière dont les estampes sont parfois conservées, examinées, en assistant aux expositions qui précèdent, à Paris, les ventes aux enchères. Les estampes y sont, en partie, placées sur des tables. Les amateurs, les négociants en estampes, les examinent avec les soins convenables; mais, à ces expositions, viennent beaucoup de personnes qui ne savent pas ce que sont les estampes ni la manière de les toucher, et qui sont attirées par une curiosité sans but fixe. Pendant trois heures, les estampes sont donc bouleversées, ployées, salies.

Depuis quelques années, cependant, dans les expositions, les pièces les plus remarquables sont accrochées sur les murs de la salle.

Les restaurations des estampes ont été et sont faites, en général, d'une tout autre manière que celles des monuments de la sculpture et de la peinture. Il doit en être ainsi. Ces restaurations consistent en deux opérations distinctes. La première est celle du rétablissement des parties de papier gâtées ou détruites, ce qui est une opération matérielle à exécuter avec plus ou moins de soins. La seconde est celle de la retouche des traits de la gravure détériorés ou enlevés, en copiant exactement une épreuve bien conservée. Il faut ajouter que ces opérations ont été, depuis quelques années, faites avec des soins et une précision remarquables, et que plusieurs hommes qui se sont livrés à ce genre de travaux, les ont exécutés de façon à pouvoir être regardés comme de véritables artistes. Quelques-uns, en Allemagne principalement, ont outre-passé le but, ont fait des restaurations tellement soignées que les estampes sorties de leurs mains ont une apparence de miniatures; mais c'est le petit nombre.

A ces observations sur les restaurations des estampes, il n'est pas hors de propos de joindre le détail d'un procédé curieux et récent. M. W. Baldwin s'occupait, à Londres, dès l'année 1836, d'essais pour améliorer l'effet des estampes placées dans les publications de la typographie. Il arrive fréquemment que deux estampes, tirées sur les deux côtés d'une feuille de papier, se nuisent mutuellement par le résultat de la transparence du papier. Outre cela, quelques collecteurs, qui recueillent de ces sortes de pièces, les désirent tirées d'un seul côté du papier. Il est facile de détruire l'une des deux estampes pour conserver l'autre. Mais comment faire pour les avoir toutes deux séparées?

Après beaucoup de tentatives, M. W. Baldwin reconnut la possibilité de parvenir à ce but. Il découvrit que le papier sur lequel deux estampes ont été tirées, au revers l'une de l'autre, peut être fendu en deux. Il obtint une réussite complète en l'année 1848. Il arriva au point de couper en deux un billet de banque. On fut frappé de cette découverte, sous le rapport des inconvénients qu'elle pourrait avoir dans les affaires. En effet, la possibilité de transporter quelques lignes d'une écriture et une signature d'un papier à un autre, offrirait de grands dangers. On exigea donc de l'inventeur qu'il ne ferait plus aucun usage de sa découverte et qu'il ne communiquerait à personne ses procédés. On lui donna, en compensation, une position convenable.

Il faut placer ici quelques réflexions sur une nature particulière, non pas de destructions, mais de détériorations, de déplacements, qui ont toujours eu lieu, mais qui, dans ces derniers temps, sont devenus plus nombreux. Il s'agit des estampes ôtées des livres, et des livres auxquels on ajoute des estampes.

Il faut entrer dans quelques explications préalables.

Les livres, nous l'avons déjà dit, ont été constamment ornés, depuis l'invention de l'imprimerie, d'estampes gravées d'abord sur bois, et ensuite sur cuivre. Dans les derniers temps, cette mode a été généralement pratiquée. Beaucoup de ces publications ont eu des succès mérités. Mais un grand nombre de ces livres, il faut faire cette remarque, et il s'agit ici particulièrement des ouvrages historiques, auraient pu offrir un intérêt bien plus réel que celui qu'ils ont obtenu. Il eût fallu pour cela, et c'est ce qu'il faudrait

encore, que les auteurs, les éditeurs de ces ouvrages, au lieu de les remplir de compositions d'artistes modernes, y eussent donné des copies exactes de tableaux et d'estampes des temps auxquels ces ouvrages se rapportent. Ces éditeurs produiraient ainsi des volumes plus instructifs, dont la partie figurée serait d'accord avec les récits des temps dont les textes traitent. Sous le point de vue de la variété et de l'attrait à offrir aux lecteurs, le but serait aussi mieux rempli, par la différence des styles de l'art et du sentiment des monuments figurés des diverses époques. Ce système d'ornementation des livres est d'ailleurs d'accord avec les principes développés dans cet ouvrage.

Ces préliminaires exposés, on conçoit que les iconophiles aient eu le désir de mettre dans leurs collections certaines estampes placées dans les livres, et pour cela de les en détacher. Aussi, ces pièces, ainsi enlevées, se trouvent en grand nombre. Sans doute, originairement, c'est une destruction. Enlever d'un livre une ou plusieurs estampes qui en font partie est une chose blâmable, en ce sens que les productions des arts doivent être conservées intactes. Voilà ce que disent les bibliophiles.

Mais, d'une autre part, les collecteurs d'estampes trouvent des excuses à ces dérangements. Ils se justifient d'abord par le mauvais état de conservation de beaucoup de livres anciens, dont les textes sont mis au rebut, comme inraccommodables. Ils s'appuient ensuite sur le manque d'intérêt d'un grand nombre d'anciens ouvrages, dont les textes sont pour le temps présent de toute inutilité. Un autre motif invoqué ressort de la quantité, considérable souvent, d'éditions de certains

ouvrages, identiques les unes aux autres. Les iconophiles se croient donc autorisés à ôter les estampes de toutes ces espèces de livres, par la double raison que leurs textes sont sans intérêt, sans valeur, et que les estampes qu'ils contiennent peuvent en avoir.

En admettant même la force des objections faites aux collecteurs d'estampes, encore faut-il reconnaître que ceux qui recueillent celles ôtées des livres par d'autres qu'eux-mêmes, sont entièrement excusables.

Vient ensuite la catégorie des livres auxquels on ajoute des estampes non faites pour eux. Cela a eu lieu depuis qu'il existe des bibliothèques. On ajoutait à l'exemplaire d'un ouvrage un portrait de l'auteur ou toute autre estampe relative à ce livre. On agissait ainsi sans intention de faire croire que ces pièces faisaient originairement partie du livre, mais pour ajouter de l'intérêt à un exemplaire. La chose était évidente, et, dans les catalogues, on disait : « avec telle estampe ajoutée. »

Mais tout se perfectionne. Depuis quelques années, les amateurs de livres ont imaginé de placer dans des ouvrages anciens, plus ou moins remarquables, quelques estampes relatives à ces ouvrages, principalement des portraits, mais de manière à faire croire que ces pièces faisaient originairement partie intégrante de ces éditions. Ils ont cherché, pour un ouvrage, le portrait de son auteur, gravé de son temps ou à peu près, ils l'ont au besoin fait remmarger avec du papier ancien, et ont réuni cette feuille au texte relié avec soin. Voilà un exemplaire remarquable, inconnu jusqu'ici, unique ! Ce qui serait au fond une adjonction intéressante devient une erreur, une illusion.

Cet usage, suivi depuis longtemps, a conduit à un autre système inventé depuis quelques années. C'est celui adopté par les bibliophiles pour ajouter de l'intérêt à des ouvrages publiés sans estampes ou en contenant peu. Il consiste à joindre à un livre de cette nature un nombre plus ou moins grand d'estampes diverses, représentant des portraits, des événements, des sites, etc., relatifs au sujet de l'ouvrage. Cette méthode n'a nullement pour but de créer une erreur, une tromperie.

Rien de plus convenable qu'un tel système. Mettre à côté des idées écrites les idées figurées, c'est le moyen le plus certain d'arriver à une instruction réelle.

Il est évident, que de semblables recueils doivent offrir un grand intérêt. Des exemplaires, par exemple, des lettres de Mme de Sévigné, des mémoires de Saint-Simon, de la correspondance de Voltaire, ainsi ornés, acquièrent un mérite réel.

Ajoutons que ce n'est pas seulement au point de vue théorique et scientifique que cette méthode est recommandable. Elle l'est également au point de vue pratique et de pur agrément. Aucune occupation ne peut être plus convenable pour un esprit éclairé ou pour une intelligence qui veut étendre le cercle de ses idées que celle dont il s'agit. Dans ces sortes de recherches, faites pour appuyer les récits par des monuments des arts qui leur sont relatifs, il y a des motifs de satisfactions et de jouissances élevées faciles à comprendre.

Partant de ces idées, que devraient faire les personnes qui se livrent à ce goût? Après avoir réuni un nombre plus ou moins grand d'estampes et de dessins relatifs à l'ouvrage choisi, elles devraient prendre un

volume de papier blanc, ou bien des feuilles isolées de la grandeur convenable pour les pièces à y placer, et y coller celles qu'elles auraient réunies. L'ordre à suivre serait fixé par la nature de l'ouvrage. Il y aurait alors, à côté d'un livre, un recueil de produits des arts d'imitation destiné à augmenter l'intérêt de cet ouvrage. Aucune de ces deux parties d'un tout ne serait ni dénaturée ni gâtée.

Mais ce n'est pas ainsi qu'agissent, en général, les bibliophiles qui ornent des livres. Ils placent dans les volumes mêmes de l'ouvrage les estampes qu'ils veulent y joindre. Le format de ces estampes est rarement d'accord avec celui de l'ouvrage : si elles sont plus petites, on les remmarge ; si elles sont plus grandes, on les rogne, on les plie, de façon à leur faire prendre place dans le volume. Il en résulte que beaucoup de ces pièces sont détériorées.

Ce n'est pas tout. Lorsque le nombre des estampes est grand, les volumes se trouvent trop épais. Dans ce cas, on divise chacun en deux, en trois parties, et les grands amateurs de ce genre d'arrangements font imprimer des faux titres pour ces parties de volumes. On tire ces faux titres à un seul exemplaire, et voilà encore une rareté.

Après ces opérations, le livre est dénaturé, les estampes, pour la plupart, sont gâtées, et le tout forme une chose qui n'a pas de sens.

Pendant que les bibliophiles, depuis plusieurs années, ajoutaient ainsi à leurs livres des estampes, soit pour les faire considérer comme faisant partie de ces ouvrages, soit pour augmenter l'intérêt d'un exemplaire, la typographie pratiquait, plus que précédem-

ment, l'usage de placer dans ses productions des estampes sur cuivre et sur bois, soit en planches séparées, soit dans les textes.

Ces publications de livres à estampes se sont multipliées à l'infini, on a introduit cet usage dans la presse périodique ; des journaux dont c'est la base principale ont été établis. Cela est devenu une branche d'industrie fort importante. Alors, les éditeurs ont eu l'idée de donner à ces publications typographiques des noms plus brillants que ceux adoptés jusque-là.

On disait depuis deux siècles : ouvrage avec planches, orné de figures, enrichi d'estampes. On a imaginé mieux. On a inventé d'appliquer aux livres de cette nature les mots d'*éditions illustrées*, d'*illustrations*.

Suivant tous les dictionnaires, les mots illustration, illustrer, illustre, et même illustrateur, signifient l'action de ce qui est honorable ou ce qui le constate, ce qui rend célèbre, éclatant, remarquable par diverses causes, ce qui l'est devenu, celui qui donne du lustre, qui rend célèbre.

On a appliqué ces expressions à l'adjonction d'estampes à des livres. Précédemment on s'illustrait par de belles actions, on illustrait par des marques d'honneur ; on a illustré des livres en y ajoutant des estampes. Une ville était illustrée par des souvenirs historiques, par la naissance de plusieurs hommes remarquables ; un volume s'est trouvé illustré par des images qu'on y ajoutait. L'illustration consistait à devenir célèbre par de belles actions, par des marques d'honneur ; un livre a reçu l'illustration parce qu'on y a joint des estampes. Il est difficile d'abuser davantage des mots et du langage figuré.

Les bibliophiles ont adopté ces expressions pour les exemplaires d'ouvrages précédemment indiqués auxquels ils ajoutent des estampes non faites pour ces livres.

Ce néologisme a conduit à donner des significations fausses et irrationnelles à d'autres mots relatifs aux beaux-arts.

Le mot album était jadis employé dans le sens de ce qu'il signifie en latin. Le dictionnaire de l'Académie française (édition de 1835) porte : « Album. » Mot emprunté du latin. Il se dit d'un cahier que portent les voyageurs et sur lequel ils engagent les personnes célèbres à écrire leur nom, auquel elles joignent quelquefois une sentence. — Il se dit aussi des cahiers sur lesquels certaines personnes invitent des gens de lettres et des artistes à écrire de la prose ou des vers, à faire quelque dessin ou à noter quelque air de musique. » En suivant ces indications, des collecteurs d'objets d'art ont donné ce nom à des volumes de feuillets de papier blanc sur lesquels ils collaient des dessins et des estampes, et qui devenaient ainsi ce que l'on nommait et que l'on nomme encore régulièrement des recueils. Mais on a imaginé qu'un tel volume contenant des dessins ou des estampes, et qui n'est conséquemment plus blanc, est un album, et on l'a nommé ainsi. On a été plus loin, et l'on a donné le même nom aux recueils de productions de la gravure que l'on publie, à des réunions d'estampes représentant des objets divers et n'ayant jamais été des feuilles blanches, à ce que l'on nommait jadis recueils de planches, atlas, etc.

Cela conduit à faire mention de quelques autres locutions, également relatives aux beaux-arts.

Les productions de la gravure sont nommées régulièrement estampes, et ce mot a été constamment employé. On a imaginé depuis quelque temps de les désigner sous le nom de gravures. Cette appellation est parfaitement contraire aux formes de notre langue. C'est vouloir l'appauvrir que de se servir de locutions nouvelles qui font perdre un mot clair et utile. On dit quelquefois, en termes généraux, de la belle gravure, mais on ne devrait pas dire des gravures pour désigner des produits de cet art.

La peinture est dans des conditions un peu différentes. Elle produit des tableaux exécutés suivant différentes méthodes, et des dessins. Si l'on veut employer pour désigner les productions de cet art le mot peintures, il faut le faire suivre de l'indication du genre dans lequel celles dont il s'agit ont été exécutées. On se sert donc peu de cette manière de parler.

La sculpture est placée dans un ordre d'idées à peu près semblables. Cet art produit des objets entièrement distincts, statues, bustes, bas-reliefs, etc. On dit, comme pour les deux autres arts, de la belle sculpture, de la sculpture classique, et l'on dit aussi quelquefois des sculptures, lorsque les formes du discours ne nécessitent pas des désignations précises des diverses œuvres dont il s'agit. Mais cela constitue évidemment une locution vicieuse.

Le dictionnaire de l'Académie française admet les mots de gravures, peintures, sculptures, pour désigner les objets produits par ces trois arts. Cette décision peut terminer la discussion, mais il est cependant permis de penser que des règles différentes seraient plus rationnelles.

Lorsque quelques objections sont faites sur ces décisions grammaticales, on y répond par des raisons trop fréquemment employées et qui sont loin d'être fondées. On dit qu'il faut suivre l'usage, que le mieux est l'ennemi du bien, etc. Mais les législateurs sont destinés à empêcher les usages vicieux de s'établir, à diriger dans la bonne voie lorsque l'on s'en écarte.

En continuant à marcher dans ce système d'appellations irrationnelles et qui appauvrissent la langue, il faudra nommer les palais et les églises, des architectures; et puis, un livre, une littérature, etc.

Ces détails sont donnés ici parce qu'ils se rapportent à l'étude des productions des beaux-arts; mais aussi parce que, en les considérant sous un point de vue plus élevé, ils ont une grande portée. En introduisant dans les formes, dans l'organisation du langage parlé, des appellations contraires au bon sens, et en appauvrissant la langue, on tend à faire pénétrer dans les intelligences des perturbations de la même nature.

Il reste à faire quelques observations relatives à la part qui concerne les artistes dans les destructions des objets d'art et des monuments. Si ces destructions ont été commises par les hommes en général, soit réunis, soit isolés, on devrait penser que ceux qui se livrent à la pratique des beaux-arts, dont la vie se passe à en étudier les productions, à les copier, à les imiter, devraient se faire un devoir strict de les respecter. Il n'en est pas toujours ainsi.

Tout fâcheux que cela soit, il faut reconnaître que quelquefois des artistes ont fait comme tout le monde et peut-être d'une façon plus blâmable encore. En effet, tandis que l'on ne peut imputer aux masses que de

l'incurie et de l'ignorance, il faut dire, pour les artistes, que ces erreurs sont plus graves de leur part. Mais il faut reconnaître que la position même de beaucoup d'entre eux atténue la force de ces reproches.

Les artistes se trouvent, dans leur jeunesse, occupés entièrement des études positives de l'art auquel ils se destinent. Fixés dans les grandes villes, livrés aux distractions de leur âge et surtout de notre temps, ils sont portés à s'occuper peu de la partie scientifique des beaux-arts. Ils n'approfondissent pas, en général, l'histoire des diverses écoles et des hommes par qui elles ont été illustrées. Ils sont portés, par la nature même de leurs occupations, à considérer principalement les objets d'art comme des moyens d'études pour leurs propres travaux.

Quelquefois aussi, comme tous les hommes ayant le goût des beaux-arts, ils se pénètrent d'affections, de préférences pour les styles, les époques qui se rapportent à leurs propres œuvres, à leurs goûts, et ils dédaignent un peu tout le reste.

Alexandre Lenoir, dans son ouvrage sur le Musée des monuments français, dit qu'il avait constamment sollicité le transport à ce Musée des monuments du moyen âge, malgré les observations multipliées de divers artistes, qui regardaient ces monuments comme inutiles aux arts [1].

Il ne faut donc pas s'étonner si parfois des artistes n'ont pas pris pour les objets d'art tous les soins désirables.

On a raconté que des sentiments blâmables ont quel-

1. Al. Lenoir, Musée des monuments français, t. I, avant-propos, p. 6.

quefois porté des artistes à la destruction de monuments pour faire disparaître des objets dans lesquels ils avaient pris des motifs, des modèles pour leurs propres compositions. Cette jalousie a pu être quelquefois mise en pratique, mais cela doit avoir eu lieu bien rarement.

Quant à des faits plus graves, il est une certaine nature de soustractions qui, si elles n'ont pas le caractère de spoliations frauduleuses dans un but de lucre, n'en amènent pas moins les mêmes résultats pour le propriétaire dépouillé et qui ont leur source dans des instincts bien blâmables. Ces faits, on ne peut les imputer qu'à des hommes qui s'occupent de la pratique des beaux-arts. Voici une indication de cette nature de soustractions.

Il existe, dans plusieurs collections publiques d'estampes, des recueils étrangement dépouillés. Au département des estampes de la Bibliothèque impériale, plusieurs volumes, et spécialement quelques-uns provenant de la collection de Marolles, sont dans ce cas. Dans ces recueils, il manque des estampes, beaucoup d'estampes qui ont été soustraites avec si peu de soin que les quatre angles ou les bords par lesquels elles étaient collées sont restés sur la feuille de papier blanc.

Évidemment, ces soustractions n'ont pas été causées par le désir du gain, car des pièces ainsi mutilées n'ont que très-peu ou plutôt point de valeur. Elles ont donc été commises par des hommes qui voulaient copier ou calquer ces estampes, et qui trouvaient bien de les emporter, pour travailler plus commodément chez eux.

Ce sont des soustractions causées par l'insouciance,

par l'oubli de tout respect pour la propriété, et de celui qui est dû aux productions des arts, et cela uniquement pour satisfaire des instincts de paresse. Si ces enlèvements étaient faits par des hommes sans intelligence de ce qui est bien et bon, cela se concevrait. Mais de telles spoliations commises par des hommes qui s'occupent des beaux-arts, qui en étudient les productions, qui, peut-être, se disent artistes enfin, c'est un bien déplorable exemple de l'oubli de tous les devoirs.

Conclusion.

On vient de voir combien de causes ont contribué à la destruction des monuments et des objets d'art, dans tous les temps, et quelles quantités de ces productions ont disparu.

Les longues séries mentionnées dans tout cet ouvrage fourniront des preuves de ces pertes, et surtout pour les premiers siècles de l'histoire de notre pays. En effet, la plus grande partie de ces monuments, surtout de ceux qui étaient plus exposés à toutes les causes de destruction, n'existent plus. On ne les connaît que par les estampes plus ou moins anciennes, qui ont été gravées, soit d'après eux-mêmes, soit sur des documents antérieurs qui méritent plus ou moins de confiance.

Quant aux considérations à établir sur les diverses natures de monuments qui ont été détruits en plus ou moins grand nombre, on peut s'en rendre compte en les classant en raison des risques que ces natures leur faisaient courir.

Ainsi, les objets en or et en argent, ceux enrichis de pierreries, de perles, ont été les premiers détruits. Peu

ont été préservés. Ceux qui ont existé longtemps, ou même qui existent encore, ont dû leur salut à des circonstances rares venant de leur destination religieuse ou politique. La châsse d'un saint, la couronne d'un roi, étaient des objets tellement vénérés, tellement utiles à ceux qui les possédaient, que tous les moyens possibles ont été employés pour leur conservation.

Les objets en cuivre et en fer ont été détruits à peu près comme ceux plus précieux.

Viennent ensuite les monuments en pierre, sculpture ou architecture, les mosaïques, qui ont souffert, ainsi que nous l'avons vu, et par les suites de l'incurie, de la cupidité, et aussi par les résultats des passions politiques et religieuses.

Les sculptures en bois, les émaux, ont éprouvé à peu près les mêmes effets, par les mêmes causes, auxquelles il faut ajouter les résultats du temps et des éléments.

Les divers produits de la terre cuite, les objets en verre, les vitraux colorés ou peints, les tableaux, les tapisseries, peuvent être classés ensuite dans cette échelle de destruction.

Après ces divers monuments, viennent les manuscrits et leurs miniatures, les livres, qui ont éprouvé beaucoup moins de dégâts.

Enfin, les estampes ont moins souffert que toutes les autres natures d'objets d'art, non pas qu'elles soient moins exposées à l'action destructive des éléments et du temps, à la cupidité et aux effets des passions humaines, mais parce que le nombre de chaque production de l'art de la gravure fait qu'après la destruction de beaucoup d'épreuves d'une planche, il en reste encore d'autres.

Cette dernière considération, relative aux productions de la gravure, est une preuve matérielle et convaincante du grand nombre de monuments qui ont été détruits. En effet, il y a beaucoup d'estampes, et cela de toutes les époques, depuis l'invention de la chalcographie, que l'on ne rencontre presque jamais, et qui ne sont connues que par un très-petit nombre d'épreuves, qui subsistent encore de quelques centaines qui avaient très-probablement été tirées.

Après l'examen de toutes les causes qui ont amené la destruction de tant de monuments, on pourrait penser qu'il n'en existe plus que des quantités bien peu considérables. Cependant, si l'on excepte les objets en matières précieuses, dont très-peu ont été conservés, comme on l'a vu, il existe encore d'assez grandes quantités d'objets d'art relatifs à l'histoire, tant dans les collections publiques que dans celles des particuliers, et même, quant aux grands monuments de pierre, dans les églises, les palais et les édifices publics.

Le nombre et les caractères divers des destructions, des spoliations de monuments ont été tels, dans tous les temps, qu'il est naturel que les ouvrages relatifs aux beaux-arts contiennent très-fréquemment des réflexions plus ou moins sévères à ce sujet. On pourrait en citer de très-nombreux exemples.

Si les hommes qui ont causé tant de pertes d'objets d'art inspirent généralement un sentiment de répulsion, ne doit-il pas, au contraire, exister une estime générale pour ceux qui ont consacré leur influence, leurs travaux à la conservation de ces restes des temps passés? Et lorsque ces travaux ont amené des résultats

importants, ne devrait-on pas en donner des marques publiques de reconnaissance?

Beaucoup de personnages ayant acquis de la renommée par leurs actions, ont dans les palais, sur les places publiques, des monuments qui rappellent leur mémoire. On a élevé des statues à des savants, à des littérateurs, à des artistes; ne serait-ce pas une chose généralement approuvée que de décerner de ces sortes de récompenses à des hommes qui se sont distingués par leur zèle à conserver les monuments des temps passés?

J'en citerai un seul, Alexandre Lenoir. Son souvenir, il est vrai, existe principalement dans la mémoire des hommes lettrés et des artistes, occupés des restes figurés des anciennes époques de l'histoire de notre pays. Mais ne peut-on pas penser que l'approbation générale serait acquise à l'érection d'un monument en son honneur? On y placerait une inscription mentionnant ses travaux pour la conservation de tant de monuments, la fondation dirigée par lui du Musée des monuments français, ses travaux littéraires; on y inscrirait qu'il fut blessé d'un coup de baïonnette dans l'église de la Sorbonne, en défendant le mausolée du cardinal de Richelieu contre des hommes armés qui voulaient détruire ce monument.

Faut-il dire enfin quelques mots sur la destinée des monuments dans l'avenir? Des hommes, habitués par la nature de leurs études à réfléchir sur les destructions passées, sont souvent portés à prévoir des dévastations futures. Cédant à de tristes pressentiments, ils expriment quelquefois des craintes qu'ils peuvent appuyer par les récits du passé. Quelles que soient les impres-

sions causées par ces souvenirs, il faut s'efforcer d'y chercher surtout des préservatifs pour l'avenir.

Jouissons de ce qui nous reste après tant de désastres, et faisons des efforts pour que l'esprit de conservation succède partout aux habitudes de destruction des temps passés.

CHAPITRE QUATRIÈME.

PRINCIPAUX OUVRAGES
GÉNÉRAUX ET PARTICULIERS SUR LES MONUMENTS HISTORIQUES.

Les temps du moyen âge, ceux de la renaissance des lettres et des beaux-arts, ceux des dissensions et des guerres religieuses sont des époques pendant lesquelles il existait peu d'hommes s'occupant d'études relatives aux monuments anciens, et peu de collections d'objets d'art. Sous ce dernier rapport, il faut cependant excepter les bibliothèques de manuscrits qui, à partir du xive siècle, commencèrent à se multiplier, sur l'exemple des princes qui tinrent en honneur l'étude et les sciences, et, depuis, les bibliothèques de livres imprimés qui devinrent successivement très-nombreuses. Il faut mentionner aussi les dépôts scientifiques existant dans les monastères et les églises, dans des temps antérieurs, ainsi que les objets d'art qui y étaient conservés.

Mais ces réunions d'éléments si convenables pour les études sérieuses ne produisaient rien quant à des investigations relatives aux beaux-arts.

Jusqu'au xve siècle, et dans la première moitié du xvie, les monuments relatifs à l'histoire de France ont donc été peu étudiés. Les détails donnés précédem-

ment sur les destructions de ces temps font juger du peu d'intérêt que les objets d'art inspiraient, au point de vue des notions historiques et artistiques que l'on aurait pu alors en tirer. Il faut penser de plus que le nombre des hommes lettrés était fort limité et que les résultats qu'ils cherchaient dans leurs études étaient de tout autre nature.

Rappelons aussi ce qui a été précédemment exposé, que, si des monuments relatifs au culte religieux et aux personnes régnantes ont été préservés jusqu'à l'époque dont il s'agit, ce fut le résultat du respect généralement senti pour les institutions elles-mêmes. Aucune idée tenant à des considérations scientifiques, à des influences d'études historiques, ne contribuait à ces conservations.

Dès avant le xvi° siècle, l'étude de l'histoire de notre pays avait été le but des travaux de quelques écrivains. Mais si l'on mettait alors des soins à découvrir des vérités historiques dans les textes des écrivains antérieurs, dans les chartes, dans les documents manuscrits, les monuments des beaux-arts, en eux-mêmes, ou comme représentant des faits de l'histoire, attiraient peu l'attention. Lorsqu'on les mentionnait, c'était presque uniquement pour en tirer quelque appui, relativement à des dates ou des faits controversés.

Ce fut dans les trente premières années du xvi° siècle que commença à s'introduire l'usage d'examens plus sérieux des monuments et aussi celui de leur reproduction par la gravure, déjà antérieurement pratiquée d'une façon très-restreinte.

Gilles Corrozet publia en 1532 un petit volume inti-

tulé : *La fleur des antiquités — de la ville de Paris*, avec figures gravées sur bois.

Vers le milieu du xvi° siècle, les événements contemporains représentés attiraient déjà l'attention publique. Nous avons un exemple remarquable de l'intérêt qu'inspiraient les estampes historiques à cette époque, dans le recueil publié par Jean Tortorel et Jacques Périssin, représentant les guerres de la Ligue et d'autres événements arrivés de 1559 à 1570. Les quarante planches composant ce recueil furent évidemment répandues isolément et aux époques successives des événements qu'elles représentent. Le nombre des tirages différents de ces planches indique qu'elles eurent un très-grand débit. On trouvera dans mon travail un examen détaillé de cet important recueil, sur lequel je n'ajouterai rien ici, sinon que, si l'on tient compte des circonstances des temps, jamais depuis lors une publication de cette importance relative n'a été exécutée ni même tentée.

L'ouvrage de Gilles Corrozet, qui vient d'être cité, fut réimprimé et augmenté par N. Bonfons, en 1586. Un second volume, lui faisant suite, publié par Jean Rabel, en 1588, contient un grand nombre de planches représentant particulièrement les tombeaux de l'abbaye de Saint-Denis et d'autres églises.

Les planches de cet ouvrage furent reproduites en partie dans une nouvelle édition du même livre, augmenté et publié par frère Jacques du Breul, sous ce titre : *Les antiquitez et choses plus remarquables de Paris*, imprimé en 1608.

Pendant le règne de Louis XIII, il ne fut pas publié de travaux de quelque importance relatifs à l'étude des

monuments historiques. On peut citer cependant les deux livres suivants.

Jacques du Breul, dont il vient d'être question, donna en 1612 un autre ouvrage de la même nature intitulé : *Le théâtre des antiquitez de la ville de Paris*, aussi avec planches.

En 1618 parut une édition d'ouvrages publiés antérieurement par Jean du Tillet, sieur de La Bussière, et par Jean du Tillet, évêque de Meaux, son frère, relatifs à l'histoire des rois de France. Le volume du premier de ces auteurs, intitulé : *Recueil des roys de France, etc.*, contient les figures de ces rois, copiées presque toutes d'après les statues placées sur leurs tombeaux.

Tous ces recueils de figures prises sur les monuments font reconnaître les premiers symptômes de l'intérêt plus grand, et plus rationnel surtout, qui devait s'attacher ensuite à ces restes des temps passés. Il faut aussi dire que ces premières reproductions, par la gravure, des anciens monuments ont cela d'important qu'elles ont été faites à des époques où ces monuments étaient moins altérés qu'ils ne l'ont été depuis, soit par le temps, soit par les dégradations qu'ils ont subies. Plusieurs de ces reproductions ont été publiées lorsqu'existaient encore les monuments qui ont été détruits postérieurement.

Alors, et depuis encore, les monuments étaient peu étudiés sous le rapport de leur utilité archéologique et artistique.

Mais les hommes occupés de travaux d'érudition conçurent vers ce temps l'utilité que la science historique pouvait retirer de l'examen des monuments des temps passés. On commença à s'occuper de scruter les

détails de la vie privée et des usages des diverses classes de la société pour les temps antérieurs. Dans cette première période, l'étude de l'art en lui-même et de son histoire propre fut à peine entrevue.

Pendant la première moitié du long règne de Louis XIV, peu de travaux littéraires furent publiés sur l'érudition monumentale. Mais plus on avança vers la fin du xvii° siècle, plus l'attention des hommes d'étude se porta sur les productions des arts.

Avant d'aller plus loin, il convient de faire un court examen de ce qu'était le mouvement intellectuel pendant ce long règne, sous le point de vue qui nous occupe.

Le règne de Louis XIV, si long et si paisible comparativement aux temps antérieurs, vit paraître un grand nombre d'hommes distingués par leur instruction, leur ardeur pour l'avancement des connaissances humaines, l'élévation de leur esprit, la vérité de leurs créations, et dont plusieurs ont été des hommes de génie. Les gloires de ce règne, l'éclat inouï jusqu'alors dont s'environna le grand roi, amenèrent la création d'un grand nombre d'œuvres des arts, dont la plus grande partie furent monumentales, précisément parce que tout alors fut rapporté au monarque, à ses actions, à ses conquêtes et à l'éclat de sa cour. Louis XIV fut adulé par ses alentours, et quelquefois même par son peuple. Les arts, comme les lettres, célébrèrent cet éclat, et il en résulta ce que l'on a nommé le siècle de Louis XIV, c'est-à-dire une époque où les productions de l'esprit eurent un éclat nouveau, un cachet particulier, et les arts un style distinct.

Mais les productions artistiques de ce règne, concer-

nant l'histoire, furent en très-grande partie relatives à Louis XIV et aux événements de ce temps. Ces représentations sont nombreuses, remarquables par leur mérite, qui dans de certaines parties est incontestable. La sculpture, la peinture produisirent des œuvres que l'on admire et qui le méritent. L'art de la gravure alla plus loin, et quelques-uns des graveurs de ce règne, particulièrement pour les portraits, n'ont pas été égalés depuis, ni en France ni ailleurs.

La France, après les dévastations du moyen âge, après les querelles intestines et les guerres religieuses qui suivirent, se trouvait régie par un gouvernement qui, malgré tant d'erreurs, de fautes et de désordres privés et administratifs, l'avait amenée à un commencement de calme et d'unité. Chacun, plus tranquille sur son présent et son avenir, suivait une carrière plus ou moins en harmonie avec ses goûts et sa position. Mais ces positions étaient tracées par la division des castes, des trois ordres de l'État. Le clergé, tout au travail auquel il s'est livré en tout temps et en tous lieux, prenait à l'avancement des connaissances une part presque exclusivement ecclésiastique. La noblesse était dans ses manoirs, au service militaire, ou, pour les familles principales, à la cour. C'était donc dans le tiers état que devaient se trouver principalement les travailleurs de la science, de même que c'était dans cet ordre que Louis XIV prenait presque tous les hommes auxquels il confiait le maniement des affaires de son royaume.

Les hommes de cette classe qui se livraient à l'étude le faisaient avec les avantages et les inconvénients de leur façon de vivre et de leur éducation. Celle-ci était

alors, à peu de différence près, ce qu'elle a été depuis, ce qu'elle est encore maintenant, sous le rapport de ce que l'on nomme l'enseignement littéraire. Quant à ce qui tient aux études qui peuvent être relatives à l'archéologie monumentale, ceux qui voulaient s'y livrer trouvaient peu de guides pour leur tracer la voie à suivre. Aussi les écrits sur cette matière, publiés à l'époque dont il s'agit, sont-ils des productions qui manquent parfois de bases bien réelles, et dans lesquelles les points importants de cette science sont à peine indiqués. Mais le manque d'instruction à ce point de vue était compensé par une érudition réelle puisée dans les textes des écrivains anciens. Il faut dire aussi que les études étaient favorisées par la façon de vivre, par les habitudes des hommes de ces temps, si différentes à cet égard des temps actuels. Ce que leurs lumières acquises ne leur faisait pas connaître, ils en entrevoyaient une partie par la méditation.

Que l'on pense à ce qu'était le genre de vivre de la partie du tiers état qui n'était pas occupée des soins de l'industrie, sous le règne de Louis XIV. Ces hommes, magistrats, employés de l'État ou occupés d'affaires privées, se levaient à cinq heures du matin, travaillaient jusqu'à midi, dînaient chez eux, retournaient au travail, rentraient dans leurs familles et y passaient le reste de la journée. Il n'y avait point alors à Paris de lieux de réunions, de concerts, de bals publics, de cafés; on y avait deux ou trois théâtres commençant à trois heures et finissant à six. La ville n'était ni pavée ni éclairée, point de voitures publiques, etc., etc. Les divertissements un peu fréquents n'avaient lieu que pour la cour.

Dans les provinces, l'isolement sous le rapport de la communication des idées et de ce qui tenait à l'instruction était plus grand encore. Il serait possible d'en réunir de nombreuses preuves. On peut lire dans le père Montfaucon combien il lui fallut de temps pour savoir où était conservée la tapisserie de la reine Mathilde, dont il avait entendu parler, et, lorsqu'il sut qu'elle était à Bayeux, quelles difficultés il éprouva pour avoir les détails et le dessin dont il avait besoin pour publier ce curieux monument.

On vient de voir que l'on pourrait réunir beaucoup de preuves de l'isolement des esprits pour tout ce qui tenait aux connaissances acquises. Les faits de cette nature sont aussi curieux que fréquents.

En voici, entre autres, un qui est tout matériel, mais dont la signification est grande. Le *Mercure galant*, de 1700, contient l'article suivant : « Avis. Page 174, ligne 2, au lieu de *surface*, lisez *face*. L'espace d'un mois est si court pour l'impression d'un volume, qu'il ne faut pas s'étonner s'il s'y glisse quelquefois des fautes [1]. »

Ce recueil périodique, le seul de ce genre à cette époque, formait pour chaque mois un petit volume in-12, et l'état des publications était tel qu'un mois de temps paraissait peu pour l'imprimer. Aujourd'hui une seule imprimerie en publierait cent fois autant. Il est, d'ailleurs, rempli de fautes d'impression. Cette remarque n'influe au reste en rien sur la publication et la correction des ouvrages sérieux imprimés en France à ces époques.

1. Mercure galant, 1700 ; mars, p. 279.

Pour faire connaître, par un témoignage contemporain, la nature de l'intérêt qu'inspiraient sous le règne de Louis XIV les monuments relatifs à l'histoire de France et le point de vue limité sous lequel ils étaient considérés, il est à propos de citer le fait suivant. En 1676, Colbert réunit divers savants pour leur demander un plan de publication d'un nouveau recueil des historiens de France. Ducange fut chargé de rédiger ce projet. Il écrivit un mémoire servant de préface à son plan. Voici le passage de ce mémoire, qui est relatif aux monuments historiques :

« XIII. Enfin, ce qui pourroit enrichir tous ces volumes, seroient les figures de nos rois, des reines et princes du sang, qu'on placeroit au commencement du volume qui contiendra leur histoire, et au commencement des auteurs qui la traitent; lesquelles figures on tireroit des originaux, comme de celles qui sont aux églises bâties de leur temps, de leurs tombeaux qui se voyent en divers endroits de la France, de celles qui sont dans les vieux manuscrits et qu'on peut présumer avoir été faits du temps qu'ils vivoient. Cette dépense ne sauroit être que glorieuse pour la France, puisqu'elle conserveroit des monuments si précieux qui feroient non-seulement revivre les véritables portraits de nos princes, mais nous représenteroient encore leurs habits et les principales marques de leur dignité; étant d'ailleurs constant que ces sortes de figures, placées à propos dans les livres, les enrichissent extraordinairement [1]. »

1. Lelong, Bibliothèque historique de la France ; édition Fevret de Fontette, t. III, à la fin, p. 20.

Cela était fort judicieux sans doute, mais aussi parfaitement insuffisant sous le rapport de l'importance qu'ont les monuments pour l'histoire de la France et pour celle des beaux-arts.

Les commentaires et les explications données sur ce mémoire ajoutent encore à cette certitude du peu d'intérêt que les monuments inspiraient alors et de la médiocre part qui leur était faite dans l'étude de l'histoire des temps passés, quoique l'on rappelle dans ces passages les portefeuilles de M. Gaignières[1]. »

Si l'on étudie ce qu'était réellement pendant ce long règne le mouvement intellectuel, on trouve donc qu'il était admirable dans ses productions, mais fort limité dans son influence sur les classes les plus nombreuses de la société.

Ce qui caractérise les œuvres littéraires de ce temps, ce ne sont pas seulement la haute intelligence de ces écrivains, leur connaissance du cœur humain, fruits de leurs réflexions, leur habileté dans l'art d'écrire, leurs sentiments élevés à la fois et naturels, leur génie enfin. Il y a en eux un autre élément plus précieux sans doute, quoiqu'il frappe moins les imaginations, c'est leur bon sens. Qu'on lise une fable de La Fontaine, une scène de Molière et ensuite des compositions modernes sur les mêmes données, on est frappé du contraste.

Il en est quelquefois de même pour les productions des beaux-arts. Sans établir ici des comparaisons entre les œuvres des artistes du règne de Louis XIV et celles des artistes de notre temps, on reconnaît, quant à un

1. *Ibidem*, p. 22, 25, 27.

certain nombre des productions modernes, que l'on pourrait leur appliquer ce qui vient d'être dit pour la littérature.

Après avoir esquissé la situation des hommes d'étude dans le xviie et même une partie du xviiie siècle, faudrait-il chercher à établir quelles sont les différences qui se trouvent entre cette situation et celle des écrivains de nos jours? L'éducation, sous les points de vue qui nous occupent, est à peu près la même. Mais sous tous les autres rapports, quel contraste entier et profond !

Que l'on compare le peu de mots qui ont été dits précédemment sur la vie de Paris d'alors avec ce qu'elle est maintenant, et l'on verra si deux existences peuvent être plus diverses et doivent donner des résultats plus différents. Et il ne faut pas oublier que les moyens d'instruction, en matière de beaux-arts, ne se trouvent en grand nombre qu'à Paris.

En 1681, dom Jean Mabillon publia son ouvrage intitulé : *De re diplomatica, libri VI*, qui contient des planches dans lesquelles se trouvent beaucoup de sceaux du moyen âge.

Le *Mercure galant*, du mois de janvier 1686, contient sous le titre d'*avis* un article judicieux et fort intéressant sur l'utilité qu'il y aurait à publier tous les mois une liste des belles estampes qui se gravent, des tableaux sur lesquels *on les tire*, avec les noms des graveurs et marchands, les prix, etc.; vient ensuite un détail de tous les genres d'intérêt que doivent inspirer les estampes, et particulièrement celles qui sont relatives à l'histoire et à tout ce qui s'y rapporte, combien de notions diverses elles répandent. Cet avis est ter-

miné par l'annonce d'un catalogue publié dorénavant chaque mois et vendu comme le *Mercure*.

Il est question de nouveau de ce catalogue dans le volume de mars 1686. Le volume de juin de cette année en contient le commencement ; il est continué dans le volume de juillet, 1re partie, et dans celui de novembre, 1re partie. Ce catalogue contient l'indication des estampes gravées et en vente à cette époque, sans aucunes particularités qui méritent d'être signalées.

En 1699, dom Théodoric Ruinart donna une édition des œuvres de saint Grégoire de Tours, qui contient quelques planches représentant des monuments.

Dom Jean Mabillon publia en 1703 ses *Annales ordinis Sancti Benedicti*. On trouve dans cet ouvrage les représentations de divers monuments.

En 1706 parut l'*Histoire de l'abbaye royale de Saint-Denis*, par dom Michel Félibien. Ce livre contient des planches représentant des tombeaux de cette abbaye.

Dom Gui Alexis Lobineau donna en 1707 son *Histoire générale de Bretagne*. Les planches de cet ouvrage représentent des monuments et un grand nombre de sceaux relatifs à cette province.

L'*Histoire de l'abbaye royale de Saint-Germain des Prés*, de dom Jacques Bouillart, parut en 1724. Les planches offrent les vues des monuments de cette église.

L'année suivante fut publiée l'*Histoire de la ville de Paris*, par dom Félibien, revue par dom Lobineau ; ouvrage contenant des planches représentant divers monuments de Paris.

Ces livres, qui ouvraient une carrière d'études monumentales peu cultivée jusque-là, étaient tous des

œuvres de religieux bénédictins de la congrégation de Saint-Maur. Les travaux historiques de tant de membres de cette savante congrégation, publiés alors et depuis, lui assurent la reconnaissance de tous les hommes qui veulent connaître nos annales, en basant leurs études sur les sources certaines et sur des travaux d'une saine érudition.

Un de ces religieux fut aussi le premier qui appela l'attention générale sur les monuments historiques nationaux des temps passés, en en publiant pour la première fois une série nombreuse et suivie, expliquée par des commentaires historiques et critiques, et figurée dans de nombreuses planches.

Dom Bernard de Montfaucon, après avoir donné divers livres sur la littérature et l'histoire anciennes, et son grand ouvrage de l'antiquité expliquée, entreprit de faire un travail de la même nature sur l'histoire de France. Cet infatigable écrivain publia, de 1729 à 1733, son ouvrage sur les monuments de la monarchie française, en cinq volumes in-folio, qui contiennent plus de 300 planches et environ 1000 monuments historiques, depuis l'origine de la monarchie jusqu'au règne de Henri IV.

C'était une immense entreprise à cette époque, et il ne fallait rien moins que le courage et l'érudition de l'auteur pour accomplir une telle tâche. On peut dire qu'elle a été bien remplie, en se plaçant au point de vue du temps où Montfaucon publiait ce livre. Le texte contient une immense quantité de notions historiques exactes et de renseignements chronologiques.

Quant aux planches, elles sont ce qu'elles pouvaient être à cette époque, ce qu'avaient été précédemment

celles de l'antiquité expliquée. On ne reconnaissait pas encore alors généralement la nécessité de donner aux copies des monuments des temps passés leur caractère particulier et précis, leur style propre. Les artistes peu habiles ou dominés par la manière, par le faire de leur temps, donnaient une physionomie uniforme à tout ce qu'ils copiaient, de quelque époque qu'il fût question. Il y avait sans doute quelques artistes qui sentaient et rendaient mieux les styles des temps passés; mais ceux que Montfaucon employait, dessinateurs ou graveurs, n'allaient pas jusque-là. Rien de plus médiocre, de moins bien senti, que presque toutes ces planches. Ce sont des indications, des à peu près, des souvenirs, mais non pas des images exactes des monuments qu'elles veulent représenter, sous le rapport de l'art, du style, du faire de chaque époque.

Ce manque presque absolu d'exactitude et de style est une preuve de plus et bien positive du peu d'importance que l'on donnait alors à l'étude des monuments anciens sous le rapport de l'art.

Malgré le nombre considérable, pour cette époque, de monuments gravés dans cet ouvrage, l'auteur s'excuse de n'en avoir pas donné davantage, par le motif des difficultés pour la recherche des monuments et des dépenses pour les faire dessiner et graver. Il ajoute qu'il n'aurait jamais osé entreprendre son ouvrage s'il n'avait trouvé de grands secours dans les portefeuilles de M. de Gaignières, qui étaient à son entière disposition.

Ce qui vient d'être exposé ne doit pas être appliqué à tous les artistes de ce temps, mais principalement à ceux chargés des publications de Montfaucon et à

quelques autres. On verra, lorsqu'il sera question des recueils de Gaignières, dans le chapitre cinquième, que des dessins de monuments du moyen âge ont été exécutés dès le commencement du xviie siècle avec un véritable sentiment d'exactitude.

Montfaucon dit dans sa préface que son projet était de donner une suite à son ouvrage, qui était consacré aux rois de France et à tout ce qui se rapportait à eux, et qu'il ne regardait que comme la première partie de son plan général. Cette suite devait contenir, savoir : la seconde partie, les monuments relatifs au culte extérieur de l'église, en deux volumes ; la troisième, les usages de la vie et les monnaies, en trois volumes ; la quatrième, la guerre et les duels, en deux volumes ; la cinquième, les funérailles, en deux volumes ; total, neuf volumes, plus des suppléments à la première partie.

Ces ouvrages n'ont pas été publiés. Mais il faut admirer, dans un homme de soixante-quatorze ans, cette ardeur qui le pousse à joindre neuf volumes in-folio remplis de planches à vingt autres de la même nature qu'il avait déjà publiés, outre tant d'autres ouvrages.

Les monuments de la monarchie française sont un livre que l'on doit consulter maintenant moins qu'autrefois, dont les planches offrent un intérêt beaucoup moindre depuis que les monuments anciens sont reproduits et copiés avec le sentiment de leur style propre. Mais cet ouvrage est et sera longtemps sans égal pour l'étendue de son plan et le nombre des monuments dont il offre la réunion.

Ces motifs m'ont déterminé à donner l'indication de tous les monuments gravés dans cet ouvrage, sans en

excepter un seul. Beaucoup d'entré eux auraient pu être écartés, les uns comme faux ou douteux, les autres comme ayant peu d'importance historique. Je n'ai pu cru devoir céder à ces motifs, par respect pour les travaux et la mémoire du savant bénédictin. Mais pour un grand nombre de ceux de ces monuments qui sont relatifs aux temps écoulés jusqu'au xe siècle, il ne faut pas oublier les observations qui ont été exposées précédemment, sur l'incertitude des époques où ces monuments ont été faits, et sur l'esprit de critique que l'on doit apporter dans leur examen, et, en général, dans celui de tous les monuments des temps passés.

En 1736 fut imprimé le premier volume de l'*Histoire et Mémoires de l'Académie des inscriptions et belles-lettres*. Cette publication s'est continuée jusqu'à présent. Ce corps savant a pour but principal de faire connaître les temps anciens par l'examen de tout ce qui tient à la science historique, prise dans sa plus grande acception. On pourrait donc penser que les annales de notre pays et les monuments des beaux-arts qui s'y rapportent auraient eu une large part dans les travaux des érudits qui ont fait partie de cette académie. Mais il n'en a pas été ainsi. Il se trouve peu de monuments historiques relatifs à l'histoire de France, commentés et surtout reproduits par des estampes dans ce recueil, qui est maintenant de près de quatre-vingts volumes in-4°. On ne peut pas en faire de sérieux reproches à un corps savant aussi respectable. L'histoire des peuples anciens tenait la plus grande place dans les travaux des érudits du dernier siècle. Depuis la révolution de 1789, les antiquités nationales ont attiré l'attention de beaucoup d'hommes instruits et pro-

duit beaucoup d'ouvrages. Mais la nouveauté même de ces recherches pouvait retarder leur entier développement dans une réunion d'hommes livrés à des études d'archéologie égyptienne, grecque et romaine. Plusieurs membres de cette académie se sont cependant occupés de nos antiquités nationales; beaucoup de mémoires relatifs à la France ont été les résultats de leurs travaux. Mais peu de monuments français ont été commentés et gravés dans les mémoires de cette académie.

Dom Calmet fit paraître en 1745 la seconde édition de son *Histoire de Lorraine*, et en 1756 la *Notice de la Lorraine*, ouvrages contenant des planches de monuments de cette province.

En 1750 parut un ouvrage important, le *Nouveau traité de diplomatique*, par deux religieux bénédictins (dom Toustain et dom Tassin). Ce livre renferme la représentation d'un grand nombre de sceaux.

L'ouvrage du docteur Ducarel, *Anglo-Norman antiquies*, publié à Londres en 1767, contient des monuments relatifs à Guillaume le Conquérant, et d'autres des temps où les Anglais occupaient une partie de la France, qui se rapportent conséquemment à l'histoire de notre pays. C'est un des premiers ouvrages où se remarque le soin que l'on a donné en Angleterre aux ouvrages à figures, et dans lesquels on trouve les premières représentations fidèles du style des monuments du moyen âge.

Le nombre des documents imprimés et manuscrits qui ont rapport à l'histoire de France est immense. Dès les premiers temps où les études historiques furent cultivées, les écrivains qui se sont occupés de travaux

de cette nature ont compris la nécessité de réunir en corps d'ouvrages des documents historiques ou d'en constater l'existence dans des catalogues. A la fin du xvi⁰ siècle, on commença à introduire dans ces études une saine critique et à leur imprimer des directions plus utiles que précédemment. Les deux frères du Tillet entrèrent les premiers dans cette voie. En 1588, Pierre Pithon fit paraître une collection des premiers de nos anciens annalistes. Il y donna une suite en 1596.

André Duchesne publia, de 1636 à 1649, cinq volumes de sa collection des historiens de France, dont les récits s'étendaient jusqu'à l'année 1286.

Depuis lors, de nombreux écrivains et particulièrement des bénédictins de la congrégation de Saint-Maur publièrent des travaux sur les ouvrages relatifs à l'histoire de France. Dom Bouquet donna, de 1738 à 1754, neuf volumes du recueil des historiens des Gaules et de France. Cette collection a été continuée après sa mort jusqu'à présent.

Les historiens n'occupèrent pas seuls ces savants. Les chartes et actes authentiques furent aussi recueillis et publiés dans un grand nombre d'ouvrages; des catalogues en furent donnés au public.

Ces divers matériaux, tous les documents se rapportant à l'histoire de France, pour pouvoir être connus et consultés avec fruit, demandaient un ouvrage qui les indiquât, qui en donnât les titres, dans un ordre tel que les écrivains pussent y trouver ce dont ils avaient besoin pour leurs travaux. Le père J. Le Long, prêtre de l'Oratoire et bibliothécaire de la maison de Paris, conçut et exécuta cet ouvrage; il le publia

en 1719, sous le titre de : *Bibliothèque historique de la France*, en un volume in-folio. La préface de cet ouvrage fait connaître les nombreuses sources où l'auteur avait puisé les éléments de son travail, principalement pour les manuscrits dont il donnait les titres et les indications.

Ce livre, malgré les nombreuses recherches de son auteur, et qui indiquait plus de dix-huit mille ouvrages, fut bientôt reconnu comme très-incomplet. Le père Le Long en projetait une seconde édition, lorsqu'il mourut en 1721. Fevret de Fontette, conseiller au parlement de Dijon, dont il est souvent question dans le présent ouvrage, entreprit ce travail, et publia, de 1768 à 1778, cette seconde édition de la *Bibliothèque historique de la France*, en cinq volumes in-folio. Cette édition, formant presque le triple de la première, contient beaucoup de rectifications à celle-ci, ainsi que de nouvelles et nombreuses indications de livres imprimés et de manuscrits. Fevret de Fontette y joignit, dans le quatrième volume, un appendice important contenant les catalogues suivants :

I. Table générale du recueil de titres concernant l'histoire de France, etc., tirés des anciens manuscrits, etc., par M. Gaspard Moyse de Fontanieu.

II. Détails d'un recueil d'estampes, dessins, etc., représentant une suite des événements de l'histoire de France, à commencer depuis les Gaulois jusques et y compris le règne de Louis XV. (Ce recueil, formé par M. Fevret de Fontette, est aujourd'hui à la bibliothèque du Roi.)

III. Table générale du recueil de portraits des rois et reines de France, des princes, princesses, seigneurs

et dames, et des personnes de toutes sortes de professions, dessinés à la main, etc. (Ce recueil a été fait par les soins de M. de Gaignières, et est maintenant dans la bibliothèque du Roi, au cabinet des estampes, en dix portefeuilles in-folio, n° 442-451.)

IV. Liste alphabétique de portraits des François et Françoises illustres, etc.

Ces catalogues, à la réserve du premier, et bien particulièrement le quatrième, sont consultés continuellement par ceux qui s'occupent de recherches et de travaux sur les monuments de l'histoire de France.

Cet ouvrage n'est pas cité ici au même point de vue que la presque totalité de ceux qui ont servi à la rédaction de mon travail, puisqu'il ne contient point de planches. Mais son importance pour les études historiques de la France, les nombreuses indications que doivent y puiser ceux qui s'occupent de l'histoire de l'art et des monuments, et l'utilité continuelle qu'il offre pour ces travaux, en font un livre à part qu'il convenait de mentionner. Il contient sans doute beaucoup d'omissions et même des erreurs ; il a été critiqué par divers écrivains.

En effet, malgré les soins donnés à cette nouvelle et deuxième édition de la *Bibliothèque historique*, on peut y signaler de nombreuses omissions. Sous le rapport de ce qui concerne l'histoire figurée, il est à regretter que les titres des ouvrages imprimés ne mentionnent que rarement l'indication des estampes qui en font partie, et surtout que les manuscrits qui contiennent des miniatures et des dessins ne soient pas désignés avec plus de détails, sous le rapport de ces productions de l'art.

Il faut particulièrement indiquer l'omission presque continuelle de l'indication des planches dans beaucoup d'ouvrages, et surtout dans ceux qui en contiennent de peu nombreuses.

Quant aux secours que je pouvais trouver dans cet ouvrage pour la rédaction de mon travail, voici ce qu'il me faut exposer :

Pour la recherche des monuments publiés dans les livres imprimés, à citer dans mon ouvrage, la *Bibliothèque historique* devait me servir, sous le rapport des indications de ceux de ces livres qui sont rares, et pour y puiser des renseignements sur ces livres lorsque je ne pourrais pas les voir eux-mêmes.

Quant aux manuscrits, une grande partie de ceux cités dans la *Bibliothèque historique* n'existent plus, ou du moins sont devenus introuvables par la destruction des dépôts dont ils faisaient jadis partie, par la dispersion ou même la perte de ces volumes.

Lorsque j'ai pu voir le livre à figures, ou le manuscrit à peintures, cités dans la *Bibliothèque historique*, j'ai décrit les monuments sur les volumes eux-mêmes. Mais lorsque je n'ai pu avoir d'autre connaissance de ces ouvrages imprimés ou manuscrits que par la *Bibliothèque historique*, je les ai cités avec l'indication de ce livre. On conçoit que ces indications se trouvent le plus souvent incomplètes et insuffisantes.

La Société des Antiquaires de Londres commença en 1779 la publication de ses mémoires sous le titre de : *Archaelogia*, et l'a continuée jusqu'à présent. Ce recueil, qui formait en 1846 trente-un volumes in-4°, contient un grand nombre de travaux d'érudition sur les matières d'histoire et archéologiques qui se rappor-

tent à l'Angleterre et à ses établissements dans les diverses parties du monde. On y trouve aussi quelques dissertations accompagnées de planches relatives à des monuments qui ont rapport à l'histoire de la France. Cette académie a spécialement publié en 1819-1823 une belle et exacte représentation de la tapisserie de Bayeux, en dix-sept planches coloriées.

En 1790, Aubin-Louis Millin fit paraître le commencement de son ouvrage intitulé : *Antiquités nationales*, dont la publication s'arrêta en 1799, sans qu'il fût terminé, et qui forme cinq volumes in-4°. On reproche en général à cet auteur d'avoir traité d'une façon trop légère les matières d'érudition, et de manquer d'une saine critique. Avant de s'occuper spécialement d'archéologie, il avait étudié diverses branches des connaissances, et surtout de l'histoire naturelle. Quant à cet ouvrage en particulier, on peut en dire en premier lieu qu'il ne répond pas à son titre, puisqu'il contient beaucoup de monuments qui ne peuvent pas être classés au nombre des antiquités nationales proprement dites. Ceux qui méritent ce nom et dont l'ouvrage traite, avaient été publiés en grande partie antérieurement. Le texte manque de soin dans la manière dont il est rédigé ; on y trouve des erreurs et des incertitudes dans les rapports avec les planches. Celles-ci sont pour la plupart très-insuffisantes par la petitesse des représentations et le peu de style avec lequel on les a gravées. Malgré ces défauts, cet ouvrage a de l'intérêt, et il a contribué à conserver des représentations de monuments détruits depuis. Il faut tenir compte à cet écrivain de son zèle à soutenir et à recommander l'étude des monuments historiques, et de ses efforts

pour arrêter tant de destructions qui eurent lieu à cette époque. Ceux qui l'ont connu savent aussi que c'était un homme bon, obligeant, empressé pour rendre aux amis des beaux-arts et de l'étude les services qui dépendaient de lui dans sa position de conservateur du cabinet des médailles de la Bibliothèque nationale, et de plus un homme de fort bonne société.

J'ai indiqué tous les monuments rapportés dans cet ouvrage qui devaient prendre place dans mon travail.

On lira ci-après comment fut établi, en 1791, le Musée des monuments français et dans quel but. Alexandre Lenoir fut nommé d'abord garde du dépôt des monuments des arts, et ensuite administrateur de ce musée. Il ne se borna pas à publier de simples catalogues de ce qui composait ces collections; il entreprit un travail littéraire plus étendu, et commença en 1800 la publication de son ouvrage intitulé : *Musée des monuments français*, etc., qui fut continué jusqu'en 1821, et forme huit volumes in-8°. On trouvera aussi ci-après des indications sur les travaux d'Alexandre Lenoir, les importants services qu'il a rendus en contribuant à la conservation de tant de monuments intéressants, et la reconnaissance que lui devront toujours les hommes s'occupant de l'étude des arts, de celle de l'histoire monumentale et tous ceux qui comprennent que les souvenirs artistiques du passé font partie de la gloire nationale. Nous ne devons nous occuper ici que de son livre. Destiné à la pratique de la peinture et n'ayant pas reçu une éducation propre à faire un savant, Alexandre Lenoir suppléa à ce qui lui manquait, sous le rapport de l'érudition, par toutes les études littéraires et pratiques qui pouvaient en partie

en tenir lieu. Si on lui refuse une étendue suffisante de connaissances archéologiques, on doit reconnaître qu'il a réuni tout ce qu'il a pu savoir mettre en œuvre pour rendre ses observations utiles. Son ouvrage contient beaucoup de monuments qui n'ont pas rapport à l'histoire de la France, mais ils faisaient partie du Musée qu'il décrivait et expliquait. On peut lui reprocher d'avoir compris dans ce travail des monuments créés par lui soit entièrement, soit avec des fragments divers anciens. La même réponse peut être faite à ce reproche. Enfin des parties de ce livre sont tout à fait étrangères aux monuments réels, tels que les portraits qu'il a donnés des rois de France. Le texte, dans certaines parties, est publié avec peu de soin quant aux concordances avec les monuments. Les planches méritent les mêmes observations de blâme qui ont été faites pour celles des *Antiquités nationales*, de Millin. On commençait, lors de la publication de ses ouvrages, à porter beaucoup d'intérêt sur les monuments historiques anciens, mais on ne pensait pas encore à les représenter dans les productions de la gravure avec leur style propre et tous les soins désirables. J'ai relevé dans l'ouvrage d'Alexandre Lenoir toutes les indications des monuments qui devaient entrer dans mon travail.

Nicolas-Xavier Willemin, né à Nancy le 5 août 1763, fut conduit fort jeune à Paris, et, poussé par un penchant naturel, il prit la carrière des arts et devint graveur. Vers la fin du xviiie siècle le goût des imitations de l'antiquité grecque et romaine se répandit. Willemin fit beaucoup de travaux de ce genre, et il publia en 1798 un ouvrage intitulé : *Choix de costumes civils et militaires des peuples de l'antiquité*, deux volumes

in-folio. Il voulut ensuite donner un ouvrage sur les monuments des divers peuples comparés entre eux. Il n'en a paru que quelques livraisons. Ces divers travaux et les études qui en étaient la conséquence le portèrent à l'idée de chercher à faire renaître le goût pour les monuments nationaux du moyen âge. Il commença en 1806 la publication de : *Monuments français inédits.* On doit à cet ouvrage et à son auteur une part notable dans cette révolution artistique et archéologique qui a appelé l'intérêt général sur les anciens monuments nationaux, et qui surtout a produit la fidélité dans leurs reproductions, depuis lors si multipliées. Willemin consacra à cette œuvre tout son temps, et les faibles moyens pécuniaires dont il pouvait disposer. Cet ouvrage fut publié par livraisons qui se suivirent lentement pendant trente années. L'érudition classique manquait à Willemin, et cela se conçoit; aussi ne voulait-il donner à l'appui de ses planches que des indications très-peu étendues. Depuis sa mort, l'ouvrage a été coordonné en deux volumes in-folio, avec un texte, par M. André Pottier, conservateur de la bibliothèque de Rouen.

Nicolas-Xavier Willemin doit être compté au nombre des hommes qui se sont occupés le plus utilement de l'étude des monuments nationaux et des moyens de les bien connaître sous le rapport de leur valeur artistique et de leur véritable style.

Quoique avant lui quelques ouvrages aient donné des monuments reproduits avec talent et vérité, conformément à leurs véritables styles, il n'en est pas moins un des premiers artistes et auteurs qui soient entrés entièrement dans cette voie.

L'ouvrage des Monuments français inédits se compose de trois cents planches représentant presque toutes des monuments historiques. J'ai donc décrit la presque totalité de ces planches, sauf celles qui n'avaient pas d'intérêt historique proprement dit, et qui se rapportent principalement à l'histoire de l'architecture.

En 1805 fut fondée à Paris l'Académie celtique; cette société avait pour but l'étude des monuments, des institutions et des langues des peuples qui habitaient la Gaule avant l'invasion des Romains (Celtes, Gaulois et Francs). Les hommes instruits qui l'établirent furent entraînés par l'idée d'éclaircir l'histoire de temps dont il reste peu de monuments, et ils crurent entrevoir un vaste champ d'érudition à défricher et à cultiver ensuite avec espoir de nombreux et intéressants résultats. Mais, forcés bientôt de reconnaître que l'époque qu'ils avaient choisie pour unique but de leurs études n'offrait pas des sujets de recherches et de travaux assez nombreux pour une société savante, ils laissèrent languir et tomber leurs publications. Alors cette société fut modifiée et prit en 1813 le nom de : Académie celtique ou Société des antiquaires de France. En l'année 1816, elle fut constituée de nouveau sous le nom de : Société royale des antiquaires de France. On doit reconnaître que cette dernière société, de même que l'Académie des inscriptions et belles-lettres, s'est peu occupée de donner des représentations et d'expliquer des monuments relatifs à l'histoire de la France. La première série de ses mémoires, qui va de 1817 à 1834, n'en contient aucun. La nouvelle série qui en est la continuation n'en renferme jusqu'à présent que très-peu.

A. L. Millin fit paraître en 1807 son *Voyage dans les départements du midi de la France*, 1807-1811 ; 4 vol. in-8°, avec un atlas qui contient principalement des monuments de l'antiquité romaine. Il renferme aussi quelques monuments relatifs à l'histoire de France, que j'ai indiqués. On peut faire sur cet ouvrage les mêmes observations que sur celui des antiquités nationales, publié en 1790.

MM. F. Beaunier et L. Rathier ont commencé en 1810 la publication d'un *Recueil de costumes français, etc., d'après les monuments manuscrits, peintures et vitraux*. Cet ouvrage n'a pas été terminé ; il en a été publié trente-quatre livraisons de six planches, formant un total de deux cent quatre planches, avec une courte explication des monuments pour chaque livraison. Une notice historique et chronologique devant servir à l'histoire de l'art du dessin en France, annoncée sur le titre de l'ouvrage, n'a pas été donnée.

La presque totalité des monuments représentés dans ce recueil avaient été déjà publiés par Montfaucon et par d'autres auteurs. J'ai cru cependant devoir indiquer la totalité des monuments donnés dans les planches de MM. Beaunier et Rathier, parce que cette publication se trouve plus facilement que les autres grands ouvrages et qu'elle est souvent consultée.

The monumental effigies of great Britain, etc., by C. A. Stothard. London, 1817 (1821), 1 vol. in-folio, mag°, fig.

Ce magnifique ouvrage contient cent quarante-sept planches représentant les tombeaux d'un grand nombre de personnages importants de l'Angleterre, ainsi que quelques-uns relatifs à la France. J'ai indiqué ces

derniers. C'est un des premiers livres où la fidélité artistique des monuments ait été jointe au luxe typographique.

C'est en 1823 que parut l'ouvrage depuis longtemps annoncé de J. B. L. G. Seroux d'Agincourt, intitulé : l'*Histoire de l'art par les monuments, depuis sa décadence au* IV*e siècle jusqu'à son renouvellement au* XVI*e*. Ce livre important, sur lequel ce n'est pas ici le lieu de porter un jugement, contient peu de productions des beaux-arts exécutées en France. Cet auteur, Français, mais ayant habité très-longtemps Rome, où il a composé son travail, préoccupé plus particulièrement de l'histoire de l'art en Italie, a peu parlé des autres contrées. Quant à la France spécialement, il aurait pu et peut-être même dû faire connaître des productions des beaux-arts exécutées par des artistes italiens existant dans diverses contrées de l'Italie et relatives à la France. Il ne l'a pas fait et s'est borné à reproduire un petit nombre de monuments dont la presque totalité sont copiés de Montfaucon. Plusieurs écrivains français ont reproché à cet auteur la légèreté avec laquelle il parle de l'art en France, de son histoire, et même d'avoir énoncé des jugements totalement erronés à cet égard, et particulièrement en ce qui se rapporte aux XIIe et XIIIe siècles.

Il faut ajouter que les monuments si peu nombreux qu'il a donnés dans les planches de son livre sont reproduits dans de si petites dimensions que ces images ne peuvent être d'aucune utilité. J'ai indiqué cependant tout ce que cet ouvrage contient de relatif à l'histoire de France.

Le docteur Gustave Haenel entreprit, vers 1820, des

voyages dans le but d'examiner dans diverses bibliothèques de l'Europe les manuscrits relatifs au droit romain. Le cadre qu'il s'était d'abord tracé pour ses recherches s'étendit, et il recueillit les catalogues des manuscrits d'un grand nombre de bibliothèques publiques de la France, de la Suisse, de la Belgique, de l'Angleterre, de l'Espagne et du Portugal.

Il publia à Leipsick, en 1830, un volume contenant ces catalogues. La courte préface de cet ouvrage indique le but que l'auteur s'était proposé, les difficultés qu'il avait éprouvées et ce qu'il avait fait pour parvenir à la rédaction de son travail. Cet auteur s'est en grande partie borné à donner les catalogues tels qu'ils lui avaient été communiqués.

Ces catalogues sont très-succincts et n'offrent que de simples indications des manuscrits; ils sont cependant intéressants, puisqu'ils contiennent ce qui ne se trouve pas ailleurs.

Mais non-seulement ces catalogues se bornent en général à donner les titres très-courts des manuscrits; il faut ajouter qu'ils ne renferment presque aucun détail sur les peintures des volumes qui en contiennent ni sur les époques et les lieux où ces ouvrages ont été écrits et peints.

Pour les bibliothèques de Paris, G. Haenel n'a pas donné de catalogues des manuscrits de la Bibliothèque royale, trop nombreux pour faire partie du cadre qu'il s'était tracé. Il a donné ceux des bibliothèques Sainte-Geneviève, de l'Institut, Mazarine, de l'Arsenal et de la ville de Paris.

Pour ces bibliothèques, je ne me suis servi de l'ouvrage de G. Haenel que comme indication des manu-

scrits à miniatures ayant rapport à l'histoire de France qui devaient s'y trouver et que je pouvais examiner.

Quant aux bibliothèques des autres villes de France, il a été publié de quelques-unes des catalogues plus détaillés que ceux donnés par G. Haenel, et j'ai fait usage de ces publications. Je citerai les bibliothèques d'Albi, d'Autun, de Cambrai et de Montpellier.

Il ne restait donc à extraire de l'ouvrage de G. Haenel que les notions sur les manuscrits des bibliothèques des départements de la France et des pays étrangers, dont les catalogues n'ont pas été donnés ailleurs que dans cet ouvrage, et que je n'ai pas pu visiter.

En résumé, quant aux manuscrits que je n'ai connus que par l'ouvrage d'Haenel, j'ai dû me borner à citer chaque article tel que cet auteur le donne. Il m'a fallu presque toujours ajouter quelques appréciations et fixer des dates souvent approximatives. On comprend que ces indications sont fort incomplètes et peuvent être parfois inexactes.

En 1834, M. de Caumont commença la publication d'un ouvrage périodique intitulé : *Bulletin monumental ou collection de mémoires et de renseignements pour servir à la confection d'une statistique des monuments de la France.* Ce recueil avait été précédé par un *Cours d'antiquités monumentales professé à Caen*, par le même, 1830.

C'est à cette époque que M. le comte Auguste de Bastard commença la publication des *fac-simile* d'anciennes miniatures, pour la reproduction desquelles il avait conçu un plan aussi vaste que somptueux. Jamais jusqu'alors on n'avait rien produit de comparable à ce qu'entreprenait cet ami des beaux-arts et de la peinture

historique. Favorisé pour de telles publications par sa position personnelle, il y joignit d'importants encouragements accordés par le gouvernement. Il publia d'abord la *Librairie de Jean de France, duc de Berry, frère du roi Charles V*, magnifique ouvrage dont il n'a paru que trente-deux planches. La continuation de ce livre fut abandonnée et une partie des planches fut destinée à faire partie d'un ouvrage plus important encore, intitulé : *Peintures et ornements des manuscrits classés dans un ordre chronologique pour servir à l'histoire des arts du dessin depuis le* IV^e *siècle de l'ère chrétienne jusqu'à la fin du* XVI^e. C'est en 1835 que parut le commencement de cet ouvrage. Je me borne ici à l'indication de cette importante entreprise artistique sur les résultats de laquelle on trouvera les détails nécessaires à la table des auteurs et des ouvrages.

En 1835, M. le docteur G. K. Nagler entreprit la publication d'un grand ouvrage, contenant de nombreux détails sur les artistes, peintres, graveurs, sculpteurs, etc. Ce livre renferme des catalogues plus ou moins étendus des œuvres des graveurs. Cette importante publication est arrivée à son terme et son utilité, pour tous les renseignements que l'on peut y trouver, est évidente [1].

Tous les hommes avancés en âge, qui ont aimé les beaux-arts et les études historiques, ont connu M. Alexandre du Sommerard, cet infatigable collecteur de monuments du moyen âge, qui a tant contribué à en généraliser le goût et l'étude. Il consacrait tous ses

1. Neues allgemeines Künstler. — Lexicon oder Nachrichten von den Leben und den Werken der Maler, Bildhauer, Baumeister, Kupferstecher, etc. Munchen, 1835-185. 22 vol. in-8°.

soins, toutes ses ressources à la formation d'une collection qui était placée dans une partie de l'hôtel de Cluny, où il habitait. A sa mort cette collection a été acquise par l'État et laissée dans le même lieu. Elle est ainsi devenue une collection nationale sous le nom de Musée de l'hôtel de Cluny, auquel on a successivement réuni beaucoup d'autres objets.

Dès que sa collection eut acquis de l'importance, M. A. du Sommerard conçut le projet d'un ouvrage sur les arts pendant les temps du moyen âge, basé sur les monuments qu'il possédait, et il fit graver successivement un grand nombre de planches. La publication de cet ouvrage commença en 1838, sous le titre de : *Les arts au moyen âge*, in-8°.

Le texte contient de nombreuses recherches et des observations fournies à l'auteur par ses études sur la marche des beaux-arts dans la longue période traitée dans ce livre.

M. du Sommerard a fait graver et a commenté beaucoup de monuments qui ne sont pas relatifs à la France, mais dépendent des écoles italiennes et allemandes. Il a cédé en cela au désir de publier des monuments qui faisaient partie de sa collection. Il est à regretter qu'il n'ait pas consacré tous ses soins, ses acquisitions, ses travaux sur les productions des beaux-arts à ce qui se rapporte à la France seulement et à l'histoire de notre pays. En réduisant son cadre à des limites moins étendues, il aurait pu présenter un ensemble d'observations mieux précisées et se rapprochant davantage d'un corps de doctrine, sur une matière, à la vérité, bien difficile à exposer sous un point de vue général et satisfaisant. On peut regretter aussi, et en

restant dans le même ordre d'idées, que ce travail soit formé en partie de notes importantes, placées séparément, mais qui auraient pu être fondues dans le texte même de l'ouvrage. Malgré ces observations, cet ouvrage n'en est pas moins d'un grand intérêt.

Cette publication était parvenue, pour le texte, au quatrième volume, lorsque la mort frappa son auteur en 1842. Ce texte fut terminé par son fils, M. Edmond du Sommerard, qui donna en 1846 le cinquième et dernier volume. Les planches, au nombre de cinq cent dix, sont réunies dans un atlas et un album. L'exécution en est soignée.

M. Achille Jubinal donna en 1838 un ouvrage intitulé : *Les anciennes tapisseries historiées, etc.* Ce travail intéressant et les planches coloriées fort exactes qu'il contient ont contribué à fixer l'attention sur cette nature de monuments curieux du moyen âge et de la Renaissance. Les tapisseries historiées furent jadis en fort grand crédit; elles servaient à l'ornement des palais et des églises; il est à regretter qu'un si petit nombre de ces tissus aient échappé à toutes les causes de destruction qui en ont fait disparaître de si grandes quantités. Cet ouvrage est terminé par des considérations générales sur les tapisseries anciennes et leur fabrication. L'auteur dit que c'est à la publication de son ouvrage qu'est due la formation de la galerie des tapisseries établie au Louvre il y a peu d'années.

En 1842 parurent les premières livraisons de l'ouvrage publié par M. Gavard, sous ce titre : *Galeries historiques de Versailles.* On trouvera les détails relatifs à cet ouvrage dans la table des auteurs et des ouvrages.

Il convient de citer ici l'ouvrage de M. J. C. Brunet, intitulé : *Manuel du libraire et de l'amateur de livres*. La dernière édition de ce livre important a paru en 1842-44, en cinq volumes in-8°. Il ne contient d'autres planches que quelques copies de marques de libraires et d'imprimeurs. Ce n'est donc pas sous le rapport de monuments figurés qu'il est rappelé ici; mais la grande utilité dont est cet ouvrage à tous les travailleurs qui s'occupent d'une partie quelconque de recherches littéraires et archéologiques, fait un devoir de ne pas manquer une occasion de mentionner un livre aussi important.

M. Louis Paris a publié en 1843 son ouvrage intitulé : *Toiles peintes et tapisseries de la ville de Reims*. Ce livre fait connaître quelques-unes de ces anciennes toiles coloriées qui remplaçaient les tapisseries, qui ont péri comme celles-ci, et dont il reste un si petit nombre. Les recherches contenues dans le texte ont de l'intérêt, surtout relativement aux tapisseries et toiles peintes qui existaient jadis en grand nombre à Reims. On peut aussi citer avec éloges un autre ouvrage relatif à cette ville, celui de M. Prosper Tarbé, qui a paru dans la même année, intitulé : *Trésors des églises de Reims*. Ce livre contient beaucoup de détails intéressants sur les richesses artistiques qui existaient dans cette ville, et sur les dévastations et les pillages qui en ont amené la perte.

M. Albert Lenoir a publié dans ces dernières années le commencement de son ouvrage intitulé : *Statistique monumentale*. Cette importante publication n'a pas été achevée jusqu'à ce moment.

En terminant cet exposé des principaux ouvrages

qui ont été publiés sur les monuments historiques de notre pays, il ne faut pas oublier de mentionner les mémoires des sociétés des diverses parties de la France qui se sont occupées de travaux de cette nature. Quelques-unes de ces sociétés se sont spécialement livrées aux études de l'antiquité. D'autres, en embrassant un cercle plus vaste dans les connaissances humaines, ont cependant produit quelques recherches archéologiques. Les monuments historiques proprement dits n'occupent pas des parties très-étendues dans les travaux de ces corps savants, surtout quant à des reproductions par la gravure; mais il faut dire cependant qu'une grande partie des monuments publiés et commentés dans ces recueils ne se trouvent pas ailleurs. Ce n'est pas ici le lieu d'apprécier la valeur littéraire de plusieurs de ces notices, rédigées souvent sans la connaissance de toutes les sources où il eût été à propos de puiser. Mais on doit savoir gré aux membres de ces sociétés de faire connaître ainsi des monuments situés ou placés dans des localités peu explorées, et même des monuments qui ont péri, et dont des souvenirs existent dans des dépôts où il serait difficile à tout autre qu'à un habitant de ces contrées d'en connaître l'existence.

CHAPITRE CINQUIÈME.

RECUEILS D'ESTAMPES ET DE DESSINS HISTORIQUES.

Les nombreuses collections d'estampes et de dessins qui ont été formées depuis le xvii⁣ᵉ siècle, la nécessité de les classer en séries de diverses natures, les goûts particuliers que ces réunions ont développés dans les collecteurs devaient conduire à la réunion de beaucoup de ces monuments du dessin et de la gravure sous des points de vue différents.

Il ne s'agit pas encore ici du goût pour les collections d'objets d'art en général, ni de ces collections elles-mêmes dont il sera question dans le chapitre suivant; mais uniquement des recueils d'estampes et de dessins formés dans des buts spéciaux d'instruction.

Il se présente en première ligne cette réflexion, que les productions des beaux-arts sont à considérer sous le double rapport de leur mérite artistique en lui-même et de l'intérêt qu'offrent les représentations qu'elles retracent.

Cette seconde nature des avantages si divers de ces monuments des arts devait amener la formation de séries d'estampes et de dessins relatifs à toutes les branches des connaissances, à toute nature d'objets pouvant être représentés. Aussi ces sortes de séries se trouvèrent-elles formées dès les premiers temps où des collections existèrent.

On peut rappeler à cet égard les avantages que présentent les estampes pour la formation de pareils recueils, par leur nombre, la modicité relative de leur prix et le peu de place qu'elles occupent.

A toutes les époques il a donc été formé des collections, des recueils d'estampes et de dessins relatifs aux diverses parties des sciences et des arts, particulièrement à la topographie de tous les pays, à l'histoire de tous les temps.

Des recueils ayant rapport aux notions historiques ont été spécialement fort nombreux. Ce sont évidemment ceux de tous qui offrent le plus d'intérêt. Ils se sont divisés en plusieurs catégories diverses. Ainsi on a formé des recueils historiques de certains pays, de certaines époques, d'ordre de faits spéciaux, de portraits. Ceux-ci ont été réunis sous un point de vue général, ou pour une époque, une province, une classe d'individus.

Mais des collections dans un but général ont été très-rarement formées. Peu de personnes ont entrepris de tels travaux. Cela tient à diverses causes. Outre les motifs de convenance et de moyens pécuniaires que l'on peut invoquer pour expliquer ce fait, il faut indiquer le manque des connaissances nécessaires pour concevoir de semblables plans, pour réunir de telles collections et pour les classer dans un ordre qui en fasse apprécier tout l'intérêt.

Ces sortes de recueils formés dans des buts divers, historiques, topographiques ou autres, ont été assez généralement nombreux en Allemagne et en Angleterre. Ils l'ont été moins en France.

Outre les causes qui ont rendu rare la formation de

recueils de cette nature, il faut mentionner aussi le sort réservé à presque toutes les collections privées. Précisément parce qu'il se forme peu de recueils tels que ceux dont il est ici question, peu de personnes, lorsqu'il s'en trouve en vente, veulent les acquérir; on ne les achète que pour les défaire et ranger leurs éléments dans un autre ordre.

Il résulte de ces diverses causes qu'il existe peu de recueils de cette nature consacrés à l'histoire de France à un point de vue général. Il ne s'en trouve guère que dans les collections publiques. Je vais faire connaître ceux que l'on peut citer.

M. François-Roger de Gaignières, gouverneur des ville, château et principauté de Joinville, qui vivait sous le règne de Louis XIV, était un homme instruit, que son goût pour les arts et principalement pour ce qui était relatif à l'histoire de France avait porté à former une collection nombreuse d'objets de cette nature; il avait réuni des tableaux, des dessins, des manuscrits, des estampes, et tout ce qu'il avait pu acquérir de monuments historiques. Il habitait Paris, et sa maison, située vis-à-vis des Incurables, était un véritable musée. Non content de former une telle collection d'objets intéressants pour l'histoire du pays, par eux-mêmes et surtout par leur réunion, il y joignit une série de dessins représentant des tombeaux, vitraux et autres monuments placés dans les églises, les monastères et les lieux publics; des copies de miniatures choisies dans les manuscrits de diverses bibliothèques, enfin des représentations des monuments qu'il ne pouvait pas réunir à sa collection. Il fit faire des dessins même hors de France. Le P. Montfaucon

dit que M. de Gaignières avait employé à former ces recueils bien des années et de grosses sommes, qu'il avait fait, dans ce but, de fréquents voyages en diverses contrées du royaume [1]. On conçoit surtout ces dépenses lorsqu'on examine ces recueils, dont un grand nombre de pièces sont des miniatures copiées avec grand soin sur celles des manuscrits.

Il est facile de reconnaître que le but de M. de Gaignières était de former un véritable et important musée de l'histoire nationale; but remarquable en lui-même, et par la manière dont il a été rempli et par l'époque où cela avait lieu.

Le P. Montfaucon se servit principalement de ces recueils pour son ouvrage sur les Monuments de la monarchie française, dont un grand nombre de planches ou de parties de planches furent gravées d'après ces dessins. M. de Gaignières favorisa ainsi beaucoup le travail du P. Montfaucon, qui parle de lui avec reconnaissance [2].

Voici un fait qui prouve le cas que l'on faisait des collections de M. de Gaignières de son vivant.

Le 6 avril 1702, le duc de Bourgogne alla faire visite à M. de Gaignières et passa plus de trois heures à examiner les collections formées par ce curieux célèbre et placées dans sa belle maison située vis-à-vis des Incurables. Le prince en témoigna toute sa satisfaction [3].

Par acte passé par-devant Mes Cheure et Lefebure, notaires à Paris, le 19 février 1711, M. de Gaignières fit donation au roi de tous les objets qui formaient son

1. Monuments de la monarchie française, t. III, préface.
2. *Idem*, t. I, préface; t. III, préface.
3. Mercure galant, 1702; avril, p. 302 à 316.

cabinet et qui consistaient en plus de deux mille dessins (manuscrits) et une quantité considérable de livres, tableaux, estampes, et autres curiosités. Cette donation fut acceptée dans le même acte par messire Jean-Baptiste Colbert, marquis de Torcy, ministre et secrétaire d'État, au nom du roi. Cette donation comprenait tant ce que possédait alors M. de Gaignières que ce qu'il acquerrait jusqu'au jour de son décès; il se réservait la jouissance du tout sa vie durant.

Pour indemniser M. de Gaignières des dépenses qu'il avait faites pour la recherche de ce qui formait sa collection, le ministre, de la part du roi, lui accordait :

1° Un contrat de quatre mille livres de rente viagère, à partir du 1ᵉʳ janvier 1711 ;

2° Quatre mille francs en argent comptant ;

3° Une somme de vingt mille livres, après le décès de M. de Gaignières, en faveur des personnes auxquelles il léguerait cette somme ou bien de ses héritiers.

M. de Gaignières mourut au mois de mars 1715.

L'acte de 1711 fut exécuté, et un arrêt du conseil d'État du 6 mars 1717 régla ce qui était relatif à cette donation. La plus grande partie des objets formant la collection de M. de Gaignières fut réunie à la Bibliothèque du roi et au cabinet des médailles. Ce cabinet renfermait alors les objets d'antiquité et de curiosité de toute nature appartenant au roi. La vente du surplus de cette collection fut ordonnée par cet arrêt du conseil d'État[1].

On vient de voir ce qu'étaient les collections formées

[1]. Voir : Catalogue des livres imprimez de la Bibliotheque du Roy. Paris, impr. royale, 1739-1750. t. I, préface.

par M. de Gaignières et le grand intérêt qu'elles devaient inspirer. Les recueils de dessins formés par lui étaient une importante partie de ces collections. Avant d'exposer ce qu'étaient ces recueils et ce qu'ils sont devenus, il est nécessaire d'établir quel avait été un des principaux buts de ce célèbre collecteur.

Il avait voulu réunir, dans les recueils de dessins qu'il faisait exécuter, le plus grand nombre possible de représentations de monuments relatifs à l'histoire de France, principalement de tombeaux. Beaucoup de ces dessins ont été exécutés par des artistes qui comprenaient et rendaient avec talent le style des monuments. Cela se reconnaît dans plusieurs de ces dessins, qui expriment avec exactitude, goût et un sentiment vrai les statues tombales et les miniatures des monuments.

Mais il faut reconnaître que le but principal de M. de Gaignières était évidemment la portraiture. Il voulait surtout réunir des séries de portraits.

Après avoir fait faire les dessins exacts des monuments, des statues placées sur les tombeaux, il faisait exécuter, en copies, d'autres dessins représentant des portraits en pied des mêmes personnages représentés en attitudes. Les figures couchées sur leurs tombes dans une position de repos, le visage avec l'expression de la mort, les bras placés le long du corps, les mains jointes sur la poitrine, étaient tirées de cette situation et converties en représentations de personnages vivants.

De là, l'entière destruction de tout caractère monumental, des changements de vêtements, en un mot, le contraire de la vérité. Ces dessins de personnages ani-

més semblent presque tous faits sur le même modèle, par le même artiste, et dans une manière semblable qui leur ôte tout caractère d'époque.

Ce qui indique positivement que M. de Gaignières se proposait particulièrement, comme cela vient d'être dit, de réunir des portraits, c'est la composition d'un de ses recueils de dessins, celui qu'il faut croire qu'il considérait comme principal. Il est intitulé : *Recueil de portraits des rois et reines de France, des princes, etc.* Il se compose de dix volumes in-folio. Il contient principalement les dessins de personnages animés, copiés sur ceux représentant les monuments et les dessins de miniatures et tapisseries représentant des portraits ou des scènes de personnages vivants.

Le catalogue de ce recueil a été inséré dans l'édition de la Bibliothèque de la France, du père Le Long, donnée par Fevret de Fontette, comme on le verra ci-après.

On ne peut donc pas douter de la direction des idées et du but principal de M. de Gaignières tels qu'ils viennent d'être indiqués, en examinant ce recueil, qui était sans doute principal dans sa collection, et qu'il regardait comme le résultat le plus important de ses recherches et de ses dépenses.

Cette opinion est confirmée par cette considération, que ce recueil a été placé dans le cabinet des estampes de la Bibliothèque du roi, après l'achat des collections Gaignières et leur classement, et que d'autres parties de ces dessins n'y ont pas été conservées, comme on va le voir.

S'il résulte de ces considérations que M. de Gaignières considérait les monuments du moyen âge

comme devant lui offrir principalement de la portraiture, il faut en conclure qu'il n'attachait que peu d'importance à l'art en lui-même, à ses styles, à ses époques, à son histoire. C'était la continuation de ce qui avait eu lieu jusqu'à son temps.

On doit pardonner ces idées erronées, ou plutôt étroites, à M. de Gaignières, parce qu'elles étaient celles de son temps, mais surtout en pensant au service important qu'il a rendu à l'archéologie monumentale de notre pays, en conservant, par les nombreux dessins qu'il a fait faire, les représentations de tant de monuments qui ont péri depuis et que l'on ne connaîtrait pas aujourd'hui sans ces dessins.

Conformément à l'arrêt du conseil d'État qui vient d'être mentionné, une partie des dessins de M. de Gaiquières fut réunie à la Bibliothèque du roi dans la collection des estampes. Le recueil de dessins intitulé : *Recueil des portraits des rois et reines de France, des princes, etc.*, en dix volumes in-folio, dont il vient d'être question, y fut placé avec onze autres volumes de dessins ; le tout fait aujourd'hui partie du département des estampes.

Je renvoie à la table des auteurs et des ouvrages tout ce qui est relatif à la composition de ces volumes.

Malgré ce qui a été exposé sur la nature d'une grande partie des dessins de ce recueil, il n'en est pas moins une bien importante réunion de représentations de monuments historiques. J'ai donc cru devoir comprendre dans mon travail la totalité des dessins formant ce recueil de dix volumes, bien que quelques-uns d'entre eux n'aient pas entièrement le caractère historique qui fait le but principal de ce qui doit être

admis dans cet ouvrage. L'importance de ce recueil m'a fait prendre le parti d'admettre tout ce qu'il contient, comme je l'ai fait pour l'ouvrage du P. Montfaucon, et par les mêmes motifs. Pour les volumes XI et XII, contenant les maisons étrangères, j'ai décrit les monuments se rapportant à la France et principalement pour les maisons d'Anjou-Sicile, Bourgogne, Lorraine. Le volume XIII, contenant vingt-deux costumes français de 1577, a été décrit en totalité. Les autres volumes, XIV à XXI, ne contenant rien de relatif à la France, je n'ai eu à en décrire aucune pièce.

Outre les vingt et un volumes dont il vient d'être question, beaucoup de dessins de M. de Gaignières, insérés par lui dans d'autres recueils, furent placés dans la Bibliothèque royale, au département des estampes ou bien et surtout au département des manuscrits.

Mais un grand nombre des dessins de M. de Gaignières représentant des monuments n'arrivèrent pas à la Bibliothèque royale. Ils furent vendus ou dispersés, et ce qui vient d'être dit explique ces dispersions.

Il en existe dans quelques bibliothèques. Il faut citer d'abord un volume acheté à la vente de M. Bignon en 1848 par M. Albert Lenoir, puis un recueil de trente-deux dessins découverts récemment à la bibliothèque Mazarine.

Un recueil très-important de ces dessins se trouve dans la bibliothèque Bodleienne à Oxford. Depuis la dispersion d'une partie des collections de M. de Gaignières, en 1717, il n'avait pas été question de ce recueil jusqu'au temps où l'on s'occupa davantage de nos antiquités nationales. On connut alors l'existence, dans la bibliothèque Bodleienne, de cette collection

formant seize volumes in-folio, qui avait été léguée à cette bibliothèque par M. Richard Gough, célèbre topographe anglais, qui en avait fait l'achat à une vente aux enchères, à Londres, et qui mourut le 20 février 1809. On ne sait pas où ces volumes étaient placés antérieurement, et l'on a avancé, sans aucun fondement, qu'ils avaient été volés en France.

Le grand intérêt que devait inspirer ce recueil a été apprécié par les personnes qui s'occupent de recherches sur les monuments du moyen âge en France, et qui ont connu son existence et l'ont examiné. Plusieurs auteurs en ont fait mention [1].

Le gouvernement, ainsi averti, jugea l'importance de ces dessins telle, qu'il envoya successivement deux artistes pour en prendre une connaissance approfondie et faire des copies de ce qui pourrait s'y trouver d'utile pour des restaurations, et principalement pour celles de l'église de Saint-Denis. Ces examens ont été faits par M. Henri de Gérente et par M. Eugène Viollet le Duc.

Les comités historiques se sont préoccupés de tout ce qui avait trait à ces travaux et au recueil lui-même. On peut voir ces détails dans le Bulletin de ces comités [2]. Divers membres des comités rendirent compte de ce que contenaient ces volumes, de leur origine, de l'utilité fort grande que l'on pourrait en tirer, des moyens à employer pour cela. M. Viollet le Duc fut invité à faire connaître les résultats de ces examens. Il

1. Voir, entre autres, le comte L. de Laborde, Notice des émaux du Louvre, p. 59. — J. Guénebault, Revue archéologique, 1853, p. 43.
2. Bulletin des comités historiques, archéologie, beaux-arts, t. II, III, 1850-1852.

se rendit à cette demande, et il réunit une liste de ce qui compose les volumes; cette liste fut imprimée dans le Bulletin des comités.

L'importance de ce recueil rendait indispensables les citations, dans mon travail, de la plus grande partie des nombreux dessins qui le composent.

Mais la liste imprimée dans le Bulletin des comités historiques est totalement insuffisante[1]. Elle forme quarante-huit pages in-8° pour la désignation d'environ trois mille dessins. Aussi de nombreuses séries de dessins y sont citées en masse, et des volumes entiers même n'y sont pas indiqués; il s'y trouve quelques différences avec les indications des dessins.

Il m'eût donc fallu, pour faire le travail nécessaire, aller passer quelque temps à Oxford. Je ne l'ai pas pu.

Je me suis adressé au bibliothécaire de la bibliothèque Bodléienne, le révérend D. Bandinel. Il a bien voulu consentir, avec beaucoup d'obligeance, à faire exécuter le travail dont j'avais besoin par un fonctionnaire de cette bibliothèque, le révérend D. Alfred Hackman, qui a fait avec soin ce relevé, dont je me suis servi pour la rédaction de mes notes. J'offre ici à ces deux messieurs l'expression de toute ma reconnaissance.

Je renvoie à la table des auteurs et des ouvrages pour tout ce qui se rapporte à la description de ce recueil.

Quant à l'indication des articles que j'en ai extraits, il y a quelques observations à présenter. Il faut dire d'abord qu'il ne renferme pas de dessins re-

[1]. Bulletin des comités historiques, archéologie, beaux-arts; t. III, 1852, p. 229 et 269.

présentant des personnages en attitudes, d'après les monuments, comme le recueil des dix volumes de la Bibliothèque royale. La presque totalité des dessins composant ces seize volumes représentent des monuments mêmes, dans l'état où ils se trouvaient à l'époque où ces dessins ont été faits. Mais plusieurs de ces monuments ne portaient point ou ne portaient plus d'indications suffisantes pour pouvoir établir pour quels personnages ou pour quelles circonstances ils avaient été faits; dans d'autres, les dates manquent; un très-petit nombre sont sans intérêt historique d'aucune nature; enfin, parmi ces dessins, il y en a un grand nombre qui représentent des épitaphes qui ne se rapportent pas à des tombeaux ou à des monuments, des inscriptions pour fondation ou autres causes : tous ces dessins sans parties figurées. Je n'ai pas eu à citer les dessins de ces diverses natures, parce qu'ils rentrent dans la catégorie des documents écrits, ou qu'ils ne contiennent pas d'indications suffisantes.

Je terminerai cet exposé de tout ce qui a rapport aux recueils de M. de Gaignières par une citation intéressante.

Les mémoires du duc de Saint-Simon contiennent un passage curieux relatif à ces collections. Je pourrais me borner à en faire connaître en peu de mots le résultat; mais ce passage me semble remarquable, et il vient tellement à l'appui des motifs qui établissent l'importance des monuments historiques, que je ne puis résister au désir de le citer en entier.

Le duc était un soir chez l'évêque de Fréjus, depuis cardinal de Fleury, qui venait d'être nommé précepteur de Louis XV, et ils s'entretenaient de l'éducation

du jeune roi. « Sur ce propos des thèmes du roi, je lui demandai, comme ne l'approuvant pas, s'il projetait de lui mettre bien du latin dans la tête. Il me répondit que non, mais seulement pour qu'il en sût assez pour ne pas l'ignorer entièrement, et nous convînmes aisément que l'histoire, surtout celle de France, générale et particulière, était à quoi il le fallait appliquer le plus. Là-dessus il me vint une pensée que je lui dis tout de suite, pour apprendre au roi mille choses particulières et très-instructives pour lui dans tous les temps de sa vie, et en se divertissant, qui ne pouvaient guère lui être montrées autrement.

« Je lui dis que Gaignières, savant et judicieux curieux, avait passé sa vie en toutes sortes de recherches historiques, et qu'avec beaucoup de soins, de frais et de voyages qu'il avait faits exprès, il avait ramassé un très-grand nombre de portraits[1] de ce qui, en tout genre, et en hommes et en femmes, avait figuré en France, surtout à la cour, dans les affaires et dans les armées, depuis Louis XI, et de même, mais en beaucoup moindre quantité, des pays étrangers, que j'avais souvent vu chez lui en partie, parce qu'il y en avait tant qu'il n'avait pas pu les placer, quoique dans une maison fort vaste, où il logeait seul, vis-à-vis des Incurables; que Gaignières, en mourant, avait donné au roi tout ce curieux amas. Le cabinet du roi, aux Tuileries, avait une porte qui entrait dans une belle et fort longue galerie, mais toute nue. On avait muré cette porte, on avait fait quelques retranchements de simples planches dans cette galerie, et on y avait mis les valets du duc de

1. Encore là des *portraits*.

Villeroy. Je proposai donc à M. de Fréjus de leur faire louer des chambres dans le voisinage, à quoi 1000 fr. auraient été bien loin, d'ouvrir la porte de communication du roi, et de tapisser toute cette galerie de ces portraits de Gaignières, qui pourrissaient peut-être dans quelque garde-meuble; de dire aux précepteurs des petits garçons qui venaient faire leur cour au roi, de parcourir un peu ces personnages dans les histoires et les mémoires, et de dresser avec soin leurs pupilles à les connaître assez pour en pouvoir dire quelque chose, et ensuite avec plus de détails pour en causer les uns avec les autres, en suivant le roi dans cette galerie, en même temps que M. de Fréjus en entretiendrait le roi plus à fond; que de cette manière il apprendrait un crayon de suite d'histoire, et mille anecdotes importantes à un roi qu'il ne pourrait aisément tirer d'ailleurs; qu'il serait frappé de la singularité des figures et des habillements qui l'aideraient à retenir les faits et les dates de ces personnages; qu'il y serait éguisé par l'émulation des enfants de sa cour, les uns à l'égard des autres, et la sienne à lui-même, de savoir mieux et plus juste qu'eux; que le christianisme et la politique ne contraindraient en rien sur la naissance, la fortune, les actions, la conduite de gens, morts eux et tout ce qui a tenu à eux, et que par là, peu à peu le roi apprendrait les services et les desservices, les friponneries, les scélératesses, comment les fortunes se font et se ruinent, l'art et les détours pour arriver à ses fins, tromper, gouverner, museler les rois, se faire des partis et des créatures, écarter le mérite, l'esprit, la capacité, la vertu, en un mot les manéges des cours, dont la vie de ces personnages fournissent des exem-

ples de toute espèce ; conduire cet amusement jusque vers Henri IV, alors piquer le roi d'honneur, en lui faisant entendre que ce qui regarde les personnages au-dessous de cet âge ne doit plus être que pour lui, parce qu'il en existe encore des familles et des tenants, et tête à tête les lui dévoiler; mais comme il s'en trouve quantité aussi de ceux-là dont il ne reste plus rien, les petits garçons y pourraient être admis comme aux précédents; enfin, que cela mettrait historiquement dans la tête du roi mille choses importantes dont il ne sentirait que les choses, sans s'apercevoir d'instruction, laquelle serait peut-être une des plus importantes qu'il pût recevoir pour la suite de sa vie, dont la vue de ces portraits le ferait souvenir dans tous les temps, et lui acquerrait de plus une grande facilité pour une étude plus sérieuse, plus suivie et plus liée de l'histoire, parce qu'il s'y trouverait partout avec gens de sa connaissance, depuis Louis XI, et cela sans le dégoût du cabinet et de l'étude, et en se promenant et s'amusant. M. de Fréjus me témoigna être charmé de cet avis et le goûter entièrement. Toutefois il n'en fit rien, et dès lors je compris ce qui arriverait de l'éducation du roi, et je ne parlai plus à M. de Fréjus de portraits ni de galerie, où les valets du maréchal demeurèrent tranquillement[1]. »

Ce projet du duc de Saint-Simon était aussi remarquable par l'appréciation exacte de ses avantages que par la justesse des idées qui l'avaient inspiré. Il n'y a rien à changer à cet exposé, et même pour une matière si peu dans les pensées habituelles de cet écrivain, il

1. Mémoires du duc de Saint-Simon, chap. DXXXVIII.

faut admirer sa perspicacité, la rectitude des développements qu'il expose, les conséquences qu'il fait sortir de son projet, ainsi que l'énergie de son style. Il n'y a sur ce passage de ces mémoires qu'une remarque à faire, c'est que les recueils de Gaignières n'ont pas pourri dans un garde-meuble, mais sont heureusement fort bien conservés. On y trouve aussi une preuve évidente de l'opinion qui existait alors sur la manière dont étaient conservés et soignés les objets d'art appartenant à l'État, ou, comme on parlait dans ce temps, au roi.

Ces détails sur la collection de Gaignières sont fort étendus; mais peu de recueils méritent comme ceux-là d'être exactement connus et appréciés.

M. Charles-Marie Fevret de Fontette, d'une ancienne famille de Bourgogne, naquit à Dijon en 1710, et fut en 1736 conseiller au parlement de cette ville. Instruit et s'occupant particulièrement de ce qui avait rapport à l'histoire de France, il voulut donner une seconde édition de la *Bibliothèque historique de la France*, du P. Lelong, qui avait été publiée en 1719 en un volume in-folio. Il s'occupa de ce grand travail toute sa vie, et cette seconde édition fut publiée en cinq volumes in-folio, de 1768 à 1778, par Barbeau de La Bruyère, auquel M. de Fontette en avait confié le soin. Il ne vit que les deux premiers volumes de ce grand ouvrage, étant mort le 14 février 1772, directeur de l'Académie de Dijon et membre de l'Académie des inscriptions et belles-lettres. Cet ouvrage a été critiqué par divers écrivains, qui lui ont reproché une rédaction faite avec trop de négligence et peu d'exactitude dans plusieurs parties, le manque de critique et des omissions. Quoi

qu'il en soit, c'est le recueil bibliographique le plus nombreux relatif à tout ce qui se rapporte à l'histoire de France, et il est continuellement consulté par tous ceux qui s'occupent de recherches de cette nature.

Il faut ajouter ici, attendu le but de mon travail, que cette édition de la Bibliothèque historique contient dans le tome IV un appendiee important sous le rapport de l'histoire figurée. J'en ai déjà parlé au chapitre quatrième. Cet appendice est divisé en quatre parties, dont je crois devoir rappeler ici les titres sommairement :

I. Table générale du recueil de titres concernant l'histoire de France, par M. Gaspard Moyse de Fontanieu. Cet article n'est pas relatif au but de mon ouvrage.

II. Détail d'un recueil d'estampes, desseins (*sic*), etc., représentant une suite des événements de l'histoire de France, à commencer depuis les Gaulois jusques et y compris le règne de Louis XV. (Ce recueil, formé par M. Fevret de Fontette, est aujourd'hui à la Bibliothèque du roi.) C'est le recueil dont il va être question.

III. Table générale du recueil des portraits des rois et reines de France, etc., de M. de Gaignières. Il a été décrit ci-avant.

IV. Liste alphabétique de portraits des François et et Françoises illustres, etc. C'est le catalogue le plus nombreux de portraits français qui existe, et qui est continuellement encore consulté.

M. Fevret de Fontette, outre ses travaux bibliographiques, qui étaient basés en grande partie sur les livres et les imprimés divers qu'il réunissait, avait aussi

formé une nombreuse collection d'estampes et de dessins relatifs à l'histoire de France.

On vient de voir que ce recueil est décrit dans la *Bibliothèque historique de la France*, du P. Lelong, édition Fevret de Fontette, t. IV, 11. Son titre a été indiqué.

Il est fait mention de cette collection à deux endroits de la *Bibliothèque historique de la France*, dans les éloges de Fevret de Fontette qui y sont insérés. On en parle fort brièvement et sans ajouter aucun détail sur l'approbation que méritait une telle réunion, rassemblée et classée avec tant de soins, sinon avec critique[1]. Ce laconisme est une nouvelle preuve du peu d'intérêt que l'on mettait encore alors aux reproductions des monuments anciens et aux œuvres artistiques relatives à l'histoire. Peut-être faut-il attribuer ce manque d'éloges à ce que les auteurs de ces passages avaient reconnu les défauts de la formation de cette collection qui vont être exposés.

Ce recueil fut cédé au roi par acte du 4 décembre 1770, passé devant Bro et Baron, notaires à Paris, suivant un état de 284 feuillets, avec faculté par M. de Fontette de le conserver sa vie durant, sans que les augmentations qu'il pourrait faire s'y trouvent incorporées de droit. A la mort de M. de Fontette, en 1772, il ne fut livré au cabinet des estampes de la Bibliothèque royale que les pièces portées dans l'état du 4 décembre 1770. Celles acquises depuis par M. de Fontette ne furent pas remises, mais beaucoup de ces pièces furent acquises depuis.

1. T. IV, p. viij, — p. xiij.

Ce recueil existe encore au département des estampes de la Bibliothèque tel qu'il avait été acquis. Il se compose d'environ dix mille cinq cents estampes ou dessins, rangés dans cinquante-deux portefeuilles. Il commence par l'histoire des Gaulois et se termine à l'année 1768. Les pièces sont rangées dans l'ordre chronologique et collées sur des feuilles de papier grand-aigle de grandeur uniforme, sur lesquelles sont écrites des notes historiques et autres.

Nous venons de voir que le catalogue de cette collection est donné dans la *Bibliothèque historique de la France*. Ce catalogue est fait avec moins de soins qu'on pourrait le désirer, et on lui reproche des inexactitudes.

Il faut maintenant apprécier ce qu'est en réalité cette collection.

Sans aucun doute, d'abord, cela a été une idée fort recommandable que celle de former une telle collection, et un exemple rare de persévérance et de soins de l'avoir conduite au point où elle est, ainsi que de la disposer comme on l'a fait. Mais cet éloge exprimé, l'exécution du plan a été complétement vicieuse sous un point de vue très-important, celui de la nécessité de n'admettre comme documents historiques figurés que des monuments contemporains aux événements.

La première partie, relative aux Gaulois, comprend des monuments antérieurs aux commencements de la nation française, et même des compositions purement imaginaires. Cela est étranger à mon travail.

Vient ensuite l'histoire des Français, ses préliminaires, puis l'histoire elle-même, rangée dans l'ordre chronologique. La première et la seconde race sont

presque entièrement formées de compositions historiques imaginaires et de portraits supposés. Sauf un petit nombre de monuments authentiques, des statues de tombeaux, des miniatures de manuscrits, des monnaies, le surplus des estampes relatives à ces temps sont toutes des compositions d'époques de beaucoup postérieures, et même presque toutes des xviie et xviiie siècles, conséquemment sans valeur historique aucune.

Il en est de même du commencement de la troisième race jusqu'au xiiie siècle. Alors les monuments du temps augmentent, toujours mélangés avec beaucoup de compositions imaginaires. Successivement, le nombre des monuments contemporains authentiques s'accroît, et lors de l'introduction successive de la gravure en France, quand les estampes contemporaines des événements deviennent elles-mêmes des monuments, la collection prend un caractère plus général de vérité historique. Mais dans ce temps encore et depuis, il y a été admis bien des pièces postérieures aux temps auxquels elles ont rapport, conséquemment sans aucun intérêt comme documents historiques.

On voit par ce court exposé combien cette collection doit être vue avec critique et sérieusement examinée, lorsque l'on cherche la vérité dans les productions de la gravure dont elle est formée.

Il s'y trouve un grand nombre d'estampes relatives à la topographie, cartes, vues, plans, à l'architecture et à d'autres matières qui ne sont pas des pièces historiques proprement dites.

Ajoutons que sur les feuillets qui forment cette collection sont collés, à titre d'ornementation, beaucoup

de fleurons et autres pièces de ce genre qui n'ont aucun rapport à l'histoire de France.

Ces réserves faites et à partir du xvi° siècle, cette collection renferme une grande quantité d'estampes curieuses et rares. A l'époque où elle a été formée, on aurait pu en réunir davantage sans doute, avec des recherches, et principalement en Allemagne, pour toutes les pièces gravées dans cette contrée relatives à la France. Mais il faut penser qu'alors les relations n'étaient pas aussi fréquentes, aussi faciles qu'elles l'ont été depuis.

Parmi ces estampes, qui deviennent aussi intéressantes que nombreuses à partir du règne de Henri IV, plusieurs ont été peu soigneusement placées dans la collection Fevret de Fontette. Dans des idées de classement chronologique strict, on a dénaturé des estampes pour en placer des parties à des époques différentes. Ainsi, la plupart des grands almanachs historiques du règne de Louis XIV et de Louis XV contiennent des représentations de divers événements de l'année précédente, placées dans des médaillons, des cartouches, des parties de la composition principale. Les almanachs de cette collection ont été coupés en autant de morceaux séparés pour placer les événements qu'ils représentent à leurs dates respectives. Ainsi, ces grandes pages de gravure, si curieuses et si remarquables, se trouvent dans ce recueil presque toutes réduites en morceaux et en réalité détruites.

On a vu que cette collection se termine à l'année 1768, et qu'elle contient environ dix mille cinq cents pièces. Elle a été continuée par M. le président au parlement d'Ormesson, bibliothécaire du roi, jusqu'en 1793,

époque de sa mort. Cette partie est d'environ mille cinq cents pièces. Depuis, le département des estampes de la Bibliothèque royale a acquis par achats, échanges ou autrement des pièces historiques françaises qui s'élèvent à environ deux mille trois cents, et il a acheté de plus, au mois d'octobre 1845, une collection, formée par M. Laterrade, d'estampes relatives à la Révolution et à l'Empire, des années 1789 à 1815, d'environ sept mille pièces. Ce dernier achat a porté cette partie de la suite historique à un point que l'on peut regarder comme aussi complet que possible, et dont aucune autre collection relative à cette époque ne pourra approcher. La série de 1789 à 1815 a été arrangée avec beaucoup de soin et d'exactitude en soixante-dix volumes in-folio max°.

Voici le relevé de ces diverses parties de pièces relatives à l'histoire de France :

	Pièces.
Collection Fontette, environ	10 500
dont à peu près le quart sont des estampes sans valeur historique.	
Continuation jusqu'en 1793	1 500
Autres acquisitions	2 300
Collection de 1789 à 1815, acquise en 1845.	7 000
Total, environ	21 300

Il ne faut pas oublier que beaucoup d'estampes représentent un nombre plus ou moins grand de monuments divers, comme celles qui offrent des représentations de sceaux, de monnaies, etc.

Il faut aussi penser que ces réunions d'estampes his-

toriques ne contiennent que peu de portraits, parce que l'on n'y a placé que les pièces représentant des portraits figurés dans des compositions relatives à des événements, et dans lesquelles le personnage lui-même n'est qu'une partie du sujet.

Si l'on voulait donner à cette grande réunion de pièces historiques un arrangement véritablement rationnel et utile, il faudrait refondre toutes ces pièces et les classer en deux suites séparées; l'une intitulée : *Collection des monuments de l'histoire de France*, et l'autre : *Collection de compositions relatives à l'histoire de France, postérieures aux événements*. Si un tel classement était établi, ceux qui consulteraient ces suites pourraient apprécier exactement la valeur historique et l'intérêt de chacune d'elles. Alors, l'examen de ces collections serait instructif, d'une utilité réelle ; les artistes, les écrivains et tous ceux qui les consulteraient ne seraient plus, comme maintenant, exposés à se faire des idées ou incertaines ou complétement erronées sur l'histoire figurée des diverses époques de l'histoire de notre pays. Pour qu'un tel arrangement de ces importants recueils pût avoir lieu, il faudrait une volonté et des moyens d'exécution que je ne suis pas appelé à indiquer.

Jean-Louis Soulavie, né à l'Argentière, dans le Vivarais, en 1751 ou 1752, embrassa l'état ecclésiastique. A l'époque de la Révolution, il se rangea dans le parti des patriotes ardents et figura dans diverses circonstances politiques du temps. Il fut ensuite ministre résident de France à Genève. Il publia divers ouvrages historiques; occupé de recherches de cette nature, il voulut réunir une collection d'estampes historiques re-

latives à la France, et il en forma une sur le même plan que celle de Fevret de Fontette, qui offre des avantages de la même nature, quoique de beaucoup moins belle, et aussi les mêmes défauts. Il réunit ces estampes et quelques dessins depuis 1783 jusqu'en 1808. Il les classa en ordre chronologique et les fit relier en cent quarante-huit volumes in-folio, dont un double (le 66e). Cette collection est intitulée : *Monuments de l'histoire de France, en estampes et dessins, représentant par ordre chronologique l'établissement des Français dans les Gaules, leur servitude sous le gouvernement féodal, les mœurs et institutions des siècles d'ignorance, les croisades et les premières expéditions en Italie et dans le nouveau monde; les guerres religieuses, les monuments de sculpture et d'architecture des différents âges, les costumes, médailles, monnoyes, siéges et combats des différents règnes; les portraits et mausolées des princes et hommes célèbres dans les lettres ou le gouvernement.*

Collection recueillie en France ou chez l'étranger depuis l'an 1783 jusqu'en 1808, par J. L. Soulavie, de l'Académie des antiquités de Hesse-Cassel, correspondant de l'Académie des inscriptions, etc.

Les dix premiers volumes intitulés *Préliminaires* contiennent des pièces relatives à la Gaule ou à divers pays étrangers et sans rapport à l'histoire de France.

L'histoire de France vient ensuite et se compose de cent trente-huit volumes.

Les volumes 1 à 30 contiennent l'histoire depuis Pharamond jusqu'à François Ier. Presque toutes les estampes formant ces volumes sont des compositions faites dans les XVIIe et XVIIIe siècles, sans valeur histo-

rique. Les pièces représentant des monuments sont presque toutes extraites de Montfaucon, ou des planches de monnaies, sceaux, etc.

Les volumes 31 à 57 contiennent la suite de l'histoire jusqu'à la fin du règne de Louis XIII. On y trouve des pièces du temps dans chaque époque, dont peu sont très-intéressantes ou rares, et toujours beaucoup d'estampes de compositions faites très-postérieurement aux événements. Cependant le règne de Louis XIII contient quelques belles pièces.

Le règne de Louis XIV forme les volumes 58 à 74, qui renferment plus d'estampes intéressantes que les précédents et particulièrement plusieurs grands almanachs.

Le règne de Louis XV compose les volumes 75 à 92. Il contient peu de pièces remarquables. Celui de Louis XVI est dans les volumes 93 à 104. Il offre peu d'intérêt.

La Révolution forme les volumes 105 à 130. Des pièces antérieures y sont d'abord placées comme causes de la Révolution. Cette série contient un grand nombre de pièces intéressantes et rares, ainsi que quelques curieux dessins. Cela devait être, cette collection ayant été formée à cette époque.

Le Consulat et l'Empire, jusqu'à l'année 1808, forment les volumes 131 à 138, qui sont peu importants.

Ces cent quarante-huit volumes sont décrits dans un catalogue fort exact donnant le détail de ce qu'ils contiennent. Le nombre total des pièces de cette collection est d'environ dix-huit mille.

On voit par cet exposé que cette collection a été formée dans le même système que celle de Fevret de

Fontette et qu'elle a les mêmes défauts avec infiniment moins d'estampes belles ou rares. De l'examen de cette suite, il résulte que celui qui l'a formée n'y consacrait que des sommes peu importantes. A cette époque, les estampes de cette nature pouvaient être acquises à des prix très-modiques, parce qu'elles étaient en bien plus grand nombre que depuis, et aussi parce qu'elles étaient moins recherchées. Beaucoup de pièces de ce recueil sont en médiocre état, et le format des volumes beaucoup trop petit, choisi par l'abbé Soulavie, l'a obligé de ployer et même de couper un très-grand nombre de pièces.

Cette collection a été acquise par le prince Eugène; elle a été placée avant sa mort, arrivée en 1824, dans la bibliothèque du palais de Leuchtenberg, qu'il avait fait construire à Munich.

La Biographie universelle de Michaud parle de la collection d'estampes historiques formée par Soulavie, en cent soixante-deux volumes in-folio, la qualifie d'unique en son genre et ajoute qu'elle fut saisie en 1813, à la mort de l'auteur, par ordre de Bonaparte (alors empereur), et qu'elle doit exister encore (en 1825) dans les archives du ministère des affaires étrangères. (Biographie universelle de Michaud, t. XLIII, p. 180.)

On voit par ce qui précède combien ces détails sont inexacts, et surtout combien la qualification de collection unique est erronée, conséquence trop fréquente de l'habitude de quelques hommes de lettres qui écrivent sur des matières qu'ils n'ont pas étudiées et citent des faits qu'ils n'ont pas vérifiés.

M. Silvan avait formé dans le commencement de ce siècle une suite d'estampes relatives à l'histoire et à la

topographie de la France. Elle se composait d'environ treize mille pièces, dont dix mille sept cents pour l'histoire et deux mille trois cents pour la topographie. Cette collection, réunie probablement à peu de frais, ne contenait que fort peu de pièces remarquables. Le format in-folio, qui avait été choisi pour les papiers sur lesquels les pièces étaient collées, avait exclu un grand nombre de pièces plus grandes ou avait obligé à les ployer ou à les couper. L'intention de M. Silvan avait été bonne en formant une collection historique nationale. Mais l'exécution n'avait pas été ce qu'elle eût dû être. Cette collection était à Aix en Provence, lorsqu'en 1834 j'en fis l'acquisition. J'ai réuni à ma collection tout ce qui pouvait y être placé.

Je dois citer maintenant ma collection. Dès ma jeunesse, j'ai réuni des suites d'estampes et de médailles. Depuis fort longtemps je me suis borné à former une collection d'estampes et de dessins relatifs à l'histoire de France. J'ai continuellement augmenté cette suite par des acquisitions faites surtout à l'étranger et particulièrement en Allemagne. Dans son état actuel, cette collection se compose d'environ dix-sept mille pièces contenues dans cent portefeuilles in-folio maximo. Elles sont collées sur des demi-feuilles de grand aigle. Le nombre des dessins est considérable.

Les recherches que j'ai faites et les occasions que j'ai eues d'acquérir ce qui me manquait, ont porté cette suite au premier rang parmi les collections de ce genre. Elle renferme un grand nombre d'estampes très-rares et qui ne se trouvent pas ailleurs. Je n'ai pas voulu la rendre très-nombreuse. J'ai cherché surtout à réunir des représentations de ce qui constatait des faits.

Il n'est pas nécessaire d'insister sur ce que cette collection ne contient que des estampes et des dessins ayant une valeur historique réelle, soit par les monuments qui y sont représentés, soit par ces pièces elles-mêmes.

Il faut remarquer, quant au nombre total de cette suite, si l'on veut le comparer avec ceux d'autres collections, qu'elle contient un grand nombre de portraits de personnages historiques que des suites d'événements ne renferment pas toujours.

Je crois devoir citer les pièces remarquables de ma collection dans le courant de mon ouvrage.

Après avoir parlé des collections historiques ayant un but général, il faut mentionner celles qui sont formées dans un point de vue restreint, comme l'histoire d'un personnage, d'un règne, d'une province, d'une localité. Ces suites sont nombreuses, et dans presque toutes les parties de la France il y a des hommes instruits, des curieux qui réunissent des collections de cette nature.

Dans les pays étrangers où le goût des estampes est très-répandu, en Allemagne, aux Pays-Bas, en Angleterre, il existe un grand nombre de collections historiques. Plusieurs même d'entre elles ont des parties relatives à la France, par les résultats de la grande part qu'elle a eue aux affaires de l'Europe, dans les derniers siècles, et par l'importance de ses productions artistiques. J'ai vu en Allemagne et j'ai pu quelquefois acquérir des parties d'estampes historiques relatives à la France, gravées en Allemagne et en France, aussi remarquables par leur intérêt que par leur conservation.

Terminons en disant que nous sommes arrivés à une

époque où va cesser la possibilité de former pour l'histoire des temps à venir des collections historiques ayant tous les genres d'intérêt qui ressortent de celles formées jusqu'à présent, suivant les idées généralement admises. On comprend que je parle ainsi en pensant au nombre immense des documents historiques qui sont maintenant publiés. Déjà, depuis l'année 1830, la quantité des productions artistiques relatives à l'histoire était devenue considérable; mais depuis quelques années et maintenant, la multiplicité de ces pièces n'a plus de bornes. On en est arrivé au point de publier des journaux mensuels, hebdomadaires, quotidiens même, remplis de sujets historiques. Leur nombre est tel, que les curieux qui voudront faire des séries historiques des temps présents et futurs, si cet usage dure, devront se borner à des choix plus ou moins restreints. Il ne résulte point de ces réflexions un blâme quelconque sur ce nouvel et immense usage de la gravure sur pierre et sur bois. Un grand nombre de ces productions ont beaucoup de mérite et sous le rapport de l'art et sous celui de l'intérêt historique. J'indique seulement le résultat de ces myriades d'estampes, sous le rapport des collections qui en seront faites dans l'avenir.

Il se publie maintenant chaque année environ trois ou quatre mille estampes ayant un intérêt historique, ou même plus. Il faut donc penser que, si cette mode continue, dans un siècle, les seules estampes historiques formeront un total d'environ quatre cent mille estampes. Si l'on calcule le nombre de portefeuilles, de salles qu'il faudra pour contenir de telles collections, l'imagination recule devant de véritables impossibilités, car il ne s'agit ici que d'estampes d'une seule

nature et pour un seul pays. En y joignant toutes les autres, que seront les collections publiques d'estampes?

Si l'on applique ces idées aux livres, tout aussi nombreux et qui occupent bien plus de place, que pourront être alors les bibliothèques particulières? Que seront les bibliothèques publiques?

CHAPITRE SIXIÈME.

MUSÉES ET COLLECTIONS
DE MONUMENTS HISTORIQUES. — BIBLIOTHÈQUES.

Les réunions de productions des beaux-arts de toutes les natures impressionnent plus ou moins vivement les hommes qui les examinent. Elles produisent ces effets sur ceux mêmes qui n'ont pas de connaissances acquises qui leur feraient apprécier plus rationnellement tous les genres d'intérêt que ces productions offrent. Mais combien l'attention excitée par ces objets est plus grande lorsqu'elle naît dans des esprits préparés par la culture intellectuelle à tous les examens qui peuvent en ressortir !

Toutes les idées qui occupent l'intelligence de l'homme trouvent des moyens de développements dans la contemplation des productions des beaux-arts. Elles captivent l'attention par tous les genres d'intérêt qui sont innés en nous. Elles excitent le développement de nos pensées par les résultats de cette double source d'instruction que l'on y trouve, la manière dont elles sont exécutées, et les objets qu'elles représentent.

Aussi, les grandes collections publiques des productions des beaux-arts sont-elles généralement appréciées, et l'on doit dire que les parties de ces collections qui

sont relatives aux notions historiques des pays où elles existent, attirent plus particulièrement l'attention générale.

Ces mêmes considérations expliquent le penchant qui porte beaucoup de personnes à réunir des séries d'objets d'art de cette catégorie. Si un petit nombre de collecteurs seulement ont conçu et exécuté des réunions nombreuses de monuments historiques, il faut l'attribuer aux difficultés inhérentes à de semblables créations. Nous avons déjà indiqué quelques-unes de ces difficultés, parmi lesquelles se trouve principalement le manque de connaissances suffisantes pour bien juger les monuments et leurs différents genres d'intérêt.

Ce chapitre contient le détail sommaire des musées publics de Paris et de ses environs, avec les indications des parties de ces collections qui renferment des objets relatifs à l'histoire de France.

Les bibliothèques publiques sont comprises dans ces examens. On en a vu précédemment les motifs.

Quant à tout ce qui se rapporte aux collections publiques des départements, il faudrait entrer dans trop de détails pour en présenter un état même sommaire, en supposant aussi que l'on pût réunir les éléments suffisants pour un tel travail. Les monuments et objets d'art relatifs à l'histoire de France qui en font partie sont indiqués dans l'ouvrage d'après les publications qui en ont été faites.

Les collections d'objets d'art appartenant à des particuliers sont nombreuses à Paris et dans toutes les parties de la France. Beaucoup de ces collections renferment des objets relatifs à l'histoire de France. Des résumés de ces diverses réunions offriraient de l'in-

térêt. Mais ce qui rendrait à peu près inutiles des travaux de cette nature, c'est la mobilité de ces collections qui changent fréquemment de propriétaires, et sont presque continuellement dispersées. Je ne pouvais donc pas penser à faire entrer dans mon travail de telles indications. Mais les objets relatifs à notre histoire, placés dans des collections privées, et qui ont été publiés et gravés, se trouvent indiqués d'après ces publications.

Les mêmes observations et d'autres difficultés bien autrement graves font que les musées étrangers ne peuvent pas être mentionnés ici avec les indications des parties qui s'y trouvent d'objets relatifs à notre histoire. Tous ceux de ces monuments qui ont été publiés sont indiqués dans mon travail. J'ai même été en position de voir quelques-uns de ces musées, de façon à pouvoir en tirer quelques indications de monuments non publiés, indications qui se trouvent ainsi dans mon travail.

A l'époque de la révolution de 1789, il n'y avait pas en France de musées. L'institution d'expositions d'objets d'art anciens n'était même connue que depuis peu de temps. C'est vers le milieu du xviiie siècle que l'attention publique fut attirée sur ce point, et un homme distingué par ses connaissances dans les arts, La Font de Saint-Yenne, y contribua principalement. Dans un écrit publié en 1747, il proposa de choisir, dans le Louvre ou ailleurs, un lieu convenable pour y placer à demeure « les innombrables chefs-d'œuvre des plus grands maîtres de l'Europe, et d'un prix infini, qui composent le cabinet de Sa Majesté, entassés aujourd'hui et ensevelis dans de petites pièces mal éclairées, et cachés dans la ville de Versailles, inconnus ou in-

différents à la curiosité des étrangers par l'impossibilité de les voir[1]. » Ce projet fut exécuté trois ans après, par une première exposition au palais du Luxembourg.

S'il n'y avait en France, avant l'année 1789, que des collections publiques de tableaux anciens fort peu nombreuses, et aucune où l'on pût trouver des réunions de monuments de la sculpture, à plus forte raison il n'existait aucun musée de monuments historiques.

Leur formation eût été inexécutable, puisque la presque totalité des monuments de cette nature étaient placés dans des lieux d'où il n'eût pas été possible de les tirer. Pendant des siècles, on avait détruit, dénaturé, déplacé, soustrait des monuments de toute espèce; ils avaient disparu par les résultats du désordre, de la négligence, de l'ignorance, de la cupidité. Mais réunir ce qui avait été préservé, ôter des églises et des palais ce qui s'y détruisait successivement, former des dépôts, des musées de ces monuments dans un but scientifique, c'était une idée qui n'était pas accueillie, du moins par ceux qui auraient pu la réaliser.

A cette époque, les musées étaient dans les églises, dans les monastères, dans les palais, sur les places publiques. Il fallait chercher les monuments dans les églises de Saint-Denis et des Célestins, dans celles des villes de Reims, de Rouen, de Dijon et tant d'autres, dans les palais de Fontainebleau, de Versailles. Là, se trouvaient des musées historiques, ou plutôt des réunions d'objets d'art relatifs à l'histoire.

Dans les années 1792, 1793, et dans celles qui sui-

[1]. La Font de Saint-Yenne : Réflexions sur quelques causes de l'état présent de la peinture en France. 1747.

virent, de nombreuses destructions de monuments et d'objets d'art eurent lieu. Les détails en ont été donnés précédemment, et il suffit ici de rappeler ces faits.

Ces observations préliminaires conduisent à indiquer les mesures qui furent prises pendant la Révolution par le gouvernement central et par l'autorité municipale de Paris, pour la conservation des objets d'art historiques et leur réunion en collections.

Musée des monuments français aux Petits-Augustins.

Dès le commencement de l'année 1791, le Musée des monuments français fut établi par les soins du comité d'aliénation de l'Assemblée nationale, et d'une réunion de savants et d'artistes choisis par la municipalité de Paris, qui formèrent une commission des monuments. On affecta à ce musée la maison des Petits-Augustins, comme on avait, dans ce même temps, établi des dépôts de livres, manuscrits, etc., aux Capucins, aux Grands-Jésuites et aux Cordeliers.

J'ai déjà parlé de la fondation de ce musée au chapitre troisième. Il convient d'entrer ici dans plus de détails.

Le 4 janvier 1791, Alexandre Lenoir fut chargé de la garde du dépôt des monuments des arts, placé dans le couvent des Petits-Augustins.

Destiné par son éducation à la pratique de la peinture, élève de Doyen, et n'ayant pas reçu une instruction qui lui eût fait tenir une place parmi les érudits, il se distingua par son zèle à remplir les devoirs qui lui avaient été donnés, par une haute intelligence artistique, et par un goût vivement senti pour les monu-

ments qu'il recueillait et disposait. Ce qu'il a fait pour sauver, réunir, classer et restaurer tant de monuments, lui mérite la reconnaissance de tous ceux qui s'intéressent à l'histoire de notre patrie et aux beaux-arts. Combien de monuments ont été préservés par lui, qui, sans son zèle, auraient augmenté le nombre des dévastations déjà trop considérables à ces tristes époques! Ce zèle était tel, qu'il ne reculait devant aucun des actes qui pouvaient assurer les succès de sa mission. On a déjà vu dans le chapitre troisième qu'il fut blessé d'un coup de baïonnette, en s'opposant à la destruction du tombeau du cardinal de Richelieu à la Sorbonne, ainsi que d'autres détails qui lui sont relatifs.

Présent à la destruction des tombeaux de l'abbaye de Saint-Denis, il sauva les restes des mausolées de Louis XII, de François Ier et de Henri II, et raconte dans ses ouvrages les détails de la violation de ces tombeaux, et des particularités curieuses sur les dévastations de 1792 à 1794.

Les rapports qu'il fit sur les pertes nombreuses d'objets d'art qui avaient lieu à cette époque, et sur ses efforts pour conserver et réunir tant de débris au dépôt des Petits-Augustins, contribuèrent à faire décider la formation du Musée des monuments français, dont il fut nommé administrateur.

Il forma alors ce musée, fit restaurer les monuments dégradés, et spécialement les beaux tombeaux de Saint-Denis, qu'il avait contribué à préserver d'une ruine totale. Il rassembla de toutes les parties de la France les monuments qu'il put obtenir. Le tout fut disposé par siècles dans différentes salles. Ces arrangements furent faits avec soin et persévérance, et aussi conve-

nablement que le permirent le local destiné à cette réunion, qui comprenait tant de grands monuments, et les sommes qui y furent affectées.

Alexandre Lenoir fit paraître divers catalogues des objets qui formaient le Musée des monuments français, à l'usage du public qui visitait ces collections. Il voulut faire davantage, et il publia successivement son ouvrage intitulé : *Musée des monuments francais*, en huit volumes in-8, avec planches. Cet ouvrage, dont j'ai déjà parlé au chapitre quatrième, offre des descriptions, satisfaisantes à certains égards, si elles ne le sont pas entièrement, de ce qui formait ce musée national, qui depuis a été dispersé et détruit.

En effet, le gouvernement de la Restauration ne voulut pas conserver cette création de temps dont il cherchait à effacer, autant que possible, les traces. On fit valoir la nécessité de replacer les tombeaux des rois à Saint-Denis, que l'on voulait restaurer; de rendre aux autres églises, et même aux particuliers, les productions des beaux-arts dont ils avaient été dépouillés. On ne pensa pas que des monuments déjà si altérés, placés dans un musée où ils avaient acquis une célébrité historique et artistique, y étaient à l'abri de nouvelles détériorations, et que les remettre à leurs anciennes places, c'était les exposer à de nouvelles chances d'attaques de la part des passions politiques et religieuses. On ne réfléchit pas que des monuments de marbre, de pierre, déjà endommagés, déplacés, restaurés, allaient subir d'autres dégradations par de nouveaux déplacements. En blâmant des destructions passées, qui avaient été causées par les passions politiques, on céda à des passions du même caractère.

Sous le point de vue des beaux-arts, cette suppression du Musée des monuments français fut un nouvel exemple de ce besoin irréfléchi de renverser, sous prétexte de reconstruire, de détruire pour créer, dont il a été question précédemment.

Ce musée fut donc supprimé en 1814. On reporta à Saint-Denis ce qui restait des tombes des rois ; on rendit à quelques églises leurs tombeaux, à des particuliers ce qui leur avait appartenu. Une partie de ces objets ne furent pas remis à leurs anciennes places. L'ouvrage d'Alexandre Lenoir contient des détails sur la suppression de ce musée, sur les destinations données à la plus grande partie des monuments qu'il contenait, et sur ce qui fut fait à cet égard sous les règnes de Louis XVIII et de Charles X.

Ces restitutions furent effectuées avec le plus grand désordre. Quelques ouvrages et les souvenirs des hommes qui ont été témoins de ces déplacements attestent l'incurie, le manque de soins et de toutes constatations régulières dans ce qui eut lieu à cet égard. Les replacements et les restaurations dans d'autres lieux ne furent pas exécutés avec plus de soins, surtout à Saint-Denis.

La presque totalité des objets d'art, productions de la sculpture et de la peinture qui formaient le Musée des monuments français ont dû être mentionnés dans mon travail, avec les indications résultant des détails contenus dans les ouvrages d'Alexandre Lenoir.

Le Musée des monuments français ainsi détruit, son local devint l'École des beaux-arts. Cet établissement a été agrandi, augmenté, et a été mis successivement dans un état convenable à sa destination. On y voit

encore quelques fragments des monuments qui faisaient partie du Musée des monuments français.

Bibliothèque de la rue de Richelieu, successivement nommée Bibliothèque du roi, royale, nationale, impériale.

Le but de cet ouvrage ne comporte pas de présenter un exposé, même fort abrégé, des diverses collections qui composent l'ensemble de cette bibliothèque et de leurs accroissements successifs. Ces détails ont été donnés dans plusieurs écrits qui traitent de telles ou telles parties de cet immense établissement. On peut en trouver aussi des résumés succincts jusqu'à l'époque de la Révolution dans quelques ouvrages [1]. Relativement à la situation dans les derniers temps, il y a également des publications à consulter [2].

S'il ne peut pas entrer dans le plan du présent ou-

[1]. Catalogue des livres imprimez de la Bibliothèque du roi. Paris, Imprimerie royale, 1739-1750; 6 vol. in-fol., t. I, préface. — Tableau historique de la Bibliothèque du roi, etc. (par Nic. Th. Le Prince). Paris, 1782, in-12.

[2]. Voir principalement : De l'organisation des Bibliothèques dans Paris, par le comte de Laborde. Première lettre; Paris, février 1845, A. Franck, gr. in-8 de 24 pages, fig. — Deuxième lettre; Paris, mars 1845, *idem*, de 56 pages, fig. — Le palais Mazarin et les grandes habitations de ville et de campagne au xvii^e siècle, par le même. — Quatrième lettre sur l'organisation des Bibliothèques dans Paris; A. Franck, 1846, gr. in-8, fig. — De l'organisation des Bibliothèques dans Paris, par le même. Huitième lettre; Paris, avril 1845, A. Franck, gr. in-8 de 52 pages, fig.

Les troisième, cinquième, sixième et septième lettres n'ont pas été publiées.

Voir aussi : Description des estampes exposées dans la galerie de la Bibliothèque impériale, etc., par J. Duchesne aîné. Paris, Simon Raçon et comp., 1855, in-8. Cet ouvrage contient des détails sur une partie du palais Mazarin.

vrage de donner des exposés, même succincts, des diverses collections réunies dans cette bibliothèque, ce ne serait pas non plus le lieu d'entrer dans des développements sur l'état actuel de ce grand dépôt de richesses littéraires et artistiques.

Les examens de ce qui forme ces collections, de la manière dont elles sont conservées et administrées, ont été développés dans de nombreuses publications, et les observations résultant de ces examens ont été produites dans beaucoup d'écrits.

C'est surtout relativement à la partie des livres imprimés que les écrivains qui se sont attachés à juger l'administration de la Bibliothèque ont quelquefois développé des observations critiques, appuyées de faits et de considérations qui offrent souvent un tableau fâcheux de la situation de quelques parties de ce grand dépôt, dont la bonne conservation devrait être le but de la pensée continuelle des hommes chargés de la direction des grands et véritables intérêts intellectuels de la nation.

Toutes les parties de cette bibliothèque ont été étudiées par beaucoup d'écrivains, et ont amené de continuelles observations de la part des hommes d'étude et d'érudition aux travaux desquels ce grand dépôt devrait être particulièrement consacré. On a scruté, examiné, analysé tout ce qui constitue ces collections, causes de l'accroissement immense qu'elles ont pris, provenances, arrangements scientifiques et matériels, conservation, catalogues, forme des édifices, personnel des conservateurs et employés, moyens préservatifs contre les destructions, etc., etc.

Pour connaître jusqu'à quel point d'animation les

critiques sur l'administration de la Bibliothèque ont été portées, il faut lire un ouvrage qui a paru il y a environ dix ans[1]. L'auteur s'est efforcé de présenter le système suivi par l'administration de cet établissement comme étant des plus déplorables. Il indique des faits et développe les causes qui, suivant lui, conduisent à la destruction entière et inévitable de cette bibliothèque.

Tout en admettant de nombreuses exagérations dans ces récits, et des appréhensions pour l'avenir beaucoup au delà de toutes prévisions; tout en reconnaissant que dans ces dernières années des améliorations ont pu être introduites, encore reste-t-il de ces exposés des motifs de réflexions bien graves sur l'avenir de ces collections.

D'un autre côté, si l'on examine les dispositions prescrites depuis bien des années par l'autorité supérieure, on trouve des exposés sur la nécessité impérieuse de nombreuses réformes, des tentatives à ce sujet, des actes d'administration ordonnés et non exécutés, et peu de résultats effectifs. En étudiant ces divers documents, on est forcé de reconnaître le manque de connaissances pratiques suffisantes dans les directions supérieures. Il y a telles prescriptions dont la seule rédaction indique la plus complète absence d'idées exactes sur ce que sont les Bibliothèques et sur ce qu'elles devraient être.

Je reviendrai à la fin de ce chapitre sur les arrangements des Musées et des Bibliothèques.

1. Réforme de la Bibliothèque du roi, par P. L. Jacob, bibliophile (Lacroix). Paris, Alliance des arts, 1845, in-12.

La Bibliothèque impériale est divisée en cinq départements :

1. Imprimés ;
2. Manuscrits ;
3. Médailles et antiques ;
4. Estampes ;
5. Cartes et plans.

Nous parlerons d'abord des imprimés.

La principale origine des réunions de livres formées en France par les souverains et des princes de leur famille se reporte aux fils du roi Jean, Charles V, Louis duc d'Anjou, Jean duc de Berri et Philippe le Hardi, tige de la branche des derniers ducs de Bourgogne. Ces princes formèrent des collections de manuscrits dont on connaît l'importance et les destinées. Après eux, la découverte de l'imprimerie vint changer de nature les réunions de livres. Les princes suivirent l'immense impulsion donnée aux lettres et aux sciences par cette découverte, et successivement les bibliothèques royales et princières prirent de grands développements.

Dans son état actuel, le département des imprimés de la Bibliothèque impériale contient environ un million et demi de volumes et de petites pièces de peu de feuilles.

Un nombre si considérable de livres offre les moyens les plus étendus aux personnes qui se livrent à des recherches de toutes les natures, pour réunir les matériaux devant servir à leurs travaux. Une telle collection de publications faites à toutes les époques depuis l'invention de l'imprimerie, contient de nombreuses séries d'ouvrages plus ou moins rares, ou même d'une

très-grande rareté, et que l'on ne trouverait pas dans d'autres dépôts littéraires.

C'est ainsi, pour les représentations de monuments, dont les indications sont le but du présent ouvrage, que l'on peut trouver dans cette bibliothèque de très-nombreux livres des xve et xvie siècles, contenant des planches gravées, chroniques, romans de chevalerie et autres, que l'on ne pourrait pas voir ailleurs.

Les causes diverses qui ont conduit à cette réunion si immense de livres sont bien connues. Les donations, les achats continuels, soit partiels, soit de bibliothèques entières, y ont beaucoup contribué. Mais la masse principale a été acquise au moyen de l'obligation imposée depuis l'invention de l'imprimerie, du dépôt des publications nouvelles.

Il y aurait des faits intéressants à exposer ici, sur ce qui tient à la question du dépôt légal, et à ses résultats pour la Bibliothèque, qui a le droit de recevoir un exemplaire de tout ce qui est publié en France. Mais ces détails seraient trop étendus. Ce qui paraît certain, c'est que le système du dépôt légal, en ce qui touche cette bibliothèque, demande des réformes.

Plus le nombre des livres réunis à cette bibliothèque est grand, plus il serait nécessaire, indispensable d'en avoir le catalogue, et principalement un catalogue imprimé. Il n'en existe point. Ce n'est pas ici le lieu de mentionner les tentatives faites à diverses époques pour arriver à réaliser cette œuvre, les plaintes élevées à ce sujet, les discussions qui ont eu lieu, les fonds qui ont été accordés. Dans ces dernières années, on a fait de grands travaux pour arriver à des résultats réels. Une partie importante du catalogue général est terminée,

c'est celle de l'histoire de France. La publication de cette partie est commencée; les deux premiers tomes ont déjà paru.

Une grande partie des renseignements que l'on peut désirer sur cette importante entreprise de la publication des catalogues des collections diverses de la Bibliothèque se trouvent exposés dans le rapport adressé au ministre de l'instruction publique, par M. F. Taschereau, administrateur adjoint, directeur des catalogues, le 25 décembre 1854, et qui est imprimé en tête du tome Ier du catalogue de la partie de l'histoire de France.

Nous passons aux manuscrits.

Si les miniatures dont sont ornés les manuscrits du xe au xvie siècle sont une des sources les plus abondantes où l'on doive puiser des renseignements sur tout ce qui a trait à l'histoire figurée de ces temps, la collection des manuscrits de la Bibliothèque impériale offre la réunion la plus nombreuse, la plus admirable de ces volumes, si précieux sous tant de rapports.

Ce n'est pas ici le lieu de donner le détail de la formation et des accroissements de cette collection aussi remarquable par le nombre que par la nature des volumes qui la composent. Ces notions ont été données dans divers ouvrages. Bien avant la découverte de l'imprimerie, les rois et les princes avaient réuni des manuscrits, qui, successivement augmentés, ont formé des bibliothèques entièrement composées de livres de cette nature, et qui se sont trouvées ensuite placées à côté de celles réunissant les produits de la typographie. Je me bornerai ici aux indications nécessaires dans un travail de la nature du mien, sur les moyens qui existent ou qui devraient exister pour tirer de cette admi-

rable réunion tous les renseignements que l'on peut y puiser relativement à l'histoire figurée.

Pour qu'une collection de manuscrits offre l'utilité, tous les genres d'utilité que l'on peut en retirer, la première, la principale des conditions est qu'il existe un catalogue publié des volumes qui composent cette collection. Ici, pour répondre d'avance à toutes les objections, à toutes les difficultés qui sont opposées par les administrations chargées de la conservation de ces dépôts, il faut bien établir ce dont il s'agit précisément. Ce que les littérateurs, les historiens, les hommes d'érudition, les travailleurs demandent, ce sont des catalogues indiquant les titres des manuscrits, les matières qui les composent et les observations de diverses natures à faire sur chaque ouvrage, le tout très-sommairement énoncé, et de manière seulement à mettre sur la voie, à indiquer ce que l'on peut trouver dans chacun des volumes. Il faut enfin que ces catalogues soient publiés, imprimés, afin que chaque travailleur puisse indiquer précisément aux conservateurs de ces dépôts ce qu'il désire consulter, examiner, publier.

Ces idées fort simples ont été mises en pratique pour plusieurs collections de manuscrits.

Mais il en est tout autrement pour la collection des manuscrits de la Bibliothèque impériale de Paris.

Il n'existe pas de catalogue de cette collection, ou du moins pas de catalogue formant un tout, contenant l'indication de l'ensemble des manuscrits.

Cette précieuse collection, formée successivement par des acquisitions et agrégations diverses, et composée d'environ quatre-vingt-dix mille volumes, a été

considérée comme devant conserver toujours, en grande partie, ce caractère, et non point comme devant former un ensemble. Il en est résulté la situation dont voici le détail sommaire.

Le tout se trouve divisé en diverses parties, auxquelles on a donné le nom de *fonds*. Il y en a d'abord quatre principaux : ancien fonds grec, ancien fonds latin, ancien fonds français, fonds oriental. Ces fonds ont leurs suppléments, qui forment d'autres fonds, et dans lesquels sont placées les acquisitions postérieures à la première formation. Les acquisitions provenant des établissements religieux supprimés, ou de quelques autres origines, forment des fonds séparés, tels que Gaignières, Saint-Germain des Prez, Lavallière, Nostre-Dame, Sorbonne, etc. Enfin des acquisitions plus ou moins importantes, faites à diverses époques, ont été insérées dans les fonds principaux, et il faut citer ici les manuscrits provenant des bibliothèques Cangé, Colbert, Lancelot, etc. Chacun des fonds a une série de numéros séparés. Les insertions dont il vient d'être question ont été placées près des numéros auxquels elles étaient relatives, avec des sous-chiffres.

Comme la provenance des manuscrits ainsi insérés a de l'intérêt, on les désigne quelquefois sous les numéros qui leur appartenaient dans les collections dont ils faisaient originairement partie. Ainsi l'on dit : ancien fonds français, n° 7384.[7]; Colbert, n° 2704.

On conçoit que ce système doit amener de nombreuses confusions.

Une seconde difficulté provient de ce que ces catalogues, tels qu'ils sont, n'ont pas été publiés.

Pour faire juger du manque de soin qui a eu lieu en

quelques points fort importants, relativement à des tentatives de rédaction d'un catalogue de cette collection, on peut citer le fait suivant.

Des notes relatives à la formation d'un catalogue des manuscrits de la Bibliothèque du roi avaient été rédigées dès le règne de Louis XIV, par d'Herbelot, l'abbé Renaudot, Petis de Lacroix, pour les manuscrits orientaux, et quant aux manuscrits grecs et latins, par du Cange, Mabillon et Montfaucon. Ces notes avaient été égarées dans ce dépôt et ont été retrouvées il y a peu de temps seulement[1].

D'autres observations importantes doivent être exposées ici. Des collections considérables, faisant partie de l'ancien fonds français, c'est-à-dire des manuscrits entrés à la Bibliothèque avant 1792, et du nouveau fonds, c'est-à-dire des manuscrits reçus depuis cette époque, sont demeurés jusqu'à ces derniers temps en liasses et en paquets. Plusieurs de ces collections ont été communiquées au public dans cet état. Il en est résulté des dérangements. On y a pourvu en dernier lieu, et beaucoup de ces parties sont maintenant reliées et peuvent être communiquées sans inconvénients. C'est une importante amélioration.

D'autres collections étaient restées sans aucun ordre, et en paquets depuis longtemps, et certaines depuis plus de soixante-dix ans.

Il paraît que ces arrangements ont produit la reliure de plus de trois mille deux cents volumes.

C'est surtout à ces causes que doit être imputée la situation périlleuse dans laquelle se trouvait, il y a

1. Notice sur le Catalogue général des manuscrits orientaux, etc., par M. Reinaud. Paris, 1855, in-8.

peu de temps, cette collection si précieuse, suivant les termes du rapport adressé à M. le ministre de l'instruction publique, le 25 décembre 1854, par M. J. Taschereau, administrateur adjoint, directeur des catalogues, déjà cité ci-avant.

Cependant il faut dire ici que de nombreux manuscrits de cette bibliothèque ont été indiqués, décrits, commentés dans des dissertations particulières et dans des ouvrages généraux. Il faut citer bien particulièrement l'ouvrage de M. Paulin Paris[1]. Mais cet ouvrage, si recommandable à tant de titres, ne contient la description que des manuscrits de l'ancien fonds français du n° 6701 au n° 7310. Toutes les personnes qui se livrent à des recherches sur cette partie des manuscrits de ce département, doivent reconnaître l'importance des renseignements qu'elles trouvent dans l'ouvrage de M. Paulin Pâris, et des secours qu'elles en tirent.

Sans doute, les dispositions de classification et de catalogues des manuscrits de cette bibliothèque, tout irrationnels qu'elles sont, n'empêchent pas les employés de ce département de se reconnaître dans le dépôt qui leur est confié.

Cependant quelques circonstances semblent annoncer le contraire, puisqu'ils sont parfois dans la nécessité d'avouer qu'ils n'ont pas connu la véritable attribution de certains de leurs catalogues[2].

Quant aux travailleurs, cet état de choses est fort fâcheux. Si l'on désire voir un manuscrit dont on

[1]. Les manuscrits français de la Bibliothèque du roi, etc. Paris, Techener, 1836-1848, in-8, 7 vol.
[2]. Paulin Paris, Les manuscrits de la Bibliothèque du roi, t. III, préface, p. 1, 2.

peut indiquer le fonds et le numéro, ce volume sans doute est communiqué. Cependant la moindre inexactitude dans l'indication rend la communication presque impossible. Mais si une personne désire la communication d'un grand nombre de manuscrits sur telle ou telle matière, il y a impossibilité à ce qu'elle ait satisfaction, excepté dans le cas d'un acte de complaisance bien marquée de la part de MM. les conservateurs. En examinant cette question, et en prenant pour base la situation actuelle des choses, il semble évident que ces conservateurs ne sont point réellement obligés à une telle nature de communications. Ceux qui les obtiennent doivent donc en être reconnaissants.

Il serait trop long, et d'ailleurs hors du but de cet ouvrage, d'indiquer les causes de cette singulière situation d'une collection si précieuse par les volumes qu'elle contient, et dont on pourrait tirer tant de secours pour l'avancement des sciences et des matières d'érudition. Il serait également long et difficile d'établir comment et pourquoi un tel état de choses a pu se prolonger jusques à présent. Ce que l'on peut dire, c'est que depuis longtemps les conditions de capacité et de zèle n'ont pas manqué dans les personnes attachées à divers titres à cette partie de la Bibliothèque impériale. Pour éclaircir entièrement cette question, il faudrait l'examiner sous le point de vue de la direction supérieure.

Quant à la possibilité qu'il y aurait de faire cesser cet état de choses, de dresser un catalogue contenant les indications des manuscrits et leur provenance, il est facile d'établir des données à peu près certaines sur le temps nécessaire pour un tel travail.

Faut-il citer des exemples de ce qui peut se faire en ce genre de travaux en mentionnant ce qui a été fait? Trois savants étrangers, distingués par leur érudition et leur zèle infatigable pour le progrès des sciences et des belles-lettres, ont publié, seuls, sans aucune aide, les catalogues des manuscrits italiens, portugais et espagnols de la Bibliothèque royale de Paris. Ce sont le docteur Antonio Marsand, M. le vicomte de Santarem et M. de Ochoa ; ce dernier, qui fit ce travail pendant son exil, a été nommé depuis directeur de la bibliothèque de Madrid. Deux de ces ouvrages ont été imprimés à Paris [1].

On peut objecter que ces publications ne sont relatives qu'à des nombres peu considérables de manuscrits qui ne s'élèvent pas au delà de quelques centaines. Mais les travaux contenus dans ces trois ouvrages peuvent faire juger des résultats qu'une volonté éclairée et persistante obtiendrait pour des rédactions de catalogues plus étendus sans doute quant au nombre d'ouvrages, mais plus succincts quant à l'étendue des articles.

Si l'on veut mettre en parallèle le travail de la formation d'un catalogue de quatre-vingt-dix mille volumes manuscrits, avec ce qui est journellement pra-

1. I manoscritti italiani della regia Biblioteca parigina, descritti ed illustrati dal D. Ant. Marsand. Parigi, dalla Stamperia reale, 1835-1838, in-4, 2 vol.

Noticia dos manuscriptos pertencentes ao direito publico externo diplomatico de Portugal e a historia, e litteratura do mesmo Paiz que existem na Bibliotheca R. de Paris, e outras da mesme capital, etc., pelo segundo viconde de Santarem. Lisboa, 1827, petit in-4.

Catalogo razonado de los manuscritos españoles existentes en la Biblioteca real de Paris, etc., por Eugenio de Ochoa. Paris, en la Imprenta real, 1844, in-4.

tiqué pour les livres, par les libraires qui font les ventes, on arrive à des comparaisons dont il peut être fâcheux de déduire les conséquences.

Tout libraire instruit fait en peu de mois, avec un ou deux aides, des catalogues de vingt, trente mille volumes. Que l'on ajoute les considérations d'un nombre de volumes triple, celles de la nature des manuscrits, et toutes les autres difficultés que l'on voudra accumuler; ensuite, que l'on cherche à expliquer comment il a pu se faire que l'on n'ait pas rédigé le catalogue d'une bibliothèque de quatre-vingt-dix mille volumes, pour la conservation de laquelle on entretient, depuis deux siècles, des gardes, des conservateurs et des employés plus ou moins nombreux.

La question des catalogues d'ouvrages manuscrits a été quelquefois traitée, et même anciennement, mais sans solution pratique et surtout sans résultat. On peut citer un fait. Une lettre insérée en extrait en 1724, dans le *Mercure de France*, renferme quelques idées sur le projet d'un catalogue général des manuscrits de France. Une autre lettre de M. Le Beuf, chanoine et sous-chantre de la cathédrale d'Auxerre, relative à l'annonce ci-avant, contient aussi quelques notions fort judicieuses sur ce sujet [1].

De nombreuses observations sur l'arrangement et les classifications des manuscrits de la Bibliothèque royale ont été consignées dans plusieurs ouvrages [2].

Les conservateurs des manuscrits de cette biblio-

1. Mercure de France, 1724. Décembre, p. 2612. — *Ibidem*, 1725, p. 1149.
2. Voir, entre autres ouvrages, les Ducs de Bourgogne, par le comte de Laborde. 2ᵉ partie, t. I, p. cxxxvi et suiv.

thèque, souvent attaqués relativement à la situation du dépôt qui leur est confié, ont répondu à ces reproches. Ils ont cité les noms des hommes recommandables qui les ont précédés, ainsi que leurs travaux et les catalogues mêmes que ces hommes ont dressés. Ils ont établi que ces catalogues divers suffisent; qu'un catalogue général ne pourrait se faire qu'avec des difficultés très-grandes, et aurait pour résultat de rendre l'arrangement de leur dépôt moins clair, les recherches moins faciles. Cela est possible pour eux, mais pour le public il en est tout autrement.

Les objections que font MM. les conservateurs des manuscrits à la formation d'un seul catalogue sont en général basées sur des allégations qui n'ont pas de fondement bien réel. Ainsi, ils présentent comme un grand obstacle le fait que beaucoup de volumes contiennent des ouvrages ou traités distincts, et que l'on ne parviendrait pas à réunir les ouvrages analogues, à moins de dépecer ces précieux volumes; ils allèguent aussi l'impossibilité de placer sur les rayons des armoires un in-fol. max° à côté d'un in-32. D'autres objections de même nature sont présentées. C'est évidemment confondre des choses très-distinctes : la matérialité des volumes formant une bibliothèque, le fait de leur disposition sur les tablettes, avec leur catalogue. Un catalogue succinct bien fait pourvoit à toutes ces difficultés, au moyen de tables, de renvois et d'indications convenables.

Dans les bibliothèques de livres imprimés on n'a pas pensé à élever de telles objections, et des collections bien plus nombreuses que celle des manuscrits dont il s'agit ont un seul catalogue.

Une observation plus importante en apparence est faite également par MM. les conservateurs; celle de la convenance, de l'utilité, de la nécessité même, si l'on veut, de conserver réunis les manuscrits provenant d'une même origine, attendu qu'ils ont été longtemps cités, étudiés collectivement dans ces conditions; qu'il est important de leur conserver les indications, les numéros qu'ils ont longtemps portés; que le sentiment de la reconnaissance même fait un devoir d'éterniser ainsi le nom des anciens possesseurs dont les richesses sont venues ainsi successivement se réunir dans ce dépôt. Ces raisons ne sont pas, en réalité, plus fondées que les autres. Rien de plus utile et de plus juste que de mentionner dans la description d'un manuscrit sa provenance, les noms de ses anciens possesseurs, les numéros qu'il portait dans leurs catalogues; mais cela n'entraîne pas l'impossibilité de fondre tous ces volumes dans un catalogue unique, mentionnant d'ailleurs les provenances, avec des tables qui indiqueraient les volumes ayant jadis formé chaque collection méritant un semblable souvenir.

La conclusion des objections faites à un nouvel ordre de catalogues de cette collection est que les catalogues sont faits, que la description des volumes existe, 1° dans l'ordre de leurs numéros; 2° dans l'ordre de leurs matières; 3° dans l'ordre de leurs auteurs, et que ce sont là tous les catalogues que les hommes d'étude et les curieux peuvent demander. On ajoute que cet ordre existe particulièrement pour les volumes du *fonds français*.

Mais, disons-le encore, en admettant que cela soit ainsi, et que les conservateurs et les employés de cette

collection puissent faire leur service au moyen de ces catalogues existants, il faut reconnaître que les hommes d'étude ne peuvent pas remplir le but de leurs recherches.

Dans tout ce qui vient d'être exposé, il n'est question que des manuscrits qui rentrent dans la catégorie de tout ce qui se rapporte à mon ouvrage.

Il reste à parler d'un point important, celui relatif à la communication des manuscrits, et principalement de ceux contenant des miniatures. S'il est juste que les objets d'art contenus dans les dépôts publics soient à la disposition du public, il est d'une importance évidente que ces communications aient lieu de manière que ces productions des arts ne souffrent aucun dommage. Ce que l'on peut dire à cet égard pour les livres s'applique entièrement aux manuscrits, et acquiert une importance bien plus grande encore. En effet, d'une part, les manuscrits sont uniques, ce qui les rend plus précieux que les imprimés, et d'autre part, les miniatures sont plus facilement destructibles que les estampes.

On ne saurait donc prendre trop de précautions, imposer trop de réserve pour les communications de ces volumes.

Parmi les considérations tendant à approuver le système actuel de classification de cette collection, et celui de ses catalogues, on a fait valoir comme très-convenables des usages qui tendent à rendre plus difficile la communication de ces volumes. Ces tendances ultra-conservatrices ont pour base cette idée qu'en rendant compliquée, confuse et difficile la demande de communications des manuscrits, le très-grand nombre des

personnes qui désirent en examiner quelques-uns, sont écartées par de telles exigences.

On dit aussi que beaucoup de ces demandeurs ne sont pas guidés par des buts de travaux utiles, mais veulent seulement satisfaire des instincts de simple curiosité.

On ajoute enfin des considérations sur le nombre de demandes de communications que l'administration recevrait, s'il existait un catalogue bien rédigé, public, qui mît à même de connaître toutes les richesses de cette collection.

Mais, en admettant même toutes ces appréhensions comme positives, encore serait-il fort facile d'éviter les résultats fâcheux que l'on en craindrait. Le moyen le plus efficace serait l'obligation imposée aux demandeurs de justifier préalablement du but utile dans lequel ils désirent obtenir des communications des manuscrits.

Pendant de longues années, les précieux manuscrits à miniatures du xiie au xvie siècle ont été fort négligés, peu étudiés, peu demandés par les curieux, les érudits, les artistes. Mais il en a été tout autrement depuis la fin du dernier siècle, époque où l'étude de l'art dans le moyen âge a pris beaucoup de faveur. A partir de ce temps, les manuscrits de la Bibliothèque royale ont été beaucoup feuilletés, examinés, copiés. On n'a pas toujours pris toutes les précautions convenables pour ces communications, et les personnes auxquelles on les a accordées n'en ont pas toujours usé avec les soins nécessaires. On a dit que des manuscrits ont été prêtés, sont restés plus ou moins de temps hors de la Bibliothèque, ont été copiés sans soins et même cal-

qués. Il y a quinze ou vingt ans que déjà l'on se plaignait de dégradations subies par les manuscrits[1]. Depuis quelques années il a été pris des mesures de conservation; les manuscrits principaux ont été placés dans une réserve, et ne sont communiqués que sur des autorisations spéciales. J'ai, comme tant d'autres personnes, pu reconnaître des dégradations dans quelques manuscrits de cette riche collection, mais je dois dire que mon impression a été que ces dégâts sont peu importants. J'ai vu avec soin la presque totalité des manuscrits à miniatures, français ou latins, relatifs à la France, et souvent j'ai été frappé de la belle conservation du plus grand nombre de ces volumes, qui ont conservé un éclat et une fraîcheur admirables.

Il est important d'indiquer ici que cette belle conservation, cette fraîcheur de peinture, cette netteté des textes, la blancheur égale des vélins est un fait très-remarquable, et qui constate dans les siècles derniers des habitudes de soins de propreté, je dirai même de respect pour les productions des arts. Ces volumes n'ont pas toujours été dans les mains de bibliothécaires soigneux.

Ceux qui ont appartenu à des particuliers et même à des princes ont souvent dû être examinés, feuilletés par des femmes, des enfants.

Les bibliothèques des monastères, peu fréquentées à la vérité, n'étaient pas toujours conservées avec les précautions convenables.

Faisons des vœux pour que des soins les plus attentifs conservent longtemps encore ces monuments si pré-

[1]. Paulin Pâris, Les Manuscrits français de la Bibliothèque du roi, t. I, p. xxii.

cieux des siècles passés, pour l'instruction des siècles à venir.

J'ai examiné et décrit avec soin et avec les détails suffisants tous les manuscrits de cette collection français et latins à miniatures, offrant de l'intérêt pour l'histoire de France, soit sous le rapport des faits, soit sous celui de tout ce qui s'y rattache, vêtements, armures, meubles, accessoires, objets relatifs aux usages, etc. Ce travail a compris environ deux mille cinq cents manuscrits.

Pour ce qui tient aux difficultés que j'ai eues à surmonter pour ce travail, je renvoie à ce qui a été déjà exposé. A ces considérations, il faut joindre les circonstances des manuscrits prêtés, et même pendant longtemps, déplacés, manquants. Il ne faudrait donc pas s'étonner si quelques manuscrits avaient échappé à mes recherches.

Si des manuscrits, je le répète, et même quelques-uns importants, ne se trouvent pas indiqués dans mon travail, il faut que je m'en excuse par le fait même de l'organisation de ce précieux dépôt, de l'absence d'un catalogue, de la non-publication de ceux qui existent. Je dois le dire, tout en reconnaissant l'extrême obligeance que j'ai éprouvée de la part de M. Paulin Paris pour me venir en aide dans les examens que j'avais entrepris. Je lui offre ici l'assurance de ma reconnaissance à cet égard, ainsi qu'à MM. les employés de ce département, chargés de ces communications.

En examinant les nombreuses indications de manuscrits de la Bibliothèque royale que j'ai données, on pourra penser que j'en ai cité un trop grand nombre et

particulièrement parmi les ouvrages dont les miniatures n'ont pas de rapports bien positifs ou bien importants avec les notions historiques de toutes natures. J'ai été entraîné à donner ces détails, par le motif que mon travail aura cet intérêt de contenir les indications de tous ou du moins de presque tous les manuscrits de la Bibliothèque à miniatures, relatifs aux nations qui se rapportent à l'histoire de la France.

Nous arrivons aux autres parties de la Bibliothèque.

Le département des médailles et antiques contient les collections de médailles et monnaies les plus nombreuses qui existent. Il renferme en outre des pierres gravées de l'antiquité et des temps modernes du plus haut intérêt. Il s'y trouve aussi beaucoup de petits monuments de diverses natures anciens et modernes. C'est à ces collections qu'il a dû le nom qu'on lui a quelquefois attribué de département des médailles et antiques, parce qu'on a longtemps donné aux pierres gravées de l'antiquité le nom d'*antiques*. C'était une appellation peu rationnelle. Les pierres gravées des anciens n'étaient pas les seuls monuments de l'antiquité, et l'on ne pouvait pas leur donner spécialement le nom général d'*antiques*.

Il y a quelques ouvrages sur ces collections. Le Mercure de 1719 contient une notice intitulée : L'Histoire du cabinet des médailles du Roi par feu le P. C. du Molinet, qui renferme des détails intéressants sur la formation de ce cabinet jusqu'à cette époque[1].

Pour les temps postérieurs on peut consulter deux volumes publiés par Marion Dumersan, conservateur

1. Le Nouveau Mercure, 1719, mai, p. 45 et suiv.

adjoint de ce département[1]. L'auteur de ces ouvrages fait connaître succinctement ce qui se rapporte aux accroissements de ces collections dès le temps de François Ier, sous Louis XIV et depuis. Elles furent transportées en 1741 de Versailles à Paris, et réunies à la Bibliothèque du roi. L'abbé Barthélemy fut celui des savants chargés de la conservation de ce précieux dépôt qui contribua le plus à le placer au rang où il se trouve maintenant.

Les pertes bien fâcheuses que ces collections ont subies dans les années 1804 et 1831, par suite de deux vols qui ont eu une triste célébrité, ont été indiquées avec quelques détails dans le chapitre troisième.

J'ai cité parmi les petits monuments et les pierres gravées de cette collection tout ce qui se rapporte à l'histoire de France. Quant aux monnaies et médailles, je n'ai pu entrer dans les détails et les nomenclatures des nombreuses suites que l'on y trouve. Il eût fallu pour cela faire d'immenses travaux, accompagnés de nombreuses recherches critiques qui, dans aucun cas, ne pourraient prendre place dans un ouvrage de la nature du mien. Pour une pareille entreprise, il faudrait la vie presque entière d'un numismate. Il faut dire, de plus, que le seul relevé des nombres des monnaies de chaque roi, prince, prélat, ville, ayant frappé monnaies et existant dans la collection de la Bibliothèque, serait un travail demandant des précautions et

[1]. Notice sur la Bibliothèque royale, et particulièrement sur le Cabinet des médailles antiques et pierres gravées. Paris, 1836, in-8°, atlas. — Histoire du Cabinet des médailles antiques et pierres gravées, etc. Paris, 1838, in-8. — Voir aussi : Cointreau, Histoire abrégée du cabinet des médailles et antiques, etc. 1800, in-8.

des soins tels, qu'il ne pourrait être fait que par les conservateurs de cette collection.

J'ajouterai que les monnaies du moyen âge, par leur nature même, forment la partie des monuments historiques la moins remarquable au point de vue de l'histoire figurée et de l'art, mettant à part le grand intérêt qu'elles offrent sous le rapport de la critique historique. J'ai donc considéré les suites monétaires de cette collection comme tous les autres monuments numismatiques, et je me suis borné à indiquer celles qui ont été décrites et gravées dans les ouvrages de numismatique et autres. Ce sujet sera traité de nouveau au chapitre septième.

Le département des estampes renferme la collection la plus nombreuse et la plus remarquable qui existe des productions de l'art de la gravure. Établie sous le règne de Louis XIV, par Colbert, et formée d'abord principalement de la collection de l'abbé de Marolles, elle a été augmentée depuis successivement par d'autres collections aussi nombreuses que remarquables dont celles de Gaignières, Clément, Beringhen, Fevret de Fontette, Mariette, etc., et par de nombreux achats de pièces isolées ou par parties; elle a acquis ainsi successivement le point si remarquable où elle se trouve maintenant. Le nombre total des estampes contenues dans cette collection est d'environ 1 400 000 pièces. Sous le rapport des estampes relatives à l'histoire de France, elle peut, comme pour les autres parties, être placée au premier rang. Il faut rappeler ici le recueil des dessins de Gaignières, et citer surtout la collection de Fevret de Fontette, dont il a été donné une description sommaire dans le chapitre cinquième. De nombreuses

parties d'estampes de la même nature ont été réunies à cette dernière collection, ou forment des recueils séparés ayant également rapport à l'histoire de France. Je ne redirai pas ici ce que j'ai déjà exposé au sujet de la collection Fontette.

Dans cette immense réunion d'estampes, on conçoit que les portraits se trouvent en grand nombre. Ils sont placés dans des séries générales, rangées par états des personnages, dans des recueils spéciaux formés dans divers buts, et dans les œuvres des graveurs qui les ont produits. Enfin, il y a peu de temps, le département des estampes a acquis la collection des portraits qui appartenait à M. de Bure l'aîné, libraire, renfermant environ 62 000 portraits rangés en ordre alphabétique.

Il serait superflu d'établir ici combien de secours j'ai trouvé dans la communication des nombreux recueils et portefeuilles de cette collection que j'ai consultés.

Le département des cartes et plans est de création récente. Précédemment il formait une section de celui des estampes. Par sa nature, il ne contient que peu d'objets qui se rattachent à mon travail.

Musées du Louvre.

Le Musée du Louvre, ou plutôt la réunion des divers musées conservés dans ce palais, forme la collection la plus nombreuse et la plus remarquable qui existe de productions de la sculpture, de la peinture et des arts qui en dépendent; sauf cependant, pour quelques parties, les musées du Vatican et la galerie de Florence.

Cette réunion se compose des collections suivantes :

1° Le Musée égyptien ;

2° Les monuments antiques assyriens, grecs et romains, et les monuments antiques américains ;

3° Les monuments du moyen âge, ceux de la Renaissance et de la sculpture moderne ;

4° La galerie de tableaux des maîtres de toutes les écoles ;

5° La collection de dessins des maîtres de toutes les écoles anciennes et de la chalcographie ;

6° Le Musée des souverains ;

7° Les collections du Musée de marine composées du Musée naval et du Musée ethnographique.

Ces divisions ont subi dans ces derniers temps quelques changements.

Parmi le nombre immense d'objets formant ces divers musées, la quantité de ceux qui ont rapport à l'histoire de France n'est pas fort considérable ; ils se trouvent tous dans la catégorie des temps modernes ; et voici un aperçu de ce que ces collections contiennent sous ce rapport.

Les sculptures modernes sont en petit nombre au Louvre. La plupart d'entre elles sont relatives à l'histoire de France ; je les ai citées.

Il en est de même des émaux, bijoux et objets divers.

Dans le grand nombre de tableaux de l'École française de ce musée, un nombre limité se rapporte positivement à l'histoire de la France. Ce sont d'abord des portraits et quelques faits historiques représentés par des artistes du temps dans lequel les événements se

sont passés. J'ai cité ces tableaux aux dates des événements qu'ils représentent, et les portraits à celles de la mort des personnages.

La collection des dessins contient environ cinquante mille pièces des diverses écoles. Parmi ceux de l'École française, un nombre peu considérable présente un intérêt historique. Il se trouve dans cette immense collection quelques volumes de fêtes et cérémonies qui sont remarquables. La partie de tous ces dessins qui offre le plus d'intérêt, sous le rapport historique, est celle des portraits.

Le classement définitif de cette collection n'est pas encore terminé. On y travaille, et le catalogue qui sera dressé, et probablement imprimé, sera un élément fort utile pour tous les travaux sur cette partie si importante des beaux-arts.

J'ai cité les dessins de cette réunion dont l'indication devait se trouver dans mon travail.

Le Musée des souverains a été fondé par un décret du 15 février 1852. Le but de cette création était de réunir tout ce que l'on pourrait recueillir d'objets de diverses natures ayant appartenu spécialement aux souverains, et ayant servi à leur usage particulier. Les diverses collections du Louvre ont fourni les premiers éléments de cette réunion ; on y a joint ensuite ce que l'on a cru devoir choisir dans les autres musées et dans les bibliothèques. Les magasins du garde-meuble de la couronne ont également donné des parties de vêtements et d'ameublements de diverses époques.

Le tout offre un assemblage peu nombreux d'objets d'art, de vêtements, d'armures, de manuscrits, d'us-

tensiles, de meubles ayant servi ou pu servir aux souverains de la France.

La création de ce musée spécial et les dispositions prises pour tout ce qui tient à sa formation, sont encore choses trop récentes pour que l'on puisse les apprécier avec les soins nécessaires, et présenter ici des détails sur ce sujet. Les observations importantes que cette création doit faire naître sur la nature de cette collection, le choix des objets à y placer, et ses résultats, demanderaient des développements trop étendus pour être placés ici.

La chalcographie contient les planches gravées appartenant à l'État. Un grand nombre de ces estampes représentent des sujets historiques et sont gravées d'après des tableaux existant dans les musées et les palais. J'ai indiqué toutes celles de ces estampes ayant un intérêt historique.

Musée de l'hôtel de Cluny.

Le goût des monuments du moyen âge et des études qui s'y rapportent reçut au commencement de ce siècle une impulsion nouvelle par l'influence d'un homme qui s'y consacra tout entier. M. Alexandre du Sommerard, né à Bar-sur-Aube, en novembre 1779, militaire dans sa première jeunesse, et ayant plus tard fait la guerre en Italie, puisa dans ce pays une véritable passion pour les beaux-arts, passion qui fut dirigée sur les monuments du moyen âge. Entré en 1807 à la Cour des Comptes, où il parvint en 1831 au rang de conseiller-maître, il consacra le temps que ses devoirs laissaient libre et ses moyens pécuniaires à rassembler

des monuments divers de l'époque qu'il affectionnait. Cette collection devint successivement fort nombreuse, et fut placée par lui en 1832 à l'hôtel de Cluny, dont il loua une partie à cet effet. Toutes les personnes qui s'occupaient des études archéologiques dans ce temps l'ont connu, ardent dans ses recherches, et zélé pour tout ce qui se rapportait à ses acquisitions et à ses travaux studieux.

M. Alexandre du Sommerard, dès que sa collection fut devenue nombreuse, commença la publication d'un ouvrage intitulé : *Les arts au moyen âge*, dont il a été question en détail au chapitre quatrième.

L'idée de faire de la collection de M. Alexandre du Sommerard un établissement public avait été pressentie et généralement approuvée. Après sa mort, arrivée en 1842, ce projet fut réalisé. Une loi du 24 juillet 1843 régla l'achat de cette collection, celle de l'hôtel de Cluny, la réunion à cet ensemble du palais des Thermes, qui fut cédé à l'État par la ville de Paris, et la formation de ce nouveau musée. Il a été depuis lors augmenté par des acquisitions nouvelles, et il prit rang parmi les collections publiques sous le nom de Musée des Thermes et de l'hôtel de Cluny.

Alexandre du Sommerard mérite donc une mention des plus honorables parmi les hommes qui se sont occupés de nos monuments nationaux. Son nom sera toujours placé au premier rang, et à côté de celui d'Alexandre Lenoir, dans la liste des écrivains et des collecteurs qui se sont acquis sous ce rapport la reconnaissance du pays.

Le Musée des Thermes et de l'hôtel de Cluny renferme un grand nombre de monuments relatifs à l'his-

toire de France, et des monuments italiens, flamands, allemands, orientaux. Le catalogue de tous ces objets a été publié. C'est d'après l'édition de 1852 que j'ai relevé les indications des monuments relatifs à l'histoire de France. Quelques-uns, quoique de travail français, sont sans aucune importance historique. J'ai dû les omettre. D'un autre côté, quelques objets, produits de l'art étranger, ont été spécialement exécutés pour la France, ou bien lui sont relatifs : j'en ai donné les indications.

Il y a dans ce musée un grand nombre de monuments qui n'ont qu'une importance très-secondaire. Je les ai indiqués par séries d'objets de même nature, classés à la fin de chaque règne, ou de chaque siècle, auquel ils se rapportent.

Musée du Luxembourg.

C'est dans le palais du Luxembourg qu'eurent lieu les premières expositions publiques de tableaux anciens. Elles commencèrent en l'année 1750. Quelque temps avant la Révolution, tous les tableaux qui étaient réunis dans ce palais furent transportés au Louvre, pour y être restaurés. Ils y restèrent et firent depuis partie du Musée central des arts. Les tableaux peints par Rubens pour la reine Marie de Médicis, et qui formaient la galerie du Luxembourg, en furent ôtés lorsque ce palais fut donné en apanage au comte de Provence en 1779; ils furent transportés alors au Louvre. En 1802, on les remplaça au Musée du Luxembourg, d'où ils ont été de nouveau enlevés en l'année 1815, pour faire partie du Musée du Louvre.

Le Musée du Luxembourg, dans son état actuel, est destiné principalement à des tableaux d'artistes modernes. Il contient fort peu d'objets ayant un intérêt historique, et seulement pour les époques récentes. On y a aussi réuni des productions de la gravure et de la lithographie.

École des Beaux-Arts.

L'École des beaux-arts a été établie, ainsi qu'on l'a vu précédemment, dans l'ancien couvent des Petits-Augustins, après la suppression du Musée des monuments français, et dans les premiers temps de la Restauration. Ce local fut successivement rendu libre par les restitutions des monuments qui y étaient réunis aux lieux d'où ils avaient été précédemment enlevés.

Il a déjà été fait mention du manque de tous soins avec lequel ces replacements eurent lieu, surtout pour ce qui dépendait de l'abbaye de Saint-Denis. Après les restitutions fondées ou non qui furent effectuées, il ne resta que quelques débris de monuments, principalement des parties architecturales, dont l'emploi ne fut pas trouvé, et les façades des châteaux d'Anet et de Gaillon.

L'École des beaux-arts a été depuis lors convenablement disposée pour sa nouvelle destination. Parmi les objets d'art qui y sont placés se trouvent des portraits des membres de l'ancienne académie de peinture et sculpture, et quelques morceaux de réception pour la sculpture, jusqu'à l'époque de la suppression de cette académie. On y voit aussi les concours de peinture, sculpture et architecture, depuis l'année 1720 environ.

Il existe à l'École des beaux-arts une collection intéressante de moulages de sceaux du moyen âge, exécutés avec beaucoup de soins par M. Depaulis, graveur en médailles. Cette collection n'est pas encore portée au point où elle doit être, et une partie de ces moulages sera jointe à ceux déjà exposés. Le catalogue de cette collection sera publié. Ce sera une réunion intéressante de reproductions de monuments curieux, rares, et dont les collections, par leur nature même, ne peuvent guère être exposées à la vue du public. Ces motifs m'ont déterminé à donner les indications de ces plâtres classés par natures et par siècles, ou à leurs dates pour ceux qui devaient être isolés.

Musée de l'Artillerie.

Le Musée de l'artillerie se compose d'un nombre considérable d'armes et d'armures de toutes natures, et de diverses époques, de modèles et d'objets divers relatifs à la guerre. Il porte ce nom, parce que c'est l'artillerie qui est chargée de tout ce qui se rapporte à l'armement de l'armée.

Les catalogues qui ont été publiés de cette collection ne fournissent pas de détails généraux sur sa formation. Elle a eu lieu depuis la Révolution, et par des agrégations successives.

Un assez grand nombre d'objets de ce musée ont un intérêt individuel, et je les ai mentionnés séparément aux dates auxquelles ils se rapportent. Ce sont principalement des armures ou armes ayant appartenu à des personnages historiques. D'autres sont relatifs à des faits ou à des époques précises.

Ces objets ont été cités à leurs dates. Enfin une grande quantité d'armes de toutes natures et d'autres objets forment des catégories que j'ai indiquées aux règnes ou aux époques auxquels ils doivent être placés. J'ai fait ces relevés sur l'édition du catalogue de 1855.

Manufacture des Gobelins.

Les salles d'exposition des produits de la manufacture des Gobelins renferment quelques tapisseries ayant un intérêt historique, des derniers temps seulement. Ces tapisseries ne sont d'ailleurs que des copies de tableaux qui existent et sont placés dans des musées ou des collections.

Musée de la Monnaie.

Le Musée de la Monnaie de Paris contient une nombreuse réunion de coins de diverses époques ayant servi à la fabrication des monnaies et des médailles frappées dans cet établissement. On y voit aussi des machines et des modèles relatifs à l'art monétaire, ainsi qu'une nombreuse collection de médailles et de monnaies. Ces pièces existent également dans d'autres collections numismatiques, et elles ont été décrites et reproduites dans les planches gravées de divers ouvrages.

Archives de l'État.

Dès l'année 1789, l'Assemblée nationale s'occupa de réunir tous les titres et documents dans des archives. Il ne fut d'abord question que des papiers relatifs aux travaux de l'Assemblée; mais bientôt après, des dispo-

sitions semblables furent établies pour tous les documents appartenant à l'État, et un décret de la Convention nationale du 7 messidor an II (25 juin 1794) régla les bases des archives nationales. A. G. Camus fut le premier archiviste. Par ses soins l'organisation de ce vaste et important dépôt fut terminée vers l'année 1800. En 1808 les archives furent établies à l'hôtel de Soubise, où elles sont aujourd'hui.

De 1810 à 1814, les archives de la plupart des pays conquis et réunis à la France furent apportées à Paris et placées aux Archives de l'Empire. Ces immenses recueils furent rendus aux gouvernements étrangers de 1814 à 1816.

Depuis lors, de nombreux accroissements ont eu lieu dans l'établissement des Archives, principalement pour les dispositions des bâtiments, et ont conduit ce dépôt au point où il se trouve.

Le nombre des titres, chartes, registres, documents de toutes natures réunis aux Archives est immense. Les hommes qui s'occupent de recherches historiques faites dans des buts sérieux y puisent de nombreux matériaux pour leurs travaux. Le mode de communication des documents de ce dépôt est différent de ceux en usage dans les bibliothèques. Ces mesures administratives compliquées peuvent être considérées comme résultant de la nature même des manuscrits communiqués.

Parmi cette grande quantité de chartes et de documents de toutes natures qui forment ce dépôt, quelques pièces contiennent des miniatures ou dessins qui offrent de l'intérêt sous le rapport historique. Ces pièces m'ont été communiquées, et j'en ai donné les indications.

Un grand nombre des chartes et titres de ces ar-

chives sont encore garnis des sceaux en cire en usage dans le moyen âge. Il a été déjà indiqué combien ces monuments offrent d'intérêt sous le rapport historique et sous celui de l'art. Les archives contiennent à peu près soixante mille sceaux qui présentent environ quinze mille types divers. La reproduction par le moulage de séries nombreuses de ces sceaux serait une création importante. Dans l'année 1834, on commença à s'en occuper. Cette opération fut suivie avec diverses combinaisons de personnes et de systèmes [1]. On continue ces travaux avec les soins convenables, tant pour le moulage des sceaux que pour la rédaction du catalogue de leurs diverses séries. Il est à désirer que cette opération arrive à son terme, et que ce catalogue soit publié. Il sera d'un grand intérêt pour les études relatives aux temps du moyen âge.

J'aurais désiré donner, dans mon travail, des indications, au moins très-succinctes, des diverses séries de sceaux existant aux archives, classées par natures, par règnes, par époques. Les éléments des travaux faits à cet égard existent, mais on juge, et avec raison, qu'il faut attendre qu'ils soient complets, avant d'en publier les résultats, dont on ne pourrait donner maintenant que des aperçus insuffisants.

Bibliothèques diverses de Paris.

La Bibliothèque du Louvre ne contient qu'un très-petit nombre de volumes où il se trouve des peintures ou des dessins relatifs à l'histoire de France. On peut

[1]. H. Bordier, Les Archives de la France, etc., p. 275 et suiv.

citer cependant un recueil de dessins de Claude Perrault.

Il existe dans cette bibliothèque un exemplaire du recueil des guerres de la Ligue, de Tortorel et Perissin, qui contient quelques épreuves remarquables et des estampes historiques de la même époque, indépendantes de ce recueil.

L'Évangéliaire de Charlemagne, dont on verra la description à la date de l'année 791, était conservé dans cette bibliothèque, d'où il a passé au Musée des souverains.

La Bibliothèque de l'Arsenal est riche en éditions d'ouvrages à figures de la fin du xve siècle et du commencement du xvie. Elle renferme un grand nombre de manuscrits dont plusieurs à miniatures, parmi lesquels il y en a d'intéressants sous le rapport de l'histoire de France jusqu'au xvie siècle.

La Bibliothèque Sainte-Geneviève renferme beaucoup de manuscrits, parmi lesquels quelques-uns à miniatures qui offrent de l'intérêt pour l'histoire de France.

Cette bibliothèque est placée depuis peu d'années dans le local qu'elle occupe et qui a été construit exprès. Dans les arrangements qui ont été faits pour le placement des livres, on a adopté en partie le système qui sera indiqué ci-après, et dont un point consiste à mettre les corps de bibliothèques dans le milieu des salles ; mais on n'a suivi ce système que très-imparfaitement. Pour la lumière, on a supprimé les fenêtres, pour placer des livres contre tous les murs, et l'on a réservé dans les côtés du haut des jours très-in-

suffisants. Quant aux travailleurs, ils sont placés, comme d'ordinaire, dans la même salle que les livres.

La Bibliothèque Mazarine contient quelques manuscrits à miniatures qui offrent de l'intérêt sous le rapport historique. On y remarque un recueil de trente-quatre dessins représentant des tombeaux, provenant des collections de M. de Gaignières. On y trouve aussi un grand nombre d'ouvrages à figures des premiers temps de l'imprimerie.

La Bibliothèque de la ville de Paris ne renferme point de volumes ni de recueils contenant des miniatures ou des dessins offrant de l'intérêt pour l'histoire de France. Elle est de formation récente dans son organisation actuelle et l'on n'a pas encore pu y réunir des livres ou des documents manuscrits ayant rapport à l'histoire de la ville.

La Bibliothèque de la Sorbonne n'offre point de recueils manuscrits contenant des peintures ou des dessins relatifs à l'histoire de France.

Il faut cependant citer un volume qui se compose de cinquante-quatre portraits dessinés au crayon, de personnages du XVIe siècle dont le plus grand nombre sont français. Ces dessins sont d'une fort médiocre exécution.

La Bibliothèque de l'Institut est composée d'environ cent quarante mille volumes; elle s'enrichit continuellement d'ouvrages qui lui sont offerts, et d'acquisitions de livres publiés à l'étranger, qui ne se trouvent pas dans les autres bibliothèques de Paris. Elle contient

peu de manuscrits à miniatures ou dessins relatifs à l'histoire de France.

Elle n'est pas publique, étant propriété de l'Institut. On veut bien y admettre quelques personnes sur des recommandations de membres de ce corps savant, ou pour des causes qui méritent cette faveur. Toutes les personnes qui sont dans ce cas savent combien cette admission est utile; elles doivent être fort reconnaissantes de l'accueil que l'on reçoit dans cette bibliothèque, dont la direction peut être regardée comme un modèle à suivre pour toutes les collections scientifiques.

Il a été question, à la fin du chapitre quatrième, des travaux publiés dans les mémoires des sociétés savantes de France sur les monuments relatifs à l'histoire de France.

Après avoir exposé l'utilité qui peut résulter des recherches faites dans les mémoires de ces diverses sociétés, il faut aussi indiquer les difficultés que présentent ces recherches.

Le nombre de ces sociétés est grand, la nature de leurs travaux est très-étendue, il y a des variations dans les époques de leurs publications; il se trouve des différences dans les titres, dans les distributions de ces publications; il y a même quelquefois des discordances entre les faux titres, les titres, les enveloppes des volumes ou cahiers.

Des travaux d'ensemble sur ces intéressantes séries sont difficiles à exécuter, parce que cela ne peut se faire qu'à Paris, et que ces diverses publications n'y existent point complètes. On pourrait croire que ces mémoires sont tous à la Bibliothèque impériale, parce qu'ils de-

vaient y être placés par la conséquence du dépôt légal. Mais ils n'y parviennent pas tous, ou bien il est difficile d'en obtenir la communication.

Il a été formé depuis environ cinq ans, au ministère de l'instruction publique, une bibliothèque spéciale relative aux sociétés savantes. C'est une collection fort utile. On y trouve déjà les publications de ces sociétés en plus grand nombre qu'ailleurs.

Il résulte de ces détails que des travaux généraux et complets sur les publications des sociétés savantes de France sont fort difficiles à exécuter, et que l'on devra reconnaître, si des indications de monuments publiés ainsi ne sont pas mentionnées dans cet ouvrage, qu'il ne m'a pas été possible de faire des recherches plus complètes.

Manufacture de Sèvres.

La manufacture de porcelaines de Sèvres renferme une exposition de ses produits depuis son origine, et des collections des œuvres des arts céramiques de divers pays et de diverses époques. Il se trouve dans ces réunions quelques porcelaines peintes et des vitraux qui ont de l'intérêt sous le rapport historique des deux derniers siècles.

Musée de Versailles.

Avant la révolution de 1789, il n'existait point en France de musées; cette observation a déjà été faite. Les monuments et les objets d'art étaient placés dans les édifices religieux et les palais. Il n'y avait donc au-

cune collection de monuments historiques. Lors de la suppression des communautés religieuses, et dans le but de préserver de la dispersion les monuments et objets d'art contenus dans les édifices religieux destinés à être vendus, le Musée des monuments français fut établi aux Petits-Augustins, dès l'année 1791.

Ce n'était pas encore là précisément un Musée historique de France.

Il fut question d'en fonder un du temps du gouvernement directorial : cette idée ne fut pas réalisée.

En 1814, le Musée des Petits-Augustins fut supprimé et dispersé, comme on l'a vu.

Dès cette époque, un homme distingué par ses connaissances et un goût très-vif pour les productions des arts du moyen âge, M. du Sommerard, profitant du peu de valeur pécuniaire qu'avaient alors les monuments de ces époques, commençait à en former une collection intéressante et qui s'annonçait comme devant l'être davantage dans la suite. Mais, tout en pensant que cette collection pourrait un jour être encore plus importante, et même devenir publique, ce qui, en effet, est arrivé, ce n'était pas encore là un musée historique.

Le roi Louis-Philippe conçut, dès le commencement de son règne, le projet de former dans le château de Versailles un musée historique français. On dit qu'il fut conduit à l'idée de cette création par l'aspect des réunions de portraits qu'il avait vues aux Invalides, peut-être aussi au Musée d'artillerie. Il plaça d'abord une suite de ce genre dans son château d'Eu, et décida ensuite la formation du Musée de Versailles.

Cette grande et noble pensée suffirait seule pour don-

ner à un prince une grande part dans la reconnaissance et l'affection des Français, et surtout de ceux qui s'intéressent à l'histoire du pays et aux beaux-arts. Ce projet offrait d'importants avantages sous des rapports divers. Il créait une réunion d'objets d'art destinés à rappeler les souvenirs des événements anciens, à faire germer dans les jeunes cœurs le désir d'imiter nos ancêtres dans ce qu'ils ont fait de bien, à présenter aux hommes vivants le spectacle de l'honneur et de la gloire dont on entourait ainsi le souvenir des hommes méritants des temps passés. Un château immense, œuvre d'un des plus grands règnes, véritable monument lui-même et image de cette époque nommée le siècle de Louis XIV, était à peu près abandonné, sans emploi praticable dans les nouvelles habitudes de la société et même dans celles de la royauté; il se trouvait destiné probablement à être dénaturé par quelque destination peu d'accord avec son origine. L'établissement d'un musée d'histoire nationale dans ce château lui rendait son éclat, lui donnait une destination d'autant plus convenable que, par les souvenirs qu'il rappelait, il était plus propre que tout autre édifice à contenir des collections historiques. Cette détermination permettait d'affecter à la conservation, et même à l'embellissement, à l'accroissement de ce palais, des sommes considérables qui, sans cela, n'auraient pas pu être consacrées à un éclat sans but, et dont la justification n'aurait pas été admise.

La ville de Versailles devait recevoir de grands avantages d'un établissement qui allait lui amener un si grand nombre de visiteurs.

L'exécution de cette vaste entreprise commença par

les travaux nécessités par l'état dans lequel se trouvaient les nombreux édifices qui forment le château de Versailles. Ces travaux furent exécutés avec un soin et des largesses dignes de l'établissement qui était créé et de son fondateur. Les consolidations, les réparations nécessaires eurent lieu. Des arrangements demandés par le nouvel emploi des lieux furent exécutés. Des créations nouvelles remarquables furent faites, parmi lesquelles il faut citer la galerie dite des Batailles[1].

La création de ce musée national ayant été décidée, en même temps que les travaux du palais étaient exécutés, on s'occupa de réunir les productions de la peinture et de la sculpture qui devaient y être placées. Elles se composèrent de tout ce que l'on crut devoir choisir dans les collections déjà existantes, et dans les magasins du Louvre ou autres dépôts appartenant à l'État. Divers dons vinrent se réunir à cet ensemble. Puis enfin, et surtout, on ordonna à des peintres et des sculpteurs un grand nombre d'ouvrages, qui devaient prendre aussi place dans cette immense réunion.

Ce ne furent ni les nobles inspirations, ni le zèle, ni l'argent qui manquèrent.

Mais, il faut le reconnaître, et le dire, ces éloges si bien mérités étant énoncés, la part de blâme commence, et malheureusement elle est grande. La formation de ce musée, et subsidiairement les arrangements qui ont été exécutés sont basés sur des idées erronées et ont conduit à des résultats complétement différents du but que l'on s'était proposé. Une collection de mo-

[1]. Voir Fontaine. Palais de Versailles. Domaine de la couronne. Pihan de La Forest. 1836, in-4, fig.

numents relatifs à l'histoire de France, que l'on avait si noblement conçue, s'est trouvée n'être qu'une réunion d'objets d'art dont une partie seulement aurait dû être admise, et dont l'autre n'a aucun rapport avec l'histoire figurée réelle.

En effet, sur environ cinq mille monuments de la peinture et de la sculpture qui forment ce musée, plus de trois mille cinq cents sont des compositions très-postérieures aux époques des événements et sont même la plupart des œuvres modernes. Ces compositions artistiques ne peuvent donc avoir aucune autorité, aucune valeur historique, pour faire connaître la physionomie réelle des temps anciens.

Non-seulement toutes les circonstances de lieux, de vêtements, d'ameublements, d'accessoires de tous genres sont inexactes, toutes les habitudes des temps anciens sont changées, mais les ressemblances mêmes des personnages sont fausses. On sait combien de portraits imaginaires sont placés dans ce musée, non pas seulement de personnages dont les portraits sont inconnus, mais même de personnages dont on a des portraits exacts.

Ces notions sur la valeur monumentale et historique réelle des œuvres des beaux-arts produites postérieurement aux événements auxquels elles se rapportent, ont été déjà exposées et développées dans cet ouvrage. Il est à propos de les rappeler ici, à l'occasion d'une création qui leur donne la plus éclatante constatation.

Toutes ces productions de l'art, qui sont sans valeur historique réelle, doivent être distinguées en deux catégories diverses. La première est celle des œuvres représentant des faits d'époques dont on n'a point de

monuments. Le tout est imagination, et conséquemment inexactitude. La deuxième est celle des œuvres relatives à des époques dont on a des monuments. Dans celles-ci se trouve un mélange de vrai et de faux, pire peut-être que des œuvres d'entière imagination. Que l'on compare quelques-unes de ces compositions modernes, représentant des faits des derniers siècles, avec les productions contemporaines offrant les mêmes faits, et l'on verra des exemples bien remarquables de la différence qu'il y a entre la vérité et le mensonge. Costumes, armes, édifices, meubles, et surtout usages, habitudes des temps, tout est dénaturé dans les œuvres modernes.

Les ressemblances ne sont pas plus respectées que le reste, comme cela vient d'être mentionné. Il y aurait aussi sur cet article de singuliers faits à raconter, soit pour des ressemblances fausses données à des personnages, soit pour des portraits auxquels on a imposé des noms quelconques pour en autoriser le placement.

Il serait superflu de redire ici avec détails ce qui a été exposé sur ce point si important de l'archéologie historique figurée dans le chapitre premier.

Il faut cependant dire de nouveau qu'il ne peut pas être question, dans ces considérations, du mérite artistique de ces œuvres d'art postérieures aux événements qu'elles représentent, et plus ou moins modernes. Ces productions peuvent être louées, admirées même sous le point de vue de leur mérite d'exécution, et n'avoir aucun intérêt, aucune valeur comme monuments historiques.

Il faut présenter ici également une observation qui doit trouver place dans les examens de ce musée des-

tiné à l'histoire de France, c'est qu'un grand nombre de tableaux et de figures sculptées qui y sont placés n'ont aucun rapport à la France ni à son histoire.

Ce musée, considéré dans son ensemble, et au point de vue d'instruction que l'on devrait y trouver, ne remplit donc nullement son but. Mais il y a plus, il ne peut donner que des idées fausses et entièrement contraires à la vérité sur la physionomie des temps anciens, sur les réalités dans lesquelles existaient nos ancêtres.

En un mot, l'idée de la création du Musée historique de Versailles était grande et belle; l'exécution a été, en très-grande partie, le contraire de ce que l'on aurait dû faire.

A cela on objecte que la pensée du roi Louis-Philippe n'était pas seulement de créer un musée historique, mais aussi de former des séries de productions de la peinture et de la sculpture sous le rapport de l'art à notre époque. C'eût été sans doute un but fort convenable. Mais si l'on voulait encourager les travaux des artistes vivants, il eût fallu, après avoir placé au Musée de Versailles leurs compositions relatives à l'histoire de notre temps, mettre leurs œuvres de tous les autres genres dans des galeries destinées à l'école moderne, dans les musées des départements, dans les palais ou autres édifices publics, et non pas dans un musée que l'on nommait *Galeries historiques de Versailles*. Il ne fallait pas placer à Versailles ces compositions modernes annoncées comme représentant des faits anciens, tandis qu'elles ne les représentent en aucune façon. On inscrivait sur les frontons de ce palais : *A toutes les gloires de la France*, et l'on y réunissait des tableaux

qui ne donnent que des idées fausses sur ces temps glorieux du passé, qui ne sont, je demande pardon de l'expression, que des travestissements sur les faits anciens de notre histoire.

Une seconde objection est celle-ci : qu'il convenait à l'époque d'un nouveau règne d'attacher au gouvernement les artistes en leur offrant de nombreux travaux à effectuer. La même réponse peut être faite ici. On pouvait faire travailler les artistes dans des buts rationnels, d'abord en leur demandant des productions historiques de notre époque, et ensuite des sujets de toute nature à placer ailleurs que dans un musée historique.

Une seconde erreur capitale dans la formation du Musée de Versailles est de n'y avoir placé en général que des productions de la peinture et de la sculpture, ou même plus strictement encore que des tableaux et des statues.

Puisque l'on formait un musée historique, il eût fallu y admettre tout ce qui avait un but, un caractère, un intérêt historique. Ainsi, des meubles, des costumes, des armures, des ustensiles, des objets de diverse nature servant à établir, à éclaircir les faits ou les usages des temps passés, tous ces monuments auraient dû être admis au Musée de Versailles. Non-seulement la vérité historique y eût gagné, mais ce musée eût été plus intéressant, plus vrai, plus attrayant, et l'on aurait évité ainsi cette monotonie fatigante qui résulte de tant d'objets de même nature placés à côté les uns des autres.

On objecte à cette réflexion qu'un musée formé sur de telles bases ressemblerait trop à un magasin de curiosités ; sans doute, mais cela est dans la nature des

choses. Rien ne doit se ressembler davantage qu'une collection d'objets d'art formée pour être instructive, et une réunion d'objets d'art destinée à être vendue. Ce qui doit distinguer un musée, c'est le savoir qui choisit les objets et le goût qui les arrange.

On peut objecter encore que le Musée de l'hôtel de Cluny, à Paris, remplit le but qui est ici indiqué. Cette collection est très-intéressante sans doute, mais elle est fort éloignée, sous beaucoup de rapports, d'être un musée historique. Elle peut rester ce qu'elle est; mais parce qu'elle existe, ce n'est pas une raison pour que le Musée historique de Versailles ne renferme pas des objets de la même nature, qui auraient dans ce musée des applications et un but d'instruction bien plus réels, puisqu'ils y seraient placés sous le point de vue principal de cette grande réunion.

Un autre grave inconvénient du Musée de Versailles résulte de cette disposition par laquelle on a formé des séries de choses de la même nature : demeures royales, marines, croisades, portraits des rois, des maréchaux, des amiraux, des guerriers célèbres, etc.

Ces suites de représentations d'objets à peu près semblables sont une cause de monotonie qui devient très-fatigante, énerve l'esprit et éteint l'attention.

En plaçant ces objets aux époques auxquelles ils sont relatifs, en les classant par règnes et par parties de règnes, pour ceux qui ont été de longue durée, on les aurait rendus beaucoup plus intéressants et l'attention serait plus soutenue.

Ce serait un travail superflu que d'entrer ici dans des détails sur les diverses natures d'objets qui composent ce musée, pour indiquer ceux qui sont de véri-

tables monuments et qui ont été admis avec raison, et ceux qui n'auraient pas dû y entrer.

Quant aux causes qui ont amené ces résultats, il serait également inutile de les énumérer, et plusieurs d'entre elles ne pourraient pas être convenablement exprimées, parce qu'elles sont venues de personnes encore existantes, et d'opinions sur lesquelles on ne doit élever qu'une polémique purement scientifique.

Cependant il est impossible de ne pas dire que ceux qui ont le plus contribué à amener ces faux et regrettables résultats d'une si belle conception sont les administrateurs chargés de la formation de ce musée, et qui l'avaient conçu tel qu'il se trouve, faute de réflexions et de connaissances nécessaires. Après avoir posé des bases générales aussi erronées, ils ont agrandi encore le mal par la direction donnée à ces compositions modernes qu'ils ordonnaient pour représenter les temps passés. Il y a beaucoup de récits qui ont été faits à cet égard et qui seraient de nature à égayer ceux qui les entendent, s'ils ne tenaient pas à des résultats si déplorables. Il faut résister à les dire.

Les organisateurs de ce musée en avaient même réglé certaines parties d'une façon telle, que, pour les caractériser comme elles doivent l'être, on est obligé de se servir d'expressions inusitées en pareilles matières ; il faut dire que ces arrangements descendaient jusqu'au ridicule. La galerie des batailles, l'une des créations les plus remarquables, les plus riches de ce musée, contient les Batailles qui ont eu une grande influence sur les destinées de la France. On y plaça aussi les bustes des princes des familles régnantes ayant versé leur sang pour la patrie. Parmi ces bustes, quel-

ques-uns représentent des têtes casquées avec la visière baissée. Pourquoi cela? demandait-on. On répondait que l'on devait agir ainsi par scrupuleuse exactitude, attendu que l'on ne connaît pas les véritables portraits de ces princes, par le manque de monuments des temps où ils ont vécu. Cela était fort bien. Mais près de ces bustes étaient placés des tableaux où l'on voyait ces mêmes princes et d'autres personnages de la même époque, représentés avec leurs visages, leurs costumes, leurs armes, et puis les édifices, les ustensiles, tous les détails de l'existence de ces époques.

Il était difficile d'imaginer des arrangements plus contraires, non-seulement à la vérité, mais au bon sens, et cependant il s'agissait d'une œuvre importante et sérieuse.

Depuis peu d'années ces bustes à visières baissées ont disparu.

Un principe faux étant adopté dans la formation d'un tel musée, il n'est pas étonnant que l'on ait été conduit à de tels résultats. Il y a bien eu encore d'autres influences qui ont produit des exhibitions aussi erronées, et je me borne à indiquer ici seulement ce qui a été fait dans la salle des Croisades. Je n'entrerai dans aucun détail sur les erreurs de ce genre, parce qu'il faudrait exposer des faits étrangers au plan et au but de ce livre.

Une dernière observation, toute sous un rapport matériel, peut être faite sur l'arrangement des tableaux du Musée de Versailles. Dans toutes les collections, on place les tableaux en les suspendant et en laissant entre chacun d'eux des intervalles suffisants, formant ce repos nécessaire à l'entour des objets d'art pour qu'ils

soient convenablement vus et appréciés. Le mode de suspendre les tableaux permet de leur donner l'inclinaison nécessitée par le point de vue et la lumière. Au lieu de cela, à Versailles, les tableaux ont été placés presque tous sans intervalles entre eux, et ils ont été scellés à plat dans le mur. On ne conçoit pas de telles dispositions, qui n'ont pas pu être ordonnées par des hommes connaissant les beaux-arts et les soins avec lesquels leurs productions doivent être disposées.

Il est nécessaire de rappeler ici que les méthodes usitées pour les catalogues publiés des collections d'objets d'art ont amené, pour le Musée de Versailles, les mêmes résultats fâcheux que pour la plupart des autres collections publiques. Il s'agit du numérotage des monuments donnés dans ces catalogues. On a presque constamment changé les numéros dans les diverses éditions de ces catalogues. C'est un grave inconvénient dont il va être question dans la suite de ce chapitre.

Il faut donc le reconnaître, dans son état actuel, le Musée de Versailles ne peut donner à ceux qui le visitent sans avoir les connaissances nécessaires, et c'est la très-grande majorité, que des idées inexactes, incohérentes et conséquemment fausses sur l'histoire des temps passés et sur celle des beaux-arts. La magnificence de ce lieu ne fait que rendre ces défauts plus fâcheux. La création de ce musée, tel qu'il a été conçu et exécuté, est une des grandes choses qui aient jamais été faites, et certainement la plus éclatante de toutes, pour arriver à établir une idée complétement erronée, cette proposition que l'enseignement de l'histoire ne doit pas être vrai.

Sous le point de vue qui se rapporte à mon travail,

le musée de Versailles ne peut servir de base à aucun ensemble d'investigations sur l'histoire figurée. Il ne sera donc cité dans ce livre que pour l'indication de ceux des objets d'art qu'il contient qui ont une valeur historique.

On peut demander, à la suite de cet examen rapide de la composition du musée de Versailles, ce qu'il eût fallu faire pour qu'il remplît le but pour lequel on l'avait créé. La réponse à cette question résulte de cet examen lui-même et de l'application des principes qui ont été établis pour l'appréciation de la valeur des monuments historiques. Il eût fallu réunir à Versailles les objets d'art relatifs à l'histoire ayant le caractère monumental, et y joindre successivement tout ce que l'on aurait pu acquérir d'objets de la même nature. Quant à l'arrangement, il eût fallu classer tout ce que l'on aurait pu réunir par règne, et par partie de règne pour ceux d'une longue durée, tel que celui de Louis XIV.

Dans l'état actuel de cette réunion que conviendrait-il de faire pour lui donner le degré d'intérêt, de vérité qu'elle devrait avoir, pour en faire un véritable musée historique national? Cette question est résolue par les mêmes considérations que la précédente. Il faudrait ôter de ce musée tous les objets n'ayant pas de véritable valeur historique, les remplacer successivement par des monuments véritables à mesure qu'ils seraient acquis, et ranger le tout comme il vient d'être dit.

Mais viendra-t-il jamais une administration qui ait assez de connaissances, de résolution à faire le bien, de force pour lutter contre les fausses idées enracinées

et de moyens d'exécution pour faire une telle entreprise et la conduire à son terme ? On ne peut que se borner à le souhaiter.

Pour entreprendre une telle œuvre, qui serait véritablement immense par ses complications et le nombre des monuments qu'il y aurait à classer, il faudrait la réunion de trois choses que l'on a souvent invoquées et qui se sont rarement trouvées ensemble : savoir, pouvoir, vouloir.

On pourrait indiquer ici un système d'arrangement par lequel on éviterait les déplacements, la dispersion d'un si grand nombre d'objets d'art créés à si grands frais. Ce serait de former à Versailles deux musées distincts, contenant, l'un les monuments véritablement historiques, et l'autre les productions des beaux-arts relatives à l'histoire de France, exécutées postérieurement aux événements. Un tel plan, à côté de quelques avantages qui viennent d'être indiqués, ne présenterait pas de conditions utiles pour l'instruction réelle et l'appréciation des temps passés. Des esprits peu ou point préparés à de telles distinctions, et c'est le plus grand nombre, ne concevraient pas des classifications qui, pour eux, seraient obscures, sinon inintelligibles. Il y aurait même à craindre que la grande majorité des curieux qui visiteraient ces deux musées si distincts dans leurs buts rationnels et d'instruction, ne préférassent les toiles modernes, brillantes de toutes les couleurs les plus vives, à l'aspect en général sérieux des monuments des temps anciens.

Ce serait aussi le lieu de parler d'une idée qui peut se présenter à l'esprit, lorsque l'on pense à organiser rationnellement un musée historique de l'importance

de celui de Versailles. Il s'agit d'arrangements qui auraient pour but, en réorganisant ce musée, d'y réunir les objets ayant un intérêt historique français qui se trouvent placés dans les autres collections appartenant à l'État, et, par exemple, des monuments de cette nature qui sont maintenant au musée des Thermes et de l'hôtel de Cluny, dans les diverses collections du Louvre, au département des médailles et antiques de la Bibliothèque impériale, au Musée d'artillerie, etc. Une telle idée, qui peut sembler convenable à des esprits peu éclairés, ne supporte pas l'examen, lorsqu'on l'étudie avec soin et connaissance de ces matières. En premier lieu, ces déplacements, comme cela a déjà été dit, ont un caractère de spoliation, quoiqu'il s'agisse de choses appartenant au même propriétaire. Ensuite, il est toujours peu réfléchi de placer tout ou du moins presque tout ce que l'on possède dans le même lieu. Enfin, comment trouver ou pouvoir disposer un local assez vaste pour des réunions si immenses de produits des arts de toutes natures? Quel que soit d'ailleurs le plan d'une telle agglomération de monuments, encore ne pourrait-on pas y placer des bibliothèques de livres imprimés et manuscrits, des collections d'estampes, des suites de monnaies, parmi lesquelles un si grand nombre d'objets ont un caractère véritablement historique.

Collections privées.

Il y aurait sans doute des détails fort intéressants à donner sur tout ce qui tient à la formation des cabinets privés depuis la renaissance des lettres jusqu'à nos

jours. On verrait comment le goût des productions des arts et de la typographie s'est développé et s'est accru. On trouverait dans ces annales des collections particulières, bien des faits, soit généraux soit tenant aux personnes, qui offriraient beaucoup d'intérêt. Ce serait un livre curieux à faire. Beaucoup de noms plus ou moins remarquables y figureraient, depuis les fils du roi Jean. On y verrait des hommes qui se sont particulièrement distingués par leur goût même pour les collections artistiques ou littéraires, et qui tiendraient dans ces listes d'honorables places. Citons seulement, pour ne pas multiplier les noms, de Gaignières, Fevret de Fontette, de Marolles, le duc de La Vallière, d'Ennery, et, de nos jours, Campion de Tersan, V. Denon, du Sommerard, Durand, de Bruges.

On trouverait dans ces récits les détails du progrès successif des lettres, des beaux-arts et de leur influence sur la société. On y lirait des preuves constantes de tentatives pour l'accumulation de notions utiles à l'avancement des connaissances humaines. D'un autre côté, on y rencontrerait aussi bien des idées erronées, bien des directions à rectifier.

J'ai déjà indiqué dans le chapitre troisième quelques faits qui pourraient prendre place dans un travail sur ce sujet. Comme exemple de détails de cette nature, qui ne se rencontrent pas fréquemment, je rapporterai ici la citation suivante :

Le *Mercure de France* de 1727 contient un article [1] intitulé : « Lettre sur le choix et l'arrangement d'un cabinet curieux, écrite par M. des-Allier d'Argenville,

1. Mercure de France, 1727, juin, p. 1295 et suiv.

secrétaire du Roy en la grande chancellerie, à M. de Fougeroux, trésorier-payeur des rentes de l'hôtel de ville. »

Cette lettre, qui contient des idées peu judicieuses et des erreurs, est cependant fort intéressante, parce qu'elle fait connaître, en partie du moins, les goûts des amateurs des beaux-arts de cette époque, et les directions qu'ils suivaient dans la formation et le classement de leurs collections. On y voit aussi quelles étaient alors les quantités d'objets d'art à réunir, suivant les idées de l'écrivain et celles de son temps.

On trouve dans cette lettre une preuve à joindre à toutes les autres, pour établir combien, à cette époque, l'intérêt qui doit s'attacher aux productions des arts sous le point de vue historique était méconnu. L'auteur dit : « Il faudrait éviter dans ces recueils de faire ce que faisaient MM. de Garnières (Gaignières), Clément et Lottier, qui, plutôt en historiens qu'en vrais connaisseurs, mettaient parmi de belles estampes les morceaux les plus communs, jusqu'à des almanachs. On voyait dans leurs recueils de portraits ceux de Larmessin et de Montcornet, mêlés avec les portraits de Nanteuil et d'Edelink; ils ne se donnaient pas même la peine de s'informer si la personne qu'avait gravée Larmessin ou Montcornet n'était pas gravée par une meilleure main; il suffisait qu'ils l'eussent dans leurs recueils, sans s'embarrasser du choix; c'est ce que je leur ai souvent reproché, etc. »

On a vu au commencement de ce chapitre les motifs qui rendent impossibles les indications des objets faisant partie des collections privées non publiés.

Collections et Musées étrangers.

Les musées, les collections diverses, les bibliothèques des pays étrangers contiennent sans doute bien des monuments relatifs à l'histoire de France.

On pourrait penser, au premier moment, que, pour qu'un ouvrage de la nature de celui-ci présentât toutes les indications nécessaires, il faudrait la vie d'un homme presque entière pour avoir vu et décrit même succinctement tous les objets de cette catégorie dispersés dans tant de villes de l'Europe. Mais cette considération perd beaucoup de l'importance qu'elle paraît avoir d'abord, lorsqu'elle est analysée.

Les monuments de la sculpture et de la peinture de cette catégorie ne sont réellement pas aussi nombreux qu'on pourrait le penser, et ils ont été presque tous reproduits par la gravure et publiés dans des ouvrages qui se trouvent dans les grandes bibliothèques de tous les pays et surtout dans celles de Paris. Les monuments des arts tenant à la sculpture sont peu nombreux et ont été aussi publiés ou signalés dans des catalogues. Quant aux productions des arts divers dépendant de la peinture, il en est de même, sauf une seule observation. Peu d'émaux, de dessins relatifs à notre histoire se trouvent dans les collections étrangères, ou bien ils ont été publiés.

L'observation qui vient d'être indiquée se rapporte aux manuscrits à miniatures relatives à la France qui se trouvent dans les bibliothèques des pays étrangers. Sans doute il en existe, mais en bien petit nombre, et c'est ici le lieu de revenir sur ce qui a été déjà dit des

rapports que les manuscrits à miniatures du XIIe au XVe siècle ont entre eux. Quelques volumes de ce genre, isolés dans l'étranger, qui peuvent être cités, n'ajoutent pas beaucoup aux lumières que l'on peut tirer de cette nature de monuments, dont l'importance est sans doute fort grande, ainsi que je l'ai déjà suffisamment développé.

De plus, ceux de ces volumes qui ont un grand intérêt ont été signalés à l'attention des érudits et quelquefois publiés au moins en partie.

La connaissance générale d'un nombre plus ou moins grand de collections de manuscrits de l'étranger conduit à cette appréciation. J'ai pu personnellement m'en convaincre par des examens attentifs des manuscrits existant dans quelques villes de l'Italie et de l'Allemagne, et par exemple, Milan, Munich et Dresde.

La bibliothèque du Vatican est sans doute une des plus riches en manuscrits à miniatures ; mais la plus grande partie de ces manuscrits sont grecs et latins. Il s'en trouve dans cette collection peu de français. Quelques miniatures de manuscrits de cette bibliothèque, relatifs à la France, sont citées et reproduites dans quelques ouvrages, et surtout dans celui de Leroux d'Agincourt.

Mais il faut citer deux exceptions importantes à ce qui vient d'être exposé : la première est la bibliothèque des ducs de Bourgogne ; la seconde est la collection des dessins provenant de M. de Gaignières qui existe dans la bibliothèque Bodleienne à Oxford.

Les manuscrits à miniatures ayant rapport à la France, qui font partie de la bibliothèque des ducs de Bourgogne, conservée à Bruxelles, sont d'une grande

importance. C'est la collection la plus nombreuse qui existe de volumes de cette nature, après celle qui fait partie du département des manuscrits de la Bibliothèque de France.

De nombreux travaux avaient été exécutés à diverses époques pour constater la situation de la bibliothèque des manuscrits des ducs de Bourgogne, ses provenances diverses, les accroissements qu'elle a reçus, les pertes qu'elle a subies.

Le commencement de sa formation date des anciens comtes de Flandre au xiie siècle; elle devint successivement de plus en plus nombreuse. Mais elle acquit une grande importance du temps des ducs de Bourgogne et principalement sous Philippe le Bon. On trouve des détails intéressants sur les accroissements et les vicissitudes de cette bibliothèque dans un ouvrage de l'un des hommes qui ont été chargés de la conserver[1].

Avant l'année 1840, il fut décidé qu'il serait publié un catalogue de cette bibliothèque. Le bibliothécaire, M. J. Marchal, fut chargé de la publication de cet ouvrage.

On verra, à la table des auteurs, comment ce travail a été exécuté. Les détails qu'il contient sont insuffisants pour pouvoir se former des idées même approximatives sur les miniatures des manuscrits tant sous le rapport historique que sous celui de l'art. Pour avoir les indications de ces volumes, convenables pour mon ouvrage, il eût fallu aller à Bruxelles et y passer le temps nécessaire pour décrire ceux de ces manuscrits

1. Mémoire historique sur la Bibliothèque dite de Bourgogne, présentement Bibliothèque publique de Bruxelles, par De la Serna Santander. Bruxelles, De Braeckenier, 1809, in-4°.

qui sont relatifs à la France, et qui sont au nombre d'environ cinq cents. Cela ne m'a pas été possible. J'ai donc dû me borner à donner les simples indications nécessaires pour mon travail. Mais ces indications sont insuffisantes. Elles sont très-succinctes, et l'on trouvera quelques autres détails sous ce rapport à la table des auteurs.

Les volumes de dessins provenant de la collection de Gaignières, qui sont dans la bibliothèque Bodleienne, à Oxford, ont une grande importance pour l'histoire monumentale de notre pays. J'ai donné dans le chapitre cinquième les détails nécessaires pour faire connaître et apprécier ce recueil, ainsi que ce que j'ai fait pour en placer les relevés dans mon travail.

Quant aux productions de la gravure, les collections de l'étranger ne peuvent rien offrir que nous n'ayons à Paris, non-seulement au département des estampes de la Bibliothèque impériale et autres bibliothèques publiques, mais aussi dans des collections privées. Les estampes qui se trouvent dans les livres imprimés sont dans les mêmes conditions.

Pour ce qui tient à tous les monuments des arts ayant un intérêt historique relatif à la France qui peuvent se trouver dans les collections particulières des pays étrangers, j'ai suivi le même système que pour les collections particulières de la France. Je n'ai pas pu en donner les indications, non-seulement parce que c'eût été un travail presque impossible, mais aussi par les mêmes motifs que pour les collections françaises et qui viennent d'être rappelés.

RÉFLEXIONS GÉNÉRALES SUR LES ARRANGEMENTS ET LA CONSERVATION DES MUSÉES ET BIBLIOTHÈQUES.

Après tous les détails précédemment exposés sur les musées, collections et bibliothèques, il pourra être trouvé nécessaire d'entrer dans quelques développements relatifs à l'arrangement et à la conservation de ces divers dépôts. Je vais le faire aussi brièvement que possible. Ces observations s'appliqueront principalement aux collections publiques très-nombreuses. Celles qui ne le sont pas offrent peu de nécessités d'observations importantes sous ce point de vue. Quant aux cabinets des particuliers, chacun est le maître de disposer le sien comme il le juge convenable, sauf à tenir compte des observations qui se trouveront indiquées en parlant des collections publiques.

Il faut d'abord mentionner les grands monuments de la sculpture et de la peinture placés dans les églises et les monastères. Les motifs qui leur ont fait donner telle ou telle place sont en dehors des considérations relatives aux arts et aux arrangements réglés dans des buts d'instruction ou de conservation.

Il en est de même des productions du même genre placées dans les palais des souverains et des princes.

Les collections publiques diverses doivent être distinguées, sous le rapport de leur arrangement et de leur conservation, en deux natures bien distinctes et qui exigent des considérations différentes. Ce sont d'une part les collections d'objets de sculpture et de peinture et de tous les arts qui dépendent de ces deux arts principaux, sauf les miniatures et dessins; et

d'autre part les collections de livres, de manuscrits, de dessins, d'estampes, cartes, etc.

Les collections contenant des monuments de la première nature ont toujours été classées suivant des bases à peu près semblables, et en raison du nombre des objets formant chaque réunion. Les catalogues publiés ont fait connaître les motifs et les détails de ces classifications. Quant aux arrangements matériels, il est facile de concevoir qu'ils ont été réglés en raison des locaux destinés à ces collections. Les grands objets de sculpture, les tableaux de dimensions étendues devaient naturellement influer sur les nécessités de tous ces arrangements. Il n'y aurait à présenter sur ce sujet que des observations relatives à chaque collection en particulier, ce qui ne peut pas entrer dans les considérations actuelles.

Une seule remarque doit cependant être faite. Toutes les collections dont il s'agit se composent d'objets qui sont placés et exposés de façon à être vus du public. Ils portent des numéros de renvoi aux catalogues dont on se sert pour l'examen de ces objets, et aussi surtout pour les citations qui peuvent en être faites dans des publications diverses.

Il serait donc important que, dans les classements de ces collections, les numéros affectés aux monuments ne fussent jamais changés. Cela est souvent difficile, et l'on peut se croire autorisé à effectuer ces changements de numéros par suite de nombreuses augmentations survenues, ou de mutations dans les dispositions des lieux. C'est un inconvénient grave ; pour l'éviter, le meilleur moyen serait de ne donner à chaque article que son numéro d'entrée dans l'ordre successif que l'on

nomme ordinairement numéro d'inventaire, et qui ne doit jamais changer. Mais cette méthode est difficile à combiner avec la nécessité des catalogues, par parties ou par salles destinées au public. Il est cependant utile d'insister sur ce point, sous le rapport des citations dans les ouvrages sur ces matières.

Les collections de la seconde nature, celles de livres, manuscrits, dessins, estampes, cartes, etc., demandent des arrangements tout différents et doivent être l'objet de considérations beaucoup plus étendues. Il faut les distinguer en deux parties que l'on doit traiter séparément, savoir : 1° les livres, les manuscrits, etc.; 2° les estampes, les dessins, cartes, etc.

Livres. — Manuscrits.

Il a déjà été dit qu'au nombre des monuments historiques, il faut placer les produits de l'art typographique, les livres, qui constatent, indiquent, représentent, classent, expliquent tous les monuments figurés, qui contiennent des produits de l'art de la gravure retraçant tous les monuments des autres arts, et qui sont souvent eux-mêmes des monuments.

J'entrerai ici dans quelques détails sur les livres, en les considérant sous le rapport de leurs réunions comme moyens d'études sérieuses, c'est-à-dire sur les bibliothèques. La formation, la réunion, le classement, la direction, la conservation de ces dépôts des connaissances humaines sont des sujets graves de méditation.

Ainsi que l'observation en a déjà été faite, il ne sera question ici que de ce qui est relatif aux bibliothèques **très-nombreuses**.

Il est facile de se faire une idée des difficultés qui se présentent dans le classement, la conservation et le service d'une bibliothèque qui contient un million de volumes ou davantage. Ces difficultés prennent encore des proportions plus sérieuses lorsque l'on pense à l'avenir. Telles que sont aujourd'hui les réunions de livres, elles sont basées sur une durée de l'imprimerie d'environ trois siècles et demi, époques où l'on a imprimé peu comparativement aux temps récents. Pour la France seulement, le journal de la librairie contient maintenant 12 ou 15 000 articles par an. Que seront les bibliothèques nombreuses dans cent ans !

La classification des bibliothèques a été depuis longtemps le but des réflexions de tous les hommes que leurs fonctions ou leur goût ont portés à s'occuper de ce sujet. Il faut avoir longtemps vécu avec les livres pour savoir combien de difficultés se présentent pour établir des classifications rationnelles de nombreuses séries de livres, pour donner aux ouvrages leur véritable caractère, et trouver quelle place non pas précise, mais la plus rationnelle, ils doivent occuper dans la classification.

A ces difficultés relatives aux appréciations sur les véritables caractères des ouvrages, il faut joindre celles qui résultent des matières diverses traitées dans un livre et qui demandent des indications détaillées et des renvois à ces matières. Ces renvois, ces corrélations, ces concordances présentent le plus souvent des difficultés de pratique de différentes natures.

L'administration d'une grande bibliothèque se compose donc d'une nombreuse série d'opérations et de soins pour la réunion, les conditions des livres, leur

classement, les arrangements matériels. Mais le point capital est l'affaire des catalogues. On conçoit combien de difficultés de détails se rencontrent pour dresser ces listes si immensément étendues et éviter toutes confusions dans de si grands nombres de volumes.

Depuis longtemps, un système a été adopté, et il est suivi d'une manière à peu près uniforme. Dans ces dernières années, de nouveaux modes de classifications ont été proposés.

Quoi qu'il en soit sur ces systèmes différents, on peut dire que tout mode clair et suffisamment détaillé est bon, lorsqu'il est exactement suivi, et de manière à retrouver facilement les ouvrages dans la nomenclature des divisions admises.

Les méthodes pour les indications portées sur les livres eux-mêmes, concordant avec celles des catalogues, ont été généralement adoptées dans des formes à peu près semblables. On donne aux divisions des catalogues des indications par les lettres de l'alphabet. Les sous-divisions reçoivent des adjonctions de numéros, et enfin on arrive à donner aux diverses séries d'autres numéros pour chaque ouvrage. Le tout doit être d'accord sur les catalogues et sur les étiquettes placées au dos des livres. Cela est fort compliqué, sujet à des confusions, mais l'on n'a pas trouvé jusqu'à présent d'autres méthodes plus complétement satisfaisantes.

Une observation importante doit être exposée ici. Le nombre des ouvrages composant les bibliothèques très-considérables, nombre qui tend toujours à s'accroître, fera probablement reconnaître l'impossibilité de con-

server réunis ces immenses quantités de livres dans un même ensemble, et qu'il y aura absolue nécessité de diviser ces énormes collections en bibliothèques spéciales séparées pour les diverses branches des connaissances humaines.

Il y aurait, à ce point de vue, un autre système à adopter pour une bibliothèque aussi énormément considérable que celle de Paris. Ce serait de la considérer comme terminée et close à une époque déterminée, comme par exemple, le milieu du xixe siècle. Dans ce système, tout ouvrage imprimé après l'année 1850 ne serait plus admis dans cette bibliothèque, qui se trouverait par là plus spécialement et uniquement destinée aux travaux d'érudition ancienne.

Nous passons aux dispositions pour les arrangements matériels des livres, qui sont simples quand il s'agit de réunions peu importantes, mais qui deviennent fort difficiles lorsqu'il faut pourvoir au placement de bibliothèques très-nombreuses, contenant par exemple plusieurs centaines de milliers de volumes. Ces dispositions doivent être faites pour satisfaire à la bonne conservation des livres, à leurs classifications exactes et au service courant de ces établissements.

Lorsque les hommes studieux qui les premiers réunirent de certaines quantités de livres, soit manuscrits avant la découverte de la typographie, soit depuis, pensèrent à les conserver dans un ordre convenable, le mode qu'ils adoptèrent pour ces arrangements fut aussi rationnel que simple. Ils placèrent contre les murs des chambres des armoires à tablettes, ou des tablettes seules sur lesquelles les livres furent disposés.

On trouve, dans les manuscrits du moyen âge,

quelques miniatures représentant de ces sortes de bibliothèques primitives ainsi disposées.

Ces arrangements étaient si convenables, qu'ils ont été constamment suivis, et que, sous beaucoup de rapports, ils sont encore la base de ce qui est pratiqué maintenant.

Mais l'accroissement successif du nombre des livres publiés a conduit, pour la disposition des bibliothèques nombreuses, à des résultats d'arrangements tels, qu'ils sont devenus successivement plus difficiles, plus embarrassants, plus confus. Il faut ajouter enfin que maintenant, on en est arrivé à un état qui présente des situations dans lesquelles on trouve de complètes impossibilités.

On peut suivre facilement la marche de cette progression dans le nombre des livres existants. Lors des premières réunions de livres, on conçoit, ainsi que cela vient d'être exposé, qu'un homme lettré ait placé le peu de volumes qu'il possédait dans des armoires à tablettes contre les murs de sa chambre. Ces réunions de livres devenant plus nombreuses, on augmentait le nombre des armoires, des tablettes, et jusqu'à des quantités même considérables, ce système suffisait pour des collections privées.

Pour les bibliothèques princières devenues publiques, les conditions étaient différentes. Le nombre des volumes est devenu immense; il est arrivé à plusieurs centaines de milliers. On a continué à les ranger suivant le même système. Mais pour placer des livres contre les murs des salles où ils sont conservés, il faut avoir les plus grandes surfaces de murs que possible.

Pour que des salles aient une grande étendue de

surfaces de murs, il faut de toute nécessité qu'elles aient le moins possible de fenêtres, d'ouvertures donnant entrée à la lumière.

Or, quelle est la première nécessité pour l'usage auquel les livres sont destinés? Ils servent à être lus, étudiés, copiés; les lieux dans lesquels on les examine doivent donc être disposés de manière à ce que l'on y voie très-clair.

On s'est donc trouvé, pour les dispositions des bibliothèques très-nombreuses, dans cette position singulière de vouloir réunir d'immenses quantités de livres, qui demandent beaucoup de clarté pour être examinés, et de vouloir les placer contre les murs de salles qui doivent, pour y trouver l'espace suffisant, avoir peu de fenêtres.

Ces arrangements des livres dans les bibliothèques, basés sur des données aussi contradictoires, constituent un fait tellement contraire aux règles de tout raisonnement, que l'on a peine à concevoir que l'on ne s'occupe point d'établir d'autres systèmes plus convenables.

Il faut dire aussi que ces modes d'arrangement sont une preuve évidente de l'empire de l'habitude, de la ténacité de méthodes longtemps usitées, du manque de connaissances nécessaires dans les directions supérieures, et surtout de connaissances pratiques. La persévérance dans ces méthodes vient enfin de l'habitude de confier les travaux de cette nature aux architectes, qui, en général, préoccupés des questions d'art, ne pensent pas suffisamment aux usages auxquels doivent servir les résultats de leurs travaux, et oublient que le beau et le bon, en fait d'architecture, est ce qui est

commode, utile, et approprié au but auquel les édifices sont destinés.

Quant à la communication des livres dans les grandes bibliothèques, c'est dans ces mêmes salles, privées en général de la lumière suffisante, que l'on place les travailleurs.

Presque toutes les grandes bibliothèques sont placées dans des édifices qui n'ont pas été construits pour cet usage. On peut donc juger, d'après ce qui précède, combien les modes d'arrangement des livres ont exigé de travaux, de constructions accessoires, qui ont conduit à tous les inconvénients signalés, outre qu'ils ont dénaturé le caractère d'architecture extérieure de ces édifices.

Il faut ajouter ici l'observation des risques que courent les bibliothèques et les autres collections publiques, dans des édifices qui n'ont pas été élevés pour ces destinations, construits en partie en bois, attenant souvent à des maisons particulières; disons que ces bâtiments sont en partie occupés par des logements d'employés, qui réunissent toutes les causes qui peuvent amener des incendies.

Ces arrangements sont vicieux sous tous les rapports; et l'augmentation continuelle des grands dépôts littéraires dont il s'agit, leur importance, l'appréhension de les voir détruits, faute de toutes les précautions possibles, doivent porter les hommes chargés de cette partie de l'administration à réfléchir sérieusement sur ce sujet.

Sans aucun doute, il serait possible de substituer à l'état actuel des arrangements qui obvieraient à tous les inconvénients qui viennent d'être indiqués. Ces dé-

tails pourraient être fort étendus : pour ne pas excéder les bornes tracées par la nature de mon travail, je me bornerai aux points principaux.

Le double but à atteindre est celui de placer le plus grand nombre possible de volumes dans des locaux de grandeur limitée, de manière à ce que les nécessités de la conservation, de la surveillance et du service, soient satisfaites de la manière la plus complète, et de faire que les communications aux travailleurs aient lieu dans les mêmes conditions, et aussi avec facilité et convenance pour eux. Enfin, un point important est que toutes ces dispositions soient établies dans des lieux où la lumière pénètre de la façon la plus complète.

En examinant la question sous le point de vue spécial, mais très-important, des communications des livres aux travailleurs, on doit reconnaître la nécessité de séparer les deux natures de service : de placer les livres seuls et les travailleurs seuls, dans des salles diverses.

Les livres placés seuls seraient plus facilement classés, emportés pour les communications, replacés, surveillés ; il n'y aurait pas nécessité de grillages aux portes des armoires.

Mais les dispositions les plus importantes sont celles pour le placement des livres dans les salles qui leur sont destinées. Voici ce qui semble devoir être adopté pour ces arrangements.

Les bibliothèques seraient placées dans de vastes salles, éclairées de larges fenêtres en aussi grand nombre que possible. Les livres seraient rangés dans des corps de bibliothèques ou armoires de largeur suffisante pour recevoir des livres des deux côtés. La longueur serait celle de la largeur de la salle, sauf un passage aux deux

bouts. Ces bibliothèques seraient placées parallèlement les unes aux autres, perpendiculairement aux fenêtres, et à la distance d'environ deux mètres l'une de l'autre. Il y aurait, dans la hauteur, des galeries de service, et, d'espace en espace, des escaliers pour y monter.

Sans entrer dans un examen approfondi de ce système, et sans qu'il soit nécessaire de présenter des calculs comparatifs, on peut dire que la différence serait énorme entre les quantités de livres placés dans une salle ordonnée suivant les usages actuels, ou dans la même salle disposée conformément à ce qui vient d'être exposé. En faisant les calculs nécessaires, on arrive à ce résultat qu'une salle contenant aujourd'hui un certain nombre de volumes pourrait, par cette nouvelle méthode, en contenir de six à huit fois autant.

Ce système d'arrangement des livres n'est pas une idée nouvelle; il a été pratiqué de tout temps dans quelques magasins de librairie, et dans des salles réservées des bibliothèques publiques. Un ouvrage intéressant a été publié en 1816, dans lequel l'auteur donne tous les détails nécessaires pour des arrangements de cette nature dans une grande bibliothèque. Il y a fait entrer des projets pour toutes les dépendances nécessaires à un tel établissement, et a joint à son travail un plan figuré[1].

On a fait dans ces derniers temps des applications partielles de ce système, et, par exemple, à la nouvelle bibliothèque Sainte-Geneviève; mais ces arrangements sont incomplets.

1. Della costruzione e del regolamento di una pubblica universale Biblioteca con la pianta dimostrativa. Trattato di Leopoldo della Santa. Firenze, Gaspero Ricci, 1816, in-4°, une planche.

Les travailleurs placés dans des salles séparées seraient dans des situations plus convenables pour l'étude. La nécessité d'avoir peu de fenêtres, à cause du placement des livres, n'existant plus, la lumière se trouverait suffisante partout; chacun pourrait choisir celle qui lui conviendrait; les études, les travaux deviendraient plus faciles; le service des communications, celui de la surveillance, seraient également dans des conditions meilleures. Sous le point de vue sanitaire, ces arrangements seraient aussi préférables, car les émanations de nombreux volumes anciens sont peu favorables à la santé.

Afin de faire mieux apprécier les résultats des arrangements qui viennent d'être indiqués, il peut être utile d'en présenter l'application à la bibliothèque la plus importante, la plus nombreuse de toutes celles qui existent, à la Bibliothèque impériale de Paris. On peut prendre pour exemple la galerie où le public travailleur est admis, nommée salle de lecture.

Cette galerie contient environ trente-deux mille volumes.

Au milieu de la galerie sont placées douze tables pour les travailleurs; à chacune d'elles peuvent s'asseoir seize personnes, dont six sur chaque côté de la longueur, et deux sur chaque côté de la largeur de la table. De ces seize personnes, quatorze ont le jour devant les yeux, ou au dos, ou à droite, et voient plus ou moins mal; deux seulement ont le jour à gauche, et voient bien. Ainsi, sur cent quatre-vingt-douze travailleurs, cent soixante-huit voient mal, vingt-quatre voient bien.

Les employés de la bibliothèque, les allants et venants passent dans la partie située entre les croisées et les tables, c'est-à-dire la partie la mieux éclairée; ils

interceptent la clarté aux travailleurs, et leur rendent la lumière perpétuellement vacillante.

On pourrait ajouter ici d'autres observations. Ainsi, on doit penser qu'il est indispensable que des travailleurs occupés d'études sérieuses soient placés d'une façon commode. Pour se borner, à cet égard, à une seule remarque, on peut dire que les tables et les chaises sont toutes du même modèle, comme si toutes les personnes qui fréquentent la bibliothèque étaient de la même taille.

Indiquons maintenant quels seraient les résultats des arrangements qui ont été détaillés, dans une salle telle que la salle de lecture. Sans entrer dans des détails et des calculs de placement des livres, on peut dire, ainsi que cela a été établi précédemment, que cette salle pourrait contenir environ cent cinquante mille volumes.

Quant aux travailleurs, en admettant le nombre d'environ deux cents, habituel maintenant, ils seraient très-convenablement placés dans une salle de la grandeur du quart de celle actuelle. Cette salle des travailleurs pourrait être parfaitement éclairée et disposée de la manière la plus convenable pour l'étude.

On peut comparer ces résultats avec ceux de l'état actuel précédemment établi, et juger, en ajoutant à ces calculs, que, dans le système proposé, le service et la surveillance seraient beaucoup plus faciles que maintenant.

Ces réflexions prouvent évidemment que le système actuel d'arrangement des livres dans les bibliothèques très-nombreuses est entièrement erroné. Mais, ainsi que cela a déjà été exposé, la force de l'habitude et les

directions supérieures sont telles, que ce système se perpétue. Dans ces derniers temps, on vient d'arranger de nouveau à la Bibliothèque impériale deux salles fort importantes, pour lesquelles les anciennes méthodes ont été appliquées. L'une est la salle du département des manuscrits, destinée aux travailleurs. Ils y sont placés tous à contre-jour, avec les ombres vacillantes des allants et venants, contre des tables étroites et sans jours suffisants. L'autre est la galerie du département des estampes, qui a été arrangée dans les mêmes conditions, et dans laquelle la lumière est également insuffisante.

Après ces observations sur les classements et les arrangements matériels des bibliothèques, il faut mentionner ce qui tient à leur conservation. Elle demande des soins de diverses natures pour mettre les livres dans les conditions convenables à ce qu'ils sont, pour les tenir constamment en bon ordre, pour les préserver des accidents qui peuvent les atteindre. Les causes de ces accidents, soit naturelles, soit accidentelles, soit provenant du fait des hommes, ont été déjà indiquées. Mais il faut rappeler ici la nécessité absolue de ne placer dans les édifices contenant les bibliothèques, ainsi que dans ceux qui renferment des dépôts littéraires et artistiques, aucuns logements destinés à des employés ou à toutes autres personnes. Ces édifices ne devraient avoir d'autres habitants que les concierges, les gardiens chargés de la surveillance de ces bâtiments et des pompiers.

Il faut parler maintenant d'un point fort important, qui est en définitive le but de tout ce qui se rapporte aux bibliothèques publiques : c'est la communication des

livres réunis dans ces établissements. Ces livres, qui appartiennent à l'État, doivent sans aucun doute être à la disposition de toutes les personnes qui se présentent pour lire ou faire les travaux qu'elles ont entrepris.

Le devoir des chefs de ces établissements, des conservateurs des bibliothèques, est donc de communiquer tout ce qui leur est demandé, et d'établir pour cela des formalités et des prescriptions convenables sous tous les points, principalement pour la bonne conservation des livres.

Mais les personnes qui demandent et obtiennent ces communications ont aussi des devoirs à remplir, et l'on ne saurait trop insister sur ces devoirs et leur étendue, lorsque l'on est à portée de voir ce qui se passe sous ce rapport. La base de ces obligations des travailleurs admis dans les bibliothèques publiques est fondée sur le respect qui est dû aux propriétés d'autrui, et surtout aux propriétés publiques, bien plus particulièrement lorsqu'elles vous sont confiées, et enfin lorsqu'il s'agit d'objets d'art. On ne peut trop exiger, à cet égard, de soins, de précautions et d'attentions de la part de tous ceux qui reçoivent ces communications.

Malheureusement ces réflexions si rationnelles et si importantes ne se présentent pas à l'esprit de toutes les personnes qui fréquentent les bibliothèques publiques. Plusieurs d'entre ces personnes y apportent les habitudes d'incurie, de manque de soins, qui sont si communes. Il serait superflu de répéter ici ce qui a été déjà exposé précédemment sous ce rapport.

Les hommes qui ont l'esprit d'ordre sont souvent

frappés en voyant ce qui se passe dans les bibliothèques. Ils désireraient y trouver plus d'habitudes de soins dans le public, et quelquefois aussi dans les administrations des préservatifs plus efficaces que ceux employés. Ils aimeraient voir un plus grand nombre d'avis affichés dans les salles, portant le détail de toutes les recommandations imposées au public, et même les plus minutieuses.

On doit comprendre au reste qu'ici c'est l'excès du mal qui est indiqué, et que ces désordres sont limités. Il y a parmi les employés des bibliothèques beaucoup d'hommes qui unissent aux connaissances nécessaires l'habitude des soins indispensables. Mais peuvent-ils tout voir et sont-ils partout?

Quant aux considérations relatives aux collections de manuscrits, il n'y a rien à ajouter à ce qui vient d'être exposé pour les livres. Ce sont les mêmes errements à suivre pour les classements, catalogues, arrangements matériels, conservation et administration. Il faut seulement dire que les manuscrits demandent des connaissances plus étendues, plus variées, des soins plus grands que les imprimés.

Il reste un point fort important à traiter ici, celui du prêt des livres à domicile. Il n'est pas nécessaire d'entrer dans des considérations détaillées pour faire reconnaître combien cet usage est fatal pour les bibliothèques publiques. Les dégâts causés aux livres, la perte de nombreux volumes par suite de décès ou d'autres causes sont connus et appréciés généralement. Le prêt des livres est une plaie toujours ouverte qui place les bibliothèques publiques dans une voie de destruction successive. Ces graves considérations doivent

être indiquées, même en considérant comme empreints d'exagération les détails qui ont été publiés à ce sujet.

Et si l'on examinait à fond cette question, si l'on interrogeait les listes des personnes qui obtiennent cette faveur du prêt des livres, n'y trouverait-on pas de nombreux motifs de réformes? Ne rencontrerait-on pas, dans les détails de ces grâces accordées par l'administration, des préférences difficiles à justifier? N'y verrait-on pas des indications de personnes qui veulent se servir de livres appartenant au public, mais qui ne croient pas pouvoir prendre place au milieu d'un public studieux et modeste? Il faut le redire et insister, c'est le principe même qui est fâcheux et qui tend à la ruine des bibliothèques par les résultats des destructions partielles et de la perte des livres.

Il faut parler également ici de ce qui se rapporte à des faits plus graves. Il s'agit de tous les détournements frauduleux qui ont lieu dans les dépôts publics d'objets d'art et spécialement dans les bibliothèques. Il en a déjà été question lors des récits de quelques-uns des faits de cette nature qui ont eu lieu. En considérant ces faits à un point de vue général, il est à propos d'entrer dans quelques détails.

Les détournements ou, pour dire le mot exact, les vols dans les établissements publics artistiques et surtout littéraires doivent avoir été et être nombreux, si l'on consulte les renseignements existant dans ces établissements, les récits qui sont faits, les souvenirs des personnes qui fréquentent ces établissements. Les vols jugés, punis, forment une catégorie particulière et bien connue. Mais il s'agit ici de ces vols peu importants, peu ou point connus, que l'on ne découvre que plus

ou moins de temps après leur exécution, de ces vols qui sont commis à la faveur des communications au public et par des hommes qui feignent de vouloir étudier ces productions des lettres ou des arts pour les dérober. Il faut même dire que quelques-unes de ces soustractions ont été commises par des hommes ayant le goût des beaux-arts et des lettres.

Les vols de cette nature paraissent être nombreux, il faut le redire. Ne devraient-ils pas être punis sévèrement? Eh bien! on entend quelquefois parler de découvertes positives sur des faits de cette nature; mais il est très-rare que des punitions judiciaires soient prononcées. Si l'on doit croire des bruits qui sont répandus, on recule devant des sollicitations, devant l'idée de perdre un individu par une condamnation infamante, devant la crainte de nuire à une famille pour l'enlèvement d'un volume, de quelques estampes, d'un dessin. On l'a déjà vu, aux yeux de beaucoup de personnes, ces objets sont peu de chose ou même rien. Tout cela est déplorable!

Ces dernières considérations sont relatives également aux collections d'estampes, de dessins, de cartes, etc., dont il va être question.

Estampes, Dessins, Cartes, etc.

Il faut passer maintenant à ce qui se rapporte aux collections d'estampes et de dessins, et d'abord à celles d'estampes seulement. Les considérations à présenter sur cette partie des productions des arts sont nombreuses. Le but de cet ouvrage demande de se renfermer dans des limites restreintes, puisqu'en définitive il

traite principalement de ce qui est relatif aux notions historiques figurées. Mais, en présentant des détails à ce point de vue, il serait impossible de ne pas les lier à l'ensemble des productions de la gravure.

Il a été déjà plus d'une fois question de l'importance des estampes, de tous les genres d'intérêt qu'elles offrent, des collections qui ont été formées. Maintenant il s'agit d'exposer les idées qui se rapportent à l'arrangement des réunions de ces productions de la gravure. Il est facile de comprendre qu'à mesure que les nombres des estampes augmentaient, croissaient les difficultés pour leur classification.

Les observations qui vont être exposées relativement au classement des collections d'estampes ne peuvent pas s'appliquer dans leur ensemble aux réunions peu nombreuses. Les collecteurs suivent pour l'arrangement de leurs suites des méthodes plus ou moins rationnelles, et basées sur leurs idées, sur leur but en réunissant ces suites. Ces méthodes sont aussi indiquées par la nature des estampes formant ces réunions qui sont relatives à telle ou telle école, à un genre de sujets, à une époque historique, aux portraits, à la topographie d'une contrée, etc. Plusieurs amateurs n'ont même aucun système de classification; ils placent leurs estampes dans des portefeuilles sans les classer, suivant en cela ce manque d'esprit d'ordre malheureusement trop fréquent.

Mais les collections très-nombreuses sont dans des conditions différentes et demandent des classifications régulières, qui mettent à même de tout trouver facilement dans ces quantités si nombreuses de feuilles isolées.

L'exposé des idées qui vont suivre pourrait être considéré comme s'appliquant au département des estampes de la Bibliothèque impériale; mais je dois dire qu'il n'entre nullement dans mon but de faire des observations sur les arrangements de cette collection, qui d'ailleurs sont d'accord en grande partie avec ces idées.

On peut trouver dans divers ouvrages le détail des bases d'après lesquelles a été classée cette immense collection. J'indique les opuscules publiés à ce sujet par M. J. Duchesne aîné, conservateur de ce département [1]. Ce classement est basé sur celui indiqué par de Heinecke [2], et qui avait été suivi pour la collection de Dresde.

C'est donc seulement dans des vues purement théoriques que je vais exprimer mes idées sur le classement des collections très-nombreuses d'estampes.

La base principale des considérations qui doivent diriger dans la classification des estampes repose sur le fait des divers genres d'intérêt que toute estampe réunit. En général, et sauf des exceptions, chaque estampe est à considérer sous les trois rapports de l'artiste qui l'a composée, l'inventeur; de celui qui l'a gravée, le graveur, et de ce qu'elle représente, le sujet. Ce dernier genre d'intérêt offre même quelquefois divers motifs d'attention. Les compositions des artistes qui ont créé des sujets d'imagination, des scènes rela-

1. Bibliothèque royale. — Observations sur les catalogues de la Collection des estampes. Mars 1847. In-8°. — Description des estampes exposées dans la galerie de la Bibliothèque impériale, etc. Paris, Simon Raçon et comp., 1855, in-8°.
2. Idée générale d'une collection complète d'estampes, etc. Leipsick et Vienne, 1771, gr. in-8°, fig.

tives aux peuples anciens, des vues pittoresques inventées, n'ont en général d'intérêt que sous un seul point de vue. Mais les représentations de faits historiques réels, conformes à la vérité des personnages, des temps et des lieux, présentent souvent diverses natures d'intérêt. Ainsi, un tableau et conséquemment une estampe peut représenter le portrait d'un personnage, dans une situation qui rappelle un fait célèbre, et dans un lieu connu. Voilà donc une représentation qui offre trois intérêts bien distincts et différents, outre ceux qui résultent de la partie artistique.

Une telle estampe peut donc être classée à l'œuvre de l'inventeur, à celui du graveur, à un recueil de portraits, à un autre de faits historiques, enfin à un troisième recueil de vues de topographie.

Voilà la difficulté principale qui se rencontre pour les méthodes de classification des estampes dans une collection générale et nombreuse, où l'on veut admettre tout ce que l'on peut réunir et le classer d'une façon rationnelle. Cette difficulté est telle, qu'on ne peut pas la surmonter entièrement, que, sous ce point de vue, l'on ne peut arriver qu'à des combinaisons plus ou moins satisfaisantes, plus ou moins exactes, mais toujours et nécessairement incomplètes.

On ne pourrait parer à ces impossibilités qu'en admettant l'ordre rigoureux de placement de toutes les estampes à l'œuvre de leur graveur, avec un système de tables générales de toutes les natures d'intérêt que les représentations artistiques peuvent retracer. Mais un tel système, pour être mis en pratique, serait d'une exécution non pas impossible rigoureusement parlant, mais présentant de très-nombreuses difficultés. Une des

principales serait les dispositions à prendre pour les nombreuses estampes dont les graveurs sont inconnus. Il faudrait établir pour ces pièces des classifications distinctes. Le principe admis, la base principale du système serait donc changée pour de notables parties de l'ensemble.

Il faut donc arriver à fixer un système praticable offrant les moyens de tirer le plus grand parti possible des produits si nombreux de la chalcographie, sans vouloir chercher une perfection qui est impossible.

C'est ce que je vais tâcher de faire en établissant les bases du système de classement suivant.

Il me semble qu'il faut d'abord diviser par la pensée toutes les estampes en deux grandes catégories : 1° celles qui ont un mérite réel sous le rapport de l'art, du faire, indépendamment de tout autre intérêt ; 2° celles qui, sans un mérite artistique bien réel, ont l'intérêt qui résulte de ce qu'elles représentent. Je me hâte de dire que les estampes de la première catégorie sont presque toutes telles, qu'elles font partie aussi de la seconde, en ce sens qu'elles représentent des objets qui ont un intérêt quelconque outre celui de l'art.

Il faut aussi dire ici que cette qualité, cette circonstance d'avoir un mérite réel sous le rapport de l'art est une condition qui a son côté arbitraire et élastique. Tel peintre, tel graveur ne paraîtra pas à un collecteur mériter une place parmi les artistes à classer comme remarquables et le paraîtra à un autre. Ici se trouve cette latitude d'appréciation qu'il faut bien admettre dans toutes les matières qui ne sont pas de la nature des démonstrations mathématiques. Voilà le champ de

bataille du goût, de l'instruction, mais aussi celui des controverses, des discussions.

Sans doute, si une grande collection d'estampes pouvait posséder trois, quatre épreuves de chaque estampe ou plus, cette difficulté de classement serait nulle. On mettrait une épreuve à l'œuvre du peintre ou dessinateur, une à l'œuvre du graveur, et une à chacun des recueils divers auxquels le sujet de la pièce pourrait se rapporter. Mais cela est impossible, par la difficulté d'avoir ce nombre d'épreuves, surtout pour les choses rares, par les dépenses qui en résulteraient et aussi par l'accroissement de ces quantités de feuilles de papier, grossissant chaque année, et qui, dans un temps moins éloigné qu'on ne le croit, exigeront des locaux tels, que les bâtiments affectés maintenant aux bibliothèques et aux collections publiques ne suffiront plus pour les contenir.

La division en deux grandes catégories qui vient d'être indiquée étant admise, passons à l'ordre préférable pour classer les estampes qui ont de l'importance sous le rapport de l'art.

Ici se présente une question fort importante, la seule même qui le soit réellement. Une estampe, en principe, doit-elle être classée comme œuvre de l'artiste qui a peint ou dessiné cette composition, ou bien comme œuvre du graveur qui l'a gravée?

Je pense que toute estampe doit être classée comme œuvre du graveur; que les estampes doivent être, en principe, classées par écoles et œuvres de graveurs.

A la première énonciation de ce système, il est certain que de graves objections se présentent. Comment! dit-on, un tableau peint par un peintre italien est gravé

par un graveur de l'école italienne; vous placez cette estampe à l'œuvre de ce graveur, classé dans l'école italienne. C'est fort bien; mais si ce même tableau a été gravé par un graveur français, vous placez cette estampe à l'œuvre de ce graveur, classé dans l'école française.

Il y a plus : si ce même tableau a été gravé aussi par des graveurs allemands, des Pays-Bas, anglais, ces estampes se trouvent placées à ces trois écoles. Ainsi le même tableau, reproduit cinq fois par la gravure, peut se trouver classé aux cinq écoles.

Voilà, il est vrai, une grave objection; mais si elle n'est pas réfutée entièrement, comme je vais essayer de le faire, elle perd beaucoup de sa valeur devant des motifs presque aussi puissants, et surtout devant les nécessités pratiques, qui sont beaucoup dans de telles matières.

Un fait incontestable, évident, c'est que l'art de la gravure, tout en paraissant destiné uniquement à multiplier les compositions qu'il a pour but de reproduire, met toujours dans ses œuvres son propre faire, son cachet, sa manière, son goût et ses habitudes. On dit souvent que le graveur n'est que le traducteur de l'œuvre qu'il copie. Cette expression, qui a son côté de vérité, peut prouver ce qui vient d'être avancé. Le graveur traduit comme un écrivain le fait; il traduit d'une langue dans une autre langue, et sa traduction est une œuvre qui a le caractère de sa propre langue, bien plus parfois que celui de la langue de l'original, et très-souvent entièrement différent.

Que l'on examine les productions d'un graveur, même des plus habiles, gravées d'après des tableaux de divérses

écoles, et l'on reconnaît presque constamment, dans ces diverses estampes, le même caractère, le même style, la même manière. L'artiste a reproduit les œuvres d'artistes d'autres écoles que la sienne, et il a donné à ces reproductions une partie du style qui est particulier à sa propre école. Il a mis dans son œuvre-copie ce qu'il a de goût, d'expression, autrement sentis qu'ils ne le sont dans l'œuvre original. Le graveur français a francisé les tableaux des peintres italiens; le graveur italien a italianisé les tableaux des peintres français ou allemands.

Si l'on fait le même examen dans un ordre inverse, pour ainsi dire, on arrive aux mêmes résultats. Si l'on place ensemble les estampes de plusieurs graveurs de diverses écoles gravées d'après le même tableau, on y trouve plutôt le style, le caractère de chacune de ces écoles, que ceux du tableau original.

En faisant cette étude sur les tableaux d'un maître éminent, on reste entièrement convaincu de la vérité, de l'exactitude de ces considérations. Que l'on mette à côté les unes des autres les nombreuses estampes gravées d'après Raphaël, et même spécialement celles d'après un tableau souvent gravé de ce grand peintre, on trouve d'abord, sans doute, dans chacune de ces estampes, l'ensemble et le caractère principal du tableau, mais on y voit aussi le faire, le goût, le sentiment propre à chacune des écoles des divers graveurs.

Établissons les autres difficultés qui se présentent pour les classements d'estampes.

Beaucoup de peintres ont gravé.

Les uns ont gravé uniquement d'après leurs propres compositions. Pour ceux-là il n'y a nulle difficulté : on

les classe à leur école, à la fois comme peintres ou dessinateurs, et comme graveurs.

Mais des peintres ou dessinateurs ont gravé, et d'après leurs propres compositions, et d'après celles d'autres artistes. Dans le classement par peintres, il faudrait placer à leurs œuvres seulement leurs planches d'après leurs propres compositions, et placer celles gravées d'après d'autres peintres ou dessinateurs aux œuvres de ceux-ci. Dans le classement par graveurs, les estampes de ces artistes doivent seules faire partie de leurs œuvres, et celles gravées d'après leurs tableaux ou leurs dessins doivent être placées aux œuvres des graveurs qui les ont produites.

Ce sont là des difficultés résultant de la nature même des estampes, et dont la solution entièrement rationnelle est impossible.

L'ordre par graveurs répond mieux que tout autre à toutes ces difficultés, et des tables dressées à l'appui des œuvres de chaque graveur, et pour les productions de chaque peintre ou dessinateur, doivent fournir les moyens de tout éclaircir, de tout retrouver.

Ces considérations pourraient être beaucoup plus et sans doute aussi beaucoup mieux développées : mais le but de cet ouvrage ne comporte pas plus d'étendue ; car ces digressions ne sont pas ici de première importance. D'autres observations, puisées dans l'art lui-même, viendraient à l'appui de cette idée fondamentale.

Mais ce qui doit dominer dans cette question de la classification d'une collection d'estampes, c'est qu'il s'agit ici de l'art de la gravure, d'artistes graveurs, d'estampes, et que de là résultent bien des motifs pour

baser les classements d'après la nature même de ces productions d'un art bien distinct.

Disons aussi que les difficultés pratiques viennent ajouter de nouveaux inconvénients au système du classement par peintres ou dessinateurs. Lorsque de nombreuses réunions d'estampes sont classées par œuvres de graveur, chacun de ces œuvres peut former un recueil séparé, achevé, disposé tel qu'il devra toujours rester, même dans quelque état qu'il soit quant à la quantité des pièces. On connaît le nombre d'estampes que chaque graveur a produites, très-exactement pour ceux qui sont célèbres, et très-approximativement pour les autres : on peut donc disposer l'arrangement d'un œuvre de graveur, le collage de ses productions sur des feuilles de papier d'égale grandeur, même dans un volume relié, en laissant vides les places nécessaires pour les pièces manquantes, et qui pourront se présenter par la suite.

Ainsi, avec ce système, l'œuvre de chaque graveur forme un tout arrêté, connu, classé, collé dans un portefeuille ou un volume, de manière qu'aucun changement ne devra y être fait, sauf de rares exceptions, et que les insertions de pièces nouvellement acquises viendront s'y placer naturellement. Ce système est précis, clair, sans embarras ni exceptions; il a l'avantage de l'unité.

Mais avec le système des œuvres de peintres, rien n'est jamais arrêté, fini, complet, ou du moins complet sauf des adjonctions prévues d'avance. Tous ces œuvres, en portefeuilles ou en volumes, sont continuellement en travail de classement, de déplacement, d'augmentations imprévues. Un œuvre de Raphaël, d'Albrect Du-

rer, de Rembrandt, du Poussin et de tant d'autres peintres, doit être toujours en remaniement pour des augmentations, car on grave continuellement d'après les productions de ces artistes.

Après avoir admis en principe le classement par œuvres de graveurs, rien n'empêche d'ailleurs que, dans une grande collection publique, on ne forme des recueils supplémentaires d'œuvres de peintres pour le besoin des artistes qui veulent les étudier spécialement. Ces recueils peuvent être composés d'estampes doubles et d'épreuves ordinaires, pièces suffisantes pour les études dont les artistes désirent s'occuper sur les travaux de quelques peintres.

Il est nécessaire de mentionner ici l'intérêt et même l'importance qui existe de la possession, pour les estampes ayant un mérite sous le rapport de l'art, des différents états des pièces. On nomme ainsi les épreuves tirées successivement avant ou après tels ou tels travaux de la planche. Ces états constatent l'antériorité des épreuves. Il est évident que les épreuves ont d'autant plus d'intérêt et de valeur suivant qu'elles sont de tirages plus rapprochés du premier. Une grande collection doit réunir le plus possible de ces états d'une pièce, et ils doivent être classés ensemble. Cette considération vient à l'appui de tout ce qui précède, car ces divers états appartiennent nécessairement aux œuvres des graveurs.

Maintenant il faut établir la méthode du classement des œuvres des graveurs entre eux. Ils doivent d'abord être divisés en cinq parties : les cinq écoles italienne, allemande, des Pays-Bas, française, anglaise, ainsi que cela a été généralement admis. Dans chaque école, la série doit être classée chronologiquement; la date de

la naissance de l'artiste doit fixer sa place dans la série. On pourrait adopter un ordre plus rationnel sans doute, mais trop compliqué peut-être : ce serait de placer chaque graveur à l'année moyenne de sa vie, à partir de l'âge de vingt ans jusqu'à sa mort. Ainsi un artiste né en 1610, mort en 1660, serait placé à l'année 1635, époque du milieu de sa carrière artistique. Cela serait plus rationnel, en effet, mais un peu compliqué. On pourrait aussi choisir l'année de la mort. En définitive, l'année de la naissance semble devoir être adoptée de préférence.

Disons ici quelques mots de l'attribution de chaque graveur à une école. On a fixé ces attributions, en général, par le lieu de la naissance de l'artiste, et souvent aussi par les circonstances de son éducation artistique, de la nature de son talent, de sa manière, et du pays qu'il a habité le plus longtemps. Il y a rarement des difficultés à cet égard ; celles qui se présentent sont quelquefois difficiles à résoudre, ou sont résolues d'une façon un peu arbitraire. Un pays place quelquefois dans son école un graveur qui pourrait être, avec des motifs plausibles, revendiqué par une autre école. Ce sont là des discussions peu fréquentes et de peu d'importance au fond.

Dans quelques grandes collections on a établi ces classements sur d'autres bases. L'ordre alphabétique a prévalu. Cet ordre est, sans doute, par sa nature même, nécessaire dans de certaines matières, pour de certains buts. Il est indispensable pour tout ce qui est table ou de la nature des tables, pour les dictionnaires, pour apprendre la signification des mots, leur orthographe, etc. Mais il n'offre pas d'utilité pour les con-

naissances qui se rapportent à d'autres choses que des mots. Classer les œuvres, les noms des graveurs par ordre alphabétique, n'offre qu'une utilité de pratique, que l'on pourrait satisfaire par des tables ; mais cet ordre écarte le but d'instruction à puiser dans la nature même du classement de ces œuvres, de ces noms.

Dans l'ordre de naissance des artistes, ou historique de chaque école, Marc-Antoine Raimondi, par exemple, se trouve placé entre Ugo da Carpi et Augustin Vénitien. Ce rapprochement naturel porte les idées vers des notions exactes, intéressantes, classe les choses et les faits dans leur ordre naturel.

Si l'on suit l'ordre alphabétique, Marc-Antoine Raimondi peut se trouver placé entre un graveur Raimond qui aurait gravé en France des oiseaux et des coquilles, et un Raimondini qui aurait gravé à Londres des mécaniques et des objets chinois.

Le classement par ordre alphabétique présente encore d'autres difficultés.

Plusieurs graveurs ne sont connus que par les lettres initiales de leurs noms. On peut les classer à la place de la première de ces initiales. Il en est de même d'autres graveurs qui n'ont signé leurs estampes que par des monogrammes dont on ne connaît pas la signification. On peut aussi classer ces artistes à l'une des lettres de leur monogramme, de préférence la première dans l'ordre de l'alphabet.

Mais quelques graveurs dont les noms ne sont pas connus ont marqué leurs œuvres d'une date. Citons seulement le maître de quatorze cent soixante-six. Le placera-t-on à la lettre Q? D'autres, également inconnus, se sont servis de marques figurées : mentionnons

le maître au caducée (François Babylone — J. de Barbary?). Il faudrait donc le placer à la lettre C.

Des estampes évidemment du même artiste ne portent point d'indications d'aucune nature. Enfin, il y a un très-grand nombre d'estampes diverses dont les auteurs sont entièrement inconnus.

L'ordre alphabétique nécessiterait pour ces diverses catégories de pièces des classes supplémentaires qui altèrent le principe d'unité que doit avoir tout bon système de classement.

Ces considérations paraissent devoir faire renoncer au classement par ordre alphabétique.

Après avoir ainsi réglé le classement des estampes ayant un mérite réel sous le rapport de l'art, il reste à régler l'arrangement de toutes les autres estampes, en les considérant sous le rapport de ce qu'elles représentent. Ici, l'on doit prendre pour base les divers genres d'utilité que l'on peut retirer des recueils formés dans tels ou tels buts. En première ligne se placent les recueils de faits historiques, de portraits, de topographie, puis ceux de pièces relatives aux sciences, aux arts, aux métiers, etc., etc. Ces divers recueils doivent être formés, en tenant compte de diverses circonstances particulières; le nombre des pièces que l'on possède y entre pour beaucoup. Des considérations locales peuvent aussi influer sur les dispositions de ces sortes de recueils. Ainsi, par exemple, dans une ville de manufactures d'étoffes, il est à propos de former des collections d'ornements qui puissent être consultés avec utilité par les fabricants, etc., etc.

La classification de ces recueils si divers doit être disposée, dans l'ordre chronologique ou topographique,

ou successif, ou scientifique, ou analytique, suivant la nature des objets représentés.

Rappelons encore ici, relativement aux recueils historiques, qu'ils ne doivent être composés que de pièces ayant une valeur historique réelle, représentant des monuments du temps; cela a été développé précédemment. Les compositions relatives à l'histoire, faites postérieurement aux faits ou aux choses représentés, doivent être classées ailleurs.

Parlons enfin des recueils de portraits. C'est la partie des collections pour laquelle il y a le plus de diversité dans les méthodes de classements adoptés, et, en réalité, c'est celle qui offre le plus de difficultés pratiques.

Sans doute, une collection peu nombreuse peut être classée facilement, d'autant plus qu'elle se compose ordinairement d'un petit nombre de séries diverses. Mais une collection très-nombreuse offre des questions difficiles à résoudre d'une façon entièrement satisfaisante.

D'abord, il faut fixer le point de savoir si les portraits seront divisés par pays divers ou confondus dans un ensemble général.

Dans un cas comme dans l'autre, il faut choisir entre l'ordre par états ou l'ordre alphabétique.

L'ordre historique et chronologique ne pourrait être admis que pour les personnages ayant le caractère historique. Dans ce cas, les personnages devraient être placés, de préférence à tout autre mode, à la date de leur mort.

En examinant ces divers modes, on trouve les objections suivantes.

La division par pays demande une quantité de séries diverses d'importance entièrement inégale.

L'ordre par états offre des difficultés de détails difficiles à aplanir, par la raison que beaucoup de personnages ont eu divers états, et que beaucoup d'autres n'en ont eu aucun.

L'ordre historique n'est applicable qu'à un nombre de portraits restreint en comparaison de celui des portraits existants.

Il reste donc le classement par ensemble général, dans l'ordre alphabétique. Suivant ce système, tout se trouve facilement. Il y a seulement à poser des règles fixes pour les diverses circonstances relatives aux personnages. Il faut donc déterminer d'une manière uniforme comment seront indiqués les noms des souverains et princes, à quels noms seront placés les personnages qui en ont eu divers, ou seront classées les pièces représentant deux portraits ou davantage.

C'est ce système qui me paraît le meilleur.

Indiquons ici brièvement que l'on a établi, dans ces derniers temps, des systèmes de reliure des volumes contenant les estampes ; ces volumes sont à dos disposés de façon que l'on peut y insérer successivement des feuilles nouvelles.

Toutes les parties des collections d'estampes consistant en volumes de pièces publiées collectivement, ou en œuvres d'artistes rangés et collés dans des livres de papier blanc, rentrent, sous le rapport des catalogues, dans les mêmes conditions que les livres. Ces ouvrages ou recueils doivent être rangés et catalogués ainsi qu'il a été indiqué pour les bibliothèques, et tous les détails

relatifs aux arrangements matériels et à l'administration de celles-ci leur sont communs.

Il faut seulement faire observer que, pour les estampes, il est de beaucoup préférable que les recueils et portefeuilles soient placés à plat dans les armoires.

Les collections de dessins n'offrent pas, pour leur arrangement, de complications qui exigent des observations particulières. Ce qui a été dit pour les estampes leur est applicable ; ils sont beaucoup moins nombreux que les productions de la gravure et ne nécessitent pas des classifications aussi compliquées.

La même observation doit être faite pour les cartes et plans ; la classification en ordre géographique satisfait à toutes les nécessités de ces collections.

Il serait inutile d'entrer ici dans des détails sur les arrangements des collections privées. Ce qui a été exposé précédemment à cet égard en divers passages de ce chapitre et ailleurs suffit entièrement.

J'ai cru devoir entrer dans tous ces détails sur les établissements où sont conservés les monuments de toute nature, et principalement les livres et les estampes. J'espère que l'on pensera que je n'ai été porté à établir ces discussions que par le désir de voir adopter successivement les méthodes et les moyens les plus convenables pour les arrangements et la conservation de tant de richesses littéraires et artistiques. Ces discussions d'ailleurs rentrent entièrement dans le but et la nature de cet ouvrage.

Employés des Musées et Bibliothèques.

Pour terminer ces observations sur ce qui concerne les arrangements des musées et surtout des bibliothèques, il serait à propos de donner des détails sur les employés attachés à ces dépôts artistiques et littéraires. Cette matière est difficile à traiter, parce qu'il s'y peut introduire des questions de personnes, à éviter dans tout livre de la nature de celui-ci. Je me bornerai donc à indiquer les points principaux qui devaient servir de guides dans ce qui se rapporte à cette partie de la direction de ces établissements.

Il est de toute évidence que les choix à faire des personnes que l'on admet dans les emplois de l'administration publique sont une partie importante des affaires gouvernementales. Ce n'est pas ici le lieu d'exposer comment ces choix sont faits, quelles précautions on prend pour les rendre convenables, à quels examens les aspirants sont astreints. On peut dire en général que ces natures de capacités peuvent être facilement appréciées, et que la grande majorité des hommes peuvent être admis dans ces sortes de services, en remplissant des conditions plus ou moins accessibles. Il faut ajouter que la grande quantité des emplois publics et leur variété permettent d'affecter à telle ou telle branche les individus suivant ce dont ils sont capables.

Mais ces considérations acquièrent beaucoup plus de force et d'importance lorsqu'il s'agit de les appliquer aux hommes que l'on admet dans l'administration des dépôts littéraires et artistiques. Il faut trouver dans ces hommes non-seulement ces capacités générales qui

viennent d'être indiquées, mais des connaissances positives qui se rencontrent dans peu de personnes. Il est indispensable que les jeunes gens qui se destinent à cette carrière aient acquis des connaissances littéraires ou artistiques qui manquent à la presque totalité de la jeunesse.

Ici il est à propos de réfuter quelques idées très-erronées, admises assez généralement sur le genre d'instruction nécessaire dans les hommes chargés de l'administration des bibliothèques. On pense qu'il suffit pour cela d'être ce que l'on appelle homme de lettres, d'avoir produit quelques écrits, même des romans, des comédies, des articles de journaux, pour connaître les livres et être capable des travaux qu'exige une grande bibliothèque. C'est une grave erreur. La bibliographie est une science qui, comme les autres, plus que d'autres, veut des études longues et ardues, qui sont liées à toutes les branches des connaissances humaines, et qui demandent des qualités spéciales de goût, d'étude et de mémoire qui se rencontrent rarement.

Il faut dire encore que les travaux auxquels doivent se livrer les bibliothécaires ne peuvent être accomplis que par des hommes qui aiment les livres, qui ont vécu avec eux et qui ont identifié pour ainsi dire leur existence avec ces archives de l'intelligence humaine.

Une considération importante pourra faire ressortir pleinement la différence qui doit exister quant à l'ensemble des motifs qui déterminent les choix de ces deux natures de fonctionnaires. Les employés dans les administrations publiques sont dans chaque partie plus ou moins nombreux; ils sont soumis à une hiérarchie et à des surveillances de diverses natures. Ceux d'entre

eux qui sont comptables de deniers publics sont obligés à donner des cautionnements. Les employés des musées et des bibliothèques n'ont presque aucune de ces obligations, et l'on ne demande aucune garantie d'aucun genre à un homme admis dans un dépôt artistique ou scientifique, où il a à son entière disposition des objets plus ou moins précieux, valant souvent des sommes très-considérables, et dans lesquels on pourra un jour ou l'autre reconnaître des dégâts, des disparitions, sans qu'il soit possible de savoir quand et par le fait de qui cela a eu lieu.

Ces réflexions sur l'aptitude des hommes destinés à prendre part à l'administration des bibliothèques étant indiquées, il faut passer à celles qui se rapportent aux positions dans lesquelles ils se trouvent placés.

Les employés des bibliothèques et autres dépôts littéraires ne sont pas régis par des règlements entièrement convenables à leurs positions, à la carrière qu'ils ont embrassée. Les places sont peu nombreuses, les avancements rares, et les positions où l'on peut espérer d'arriver, où l'on devrait être certain d'arriver, le sont davantage. Les postes secondaires et inférieurs sont rétribués en général d'une façon très-modeste. Quant aux places supérieures, en admettant que le taux actuel des traitements soit suffisant, ce n'est qu'un but bien limité pour des fonctions qui demandent des travaux si longs, si difficiles, si assidus, et qui entraînent de sérieuses responsabilités. Il faut penser d'ailleurs que bien peu y parviennent.

Mais au moins, si dans une carrière si peu favorisée, si restreinte, chacun avançait successivement à son tour, tous seraient satisfaits d'une position qui leur of-

frirait des chances successives d'amélioration. Il n'en est pas toujours ainsi. On voit souvent, dans les établissements consacrés aux lettres et aux arts, lorsque vient à vaquer un emploi supérieur, qu'il n'est pas donné à un des employés qui ont vieilli dans cet établissement et qui y auraient réellement droit. On nomme à cet emploi un homme étranger à ce dépôt littéraire ou artistique, et souvent à tout autre établissement de la même nature. S'il existe dans cette administration douze employés, on leur fait tort à tous et on leur donne un chef qui ordinairement n'entend que peu ou rien au dépôt qui lui est confié.

Parmi les dispositions qui règlent la position des employés publics, il en est une qui doit être mentionnée. Il s'agit du cumul de deux emplois ou même davantage. Ce n'est pas ici le lieu de rappeler les dispositions légales en vertu desquelles ce système est admis, ni quels en sont les résultats pour l'administration des affaires publiques. Mais il est à propos de constater les résultats de ce système quant aux employés des collections publiques et spécialement des bibliothèques.

Il est facile de concevoir que, dans ces établissements plus qu'ailleurs, le service public ne peut être convenablement rempli que par des fonctionnaires qui sont toujours à leur poste, puisqu'ils ont à fournir continuellement aux travailleurs des renseignements et les matériaux de leurs études.

Ces accumulations de traitement et d'autres avantages dans quelques fonctionnaires chargés de la conservation des collections publiques, lorsqu'elles ont lieu, présentent évidemment le grand désavantage de

limiter le nombre des positions assurées, quoique modestes, qui pourraient être données aux jeunes gens qui se destinent à la carrière scientifique. Ces jeunes hommes mériteraient d'autant mieux que de telles positions leur fussent assurées dès les premiers temps de leur carrière, que cette voie ne peut être jamais que celle d'une existence peu brillante et le fruit de dispositions et de convictions qui sont méritantes.

Plusieurs des hommes qui occupent des emplois dans les collections et dans les bibliothèques sont membres de l'Institut. Ce corps savant est même en grande partie composé de conservateurs, de professeurs et d'hommes ayant des fonctions publiques. Mais il faut se hâter de dire que cette position, que l'on peut nommer très-élevée, à tant de titres, doit très-certainement pouvoir être cumulée avec toute autre fonction. Elle est principalement la consécration et la récompense d'un mérite éminent ; d'ailleurs elle ne comporte pas en général des travaux strictement obligatoires, et ses émoluments consistent en jetons de présence.

Le système du cumul des emplois et pensions dans les fonctions littéraires a été l'objet de fréquentes réclamations, même dans les assemblées législatives. Au mois de décembre 1830, il fut fait sur ce sujet une proposition de loi à la Chambre des députés. Les détails qui furent exposés dans cette discussion sont curieux. Un projet de loi fut discuté et adopté le 21 mars 1831. Il ne fut pas accueilli par la Chambre des pairs, et, depuis lors, il n'a pas été question de réformes de cette nature.

On peut éviter de présenter des observations relati-

vement à des délibérations des assemblées législatives. Mais les arguments invoqués dans les chambres à cette époque pour la non-adoption de semblables réformes furent développés dans une brochure publiée alors, par un auteur anonyme, mais qui paraît avoir été fort au fait de tout ce qui est relatif à ces questions du cumul dans les emplois littéraires, des musées et des bibliothèques[1].

Cet auteur établit la position des hommes occupant des emplois littéraires comparativement à celle des fonctionnaires qui sont dans d'autres carrières, les limites modestes de leur avenir, le peu de ressources pécuniaires que la publication des ouvrages sérieux offre à leurs auteurs. Il cherche à faire ressortir les avantages que le cumul offre quant à l'existence des hommes livrés à l'étude et à la réunion dans les mêmes personnes de la conservation des monuments avec leur enseignement. Ces détails sont exacts, sans pourtant qu'il en résulte la nécessité du cumul.

Mais cet auteur met entièrement de côté les intérêts de l'ensemble des employés qui devraient participer à une répartition égale des emplois. Si ceux-ci ne sont pas assez rétribués, il serait juste et même indispensable d'élever le taux des traitements.

L'écrivain de cette brochure ne tient pas assez compte non plus des droits du public, et insiste trop vers les doctrines qui établissent que les individus isolés doivent être lésés par l'avantage des individus réunis, que l'homme doit être en tout sacrifié à la société.

1. Observations sur le cumul des emplois littéraires. Sans nom d'auteur. Paris, Amb. Firmin Didot, 1830, in-8.

Quant à des faits positifs de cumul des emplois littéraires, l'auteur de cette brochure n'en indique aucun, sans doute pour ne pas citer des noms propres. Mais il expose que le cumul de ces fonctions a lieu dans les pays étrangers, et il indique les noms de dix savants de l'Allemagne et du Nord, en donnant l'état de leurs emplois et des sommes qu'ils recevaient.

Il est plus que probable que ces indications sont entièrement inexactes, si l'on en juge par l'une d'elles qui est à ma parfaite connaissance.

On lit dans cet opuscule, qu'en Bavière, M. Feuerbach, jurisconsulte, est 1° professeur de droit criminel, 2° conseiller d'État, 3° membre du tribunal de cassation, etc., etc., et qu'il réunit plus de trente mille francs de ses différentes places.

Voici la vérité :

M. Feuerbach n'a pas été membre du tribunal de cassation; il n'existe pas en Bavière de tribunal de cassation. Il a été professeur de droit, référendaire au ministère de la justice, conseiller intime, conseiller d'État, second puis premier président d'une cour d'appel de cercle ou province. Il recevait en tout, suivant les prescriptions légales en Bavière, le traitement de celui de ses emplois cumulés le plus rétribué, c'est-à-dire celui de président de cour d'appel, qui est de 5000 florins, faisant au pair 10 774 fr. 41 c.

M. Paul-Anselme Feuerbach était auteur du code pénal bavarois de 1813; c'était un homme généralement estimé. Il est mort en 1833.

Je cite ces détails comme preuve de ce qui a été déjà dit relativement à l'esprit de parti, qui, basé sur des motifs d'intérêt privé, et pour appuyer des doctrines

erronées, dénature des faits et même en cite d'inexacts, et qui cherche à justifier les abus existants ou proposés par les motifs que ces mêmes abus sont pratiqués ailleurs.

Après avoir indiqué les dispositions qui donneraient aux employés des bibliothèques et autres collections littéraires et artistiques des positions équitables et d'accord avec la nature de la carrière modeste qu'ils ont embrassée, il faut mentionner une condition qui devrait leur être imposée à tous. C'est celle de ne posséder pour leur propre compte aucun objet de la nature de ceux qu'ils sont chargés de conserver et d'administrer.

Il faut enfin dire en peu de mots comment le service est fait en général dans les musées et surtout dans les bibliothèques de Paris. Ce n'est guère que dans celles-ci que le public travailleur se trouve en relation avec les employés. En parlant d'abord de toutes les bibliothèques, sauf les plus importantes, on doit reconnaître qu'elles sont dirigées avec ordre et convenance. La quantité relativement peu considérable de leurs volumes en rend l'administration facile. Le nombre limité à certains égards des lecteurs qui les fréquentent demande un service peu actif. Dans toutes ces collections règne l'ordre et le silence. On y est convenablement placé. Partout, sauf bien peu d'exceptions, on trouve des conservateurs, des employés qui remplissent leurs obligations avec le soin nécessaire.

Quant à la Bibliothèque impériale, il faut se reporter à ce qui a été exposé précédemment, admettre les difficultés inhérentes au service d'un si grand établissement, et reconnaître que les travailleurs sérieux sont

très-convenablement accueillis et, sauf sans doute dans quelques circonstances exceptionnelles, reçoivent de la part des conservateurs et de tous les employés des preuves d'une assistance souvent empressée et quelquefois utile.

Il est nécessaire d'ajouter que beaucoup d'observations sur la manière dont se font dans ce grand dépôt les communications au public ont été formulées dans quelques écrits ou verbalement énoncées. Pour les accueillir, les apprécier, et surtout pour y porter remède, s'il y a lieu, il faudrait des investigations détaillées, exactes, contradictoires, qui ne peuvent pas être indiquées ici.

CHAPITRE SEPTIÈME.

PLAN DE L'OUVRAGE.

Il est nécessaire d'exposer avec quelques détails la suite et l'enchaînement des idées qui m'ont guidé dans l'exécution de cet ouvrage et de ses diverses dispositions, afin de rendre plus faciles et plus positives les recherches à y faire.

On trouvera quelquefois dans ce chapitre des répétitions de ce qui a été dit précédemment. La nature de l'ensemble de ce travail oblige à ces redites qui se lient à diverses séries d'observations.

Le premier point à exposer pour faire juger d'une nomenclature très-nombreuse de monuments est de bien préciser quel est son but, de poser les limites dans lesquelles on a entendu la circonscrire.

Mon but a été de donner l'indication des monuments figurés relatifs à l'histoire de la France, non pas de tous, ce qui ne serait pas possible, mais de ceux qui ont été publiés, reproduits par la gravure, ou qui existent dans des collections publiques.

On a vu précédemment quels sont les caractères auxquels on reconnaît que les productions des beaux-arts peuvent prendre place parmi les monuments historiques. Il serait superflu de répéter ici ces développements; il suffit de rappeler la principale base de ces

appréciations, c'est-à-dire que les monuments doivent être contemporains des temps auxquels ils se rapportent.

Quant aux natures différentes des représentations figurées, elles sont considérées sous le point de vue historique pris dans le sens le plus étendu. Ainsi, les faits publics et privés, les scènes de mœurs, les vêtements, les armures, les ameublements, les accessoires de toutes natures, tout ce qui a rapport enfin à l'histoire de la nation française et des Français a été admis. J'ai voulu, en recherchant principalement ce qui avait trait à des faits, donner un catalogue des monuments représentant l'histoire figurée de la France pour être placée en regard de son histoire écrite, de manière à ce que ces deux modes d'instruction se prétassent, par leur réunion, un appui réciproque.

Pour éviter toute confusion, il faut ajouter ici que je n'ai pas entendu mentionner les productions des beaux-arts qui sont uniquement relatives aux sciences, aux objets naturels, aux arts, à tout ce dont il peut être tracé des représentations. J'ai voulu seulement donner la nomenclature des monuments figurés relatifs à l'histoire elle-même, considérée dans sa plus large acception. Ainsi, je n'ai pas admis des représentations de monuments d'architecture, de vues de topographie, à moins qu'il ne s'y trouve des parties ayant un but, un intérêt historique. Il faut répéter ici ce que j'ai déjà dit ; mon but n'est pas l'histoire des beaux-arts, mais l'histoire de la France et des Français par les monuments des beaux-arts.

Cette base principale posée, la première question qui se présente à résoudre est celle de déterminer ce qu'est la France, et dans quelles limites il convient de la fixer.

Longtemps divisée en provinces qui avaient peu de véritables connexions entre elles, successivement réunies ou séparées ; formée en partie de grands fiefs qui relevaient de la couronne sans en dépendre réellement, conquise et occupée dans des portions importantes de son territoire par les étrangers, la France a éprouvé une longue suite de vicissitudes avant de devenir ce qu'elle fut sous Henri IV et Louis XIII. Le règne suivant porta ses limites réelles à peu près au point où elles sont restées depuis. Louis XIV réunit à la couronne l'Artois, conquis en partie par son père, et l'Alsace ; il compléta l'union de la Bourgogne, qui avait été réunie à la France par Louis XI, et prépara la réunion de la Lorraine, qui eut lieu sous son successeur.

C'est donc à la France de Louis XIV, telle qu'elle a existé depuis ce règne jusqu'à 1792, sauf de légères variations, que j'ai dû fixer ses limites.

Postérieurement, sous le gouvernement républicain, la France acquit le Piémont et les contrées qui s'étendaient jusqu'au Rhin. Elle augmenta, sous l'Empire, son territoire dans des proportions très-vastes en Allemagne et en Italie, puisqu'elle s'étendait depuis Hambourg jusqu'aux frontières du royaume de Naples. Cette extension ne fut pas de longue durée, et les événements de 1814 nous firent perdre les départements de la rive gauche du Rhin et ceux du Piémont, qui faisaient partie du territoire français antérieurement à l'Empire.

Ainsi, cet ouvrage contient l'indication des monuments historiques relatifs à la France telle qu'elle vient d'être circonscrite. Tout ce qui se rapporte à ces diverses parties de notre pays est cité, sous quelque do-

mination qu'elles aient été constituées. Les monuments relatifs aux contrées de la France séparées du corps principal par la nature de leur organisation, de leurs rapports avec la couronne, sont mentionnés, comme, par exemple, tout ce qui se rapporte aux duchés de Bretagne, de Bourgogne, etc. Les monuments qui concernent des parties de la France conquises et occupées par des souverains étrangers, comme la Guyenne, l'Anjou, etc., sont aussi indiqués.

Lorsque des princes en possession d'une partie du territoire de la France, à titre de feudataires ou autrement, ont possédé en même temps des terres étrangères, j'ai indiqué autant que possible les monuments relatifs à des faits qui se sont passés dans ces terres étrangères. Citons entre autres les ducs de Bourgogne, qui ont possédé une grande partie des Pays-Bas.

La France ainsi circonscrite, il faut dire que beaucoup de faits qui lui sont relatifs ont eu lieu hors de ce territoire. Les guerres des Français dans les pays étrangers, les traités de paix, les actes auxquels ont pris part des Français hors de la France, les navigations, l'histoire de nos colonies, ont donné lieu à des représentations de faits divers qui se rapportent à nos Annales.

Les productions des arts exécutées en pays étrangers relatives à des événements arrivés en France, ou qui la concernent, sont admises, lorsque, bien entendu, elles sont contemporaines de ces événements. Il faut dire ici que, lorsque la gravure n'était pas encore fort répandue en France, dans la seconde moitié du XVIe siècle, un assez grand nombre d'estampes relatives à des faits historiques français ont été gravées en Allemagne

et dans les Pays-Bas. Cela a eu lieu principalement pour les troubles religieux, auxquels les luthériens d'Allemagne prenaient un vif intérêt. Sans doute, ces estampes n'offrent que peu ou point d'exactitude quant aux localités, mais elles ont un aspect plus vrai pour les vêtements, les armures et même les circonstances personnelles. Il faut les considérer aussi surtout comme monuments contemporains de faits de notre histoire, pour lesquels il n'existe que fort peu de productions d'arts français du même temps.

Les productions des arts, et principalement de la gravure, qui ont été faites à l'étranger dans un esprit d'hostilité contre la France, devaient aussi être mentionnées. Il n'est pas besoin de donner des motifs pour l'admission de ces monuments parmi tous ceux qui concernent notre histoire. Ce qu'il faut chercher en tout, c'est la vérité; et souvent on la connaît mieux lorsque l'on a entendu la voix des adversaires. C'est à l'époque du règne de Louis XIV, et contre ce roi, que la caricature a commencé à prendre une grande extension.

Il est nécessaire d'entrer ici dans quelques détails sur tout ce qui se rapporte à la classification des monuments historiques. Leur nombre, leur variété, rendent ces explications utiles.

CLASSIFICATIONS.

L'ordre chronologique est la base unique de la classification de cet ouvrage.

Les divers avantages qui résultent de cette méthode de classement des monuments en une seule série par

ordre de dates, ont été souvent indiqués précédemment.

Mais il est encore un point qui peut être traité ici, parce qu'il est principal, et surtout fort remarquable pour faire ressortir l'importance de l'étude des monuments figurés des temps passés. Il vient à l'appui de l'ensemble de ce qui a été dit déjà; il en est le complément.

Les observations qui vont suivre s'appliquent particulièrement aux temps modernes, et surtout aux productions si multipliées de la gravure.

Parmi les enseignements de l'histoire, on cite quelquefois ceux qui résultent du simple énoncé des faits, comme étant plus positifs que s'ils étaient appuyés de développements oratoires.

On parle de la force d'une seule parole dont la portée est grande, de l'importance des faits matériels; on vante l'éloquence des chiffres.

Les monuments historiques ont aussi leur éloquence, très-grande lorsqu'on sait les interroger.

Les notions que l'on peut recueillir dans cet examen résultent de la manière dont les productions artistiques relatives à l'histoire ont été exécutées, des lieux où elles ont été produites, et enfin de leur nombre.

Ces productions représentent quelquefois les événements sous des aspects qui font connaître leur caractère avec une vérité que des récits n'atteindraient pas.

Les considérations relatives aux lieux où les productions historiques ont paru ont une importance très-significative. Si elles ont été exécutées dans les pays où les événements représentés se sont passés, elles font connaître l'opinion publique sur ces événements.

Si le nombre de ces représentations est grand, ce nombre même fait juger de l'impression causée par les faits représentés. Lorsqu'une grande quantité de productions de ce genre offrent des séries d'événements successifs, il est évident que ces époques ont impressionné vivement l'opinion publique.

Lorsque des représentations d'événements importants ayant eu lieu dans un pays sont exécutées dans d'autres pays, elles indiquent les impressions que ces faits ont produites au dehors, favorables ou hostiles.

Mais lorsque des événements très-remarquables n'ont pas été retracés dans des productions des beaux-arts, de la gravure surtout, dans les pays où ils ont eu lieu, il devient évident qu'il y a matière à réflexions et à examen, et que l'on peut trouver en cela des éléments pour déterminer l'état de l'opinion publique sur ces événements, ou bien pour leur donner leur caractère réel.

Et si, pour des faits de cette nature, des produits de la gravure paraissent au dehors avec une tendance hostile, les appréciations deviennent plus caractérisées.

Ces considérations donnent aux monuments historiques une valeur plus importante, un intérêt plus grand qu'on ne le pense ordinairement. En les étudiant sous ce point de vue, ne peut-on pas penser qu'ils ont quelquefois une portée aussi grande que les textes écrits?

Pour des faits importants accomplis, le silence des écrivains est une faute; le silence des monuments est un enseignement.

Sans aucun doute, ces considérations ne sont pas absolues, et des circonstances diverses en atténuent la

conclusion. Mais, pour beaucoup d'événements mémorables, elles peuvent être classées parmi les éléments qui servent à établir les convictions sur l'histoire des temps passés.

Rappelons ici en peu de mots les faits principaux qui sont relatifs à la fixation des temps, et conséquemment à la chronologie.

Jusqu'en l'année 1567, l'année commençait le jour de Pâques. Il fut alors fixé que le commencement de l'année serait au premier jour de janvier. Ainsi un fait ayant eu lieu du 1er janvier au jour de Pâques de l'année 1568, par exemple, suivant l'ancienne manière de compter, se trouve être de l'année 1569 suivant la nouvelle manière admise depuis.

On conçoit que, pendant un certain nombre d'années, et jusqu'à ce que cette nouvelle méthode ait été généralement adoptée, il y ait eu bien des différences dans les dates fixées pour les événements, relativement à cet intervalle du 1er janvier au jour de Pâques. Il était inévitable qu'il ne se glissât pas des erreurs dans quelques dates de cette nature à cette époque de transition, et les ouvrages anciens et modernes en contiennent d'assez nombreuses.

L'ancien calendrier de l'Église, ou julien, successivement modifié, a servi à régler les temps jusqu'au XVIe siècle. Sans entrer dans des détails qui seraient trop étendus, mentionnons seulement que ce calendrier, en faisant chaque quatrième année bissextile, avait fait l'année trop longue de 11 minutes 15 secondes. Il résulta de cette erreur que dans la dernière règle de ce calendrier, et pendant l'espace de douze cent cinquante-sept ans, à l'époque de l'année 1582,

la précession de l'équinoxe était de onze jours. Ce défaut du calendrier avait été constamment signalé, et l'on s'était à diverses époques occupé d'y remédier. Enfin, le pape Grégoire XIII décida cette réforme, d'après les avis des corps savants de la catholicité, et il la présenta à l'acceptation de tous les souverains. Il fixa que cette réforme commencerait dans l'année 1582, de laquelle on retrancha dix jours, en comptant, après le 4 octobre, du 15 au lieu du 5. La rectification des fractions, pour l'avenir, et dans les siècles suivants, était réglée par l'intercalation d'une année bissextile tous les quatre ans, et par sa suppression et son rétablissement à diverses époques. Quoique ce système ne soit pas d'une exactitude entière, il est cependant tel que, dans l'état actuel, il faudrait quarante siècles pour éloigner d'un jour le commencement, l'origine réelle de l'année moyenne.

Tel fut l'établissement du nouveau calendrier dit grégorien. Il fut adopté en France par un édit de Henri III du 3 novembre 1582, qui ordonna que le retranchement des dix jours aurait lieu depuis le 10 jusqu'au 19 décembre 1582. Le 10 fut compté 20. Ce calendrier a été successivement adopté par toutes les nations de l'Europe, avec plus ou moins de difficultés et de légères modifications causées par des motifs religieux. La Russie et quelques parties de la Suède sont aujourd'hui les seules contrées européennes où le calendrier grégorien ne soit pas suivi. La différence entre les dates est maintenant pour ces contrées de douze jours de retard sur les dates des autres contrées [1].

1. Voir l'Art de vérifier les dates. — De Wailly, Éléments de paléographie.

La chronologie a été nommée le flambeau de l'histoire. Cette qualification est exacte, car, sans un ordre suivant lequel les faits viennent se ranger successivement, sans un système simple et complet de classement, les récits des événements n'offriraient qu'un vaste dédale, et ne produiraient dans la mémoire que confusion et chaos.

Mais, à de certaines époques de l'histoire, l'ordre chronologique présente de nombreuses difficultés pour être fixé avec une entière certitude. Dans les premiers temps de l'histoire de notre pays particulièrement, il est fréquemment difficile d'assigner aux faits des dates certaines ou à peu près certaines. En remontant à l'origine, on a contesté même l'existence des quatre premiers rois, ou des personnages auxquels ce nom a été donné, pour ne commencer la série de nos souverains qu'à Clovis Ier. Plus tard, sous les rois de la première et de la seconde race, un grand nombre de faits n'ont pas de dates bien positives.

Des causes diverses, et principalement l'absence de chroniques et de documents écrits et certains, ont amené ces nombreuses incertitudes. Pendant longtemps, le commencement de l'ère chrétienne n'avait pas même été exactement fixé dans son rapport avec la naissance de Jésus-Christ.

Un grand nombre de savants se sont occupés d'établir les bases de la chronologie de ces premiers temps de la monarchie française et de fixer les dates des principaux événements, surtout celle de la mort des rois. Les diversités de leurs opinions sont quelquefois grandes. On peut voir dans la Bibliothèque historique de la France du P. Lelong un tableau des dates de la

mort des rois, dans lequel, pour la première race, se trouvent les fixations données par onze auteurs différents[1].

Le système qui a été le plus généralement suivi est celui de Dom Martin Bouquet, qui était basé sur celui donné précédemment par l'abbé de Longuerue, et qui a été adopté par les auteurs de l'Art de vérifier les dates.

C'est ce système que j'ai suivi autant que possible et pour les monuments auxquels il pouvait s'appliquer.

Il faut, au reste, dire ici que ces difficultés chronologiques des premiers temps de l'histoire de la France n'ont que peu d'importance sous le rapport monumental, attendu le petit nombre relatif des monuments de ces temps auxquels une date précise doit être donnée.

Suivant la base de l'ordre chronologique, chaque monument est placé à la date à laquelle il se rapporte, en un article séparé. Il est désigné lui-même, lorsqu'il n'a pas été reproduit par la gravure. Lorsqu'il a été gravé, l'estampe ou les estampes qui l'ont reproduit sont indiquées. Il en est de même pour chaque série de monuments devant être indiqués ensemble.

Il existe des séries de monuments, principalement dans les productions de la gravure, qui se rapportent à une suite de faits plus ou moins rapprochés. Lorsque ces faits sont continus, sans interruption, comme une fête qui dure plusieurs jours de suite, j'ai placé ces séries au premier jour dans lequel ces faits ont commencé. Lorsqu'au contraire une série, un recueil contient des représentations de faits qui ont eu lieu à

[1]. Édition de Fevret de Fontette, t. II, p. vIII.

diverses époques plus ou moins éloignées, j'ai placé à la date du premier de ces faits ce qui y a rapport, avec les généralités concernant ce recueil, cette série; chacun des autres faits est placé à sa date, avec renvoi au premier article.

Lorsqu'un monument se rapporte à des événements de diverses époques, il est placé à la date du dernier de ces événements, à moins qu'un fait principal ne soit le but de cette production.

Si un monument est relatif à divers faits de la même année, il est classé à la fin de cette année.

Enfin, lorsqu'un monument ou une série de monuments n'a pu recevoir qu'une date incertaine, l'article est marqué à la colonne des dates du signe de l'incertitude (?).

La fixation des époques précises auxquelles se rapportent les monuments est souvent difficile à établir, soit par suite de l'impossibilité réelle de fixer ces dates, soit par le peu d'importance de ces monuments en eux-mêmes, soit aussi par leur grand nombre. De là est venue la nécessité de désigner la date de beaucoup de monuments isolés ou réunis, par celle du règne, ou même du siècle auquel ils se rapportent. Ces appréciations sont indispensables dans l'incertitude d'époques plus précises, et sont satisfaisantes jusqu'à un certain point pour les considérations générales sur l'art ou sur l'histoire figurée.

Mais il faut cependant faire observer ici que certaines désignations de siècles ou de règnes sont bien vagues, et que ce n'est que faute de pouvoir mieux faire que l'on doit s'en contenter. Citons par exemple le règne de Louis XIV. Ce règne a duré soixante et douze ans, et

pendant ce temps, les vêtements, les ameublements, les usages ont subi de nombreux changements.

Il faut préciser ici la différence qui existe entre les travaux sur l'archéologie figurée en général et ceux qui ont pour but la publication de nomenclatures nombreuses. Un auteur qui cherche à établir des systèmes, des considérations sur les beaux-arts, leur marche, leur situation à telles ou telles époques, dans une période, choisit ses autorités comme il le croit convenable. Il donne à l'appui de ses raisonnements les monuments qu'il croit devoir les appuyer, et peut ne pas citer ceux qui ne lui offriraient pas des arguments positifs. Mais un auteur qui veut publier des nomenclatures nombreuses de monuments en les classant dans l'ordre chronologique, ne peut pas mettre en oubli des objets, parce qu'il n'en peut pas trouver la date précise. Il lui faut donc prendre le parti de classer à de certaines époques, à un règne, et même à la fin d'un siècle, ces productions des arts de dates douteuses. Ces nécessités ont été déjà indiquées précédemment, et elles se présentent principalement pour les manuscrits à miniatures.

J'ai cherché pour ces appréciations à rester le plus possible dans le vrai.

Les travaux scientifiques qui ont été publiés sur les monuments, tant sous le rapport historique que sous celui de leur exécution, sont indispensables pour la connaissance et la juste appréciation de ces productions des beaux-arts : aussi doit-on toujours les étudier avec l'aide des textes qui les ont expliqués. Cela s'applique principalement aux premiers siècles. Presque tous ces monuments de ces temps, dont le plus grand

nombre n'existe plus, ne sont connus que par les ouvrages qui les ont décrits, expliqués et représentés dans des planches. En décrivant ces planches et en indiquant les ouvrages dont elles sont tirées, j'ai indiqué, par le fait, les textes qui s'y rapportent.

Quant aux diversités d'opinions de quelques auteurs sur les attributions de certains monuments et leurs dates, il est facile de concevoir que, dans un livre de la nature de celui-ci, j'ai dû suivre l'opinion qui m'a paru la mieux fondée, sans pouvoir entrer dans des développements. J'ai mentionné ces diversités d'attributions, lorsque cela était indispensable, et l'indication des ouvrages où ces discussions se trouvent rend faciles les examens nécessaires à ceux qui voudraient les faire.

Quelques recueils de planches de monuments sont sans texte; mais cela est rare, et ces recueils n'ont donné que des monuments publiés dans d'autres livres.

La citation d'une partie d'un monument ou d'une suite de monuments est quelquefois la seule indication que l'on puisse en donner, attendu que le surplus n'a pas été gravé, et ne subsiste probablement plus.

Les détails relatifs à la numismatique, tant pour les classifications que pour les descriptions, sont placés ci-après.

Il en est de même pour ce qui se rapporte aux manuscrits à miniatures.

Les estampes gravées d'après des compositions qui leur sont propres, et étant conséquemment des monuments, sont placées à leur date, soit que ce soient des pièces isolées, soit qu'elles forment des suites.

Les estampes représentant ou étant elles-mêmes des

monuments, qui font partie de livres imprimés, sont indiquées aux dates de ces monuments dans deux formes différentes. Lorsqu'un ouvrage contient un nombre plus ou moins grand de planches, chacune est portée à sa date, avec l'indication abrégée du titre du livre, qui est porté en entier dans la table des auteurs. Lorsqu'un ouvrage ne contient qu'une planche ou des planches représentant un seul monument ou une série non divisée de monuments, le titre de cet ouvrage est d'abord donné; vient ensuite la désignation de l'estampe ou de cette série d'estampes.

Chaque monument ou série de monuments est porté en alinéa.

Les almanachs figurés sont décrits au 1er janvier de l'année à laquelle ils se rapportent. Lorsqu'ils contiennent des représentations d'événements divers ayant eu lieu dans l'année précédente, ce qui arrive très-fréquemment, il n'y a pas de renvois aux dates de ces événements pour ces parties d'almanachs. Ce détail eût été compliqué, et inutile, attendu le rapprochement des dates.

Les portraits sont une des parties les plus importantes de l'histoire figurée.

Il faut avant tout établir quelle est la nature de ceux qui doivent être considérés comme appartenant à l'histoire, quels sont les personnages auxquels on doit donner ce caractère de personnages historiques. Il y aura toujours à cet égard une grande latitude, qui ressort de la nature même de ces matières, et des points de vue différents sous lesquels on les considère. Tel personnage auquel on doit refuser toute importance historique sous l'empire des considérations générales, en

acquiert si on le considère comme s'étant distingué dans une partie des sciences, des lettres ou des arts. Il en est de même dans l'administration des états, dans le clergé, dans le militaire. Un physicien, un médecin, un avocat, un peintre, un fabricant, un chef d'administration, un maire, un colonel peuvent être des hommes fort remarquables dans leur catégorie; leurs portraits peuvent intéresser dans des recueils spéciaux, mais ce ne sont pas des personnages ayant un caractère d'intérêt général, des hommes historiques dans le sens exact.

Le personnage le plus dénué de tout intérêt, général, historique, peut tenir une place remarquable dans une série relative à la province dans laquelle il est né, à la ville où il a vécu, où il s'est fait connaître.

Mais sous le point de vue historique pris en général, on ne peut considérer comme devant figurer dans la nomenclature des monuments que les portraits des personnages ayant le caractère historique dans le sens qui vient d'être indiqué. Il est évident cependant, il faut le dire, qu'il y aura toujours bien des incertitudes, bien des différences d'opinions, sur cette attribution de personnage historique donnée ou refusée à tel ou à tel.

Après les personnages qui ont acquis une grande renommée par leurs positions, leurs actions, leurs talents, j'ai admis ceux qui dans les rangs inférieurs ont laissé d'eux des souvenirs tels, que leur histoire a été donnée dans les ouvrages biographiques. Les monuments eux-mêmes sont aussi un guide assez sûr à cet égard. Les personnages dont on a multiplié les images, surtout par la gravure, offrent par cela même la garantie d'une certaine célébrité.

J'ai cherché à me renfermer dans de justes limites

pour que cet ouvrage contînt tous les portraits qui devaient y être indiqués, d'après les idées qui viennent d'être établies.

Il faut dire ici que, pour les premiers siècles, j'ai admis bien des représentations de personnages peu ou point historiques. Mais cela était plutôt à titre d'œuvres de la sculpture de ces temps reculés, qui en offrent peu, que comme portraiture. De plus, presque tous ces monuments, pour la plupart tombeaux, ont été publiés dans des ouvrages dont j'ai dû donner tout le contenu, par les motifs qui ont été exposés, comme Montfaucon, A. Lenoir et Millin.

Tous les portraits ont été classés à la date de la mort des personnages, sauf les modifications suivantes.

Il y a des personnages qui n'ont attiré l'attention que par un seul fait, qu'à l'occasion d'un seul événement. J'ai placé leurs portraits à la date de cet événement, parce que le point important est de constater par les monuments figurés le plus grand nombre possible de faits. Ainsi classés, ces portraits se trouvent à l'appui d'événements qui peuvent mériter l'attention. Indiqués aux dates de la mort de ces personnages, ils y seraient sans intérêt, et d'ailleurs ces dates sont presque toujours inconnues.

Lorsque les portraits du mari et de la femme existent en pendant, ayant été bien positivement exécutés ainsi, je les ai placés à la date du mariage.

Si un portrait est placé seul dans un ouvrage, la citation est faite à la date de la mort du personnage représenté. Lorsqu'un ou plusieurs portraits sont placés avec ou sans autres pièces, dans un ouvrage qui, par sa nature, ne demande pas que ces diverses es-

tampes soient citées à leurs dates respectives, ces portraits se trouvent cités à la date fixée pour l'ouvrage lui-même, avec toutes les pièces qui en font partie.

Tout ce qui a été indiqué dans divers passages de cet ouvrage relativement aux livres contenant des estampes laisse peu d'observations à faire ici sur leurs classements. Je signalerai cependant, comme un fait important, les difficultés que l'on éprouve lorsqu'il s'agit de classer beaucoup de ces ouvrages dans l'ordre chronologique. Il s'agit particulièrement des éditions de la fin du xve siècle et du xvie. Un grand nombre de livres publiés dans ces premiers temps de l'imprimerie ne portent point d'indication de lieu, ni de nom d'imprimeur ou de libraire, ni de date. Le lieu et l'imprimeur peuvent souvent être reconnus d'une manière plus ou moins certaine; mais la date est la plupart du temps fort difficile à fixer d'une manière positive, à moins d'indications fournies par les textes, et qui sont peu fréquentes. On peut citer à cet égard la nombreuse série des éditions de livres de prières, heures (*horae*), qui ont été si multipliées à la fin du xve siècle et dans la première moitié du xvie. Toutes contiennent de très-nombreuses planches gravées sur bois; l'intérêt qu'offrent ces estampes au point de vue historique a été déjà indiqué. Quelques-unes de ces éditions, lorsqu'elles sont sans dates, contiennent des almanachs qui servent à déterminer les époques de leur publication. Mais d'autres offrent des difficultés plus grandes.

Les collections généalogiques, de blasons, d'armoiries, auraient pu rarement être détaillées et mentionnées à leurs dates respectives. Ces attributions eussent été arbitraires pour la plupart et sans utilité réelle. Ces

collections ont été placées chacune à la date la plus rationnelle, suivant leur nature ou les époques de leur publication.

Quant aux armoiries figurées sur les monuments que j'ai indiqués, elles se trouvent mentionnées par cela même à leurs dates. Pour tous les recueils spéciaux de blasons et d'armoiries relevées des monuments, des sceaux, des chartes, etc., je me suis borné à donner les titres de ces publications aux dates où elles ont été faites, pour celles imprimées, et à leurs époques fixes et probables pour les recueils manuscrits de cette nature.

Ce qui vient d'être dit pour les armoiries s'applique également aux croix, colliers et marques distinctives des divers ordres de chevalerie, militaires ou civils.

Il en est de même des réunions de sceaux gravés.

Les généalogies figurées sont placées à la date de la mort du dernier personnage dont elles font mention.

Après ces détails relatifs à la classification des monuments, il convient de donner aussi ceux qui se rapportent à leur description, aux formes dans lesquelles ils sont indiqués.

DESCRIPTIONS.

Tout ce qui tient à la description des monuments demande de nombreuses observations de diverses natures. Je vais chercher à les exposer avec autant de clarté que possible, et en me renfermant dans les bornes convenables.

J'ai cherché à donner les indications les plus exactes et les plus concises à la fois des monuments, de fa-

çon qu'il n'y ait pas possibilité de confusion, et que l'on puisse toujours facilement recourir aux sources, aux textes, pour tout ce qui a été publié dans les livres.

Il faut parler d'abord des productions de la sculpture; elles ne demandent pas de détails sur la manière dont elles doivent être décrites, qui est indiquée par leur nature même. Il en est à peu près de même pour les parties des beaux-arts qui sont en relation avec la sculpture.

Mais la numismatique demande plus de développements; et, relativement aux monnaies, il est nécessaire d'entrer dans quelques explications pour leurs classifications et leurs descriptions.

Les détails qui ont été exposés dans le chapitre deuxième ont précisé la nature de l'intérêt que comportent les monnaies du moyen âge sous le point de vue de l'histoire figurée. Il résulte de ces considérations que je n'ai pas dû donner aux indications des monnaies et des médailles des développements aussi étendus qu'à celles des autres monuments. Je me suis donc borné à les indiquer soit séparément, soit par année, par règne, par époque, en les réunissant suivant les publications des auteurs qui les ont commentées, et toujours de façon à fournir les moyens de pouvoir recourir à ces ouvrages. J'ai d'ailleurs mis tout le soin possible à ne rien omettre, et lorsque des monnaies ou médailles m'ont paru demander des mentions particulières, elles ont été indiquées.

Les notions qui résultent de l'étude des monnaies sous le rapport de la science numismatique en elle-même, comme tout ce qui tient aux valeurs, titre,

poids, relations comparées, noms divers, ne pouvait pas prendre place dans un travail de la nature de celui-ci; les monnaies n'y devaient être considérées que sous les rapports de l'histoire figurée.

Cependant il était important de ne pas scinder les nombreuses séries de monnaies, en se bornant à citer celles qui sont figurées, sans parler des autres. Cela eût été établir une lacune qui eût rendu moins utile l'ensemble du travail. Ces nombreuses indications de monnaies doivent servir aux numismatistes pour leurs travaux; et ne pas y comprendre les monnaies n'ayant que des légendes eût été une véritable erreur. J'ai donc compris dans mes relevés sur la numismatique toutes les pièces, tant figurées qu'à légendes seules.

On reconnaîtra facilement qu'en donnant ces nombreuses séries d'indications des monuments numismatiques, je n'ai pas pu placer dans ce travail les considérations relatives aux opinions diverses des écrivains. Il eût été impossible de faire entrer la critique dans ces relevés, d'y mentionner les divergences d'opinions sur les attributions des monnaies et leurs dates, et de décider entre ces appréciations souvent fort diverses. J'ai dû me borner à être rapporteur des opinions des autres, et à mettre à même de les juger. Cependant, pour des pièces d'un intérêt particulier et qui le demandaient, des détails de cette nature ont été donnés.

Cette observation s'applique également à quelques autres monuments de la sculpture.

Presque tous les monuments de la sculpture ont été gravés, et en basant un travail de nomenclature d'après les livres relatifs à l'archéologie figurée, on est à peu près certain d'en oublier peu. Les catalogues des

musées et collections, les descriptions des édifices et des églises complètent les bases d'un tel travail.

Mais il n'en est pas de même pour la numismatique du moyen âge. Quoiqu'un nombre considérable des monnaies de ces temps aient été gravées, il s'en faut de beaucoup que toutes l'aient été, le soient encore maintenant dans les ouvrages qui paraissent sur cette matière.

Il pourrait résulter de là qu'un ouvrage spécial sur la numismatique du moyen âge devrait contenir les indications de toutes les monnaies, soit qu'elles aient été gravées, ou simplement décrites, ou même non publiées.

Un tel travail offrirait de si grandes difficultés qu'il serait presque impossible. L'auteur qui l'entreprendrait, en lui accordant la capacité et les années indispensables, ne pourrait pas avoir à sa disposition les grandes collections publiques qui seraient les principaux éléments d'une telle œuvre. J'ai donc dû me borner aux monnaies qui ont été gravées.

Mais les indications des textes y sont jointes, et dans ceux-ci se trouvent en général les mentions des pièces connues, quoique non gravées.

Les systèmes monétaires des diverses provinces de la France fournissent des nombres considérables de monnaies. Il faut y joindre celles qui ont été frappées dans les pays qui faisaient partie du domaine de la France, et celles des grands fiefs. On peut citer la Navarre, la Flandre, le Hainault, la Lorraine, la Savoie, etc. De grands feudataires ont occupé des contrées hors de France, et il faut nommer les ducs de Bourgogne. Des princes, des seigneurs français ont possédé des royau-

mes, des principautés hors de France, fort loin de France, comme les princes de la maison d'Anjou et plusieurs croisés. Enfin des souverains étrangers ont régné sur des parties plus ou moins étendues de la France, et il faut citer ici les rois d'Angleterre.

Toutes ces souverainetés ont eu des systèmes monétaires qui sont évidemment relatifs à l'histoire de notre pays. Je me suis efforcé de donner le plus grand nombre possible d'indications des monnaies de ces catégories.

Dans toutes les indications relatives à la numismatique, j'ai employé généralement le mot de monnaie, pour éviter des confusions résultant des noms divers appliqués par les auteurs aux monnaies qu'ils ont décrites.

Pour les sceaux du moyen âge, il faut tenir compte de plusieurs des considérations qui viennent d'être exposées sur les monuments numismatiques.

Comme pour les monnaies, il est nécessaire d'entrer ici dans quelques détails ser les manuscrits à miniatures quant à leur classification et à leurs descriptions.

Il a déjà été traité dans plusieurs parties de cet ouvrage des manuscrits à miniatures du moyen âge, et de leur importance comme monuments historiques. Il ne s'agit ici que d'exposer les détails relatifs aux examens que j'ai dû faire relativement à la fixation de leurs dates et à leur description. On rencontre souvent bien des causes de doutes dans ces sortes d'examens, d'autant plus que les rapports avec la France sont d'une nature peu déterminée, et que la fixation des âges des manuscrits offre souvent de grandes difficultés.

Les manuscrits qui contiennent les noms du lieu où ils ont été écrits et peints, et ceux qui portent des

dates ne présentent point de ces difficultés. Mais un grand nombre de ces volumes ne contiennent pas d'indications de cette nature. Citons principalement les ouvrages relatifs aux matières religieuses, et les livres de prières, à moins qu'ils ne contiennent des calendriers [1].

Les difficultés inhérentes à ce genre d'examen sont telles, que si de pareils travaux pouvaient jamais appeler assez l'attention pour qu'on leur donnât tous les développements nécessaires, chaque manuscrit, pour ainsi dire, demanderait une dissertation spéciale plus ou moins étendue. Pour appuyer ces réflexions, je me borne à rapporter les deux citations suivantes.

« Si vous exigez un inventaire des volumes par ordre chronologique, à chaque instant le savant profond que vous aurez chargé de cette besogne se trouvera assiégé d'incertitudes. Mabillon, les Bénédictins de Saint-Maur, Lebeuf et Du Cange ont commis dix erreurs sur vingt présomptions de date. De nos jours, l'homme le plus habile à résoudre toutes les difficultés de la paléographie, M. Hase, ne prononce sur les questions du même genre qu'avec la plus admirable réserve [2]. »

M. Paulin-Paris, après avoir lu sur un manuscrit de Lancelot du Lac la date de mil ccc soixante-dix, et l'avoir fixée à cette époque, s'aperçut qu'un c avait été effacé, qu'il fallait lire cccc, et fixer l'âge de ce manuscrit à un siècle plus tard [3].

Il est souvent difficile de distinguer dans quel pays

1. Voir De Wailly, Éléments de paléographie.
2. Paulin-Paris. Les Manuscrits français de la Bibliothèque du roi, t. I, p. xii.
3. *Idem*, t. I, p. 151.

ont été peints les manuscrits latins à miniatures, et conséquemment d'attribuer avec certitude quelques-uns d'entre eux à la France. J'ai adopté, dans les cas incertains, les motifs qui m'ont paru les plus probables, et je les ai indiqués lorsque cela m'a paru nécessaire.

Les difficultés qui se rencontrent dans l'examen des manuscrits à miniatures du XIII^e au XVI^e siècle, quand on doit les considérer dans un but tel que celui que je me proposais, sont de deux natures. Il y a d'abord celles qui concernent leurs textes, leurs titres, leurs auteurs, leurs dates, dont il vient d'être question; et ensuite celles qui se rattachent à tout ce qui concerne les miniatures. Ce dernier but d'étude appelle d'autant plus l'attention que dans les travaux publiés sur quelques séries de manuscrits, l'on s'est en général peu préoccupé de la partie des peintures.

Indépendamment de ces difficultés qui se rencontrent dans les travaux d'examen des manuscrits eux-mêmes, il en est une autre causée par une inconcevable négligence d'un grand nombre d'auteurs. Il s'agit de l'usage fréquent, dans les ouvrages contenant des reproductions et des descriptions de miniatures de manuscrits, de ne les accompagner que d'indications insuffisantes. Pour que ces citations fussent exactes, il faudrait mentionner, pour chaque miniature, le titre du manuscrit d'où elle est tirée, la bibliothèque à laquelle il appartient et son numéro. Point du tout. Beaucoup d'ouvrages désignent seulement le titre de l'ouvrage, ou bien la bibliothèque dont il fait partie, rarement son numéro. D'autres portent que la planche est copiée d'après un manuscrit de tel siècle. Il y a même des auteurs qui ont donné des ouvrages formés

entièrement de copies de miniatures, sans indiquer la provenance d'une seule.

On ne conçoit pas que des auteurs sérieux, qui ont produit des travaux importants sous le rapport de l'érudition et des beaux-arts, aient commis des inadvertances si fâcheuses. Il faut citer sous ce rapport les ouvrages de Willemin, Beaunier et Rathier, J. B. Silvestre, Dibdin, et de plusieurs autres auteurs de publications plus importantes.

Il est résulté de ces oublis des auteurs qu'une assez grande quantité d'estampes représentant des miniatures de manuscrits n'ont pas été indiquées dans mes travaux avec ces manuscrits mêmes, parce qu'il ne m'a pas été possible de découvrir d'où les auteurs de ces publications avaient tiré ces reproductions. Je les ai placées à leurs dates réelles ou approximatives avec cette mention.

J'ai eu le soin d'indiquer l'état de conservation des miniatures des manuscrits. Cela offre plusieurs avantages, outre celui de constater la situation actuelle de ces volumes, la plupart si précieux, et qui le deviendront davantage à mesure que les années se prolongeront.

Des examens qui avaient pour but de donner les indications de plus de trois mille manuscrits, partie seulement de l'ensemble du travail que j'avais conçu, étaient une tâche sérieuse. J'ai donc dû me borner à donner sur chaque manuscrit des détails restreints, mentionnant ce qu'il a de remarquable sous le rapport des faits historiques, puis des vêtements, armures, ameublements, usages, etc. Quant à ceux qui offrent un intérêt plus grand, j'en ai donné des descriptions

plus détaillées. J'ai cherché à atteindre en cela le but de tout mon travail, qui est de mettre en état de bien juger de l'importance des monuments indiqués.

J'ai signalé, dans le chapitre deuxième, que les miniatures des manuscrits du xive au xvie siècle ont entre elles des points de rapports, que l'on y trouve des répétitions fréquentes des mêmes objets. J'en ai indiqué les causes. Cependant il faut dire aussi que, malgré ces reproductions à peu près identiques, il se trouve dans les volumes où l'on en remarque d'autres peintures qui offrent des détails moins répétés. Les hommes qui étudient les productions des arts de certaines époques désirent qu'on leur fournisse le plus de matériaux que possible.

Ces motifs devaient me porter à donner les indications de tous les manuscrits à miniatures ayant rapport à l'histoire de France, dont il me serait possible d'obtenir la communication.

Sur ce point, j'ai examiné et décrit les manuscrits que j'ai eus à ma disposition.

Pour ceux de la Bibliothèque impériale, je renvoie à ce que j'en ai dit dans le chapitre sixième.

Les autres bibliothèques de Paris n'en contiennent que des quantités comparativement peu considérables.

Pour les bibliothèques des départements, j'ai relevé ce qu'en disent les catalogues publiés ; mais ils ne sont pas satisfaisants pour la partie des miniatures.

Parmi les bibliothèques des pays étrangers, qui contiennent des manuscrits à miniatures, il faut placer en première ligne la bibliothèque des ducs de Bourgogne, à Bruxelles. Il serait superflu de rappeler ici ce que j'en ai dit précédemment.

Quant aux manuscrits à miniatures qui existent dans les autres bibliothèques étrangères, on doit penser que peu d'entre eux sont relatifs à l'histoire de la France. Pour l'examen de ces volumes, il faudrait une association de savants des divers pays de l'Europe. J'ai été à portée de visiter avec soin quelques-unes de ces collections de manuscrits, et j'y ai trouvé très-peu de volumes à miniatures ayant trait à la France. Je citerai seulement les bibliothèques de Brera et Ambroisienne de Milan, celles de Munich et de Dresde.

La bibliothèque de Brera ne renferme que deux manuscrits à miniatures qui paraissent se rapporter à la France. La bibliothèque Ambroisienne n'en contient que trois. Aucuns de ces manuscrits ne sont réellement historiques, quant à leur texte. Il est à remarquer que ces grands dépôts bibliographiques, qui possèdent si peu de manuscrits à figures relatifs à la France, sont situés dans une contrée que les Français ont souvent conquise et occupée.

La bibliothèque de Munich, la plus considérable de l'Europe après celle de Paris, est un peu plus riche à cet égard. Cependant je n'ai pu y noter, après de sérieux examens, que vingt-six manuscrits. Parmi eux, il faut citer le beau livre d'évangiles contenant la miniature représentant Charles le Chauve (870), provenant de l'abbaye de Saint-Denis, et le cinquième volume d'un Regnault de Montauban (1450), dont les quatre premiers sont dans la bibliothèque de l'Arsenal, à Paris.

La bibliothèque de Dresde contient également un très-petit nombre de manuscrits à miniatures ayant rapport à la France.

Les estampes gravées d'après des parties de manuscrits ont été indiquées aux articles de ces manuscrits. Ces mentions sont utiles non-seulement comme indications de ces reproductions, mais aussi pour faire connaître les textes qui ont expliqué ces peintures. Il faut excepter de ceci les estampes qui viennent d'être mentionnées, ayant été données par des auteurs sans indication des manuscrits d'où ils les avaient tirées.

Pour les descriptions des miniatures, j'ai suivi les mêmes règles que pour les estampes, et qui vont être indiquées.

Beaucoup de manuscrits à miniatures ayant un intérêt historique français existent sans doute dans les bibliothèques privées en France et en Angleterre. Mais outre l'immense difficulté de faire les examens de ces volumes, il deviendrait peu utile de les citer, puisqu'il serait presque toujours impossible, après quelques années, de les trouver, attendu la mobilité des collections particulières, ainsi que cela a déjà été dit.

Ces considérations doivent faire penser que la partie de mon travail relative aux manuscrits à miniatures, quoiqu'elle ne fasse pas connaître tout ce qui existe dans cette nature de monuments de relatif à l'histoire de France, prise dans sa plus large acception, peut être cependant considérée comme contenant des indications à peu près complètes.

Nous arrivons aux productions de la gravure, aux estampes.

Les descriptions des estampes ont été faites avec autant de clarté que possible, mais aussi avec brièveté. Elles ne sont de quelque étendue que lorsque cela était nécessaire pour bien caractériser les pièces.

J'ai cru devoir adopter pour ces descriptions des formules autant que possible uniformes. Il en est résulté la nécessité d'entrer dans quelques détails qui ne sont pas donnés ordinairement pour ces sortes d'indications. Je citerai spécialement les désignations du genre de gravure, des formats, des formes, etc. Quelques personnes blâmeront peut-être l'introduction de ces détails; mais il faut penser que cet ouvrage est destiné à des recherches de diverses natures. Un homme fort instruit peut dire, avec une apparence de raison, à l'occasion d'un détail minime, qu'il est inutile, puéril, sans but, et un autre homme dira que ce détail est un de ceux dont il a besoin.

Les estampes des maîtres célèbres, celles qui sont plus remarquables par leur exécution que par ce qu'elles représentent, demandent souvent des descriptions fort détaillées, parce qu'il faut faire connaître les travaux qui ont été successivement faits sur la planche, et établir les divers états de chaque pièce. Les estampes ayant un intérêt historique exigent rarement de tels détails, et une description fort courte suffit pour les désigner exactement.

Les descriptions des sujets compliqués ont été faites en commençant par la gauche.

Les mots à droite, à gauche, sont employés relativement à la personne qui regarde l'objet décrit, à moins d'indication contraire.

Lorsqu'une légende textuellement rapportée suffit pour la désignation exacte du sujet, il n'y a pas d'autre description.

Les légendes, inscriptions, titres, les noms des inventeurs, peintres, graveurs, éditeurs, qui se trouvent

sur les estampes, tableaux, dessins, qui sont cités textuellement lorsque cela est nécessaire, sont reproduits avec la même espèce de caractères que ceux dont ils sont formés sur les originaux, autant que cela se peut faire avec les caractères actuels.

Les locutions, l'orthographe, les abréviations sont rendues comme elles existent. Les légendes qui sont dans les originaux en lettres romaines sont dans l'ouvrage en ces mêmes caractères, placés entre des guillemets « — », pour éviter toute confusion avec le texte de l'ouvrage.

Lorsque les noms des inventeurs, peintres, graveurs, éditeurs sont certains, sans être portés sur ces estampes, tableaux et dessins, ils sont indiqués entre deux parenthèses ().

Lorsque ces noms sont seulement probables, mais incertains, ils sont placés de même, avec un point d'interrogation (?).

Les noms exprimés en abréviations, incorrectement, en langues mortes ou étrangères, sont, lorsque cela est nécessaire, répétés exactement entre deux parenthèses ().

Le genre de la gravure est indiqué lorsque cela est à propos. Quant à la matière sur laquelle les estampes ont été gravées, il n'est porté aucune désignation pour celles sur cuivre, qui forment le plus grand nombre. Pour celles gravées sur bois ou sur d'autres substances, la mention en est faite. Il en est de même pour les productions de la lithographie.

Les dimensions des estampes sont indiquées par les mots : in-folio max°, in-folio, in-4e, in-8, in-12, in-16, suivant la grandeur de l'estampe même, prise à son

bord, sans tenir compte des légendes extérieures qui l'accompagnent, à moins d'avertissement contraire. Lorsqu'une pièce, pour être positivement désignée, demande une indication plus exacte de ses dimensions, elles sont mentionnées en millimètres.

Les mots en hauteur, en largeur, sont placés après l'indication de la dimension.

Dans les indications des productions de la gravure, soit isolées, soit faisant partie d'un livre, j'ai employé les mots estampe, figure et planche, suivant les nécessités de la rédaction.

Dans les citations des numéros des estampes, planches tirées d'ouvrages ou autres, je ne me suis pas astreint à les reproduire exactement dans les mêmes caractères romains ou arabes qui ont été employés sur ces estampes. Cela eût été difficultueux et sujet à causer des confusions, et j'ai généralement employé les chiffres arabes, sauf les cas où le contraire pourrait être utile.

Pour les citations des pages des textes, je me suis conformé aux caractères qui y sont employés, romains ou arabes, parce que le même volume contient souvent des paginations diverses ainsi exprimées.

Parmi les livres imprimés après les premiers temps de l'invention de l'imprimerie, à la fin du xive siècle et dans le commencement du xvie, un grand nombre contiennent des estampes gravées sur bois. Il en a été fait mention plusieurs fois. Ce sont en grande partie des ouvrages de dévotion et des romans de chevalerie. On a déjà vu le détail de ce qu'ils offrent d'intéressant au point de vue historique. Il faut ajouter ici que ces livres sont plus à considérer sous le rapport des édi-

tions diverses qui existent de la plupart d'entre eux, que de la quantité d'ouvrages différents imprimés à ces époques. Le nombre de ces éditions et la rareté de beaucoup d'entre elles font qu'il est difficile d'en rencontrer des exemplaires, et conséquemment d'en établir des descriptions même fort courtes quant à la partie des planches. Celles-ci n'ont été désignées dans les livres de bibliographie, presque toujours, que d'une façon très-succincte sans aucuns détails. Je n'ai donc pas pu comprendre dans mon travail les indications de la totalité de ces éditions, puisque je n'ai pas pu les voir ni trouver dans les auteurs qui les ont citées des détails suffisants. Mais il faut ajouter que la multiplicité de ces indications n'offrirait pas une utilité bien réelle sous le rapport de l'intérêt de l'histoire figurée. Il est certain que la plus grande partie de ces estampes sur bois ont, pour chaque époque, des points nombreux de similitude.

Un grand nombre d'estampes gravées sur cuivre ont été faites également depuis le XVIe siècle pour être placées dans des livres. Ce sont principalement des frontispices et des portraits. Beaucoup de ces pièces ont été ôtées des volumes où elles étaient placées, pour divers motifs, et surtout lorsque les ouvrages dont elles faisaient partie n'offraient que peu ou point d'intérêt, ou qu'il s'agissait d'exemplaires défectueux. Presque tous ces enlèvements, dont j'ai déjà parlé, avaient pour but de conserver ces estampes comme pièces isolées, soit pour le mérite de leur exécution, soit pour l'intérêt de ce qu'elles représentaient.

Mais il est intéressant de connaître pour quels ouvrages ces estampes ont été originairement faites, et je

me suis efforcé de réunir le plus grand nombre possible de ces indications.

Pour toutes les estampes placées dans les livres, soit qu'elles reproduisent des monuments, soit qu'elles soient par elles-mêmes des pièces historiques, les ouvrages spéciaux de bibliographie devraient être des guides sûrs, devraient contenir des indications précises. Il n'en est pas ainsi. La bibliothèque historique de la France, du P. Lelong, ne porte même pas toujours l'indication qu'un ouvrage contient des planches. D'autres ouvrages bibliographiques renferment bien des omissions de ce genre. On peut dire de plus que les bibliographes traitent presque toujours d'une manière très-succincte ce qui est relatif aux productions de la gravure placées dans les livres, sauf dans les cas où les estampes forment la partie la plus importante d'un ouvrage.

CONCLUSION.

Après les explications qui viennent d'être données, il serait peut-être à propos d'exposer des détails sur les difficultés qu'entraînent les recherches nécessaires pour des travaux de cette nature. Les auteurs qui ont écrit sur ces matières et dans cette forme savent que ces difficultés sont grandes. Ce n'est pas seulement par les différences d'opinions que l'on est arrêté, par la peine que l'on éprouve pour recueillir les matériaux nécessaires; il faut lutter contre les erreurs, les omissions, les fautes diverses des écrivains et des textes. Les défauts matériels de beaucoup de publications contribuent aussi à augmenter ces difficultés.

Mais des observations ont déjà été exposées à ce sujet, et il s'en trouvera d'autres dans le cours de l'ouvrage et à la table des auteurs.

Il reste à faire mention de ce qui se rapporte à la rareté et aux valeurs pécuniaires des monuments. Ce qui va être dit à cet égard est principalement relatif aux estampes, aux monnaies et aux livres.

Les hommes en général, même ceux qui sont impressionnés par la vue des productions des beaux-arts, se préoccupent peu de l'intérêt que le plus ou moins de rareté y ajoute. Quant à la valeur de ces objets, ils n'en ont aucune connaissance, ou du moins ne peuvent avoir sur ce point que des idées insuffisantes ou même fausses.

Les artistes, ainsi qu'on l'a déjà fait observer, considèrent surtout les objets d'art sous le point de vue de l'utilité dont ils peuvent leur être pour leurs propres travaux. Les raretés, les valeurs ne les préoccupent pas.

Mais les possesseurs des productions des beaux-arts regardent comme un des éléments de l'intérêt que ces objets doivent inspirer les considérations qui résultent de leurs degrés de rareté et de leur valeur en argent. La nature de l'esprit humain est telle, qu'il ne peut pas en être autrement. L'homme est porté à se prévaloir des avantages qu'il possède au delà des autres hommes, et dans les collecteurs d'objets d'art, ce sentiment est louable. En second lieu, dominé quelquefois par des besoins naturels ou factices, menacé par des circonstances fâcheuses, il est porté à calculer sans cesse ce que les choses non indispensables qui lui appartiennent lui produiraient pour acquérir des choses plus nécessaires.

Aussi plusieurs ouvrages de nomenclature ont donné des indications des degrés de rareté et des prix des objets d'art. Cela a eu lieu principalement pour les médailles et les estampes. Ces fixations n'ont jamais pu être qu'approximatives, attendu que, de leur nature même, elles sont sujettes à des modifications suivant les temps et les lieux.

Les degrés de rareté peuvent être diminués par des découvertes d'objets jusqu'alors inconnus, comme dans la numismatique. Ils peuvent être augmentés par des destructions de diverse nature, comme pour les estampes, soumises à tant de chances de ruine. Ils sont aussi augmentés lorsqu'un plus grand nombre d'amateurs se forment et réunissent de nouvelles collections. Quant aux prix, ils suivent les mêmes variations et sont augmentés et réduits successivement par les mêmes motifs. Mais, de plus, ils sont modifiés par d'autres causes qui leur sont propres, telles que la rareté ou l'abondance de l'argent, l'augmentation successive de toutes choses, et surtout l'influence de la mode, qui a son action sur les goûts artistiques de chaque époque.

Il est résulté de ces combinaisons que les fixations de prix données dans quelques ouvrages n'ont été réellement que des approximations, qui ne peuvent servir que comme un élément de plus pour fixer les prix réels à l'époque où l'on se trouve.

Dans quelques ouvrages de bibliographie, on a suivi un système plus utile, en citant, pour les livres rares, les prix des ventes aux enchères antérieures.

En adoptant ce qu'il y a de convenable dans ces diverses considérations, j'ai indiqué les degrés de rareté

des monuments, c'est-à-dire ceux des estampes et des livres, seule partie de mon travail à laquelle je pouvais appliquer cette méthode.

Lorsqu'une estampe est commune, je n'y ai joint aucune indication. Mais celles qui ont des degrés de rareté sont indiquées par ces mots : *rare*, *très-rare*, *extrêmement rare*. Les pièces regardées comme uniques ou presque uniques ont quelquefois des mentions plus particulières.

Les livres qui contiennent des estampes et qui ont de la rareté sont indiqués de la même manière.

Quant aux prix ou valeurs en argent, je n'ai pas cru devoir en donner par les motifs qui viennent d'être exposés.

Je pourrais entrer ici dans divers détails relatifs au mode d'impression des articles si variés qui composent cet ouvrage et des motifs qui m'ont déterminé dans ces dispositions typographiques. Le lecteur comprendra facilement les raisons qui m'ont guidé. Ainsi et d'abord, les orthographes anciennes que l'on trouvera fréquemment employées le sont comme dépendant, soit de passages textuellement cités, soit de renseignements extraits de textes anciens, auxquels il convenait de conserver leur couleur originaire. Cela est surtout à remarquer pour les noms de lieux et de personnes. Les caractères italiques ne sont pas admis pour des éclaircissements nécessaires au texte, comme cela est ordinairement pratiqué, parce que les italiques doivent être fréquemment employés pour des parties des originaux eux-mêmes ainsi imprimées et textuellement citées, etc.

Quant à l'exécution matérielle de cet ouvrage, j'ai suivi autant que possible les anciennes méthodes, prin-

cipalement pour les formes des lettres et des chiffres. C'est surtout relativement à ceux-ci que les modes nouvelles ont des inconvénients graves. On en est arrivé au point d'employer des chiffres qui sont tels que le 1 et le 4, le 3 et le 5, le 6 et le 8, les 6, 9 et 0 se ressemblent. Il en résulte de nombreuses causes d'erreurs pour les citations et les renvois.

Dans les productions de la gravure, on a suivi les mêmes modes, et de manière à causer peut-être encore plus de confusion.

En terminant, je dois offrir mes remercîments à toutes les personnes qui ont bien voulu m'assister dans les nombreuses recherches nécessitées par mes travaux. C'est principalement dans les bibliothèques publiques que j'ai dû me livrer à ces études, et j'ai trouvé dans les conservateurs et dans les employés de ces dépôts l'assistance désirable, de l'empressement et quelquefois des secours très-utiles.

A la Bibliothèque impériale, je nommerai M. Ch. Magnin, conservateur des imprimés. Les hommes occupés de travaux qui demandent des recherches dans beaucoup de livres savent ce qu'ils doivent à un bibliothécaire qui leur communique de nombreux ouvrages plus ou moins difficiles à réunir, et qui a même l'attention d'y joindre des volumes non demandés, mais utiles à consulter. Je prie M. Magnin d'agréer tous mes remercîments pour son assistance aussi bienveillante qu'éclairée.

Au département des manuscrits, je dois mentionner aussi bien particulièrement M. Paulin Paris, conservateur adjoint, qui m'a fourni les moyens de donner à mes examens l'étendue que je désirais y mettre.

Quant aux estampes, de très-anciennes relations avec M. Duchesne aîné, conservateur de ce département, m'ont valu de sa part l'assistance la plus empressée. Depuis sa mort, son successeur, M. Achille Deveria m'a donné des preuves des mêmes dispositions en ma faveur.

J'ai reçu dans les autres bibliothèques principales de Paris l'accueil que je pouvais désirer. Je citerai particulièrement M. Édouard Thierry, de la bibliothèque de l'Arsenal, et M. Hippolyte Taunay, de celle de Sainte-Geneviève. Ces messieurs m'ont facilité les examens que je devais faire des manuscrits à miniatures de ces deux importants dépôts.

Pour les autres bibliothèques, il me faudrait nommer les chefs et les employés de ces établissements, afin de les remercier de l'accueil que j'y ai reçu.

M. le ministre de l'instruction publique a bien voulu autoriser les recherches que je désirais faire dans la bibliothèque formée à son ministère, pour ce qui se rapporte aux sociétés savantes.

Je dois enfin mentionner bien particulièrement la bibliothèque de l'Institut. J'y ai reçu depuis longtemps l'assistance la plus empressée et la plus éclairée de M. Landresse, bibliothécaire de l'Institut. Je lui en offre tous mes remercîments bien sincères. J'en dois aussi aux employés qui le secondent. Je conserve la reconnaissance due pour la faveur d'avoir été admis dans cette bibliothèque.

Dans les Musées du Louvre, j'ai reçu le même accueil pour les examens que j'avais à y faire. Je citerai M. le comte H. de Viel-Castel, dont l'obligeance pour moi a été extrême, ainsi que M. Frédéric Reiset.

444 PLAN DE L'OUVRAGE.

J'ai fait, pour la rédaction de cet ouvrage, des recherches que je devrai continuer pendant la publication successive des volumes. Malgré tous ces travaux, il est probable qu'une quantité plus ou moins grande d'indications n'auront pu être recueillies. D'un autre côté, les publications nouvelles augmentent continuellement la masse des documents existants.

Si les études sur l'histoire figurée et monumentale de notre pays acquéraient, par la suite, toute l'importance qu'elles pourraient avoir à juste titre, le moment viendrait où il serait nécessaire et possible de publier des travaux de cette nature plus étendus et sans doute aussi plus méritants que ceux contenus dans cet ouvrage.

FIN DU PREMIER VOLUME.

TABLE DES MATIÈRES

CONTENUES

DANS LE PREMIER VOLUME.

CHAPITRE I. — But de l'ouvrage............... Page	1
CHAPITRE II. — Nature des monuments historiques,.....	23
Sculpture,..................................	32
Peinture...................................	39
Gravure....................................	64
Considérations diverses.......................	102
CHAPITRE III. — Destinée des monuments historiques....	114
I. Destructions par les causes naturelles...........	117
II. Destructions par les causes accidentelles........	118
III. Destructions et spoliations par les hommes en général...................................	119
IV. Destructions et spoliations par les hommes ayant autorité..................................	149
V. Destructions par les hommes ayant le goût des beaux-arts.................................	205
Conclusion.................................	227
CHAPITRE IV. — Principaux ouvrages généraux et particuliers sur les monuments historiques.............	232
CHAPITRE V. — Recueils d'estampes et de dessins historiques...................................	267
CHAPITRE VI. — Musées et collections de monuments historiques. — Bibliothèques...................	297
Musée des monuments français aux Petits-Augustins...	301

TABLE DES MATIÈRES.

Bibliothèque impériale................... Page	305
Musées du Louvre.........................	327
Musée de l'hôtel de Cluny....................	330
Musée du Luxembourg......................	332
École des Beaux-Arts.......................	333
Musée de l'Artillerie.......................	334
Manufacture des Gobelins....................	335
Musée de la Monnaie.......................	Ib.
Archives de l'État.........................	Ib.
Bibliothèques diverses de Paris................	337
Manufacture de Sèvres......................	341
Musée de Versailles........................	Ib.
Collections privées.........................	355
Collections et Musées étrangers................	358
RÉFLEXIONS GÉNÉRALES SUR LES ARRANGEMENTS ET LA CONSERVATION DES MUSÉES ET BIBLIOTHÈQUES..........	362
Livres. — Manuscrits.......................	364
Estampes, dessins, cartes, etc.................	379
Employés des Musées et Bibliothèques............	396
CHAPITRE VII. — PLAN DE L'OUVRAGE................	405
Classifications............................	409
Descriptions.............................	423
Conclusion..............................	438

FIN DE LA TABLE DU PREMIER VOLUME.

ERRATA.

Page 48, ligne 4, Fl. Josephe; *lisez* Fl. Joseph.
— 54, — 11, ait connaître; *lisez* fait connaître.
— 101, — 28, Rasan; *lisez* Basan.
— 172, — 26, 781; *lisez* 791.
— 257, — 10, (Celtes, Gaulois et Francs); *lisez* (Celtes, Gaulois) et des Francs.
— 262, — note, von den leben; *lisez* von dem leben.
— 277, — 1, il réunit; *lisez* il remit.
— 312, — 27, n° 7384.77; *lisez* 7384$^{7.7.}$
— 325, — 23, numismate; *lisez* numismatiste.
— 359, — 23, Leroux d'Agincourt; *lisez* Seroux d'Agincourt.
— 361, — 18, et autres bibliothèques; *lisez* et dans d'autres bibliothèques.
— 396, — 9, qui devaient; *lisez* qui devraient.

Ch. Lahure, imprimeur du Sénat et de la Cour de Cassation
(ancienne maison Crapelet), rue de Vaugirard, 9.

www.ingramcontent.com/pod-product-compliance
Lightning Source LLC
Chambersburg PA
CBHW051346220526
45469CB00001B/131